# MAGNUM
# MAGNUM
# 馬格蘭眼中的馬格蘭

# 馬格蘭眼中
# MAGNUM

# 的馬格蘭
# MAGNUM

編者：布莉姬·拉蒂諾
收錄彩色與黑白照片 413 幅

大石文化 Boulder Media
an IDG company

**馬格蘭眼中的馬格蘭**

編　　者：布莉姬・拉蒂諾
翻　　譯：李永適、盧郁心、吳孟真、王敏穎、林潔盈
主　　編：黃正綱
文字編輯：盧意寧、許舒涵
美術編輯：張育鈴
行政編輯：潘彥安

發 行 人：熊曉鴿
總 編 輯：李永適
版　　權：陳詠文
發行主任：黃素菁
財務經理：洪聖惠
行銷企畫：鍾依娟
出 版 者：大石國際文化有限公司
地　　址：台北市內湖區堤頂大道二段 181 號 3 樓
電　　話：(02) 8797-1758
傳　　真：(02) 8797-1756

2015 年（民 104）1 月初版
定價：新臺幣 1400 元
本書正體中文版由 Thames & Hudson
授權大石國際文化有限公司出版
版權所有，翻印必究
ISBN：978-986-5918-68-2（平裝）
✱ 本書如有破損、缺頁、裝訂錯誤，請寄回本公司更換

總代理：大和書報圖書股份有限公司
地址：新北市新莊區五工五路 2 號
電話：(02) 8990-2588
傳真：(02) 2299-7900

**國家圖書館出版品預行編目（CIP）資料**

馬格蘭眼中的馬格蘭
布莉姬・拉蒂諾編
李永適、盧郁心、吳孟真、王敏穎、林潔盈翻譯
臺北市：大石國際文化，民 104.01
568 頁：20.8×25.3 公分
譯自：Magnum Magnum
ISBN 978-986-5918-68-2（平裝）
1. 新聞攝影 2. 攝影集
957.8　　　　　　　　103020501

# 目錄

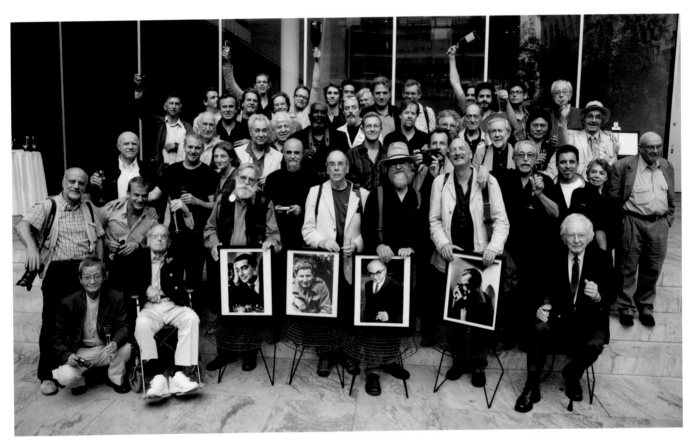

在馬格蘭圖片社 2007 年紐約年度大會上。攝影：米卡・厄爾維特。

1.久保田博二 2.伯特・葛林 3.羅伯・卡帕 4.喬治・羅傑 5.大衛・西摩 6.亨利・卡蒂埃—布列松 7.韋恩・米勒 8.費迪南多・希安納 9.康斯坦丁・馬諾斯 10.克里斯多弗・安德森 11.吉姆・高德伯格 12.蘇珊・梅塞拉斯 13.米卡・巴爾—阿姆 14.阿巴斯 15.大衛・赫恩 16.史都華・法蘭克林 17.賴瑞・陶威爾 18.彼得・馬洛 19.大衛・亞倫・哈維 20.丹尼斯・史托克 21.古奧爾圭・平卡索夫 22.露絲・哈特曼 23.布魯斯・大衛森 24.克里斯・斯帝爾—柏金斯 25.湯瑪斯・霍普克 26.唐納文・懷利 27.布魯諾・巴貝 28.艾略特・厄爾維特 29.尼可斯・伊科諾莫普洛斯 30.亞利士・馬約利 31.瑪婷・弗朗克 32.古・勒・蓋萊克 33.馬克・鮑爾 34.伊萊・里德 35.喬納斯・班迪克森 36.布魯斯・吉爾登 37.湯瑪斯・德沃札克 38.馬可・畢紹夫 39.理查・卡爾瓦爾 40.馬丁・帕爾 41.亞利士・韋伯 42.哈利・格魯亞特 43.保羅・福斯科 44.伊恩・貝瑞 45.張乾琦 46.特倫特・帕克 47.艾力克・索斯 48.賽門・衛特利 49.菲利普・瓊斯・葛里菲斯 50.勒內・布里

# 序

「我是個賭徒」，馬格蘭圖片社創始人之一羅伯・卡帕在他1947年的小說式回憶錄《略微失焦》（Slightly Out of Focus）中寫下這句名言。這句話是在解釋他為什麼決定在 D 日，與 E 連一起參加第一波諾曼第登陸：這個決定讓他拍出了幾張他最經典的第二次世界大戰照片。60 年後，我們又賭了一把：我們請攝影師來挑選其他攝影師的作品。這個想法是在一次馬格蘭的會議中，由馬丁・帕爾提出來的。

我問尚・高米對於讓別人來編輯自己的作品感覺如何，他說：「像玩俄羅斯輪盤。」他和他在巴黎的攝影師朋友認為，把自己一生的作品讓自己的同儕用策展人的目光來凝視，是一件極其危險的事。當然，這也看你玩的是哪一種俄羅斯輪盤：照老派的俄羅斯輪盤玩法，也就是俄羅斯軍隊 1917 年在羅馬尼亞玩的那種方法，是只從左輪槍中取出一顆子彈。或者是作家葛拉姆・格林小時候的玩法（他玩了六次，只因為太無聊），槍膛中只放一顆子彈。

無論哪一種玩法都是冒險。但也許又不是這樣？本書的編輯，也是資深「馬格蘭人」布莉姬・拉蒂諾（如果沒有她這本書不可能誕生）對攝影師之間的深厚情誼既驚訝又感動：「對我來說，能以這麼近的距離看到〔攝影師〕之間的敬意與真實的友誼，是這本書最出色的特點。追根究柢，這也是馬格蘭能夠歷久不衰的唯一理由。」這話大概不假。

這種緊密交織的戰友關係，可以從本書中每位攝影師為另一位攝影師挑出的作品所寫的短文中一覽無遺。像是大衛・赫恩談到約瑟夫・寇德卡所寫的文字：「沒想到這個人後來會真正充實我的生命，而且在感情上就如同我現實中未曾有過的親生手足一般。」

馬格蘭常被形容成一個家庭。自 1951 年就成為馬格蘭成員的伊芙・阿諾德在馬格蘭 50 週年時，寫到她成為馬格蘭一員的經驗：「那就像是成為一個家庭裡的一分子。你愛每個人，但你不見得喜歡每個人。那是一種有機的東西。」因此就像在一家人裡面一樣，決定要讓誰跟誰配對，就成了編輯這本書的最大挑戰。布莉姬用盡了她出色的外交手腕，才讓每個人對這樣的配對大致滿意。

結果，從最後挑選出來的作品來看，證明了這是一套美妙、新鮮而多樣的攝影作品選輯。藝術與新聞攝影的二分法常被用來描述馬格蘭內部兩種分裂的風格，而在這套作品中，這種分裂完全消失，浮現的是紀實攝影的多樣手法。這種特質的攝影超越了傳統的分類概念，讓原本已經非常熟悉馬格蘭經典作品的編輯們都大感驚訝。

有人這麼評論：「從這些作品以及文字中展現出來的，是你在其他攝影作品中看不到的特質與靈魂……我想不出有其他像這樣的書。」也確實沒有其他像這樣的書。畢竟，這是第一本所有被邀的攝影師都親身參與其中的馬格蘭集體作品集。

至於攝影師編輯別人的作品，是不是比編自己的作品時編得更好？這個問題只能交給你來判斷了。無論如何，這本書的美麗之處是，它的整體比各部分加起來的總和多得多。《馬格蘭眼中的馬格蘭》不只是一本談論照片與文字的書，它更提供了一個獨特的機會，讓人一窺世界上最偉大圖片社的內心和靈魂。

《馬格蘭眼中的馬格蘭》的大開本版在 2007 年首度出版以來就廣受好評，把馬格蘭的才華、力量與成功帶進公眾的視野中。而你手中這本較緊湊的新版本，則將再次把馬格蘭的作者群與充滿熱情的說故事方式帶給更多的讀者。

在法國，如果賭徒贏得超過檯面上所有的籌碼，稱為 faire sautér la banque（字面意義為「炒莊家」，意為讓莊家破產）。這時檯面上會蓋上一張黑布，直到再累積到足夠的籌碼為止。我覺得我們這次真的是贏到「炒莊家」了，在我們喜不自勝、手舞足蹈之際，也再一次證明一句老話：冒險者（其中當然包括賭徒們），也就是那些敢於承擔創意、感情與知識的風險的人，才是繼承未來的人。

**史都華・法蘭克林**
Stuart Franklin
馬格蘭圖片社總裁

## 馬格蘭照片是什麼？

如果你向任何一個對攝影有一點點知識的人提起「馬格蘭」這三個字，你會馬上想到哪一張照片？是羅伯·卡帕那張臨死前的西班牙民兵，還是幾乎所有亨利·卡蒂埃—布列松的作品？不妨就選那張得意洋洋捧著兩瓶酒的巴黎小男孩好了。

當然還有許多其他照片也能入選。六十多年以來，馬格蘭攝影通訊社（又譯馬格蘭圖片社）的攝影師拍下了許多世界上最令人難忘的照片，許多影像成為我們的文化地景上最鮮明的一部分。不過我們最容易立即想到的一些影像之間具有一些共通特徵。它們幾乎都是用 35mm 相機拍攝的黑白照片，而且八成是用徠卡相機拍的，它們會是在事件進行中拍下來的，不拘形式、未經安排，是「決定性瞬間」攝影（這個詞通常與卡蒂埃—布列松聯繫在一起）的完美詮釋。還有，它們必定是明確地以「關懷的攝影師」模式拍下的，是新聞攝影——或者是法國人說的 reportage（報導攝影）——中的經典。

簡單地說，我們對理想的馬格蘭照片似乎有一種刻板印象，而且就像所有的刻板印象一樣，部分是正確、部分是錯誤的。很可能我們想到的都是馬格蘭早期的照片。畢竟經典照片有更多的時間在我們的集體文化意識當中沈澱。

馬格蘭是在二次世界大戰剛剛結束後不久，由一群攝影師為服務攝影師而創立的，這些攝影師在 1930 年代的政治動亂與戰爭期間建立了職業生涯。隨著戰爭結束，報導攝影與大量發行的圖片雜誌在市場上迅速增長。但馬格蘭不僅僅是為了抓住市場機會而已，馬格蘭是一群攝影師聚集起來，從事他們所信仰的拍攝任務，而且很重要的一點是，他們爭取在報導刊登之後，攝影師自己能保有該篇報導的版權。這不是當時的一般作法，而從本書中幾乎所有照片都是來自於馬格蘭圖片庫這一點看來，他們的作法確實是成功的。

因此，即使馬格蘭的成員都在一定的商業環境中工作——就像所有的攝影師一樣，包括所謂的「藝術」攝影師——但馬格蘭要求他們保有一定的倫理規範，盡可能地在他們各自選擇的商業領域限制內保有獨立性。這種馬格蘭倫理即使在今天也在成員之間不斷辯論中，但這套倫理要求他們盡可能引領市場，而不僅是隨波逐流；依照他們自己的想望去拍照，然後銷售出去，或者說，替照片找到一個適當呈現的脈絡。

在一開始，這個脈絡指的主要是圖片雜誌，是像《瞭望》雜誌（Look）或《生活》雜誌（Life），《圖片郵報》（Picture Post）或《巴黎競賽》畫報（Paris-Match），《亮點》雜誌（Stern）或《你》雜誌（Du）之類的週刊，這類刊物會以數頁或更多篇幅來刊登圖片故事——也就是將一組照片透過編輯，構成對一特定主題的敘述。新聞攝影在 1920 年代就開始在這類雜誌出現，在 1930 年代成熟，到了戰後則進入了一段約 30 年的「黃金

時代」，直到後來電視的出現無可避免地取代了它，成為了全球視覺資訊的主要散播者。從 1945 到大約 1980 年可說是報導攝影的最顛峰時期，而其中馬格蘭攝影師是將它推上高峰的重要助力。傳統的馬格蘭風格，以及我們常常與馬格蘭聯繫起來的那些影響深遠的影像，就是誕生於這個時期。這個時期雖然沒有在一夕之間終結，但是最終演變成了不同的潮流。而馬格蘭自己（它從來就不是一個靜態的組織）也隨著市場的變化而演變。

馬格蘭常被形容成一個家庭，它也常這樣形容自己。這個類比雖然粗糙，但也算貼切。就像在所有家庭一樣，成員之間有時會激烈爭辯，在他們著名的年度全員大會中往往爭吵不斷，馬格蘭攝影師對其他成員的批評往往直率到極端的程度。但一旦這個家庭本身受到威脅，他們會立刻團結起來。這個組織現在有超過 60 名攝影師，全都一身傲骨，全都對自己的工作充滿熱情，全都深愛著馬格蘭的傳統、精神與未來。在這本書中，我們提供了馬格蘭對馬格蘭的觀點，這種來自內部的觀點提供了精采的視角，讓我們看到馬格蘭的成員關係，而且既涵蓋了個別的攝影師，也包括這個生產照片的組織。

我們能立刻發現，那種「傳統」的馬格蘭照片，也就是「經典」的報導攝影模式的照片，仍然鮮明的存在著。過去既有的編輯內容的市場也許萎縮和改變了，但是對於我們的時代、我們的世界與事件的深度影像報導仍有需求。戰爭、政治鬥爭與災難，這類典型的馬格蘭題材，不幸仍舊維持著主流地位。菲力浦·瓊斯·葛里菲斯的越南，被吉里斯·佩雷斯的波士尼亞或保羅·佩勒格林的伊拉克所取代，而徠卡相機與黑白底片（或是設定在黑白模式的數位相機）仍然是馬格蘭的標準配備。

新的時代需要新的技巧與新的態度。在 1960 年代，出於經濟上的需求，有些馬格蘭攝影師將他們在新聞方面的才華轉向用於廣告專案與企業年報上，引來其他成員的非議。但是還有一個更加尖銳的議題，源於照片本身文化地位的轉移。美術館（以及隨之而來的藝術市場）發現了攝影。1980 年代申請加入馬格蘭的新成員帶來不一樣的方式，他們拍彩色照片，拍更加個人化的影像，而且自認為不但是報導攝影者，也是藝術工作者。在編輯內容的市場萎縮之後，「文化」市場（博物館或藝廊訂製的展覽）起飛了，這個趨勢讓馬格蘭得以充分發揮所長。

更近期加入的年輕成員大幅擴展了馬格蘭的語彙，對一些傳統派人士來說，它的語彙已經到了難以辨認的程度。但這並非單純的「藝術」問題。在現今媒體爆炸時代裡，尤其是數位媒體與網際網路的發展，已經把用相機作見證的古老確定性消蝕殆盡。新聞攝影師以及他們的觀眾，更加意識到在報導世事時，在道德以及其他方面的不確定性。

因此，如果要在今日的馬格蘭中找出一種趨勢，與其說那是一種往藝術方向的發展，不如說它走向對自我的反省。當攝影師意識到客觀性很可能只是一種虛幻的存在，那麼把個人的主觀性旗幟鮮明地表現出來也就變得比較容易接受了。在馬格蘭也興起了強烈的當代「日記體」風格。例如，在這本書中可以見到的吉姆·高德伯格和安托萬·德阿加塔的作品，他們都表現出極度個人的新聞手法，用高度印象派的「意識流」方式來拍照。

極端的清晰風格也同樣存在。色彩被當做一種強有力的描述工具，出現在馬丁·帕爾的法醫式環形閃光燈下，或是馬克·鮑爾與艾力克·索斯的大片幅照片中。這種在 19 世紀的地誌攝影風格中加入當代風味的攝影作品，與「經典」的馬格蘭風格可以說已經有天壤之別。

即使死忠的傳統派可能會與他們年輕的同事爭執，但有兩件事還是很清楚的。攝影師加入馬格蘭的主要目的不是為了藝術創作，而是因為想拍攝關於這個世界的照片。風格也許改變了，市場也許改變了，手法也許不同了，但這基本的渴望仍然存續下來：去觀看生命、去見證我們的時代。那些激烈的辯論（他們熱愛辯論，而且對每一方都有啟發性）更多的是一種風格的戰爭，而不是本質性的歧異。

其次，無論他們在風格與美學的信仰如何，馬格蘭攝影師拍照都是為了出版的。儘管馬格蘭攝影師有非常多的單幅照片成了經典，但幾乎每一張照片都曾經是一個故事、一段敘述的一部分。雖然攝影師在藝廊展出作品，雜誌市場也縮小了，但是身為一個馬格蘭成員的本質仍舊是讓自己的圖片故事在紙本——或者網路上——發表。所以本書對他們來說格外重要，而他們拍攝的故事也在新的「Magnum in Motion」網站上呈現。網路讓攝影師能將圖片故事的概念用令人興奮的方式延伸，將靜態影像與影片結合，將聲音與文字串連。照片仍然重要，但十年後這本書的修訂版很可能只是印刷的紙張而已。

這裡有些老朋友，有我們熟悉且深愛的影像，但也有驚喜。蘇珊·梅塞拉斯挑選了羅伯·卡帕過去罕為人知（而且極精采）的西班牙照片。彼得·馬洛以同樣方式選出了喬治·羅傑的倫敦閃電戰的影像。有些人從同事的作品中選出他們最喜愛的六張照片，另有些人則遵行報導攝影的準則，在一篇報導中選出六張作品——例如艾略特·厄爾維特就選擇了史提夫·麥凱瑞的柬埔寨。

對一個藝術家的作品最清晰，也最尖銳的評價，往往不是來自評論者或策展人，而是他的藝術同僚。再沒有比馬格蘭攝影師更嚴格地批評自己的攝影師團體。所以當他們挑選出他們自己最仰慕的同僚的作品時，他們的選擇值得我們注目。

<div style="text-align: right">

傑瑞·貝傑
Gerry Badger

</div>

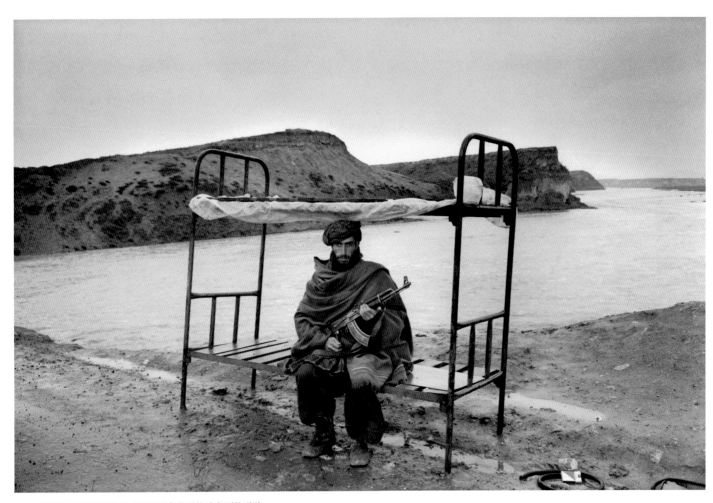

一個阿富汗伊斯蘭黨的成員正看守著通往喀布爾的道路。
阿富汗，1992 年 4 月

# 阿巴斯
# ABBAS

阿巴斯是出生於 1944 年的伊朗人，後來移居巴黎。他致力於記錄衝突下社會的政治與社交生活。從 1970 年起他的主要工作在報導戰爭與革命，包括了比亞夫拉、孟加拉、北愛爾蘭、越南、中東、智利、古巴，與種族隔離制度下的南非。從 1978 到 1980 年，阿巴斯拍攝了伊朗革命。經過了 17 年的自願流亡後，他在 1997 年回到伊朗。他以個人日記的形式拍攝與撰寫的書《伊朗日記 1971-2002》（Iran Diary 1971-2002）是一部對伊朗歷史的批判性詮釋。

在他流亡的歲月裡，阿巴斯不斷旅行。在 1983 到 1986 年間，他旅行穿過墨西哥，企圖以一個小說家可能會運用於寫作的方式來拍攝這個國家。他完成的展覽與攝影集《回到墨西哥：面具後的旅程》（Return to Mexico: Journeys Beyond the Mask）幫助奠定了他的攝影美學。

從 1987 到 1994 年，他專注於記錄全球伊斯蘭教的復興。《真主至大：軍事化伊斯蘭的旅程》（Allah O Akbar: A Journey Through Militant Islam）是他下一個完成的專書與展覽，涵蓋了 29 個國家與 4 大洲，在伊斯蘭聖戰士發起的 911 攻擊事件之後，他的作品尤其受到關注。他後來的書《基督教的面目：一趟攝影的旅程》（Faces of Christianity: A Photographic Journey，2000）以及巡迴展覽，則在探索基督教作為一個政治、儀式與心靈現象的種種面相。

阿巴斯對宗教的關心，引導他在 2000 年開始拍攝萬物有靈論的計畫。他在其中嘗試尋找為什麼在一個愈來愈科技化的世界中，非理性的宗教儀式在世界各地重新崛起。在 2002 年，911 事件的一週年時，他放棄了這個計畫，而開始了另一個長期計畫來報導宗教間的衝突。他在這個計畫中對宗教的定義是文化而非信仰的，他認為這樣的宗教在當代世界的戰略鬥爭中正在取代政治的意識型態。

阿巴斯在 1971 到 1973 屬於希帕（Sipa）圖片社，1974 至 1980 則屬於伽馬（Gamma）圖片社。他在 1981 年加入馬格蘭，1985 年成為正式會員。

我沒有宗教信仰。除非我能夠找到上帝存在令人信服的證據，我一生都會是無神論者。我相信除非人類能夠將理性思考擴及到前所未有的規模，否則我們在即將來到的世紀中必然會碰上大麻煩。

　　這也是為什麼阿巴斯對我來說是個極有趣的攝影師。很難找到任何其他人以如此專注的態度來探索各種形式、規模與色彩的宗教信仰，並且記錄它們在文化上的交錯與衝突。從 1970 年代開始，他年復一年在全球各地旅行，帶回各種信徒們的重要影像。有趣的是，他的影像幾乎從來不對任何宗教的形式或優劣下判斷，從不將某一宗教置於另一宗教之上。在疏理他巨量的作品時，我得以用鳥瞰的觀點來看宗教現象的本身；他的照片對我來說，是人類最普遍而又令人迷惑的一種行為的龐大資料庫。我想要編輯出一組照片能夠涵蓋從心靈體驗到政治—宗教動亂的全貌，還要帶著一絲含蓄的荒謬性。

　　他拍攝德黑蘭群眾的史詩般影像當然是最自然的起點。阿巴斯是伊朗人，這影像結合了革命中的政治與宗教狂熱，同時也觸及阿巴斯自己的出身。南非基督教洗禮儀式的影像與那張哈止的照片不但具有影像張力，也十分含蓄。雖然阿巴斯身處在革命與戰爭的動亂中的時間很長，但這些宗教經驗的影像卻帶著一種安寧的感覺。它們顯現出我以為宗教經驗應該感覺起來的樣子：每個成員接觸到自己的神祇時的那種在緊密社群中的親密感。那張比較忙亂的海地照片則顯現出我想要的視覺，就在那地面上，在混亂的儀式當中。

　　但是對我來說最有吸引力的影像是那兩張來自阿富汗的照片：那看來被錯置的伊斯蘭戰士，以及那沒有新郎的新娘。如果阿巴斯拍攝這類影像的使命是幫助我們思考宗教在我們的社會與文化裡的角色，那這真是切中目標！至少對我來說，它們完全達到這個效果。即使這兩個人物的凝視帶著徬徨困惑，但這兩張影像仍然散發著溫柔與尊敬：幾十年來，阿巴斯不斷地在危險的鋼索上演出這種微妙的平衡。

<div style="text-align:right">

喬納斯 · 班迪克森
Jonas Bendiksen

</div>

右頁
一場婚禮上，鑲框照片中的人是這個女人的未婚夫。他已移民至德國。
阿富汗，喀布爾，1992 年 4 月

次頁
朝聖者正在阿拉法特山上聚會。穆斯林相信這裡是亞當與夏娃相遇的地方。
沙烏地阿拉伯，麥加，1992 年

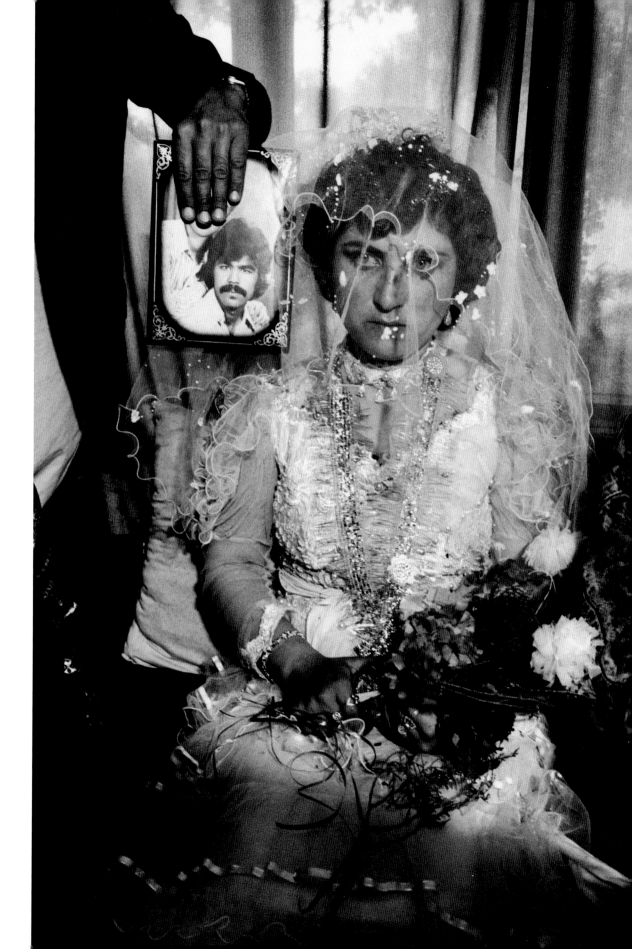

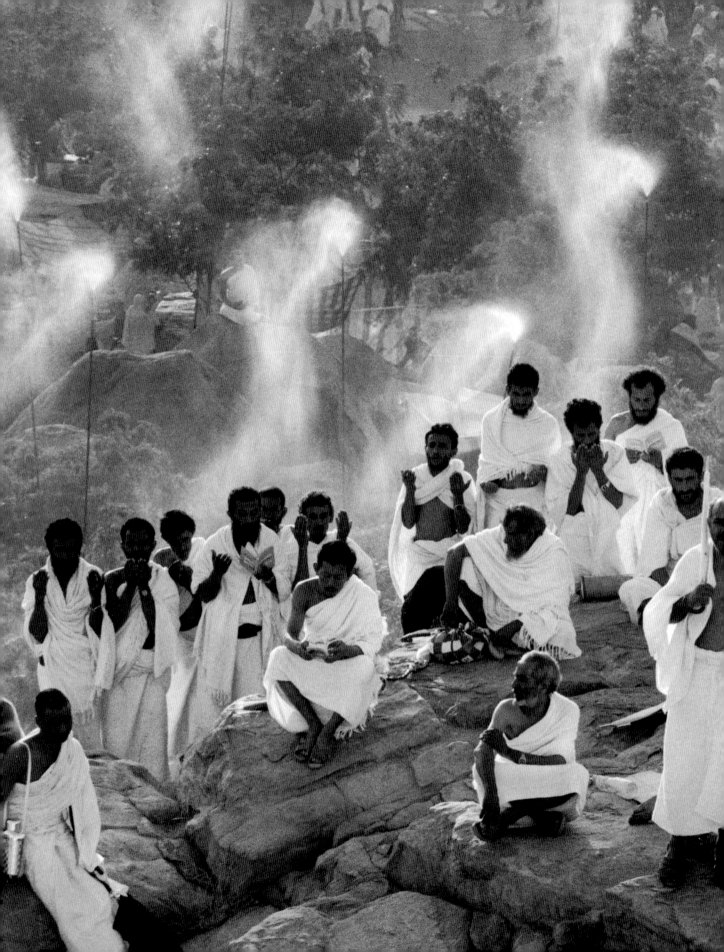

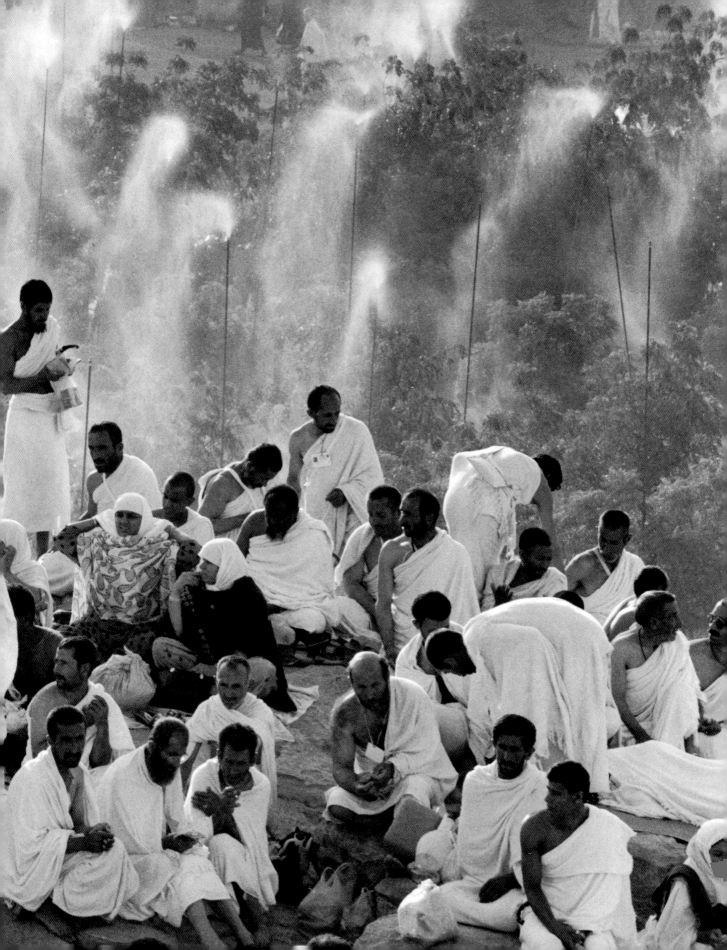

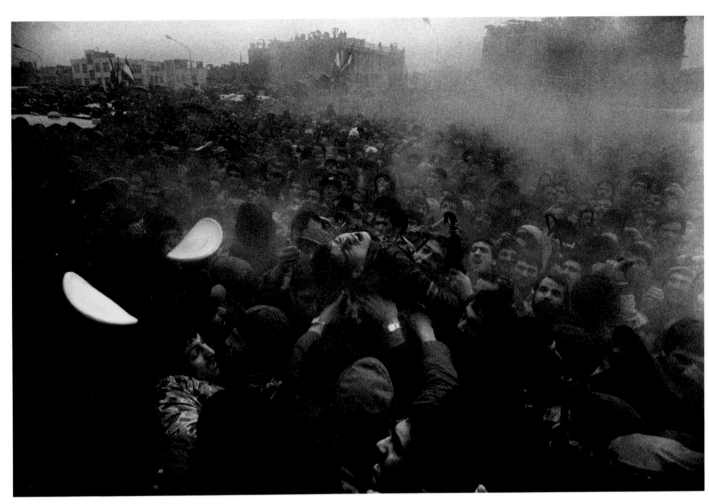

一名男子昏倒在革命一週年紀念的慶祝活動上。
伊朗，德黑蘭，1980 年 2 月 11 日

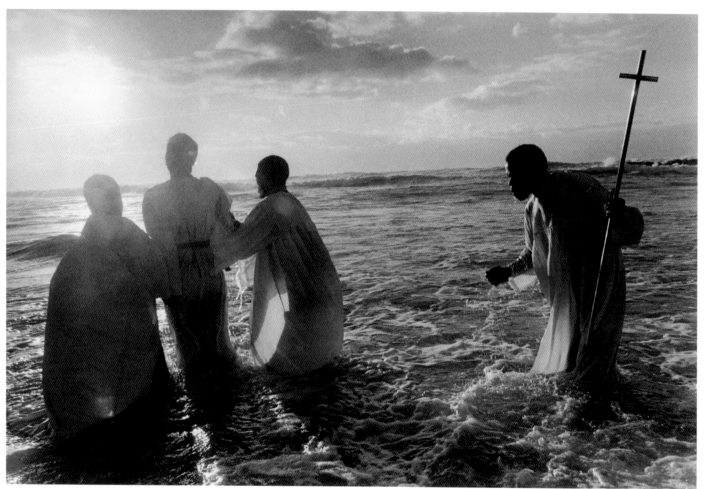

錫安派教士將剛剛改宗的教徒帶至清晨的海邊受洗。
南非，開普敦，1999 年

次頁
一頭公牛被宰殺，獻給巫毒教的神靈歐貢（Ogoun）。
海地，北部省，2000 年

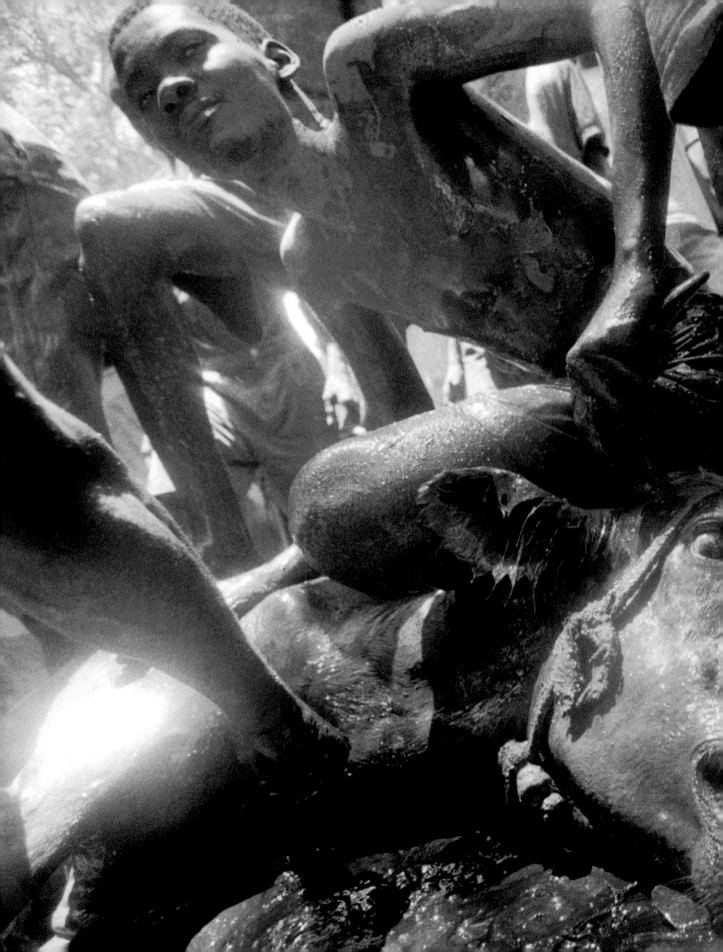

巴勒斯坦,
加薩,1999 年

# 安托萬·德阿加塔
# ANTOINE D'AGATA

安托萬·德阿加塔 1961 年生於馬賽，1983 年離開法國，接下來的十年中都居住在海外。1990 年他到了紐約，在國際攝影中心修課以滿足自己對攝影的興趣，師從賴瑞·克拉克與南·戈爾丁等。

1991 到 1992 在紐約期間，德阿加塔在馬格蘭的編輯部實習，但儘管他在美國累積了經驗與訓練，他在 1993 年回到法國後，有四年時間中斷了攝影。他最早的兩本攝影集，《鳥地方》（De Mala Muerte）與《惡夜》（Mala Noche），在 1998 年出版。次年 Galerie Vu 藝廊開始販售他的作品。2001 年他出版了《家鄉》（Hometown），並獲得了頒發給青年攝影師的涅普斯獎 。他持續出版作品，在 2003 年出版了《漩渦》（Vortex）與《失眠》（Insomnia），伴隨的還有他當年 9 月在巴黎的展覽《一千零一夜》（1001 Nuits）。2004 年他出版了《污名》（Stigma），2005 年出版了《宣言》（Manifeste）。

2004 德阿加塔加入馬格蘭圖片社，並於同年拍攝了他第一步短片《世界的肚皮》（Le Ventre du Monde），這部實驗之作後來衍生出他在日本拍攝的長篇戲劇片 Aka Ana。

從 2005 年開始安托萬·德阿加塔就居無定所，但一直在世界各地工作。

我很高興安托萬‧德阿加塔是馬格蘭的一員，因為再沒有比讓一個跟我們這個圖片社的慣常形象不符的攝影師加入更能帶來新刺激的事了。再沒有比接受一個像我們自己的複製人那樣的新攝影師加入更無聊的事了。

第一次見到安托萬的作品時我非常震驚。我浸泡在攝影當中，各方面都已經飽和，我覺得攝影既重複又受限。我嘗試其他的攝影方式——正方形片幅、全景、彩色，然後電影——都是為了逃出無聊與重複。突然，安托萬的作品向我證明，攝影還是能夠給人帶來驚訝與感動。

我非常喜愛那些把我帶到夜晚世界的照片。我覺得這些照片獨特、動人、充滿感官性、粗暴，有時甚至駭人；它們交織著慾望、快感與痛苦，這個瞬間以誘人的軀體與興奮的情狀來吸引我們，下個瞬間則把我們帶到我們絲毫不想碰觸的情事中。

德阿加塔讓我們毫不隱藏地看見一切，他也暴露出自己的一切。他似乎拍攝他所經驗到的每件事的全部，到過分的程度。他讓自己陷入危險的情境，在我們大多數人老早就會選擇放棄時，他還在不斷拍照。你無法辨識從哪裡開始屬於私人的部分結束，而被專業的部分取而代之。這是驅動大部分攝影師的動力，在內在世界與外在世界之間持續來回穿梭。他的作品表現出一種對言說、表現、自我顯露與吶喊的需求——一種急迫感，彷彿我們的存在正面臨威脅。

亨利‧卡蒂埃—布列松主張我們必須從現實中後退一步，讓自己隱形。羅伯‧卡帕說，你必須接近你的拍攝主體，到你能感覺恐懼的程度。至於德阿加塔，儘管他完全屬於報導攝影的傳統，但他距離拍攝對象之近，已使對方的面目變得模糊，他甚至將自己納入一些作品之中，彷彿在證明把自己抽離只是一種錯覺。

無論是攝影師、畫家還是導演的作品，當一件藝術之作也帶著藝術創作者自我肖像的痕跡時，那件作品就開始顯出道理，並且觸動我。

<div align="right">

派崔克‧札克曼
Patrick Zachmann

</div>

右頁
墨西哥，新拉雷多，1998 年

土耳其，伊斯坦堡，2003 年

左頁
德國，漢堡，2000 年

德國，漢堡，2003 年

瓜地馬拉，1998 年

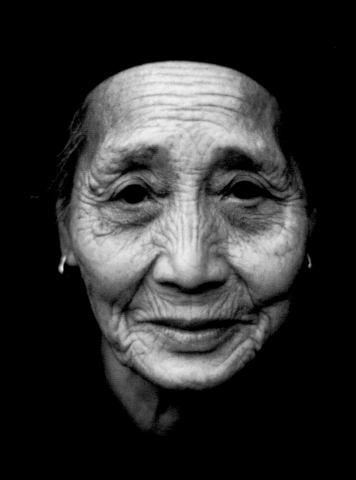

# 伊芙·阿諾德
# EVE ARNOLD

伊芙·阿諾德在 1912 年生於美國賓夕法尼亞州費城的一個俄羅斯移民家庭。她從 1946 年開始拍照，當時她在紐約市的一個照片加工廠工作。1948 年她在紐約的社會研究新學院研究攝影，師從亞歷謝·伯羅多維奇（Alexei Brodovitch）。

阿諾德在 1951 年開始與馬格蘭接觸，1957 年成為正式會員。1950 年代她以美國為根據地工作，1962 年為了兒子的學業而搬到英國，此後除了在美國與中國工作的六年時間外，她都居住在英國。

1980 年她在布魯克林博物館舉辦她的第一次重要個展，展出她在中國期間拍攝的影像。同年她因為《在中國》（In China）獲頒美國國家圖書獎以及美國雜誌攝影師學會的終身成就獎。

她後來獲得許多其他的榮譽與獎項。1995 年她成為皇家攝影學會的會士，並且被紐約的國際攝影中心選為「攝影大師」，這是世界上最受尊崇的攝影獎項。1996 年她因為《回顧》（In Retrospect）獲頒卡拉茲納－克勞茲圖書獎，次年她獲頒聖安德魯斯大學、斯塔佛夏爾大學，及倫敦美國國際大學的榮譽學位；她也被英國布拉福國家攝影電影與電視博物館指派為顧問委員會顧問。她曾出版過 12 本書。

2012 年 1 月 4 日伊芙·阿諾德在倫敦逝世。

左頁
退休的女性，中國，1979 年

如果要你想出一位經驗豐富的新聞攝影師，曾經行遊四海，在地球上最偏遠最困難的地方工作過、曾經深入異國文化，甚至在那裡被接納，然後在平常、或者乏味、熟悉的繼續拍照，這當中一樣的全心全意、充滿同情地觀察、記錄人類狀況的呈現，那麼你一定會想起傳奇的伊芙·阿諾德……一位體型嬌小的大人物。

伊芙·阿諾德是最典型的新聞記者，或者更恰當的說法是，最典型的新聞攝影記者應該要像伊芙·阿諾德那樣。意思是說，這是個充滿好奇，視覺導向的人，能在不動聲色的情況下觀察周遭，既不參與其中，也不引人注目，有自己的意見，但不隨意下判斷。

我認識的伊芙，是多年前住在距離紐約市 80 公里的長島郊區的主婦、一個充滿愛心的母親，也是住在倫敦充滿書本、寬廣美麗公寓裡一個博學的讀書人與著作等身的作者。但我認識的她更是勇敢無畏、充滿活力的攝影師與同事，生產出一篇又一篇的圖片故事，同時也是馬格蘭圖片社組織的支柱。在所有伊芙的作品中，就像她這個人一樣，特色在於她能近距離接觸她的拍攝對象，甚至還常能成為他們值得信賴的朋友，無論他們的階級與出名的程度如何。而她總是能夠維持著那貫穿她性格的尊嚴。

伊芙·阿諾德的遺產不僅變化多端，也引人入勝。很難想像一個人的作品可以如此多樣。她拍攝的對象有最低下的人，也有最高貴的人；有最卑鄙的人，也有最善良的人，以及處於這兩端之間所有特質的人。這些對象都存在於伊芙·阿諾德的攝影之中，而他們都被知性、體貼與同情地對待。最重要的，是伊芙以視覺直接傳遞她關切內容的能力，既不奉承諂諛，也無惺惺作態，但都來自於最優秀的人道主義傳統。

**艾略特·厄爾維特**
**Elliott Erwitt**

右頁
法蘭西斯·培根在他的工作室裡。
英國，倫敦，1978 年

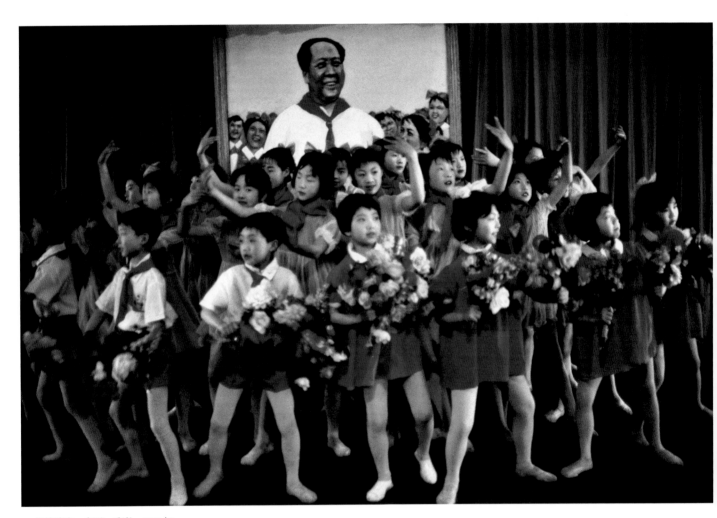

學校演出。中國，重慶，1979 年

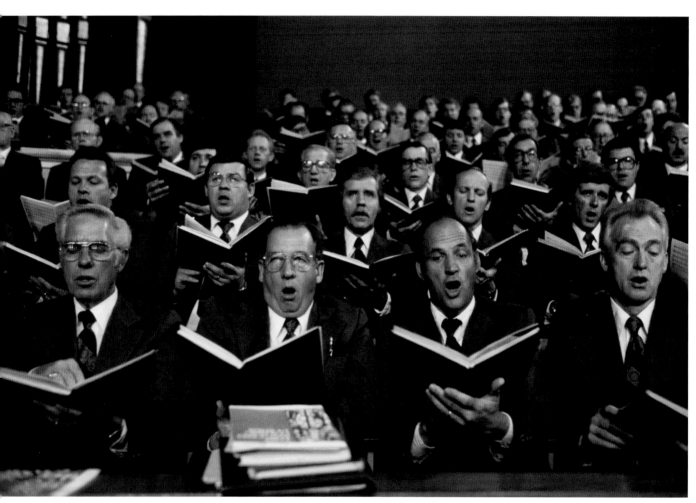

摩門教天幕合唱團。美國，鹽湖城，1984 年

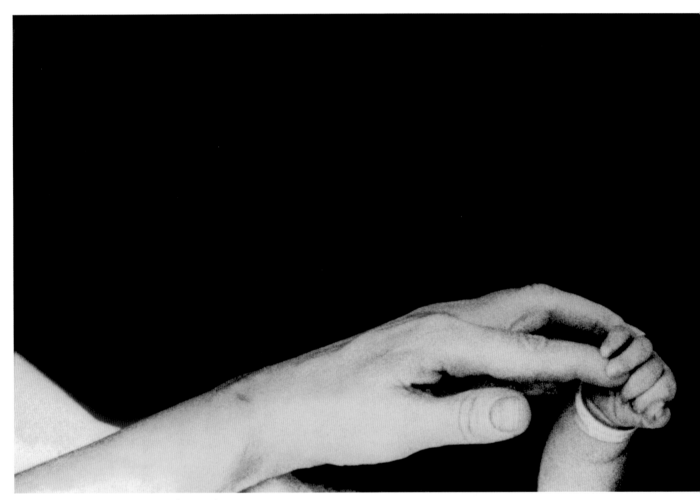

一位母親和她的新生兒。美國，長島，1959 年

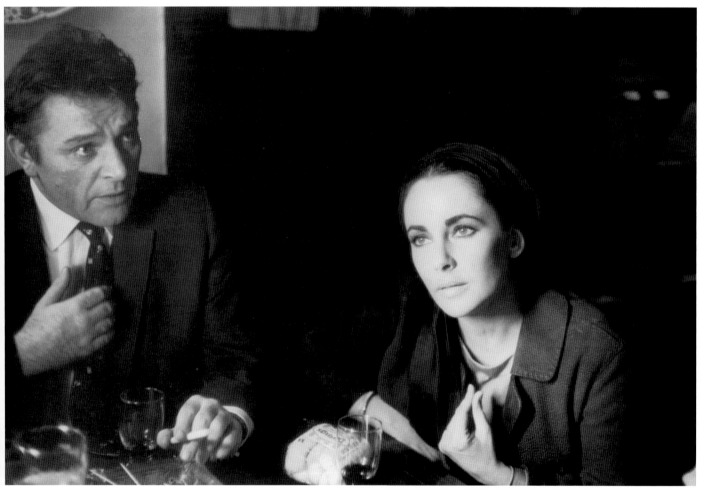

李察・波頓與伊莉莎白・泰勒在一間酒吧
拍攝電影《雄霸天下》。
英國，雪伯頓，1963 年

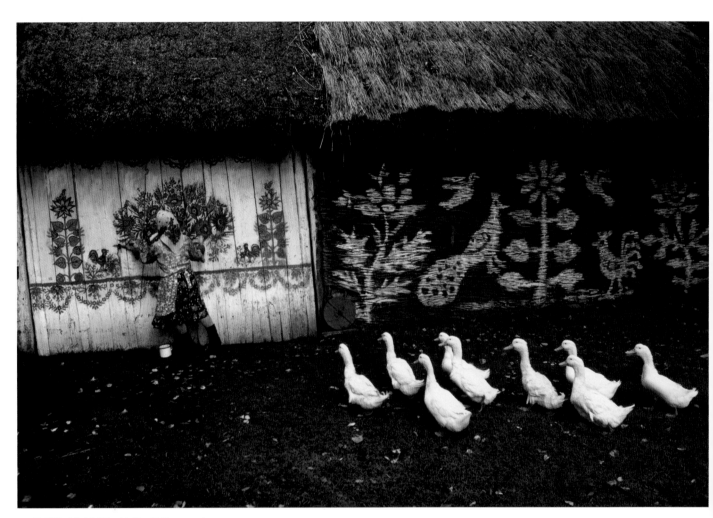

特瑙附近的彩繪屋。波蘭，特瑙，1976 年

# 布魯諾·巴貝
# BRUNO BARBEY

布魯諾·巴貝是 1941 年出生在摩洛哥的法國人。他曾在瑞士維威的工藝藝術學院學習攝影與平面藝術。他在 1961 至 1964 年之間拍攝義大利人，把他們當做一個小小「戲劇世界」裡的人物來拍攝，企圖通過這種手法來捕捉一個國家的內在精神。

在 1960 年代，他接受洛桑的 Éditions Rencontre 委託，在歐洲與非洲國家進行報導。他也固定為 Vogue 雜誌供稿。巴貝在 1964 年開始他與馬格蘭圖片社的關係，1966 年成為準會員，1968 年成為正式會員。他也在這一年報導了巴黎的政治紛擾與學生暴動。十多年後，在 1979 與 1981 年間，他拍攝了歷史轉捩點上的波蘭，並將照片發表在他廣受好評的攝影集《波蘭》（Poland）中。

在超過 40 年間，巴貝旅行過五大洲，進入了無數個武裝衝突的現場。雖然他拒絕「戰地攝影師」這個標籤，但是他報導過奈及利亞、越南、中東、孟加拉、束埔寨、北愛爾蘭、伊拉克與科威特的戰爭。全球最主要的雜誌都幾乎都刊登過他的作品。

巴貝最著名的是他對色彩自由與和諧的運用。他經常在他度過童年的摩洛哥工作。在 1999 年，巴黎小皇宮博物館策劃了一次大型展覽，展出過去 30 年間巴貝在摩洛哥拍攝的照片。他的作品曾多次獲獎，包括法國國家功績騎士勳章；他的照片曾在國際間展出，並且被無數博物館收藏。

布魯諾‧巴貝和我差不多同時與馬格蘭建立關係，所以我們很自然就成為朋友。我的第一印象是他衣著光鮮，好像珍‧奧斯汀小說裡的人物：文雅、高䠷，教養極好。

第一張照片是在波蘭一個小村莊裡拍的。房屋的住戶把屋子裡裡外外都畫上彩繪。那些裝飾是最令人賞心悅目的素人畫。巴貝捕捉到了一群鵝列隊經過，正好與彩繪融為一體，因此整個畫面變成了一個攝影奇蹟。

我選的第二張照片，來自布魯諾的義大利攝影集。這張照片有著不同的結構。三名男子從一張撞球桌後面瞪視著鏡頭。照片散發著恐嚇的意味。攝影具有捕捉抽象感覺的力量，能在熟悉的事物裡，顯現出陌生感。能夠記錄視覺上看不見的能力，通常是一個偉大攝影師的標誌。

布魯諾的義大利照片一直很吸引我，尤其是一張1963年在那不勒斯拍攝的照片。照片的前景有一群孩子在玩耍，背景中則有一個視覺上要小得多的乞丐。這照片整體的感覺令人難以捉摸，這讓我非常享受。影像的幾何學十分狂亂，照片則提出許多問題。這張照片仍然掛在我家裡的牆上。

第四張作品是我收藏的第一張彩色照片。這是在1971年的東京拍攝的，是一次示威衝突。這是幅極具戲劇張力的照片，從結構上讓我想起烏切洛（Uccello）的畫，或黑澤明的電影。

布魯諾熱愛太陽，他攝影師的生涯裡花了多年時間與光線和反差的問題搏鬥。我挑了兩張這種類型的照片。第一張是摩洛哥太陽下晾晒染皮的照片，當地人數百年來都如此染皮。你幾乎可以聞到在過程當中使用的鳥糞的味道。

最後，舉著麵包的葡萄牙女人，畫面裡屋簷的影子與麵包的形狀相互呼應，製造出非比尋常的巧合感。

對事物本質的理解，只能從經驗而來。

<div align="right">

大衛‧赫恩
David Hurn

</div>

右頁，上
西西里，卡塔尼塞塔，1963年

右頁，下
義大利，那不勒斯，1963年

次頁
抗議成田機場興建工程的示威活動。
日本，東京，1971年

38 布魯諾‧巴貝

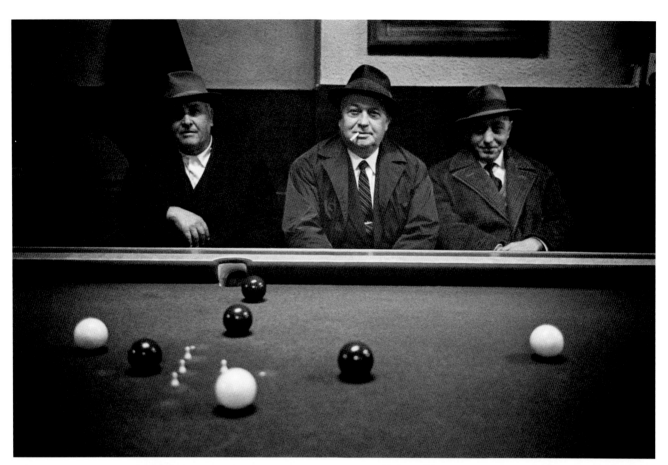

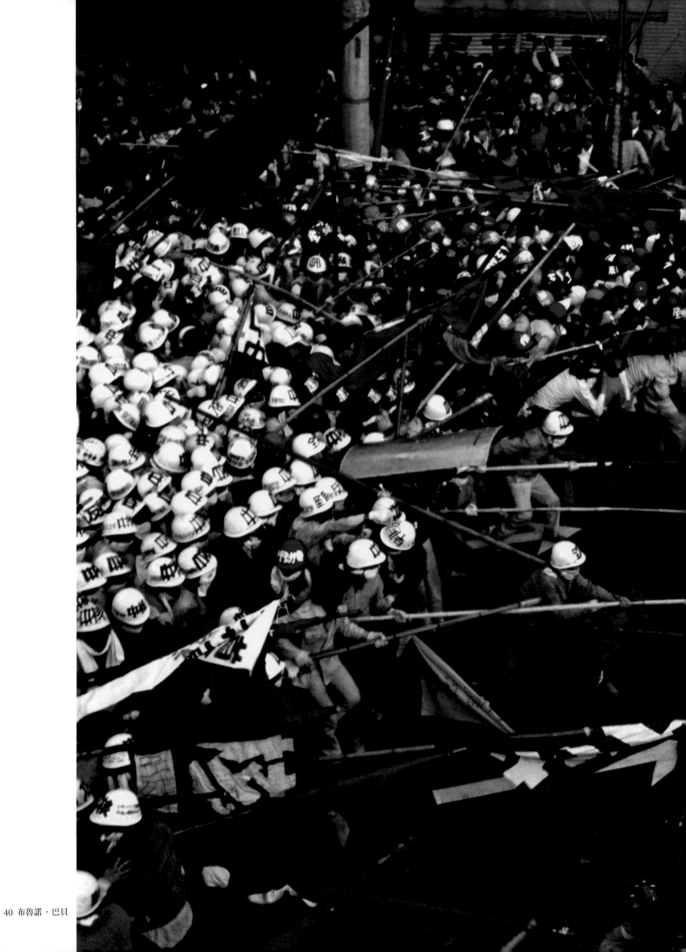

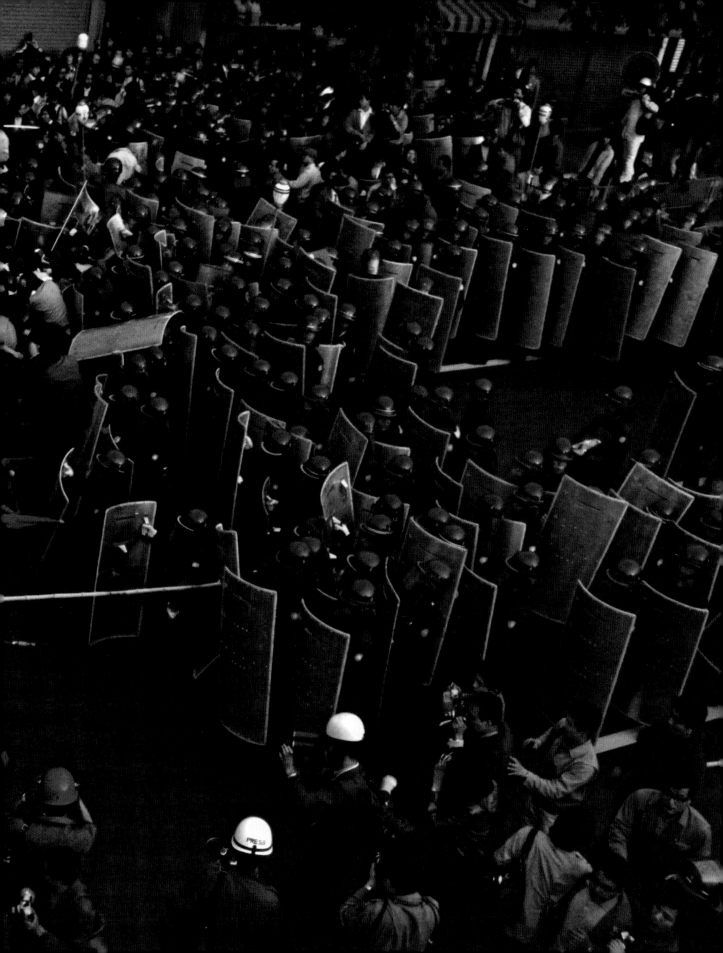

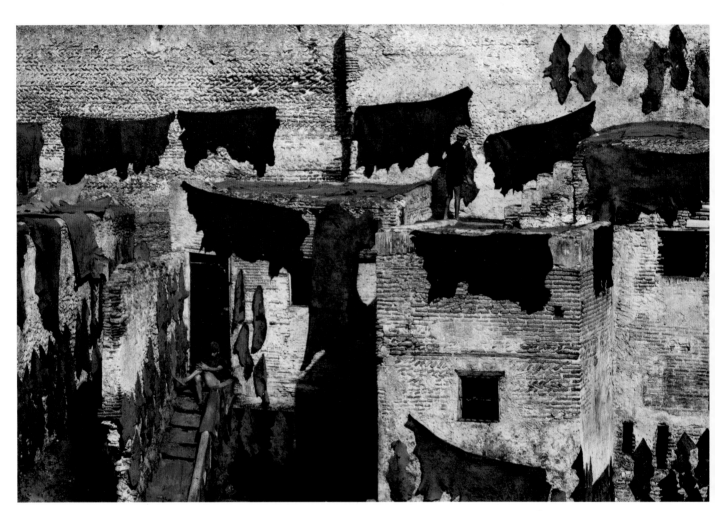

西迪穆撒的製革工人。摩洛哥，菲茲，1984 年

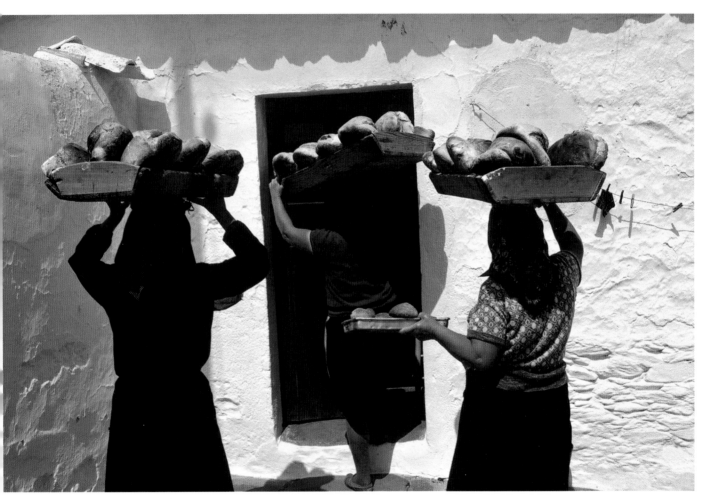

葡萄牙，卡斯特羅馬林附近，1979 年

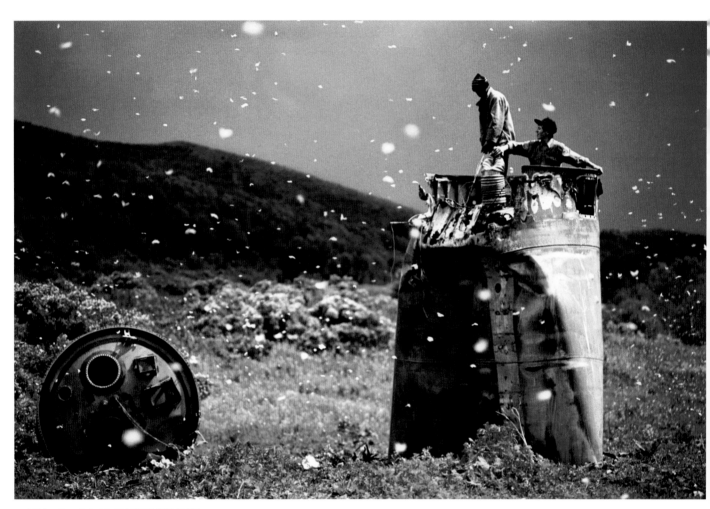

村民正在一處太空船墜毀地點蒐集廢棄物，
周圍有成千上萬的白色蝴蝶飛舞。
俄羅斯，阿爾泰地方，2000 年

# 喬納斯·班迪克森
# JONAS BENDIKSEN

喬納斯·班迪克森是挪威人，生於 1977 年。他 19 歲在馬格蘭倫敦辦公室當實習生，開始了他的職業生涯，後來以攝影記者身分遠赴俄羅斯，拍攝自己想拍的題目。在他待在那裡的幾年間，他拍攝前蘇聯邊陲地帶的圖片故事。這個計畫最後出版成一本攝影書：《衛星》（Satellites，2006）

不論在這裡或其他地方，他常常專注拍攝與世隔絕的社區或村落。2005 年，在愛莉西亞·派特森基金會的支持下，他開始拍攝《我們生活的地方》（The Places We Live），這是個關於全球都市貧民窟擴張的計畫。這個計畫包括了靜態影像、投影，以及錄音，以創造一種三度空間的藝術展。

班迪克森獲獎無數，包括 2003 年紐約國際攝影中心頒發的「無限獎」（Infinity Award），以及世界新聞圖片獎的日常生活類二等獎，和年度照片國際獎的首獎。他記錄的奈洛比貧民窟奇貝拉的生活，刊登於《巴黎評論》（Paris Review）雜誌，在 2007 年獲得了國家雜誌獎。

他的作品曾刊登於《國家地理》（National Geographic）雜誌、《Geo》雜誌、《新聞週刊》（Newsweek）、《獨立報週日評論》（Independent on Sunday Review）、《週日時報雜誌》（Sunday Times Magazine）、《電報雜誌》（Telegraph Magazine），也曾受洛克斐勒基金會委託拍攝。

班迪克森現與妻子拉拉和兒子米羅住在紐約。

2004 年春天，喬納斯像一陣旋風似的出現在馬格蘭的紐約辦公室。他給我們看他在陌生國家和地區拍攝的一些照片，那些地方我們連聽都沒聽過：特蘭斯迪尼斯特、比洛比占、奇奇克塔華克、吉爾吉斯、亞布卡薩——這些地名還得用谷歌查過才能讓人確定它們真的存在。喬納斯拍出的照片則跟這些奇怪地方的名字一樣驚人和荒謬。

跟喬納斯在一塊總是樂趣無窮。他總帶著微笑，身上散發著像賽狗開賽之前的那種神經質的旺盛精力。他曾經從尼泊爾的偏遠鄉間、從加拿大邊陲的因紐特島嶼、從印尼、從加薩走廊或肯亞發來一封封好笑的電子郵件。他 19 歲就開始幫馬格蘭工作，最初是倫敦辦公室的實習生，然後離開去拍自己想拍的東西。他從 Geo，《國家地理》，《新聞週刊》拿到拍攝任務，還得了不少獎。27 歲時，他宣布他想成為馬格蘭攝影師；經過投票他成為候選人，並且在 2006 年成為準會員，這時他已經是馬格蘭最年輕的攝影師。「這一定得改，」喬納斯說，「我們得找個比我更年輕的人進來才行。」

現在喬納斯開始了他最具雄心的計畫，那是叫做《我們生活的地方》的展覽／裝置藝術，是全球各地貧民窟的紀念碑。「在地球上，城市地區居住的人口即將超越鄉村人口，住在大城市貧民窟裡的人口就要超過 10 億人，」喬納斯寫道。所以他持續地在肯亞、印度、委內瑞拉和印尼拍攝世界上最大、條件最惡劣的貧民窟裡的生活。他同時發明了自己的內容呈現媒體形式。2008 年，他的展覽在奧斯陸的諾貝爾和平中心開展，邀請世人用視覺去體驗貧民窟的生活。18 台數位投影機重現喬納斯在奈洛比、孟買、加拉卡斯和雅加達所看見的景象。我們會看見那些擠在狹小房舍裡的家庭如何生活，搭配原聲錄音，我們會聽見他們談論自己的生活，我們會體驗到他們生活的氛圍、他們居住環境的苦厄與骯髒，以及他們內心的人性尊嚴與奮鬥精神。

湯瑪斯・霍普克
Thomas Hoepker

一個創業家和他的熊在黑海附近的一個觀光景點。
他向觀光客收錢讓他們拍照。
亞布卡薩，2005 年

奇貝拉，非洲最大的貧民窟。肯亞，奈洛比，2005 年

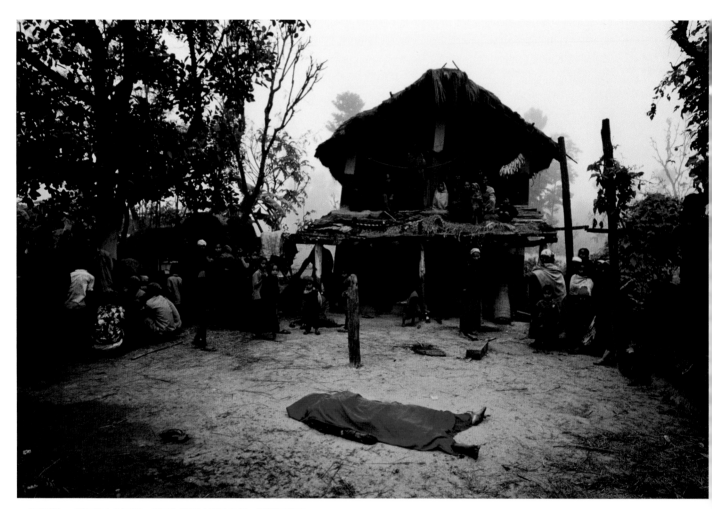

這是個 23 歲年輕人的屍體，他因為灌溉水源的爭執，被鄰居殺死。
尼泊爾，巴比亞柯爾，2004 年

在北極的奇奇克塔華克聚落，市長女兒的墳墓。她是當地
許多自殺的青少年之一。加拿大，奴納武特，2004 年

次頁
住在孟買最老的貧民窟之一達拉威的施辟里一家人。
印度，孟買，2006 年

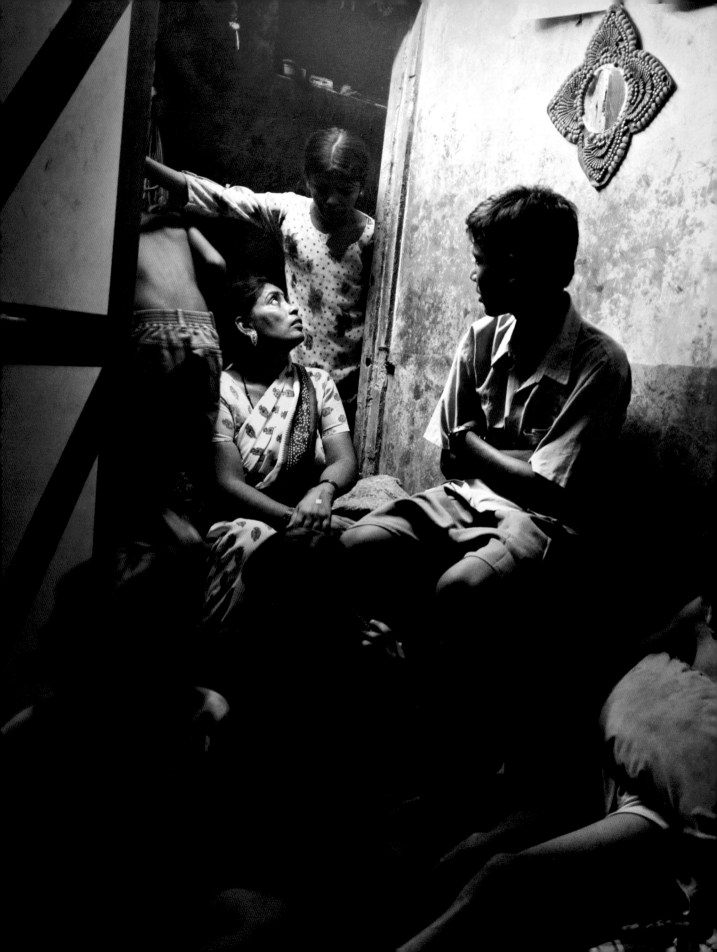

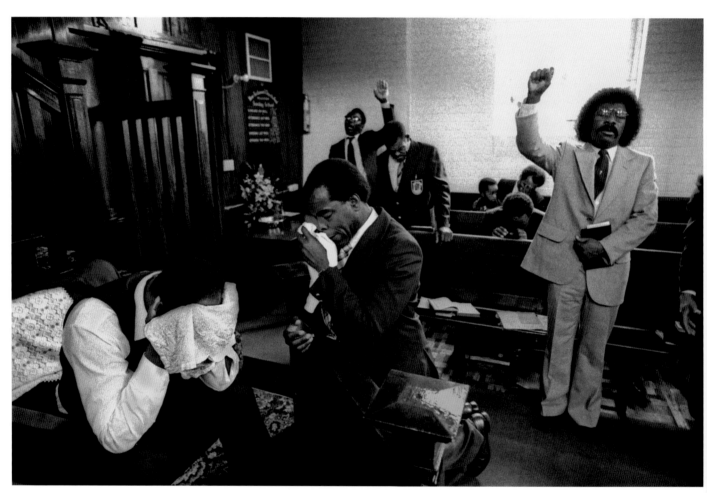

福音教會。英國，倫敦，1983 年

# 伊恩·貝瑞
# IAN BERRY

伊恩·貝瑞生於英格蘭的蘭開夏。他在南非的《每日郵報》（Daily Mail）與 Drum 雜誌工作時闖出了名號。他是唯一記錄下 1960 年沙爾佩維爾大屠殺的攝影師，他的照片被用於審判之中，以證明罹難者的清白。

亨利·卡蒂埃—布列松在 1962 年邀請貝瑞加入馬格蘭，當時他已經在巴黎工作。他在 1964 年移居倫敦，並成為《觀察家雜誌》（Observer Magazine）第一個簽約攝影師。

從那時起，攝影工作就帶著他走遍世界：他記錄了俄羅斯入侵捷克，在以色列、愛爾蘭、越南與剛果的衝突；衣索匹亞的饑荒；南非的種族隔離。他在南非拍攝的主要作品呈現在他的兩本書中：《黑與白：南非》（Black and Whites: L'Afrique du Sud，由當時的法國總統密特朗作序）與《隔離生活》（Living Apart，1996）。

他接受派遣的重要新聞任務來自《國家地理》、《財富》（Fortune）、《亮點》、Geo，全國性報紙的週日增刊雜誌，《君子》（Esquire）、《巴黎競賽》，及《生活週刊》等雜誌。貝瑞還曾報導了中國與前蘇聯的政治與社會轉型。最近的計畫包括為《康泰納仕旅行家》（Conde Nast Traveler）重新踏上絲路穿過土耳其、伊朗、中亞南部，直到中國華北；還有為《亮點》增刊拍攝柏林；為《電報雜誌》拍攝中國三峽大壩工程；以及為一本以氣候控制為主題的書拍攝格陵蘭。

伊恩・貝瑞是我認識的第一個馬格蘭攝影師。他是我認為一個優秀攝影師應該具備條件的化身：無私、低調，無處不在卻又不引人注意，像一個隨時按著徠卡相機的幽靈。在那時候，我們清楚知道攝影師是攝影工作的第二部分，第一部分永遠是主題本身。今天情況有了太多改變，現實已經排到了攝影師的「視野」之後了！

伊恩透過他充滿同情的眼光，向我們展示這個世界。他哪裡都去過，什麼都看過，但他從來不曾將某種觀點強加在我們身上。他只是把事物的原貌呈現出來，讓我們也能夠因此而喜悅、而學習。他從來不曾擺拍，或要求任何人擺姿勢。他的照片就是現實，而對我來說，這是攝影之所以能夠作為人類歷史上最重要媒介的不可取代因素。

那句老話「光圈設在 f8，然後人到現場」是伊恩奉行的法則。和他相比，探險家達伽馬都像是個足不出戶的隱士。他曾經採訪過世界最重要的新聞事件，但對拍攝日常生活裡的點點滴滴也抱持著同樣的熱情。

對伊恩來說，形式與內容以一種誘人的方式融為一體，這樣產生的照片讓真正的人都渴望看見。

任何攝影師所求的最多也就是這樣了。

菲利普・瓊斯・葛里菲斯
Philip Jones Griffiths

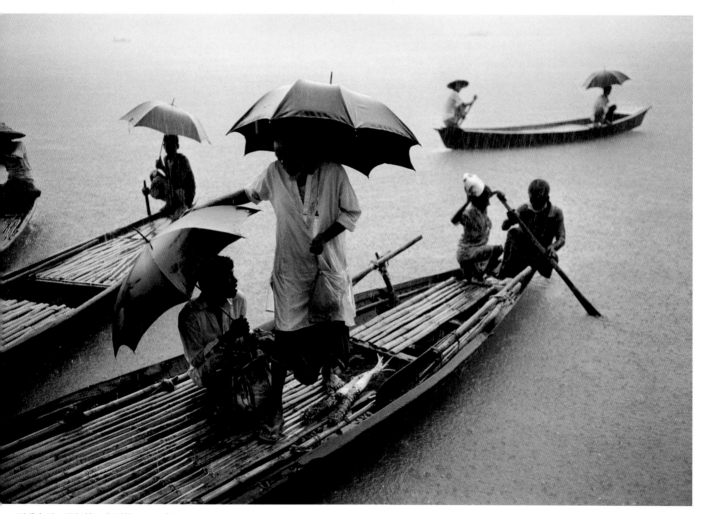

雨季之雨。孟加拉，夕列特，2000 年

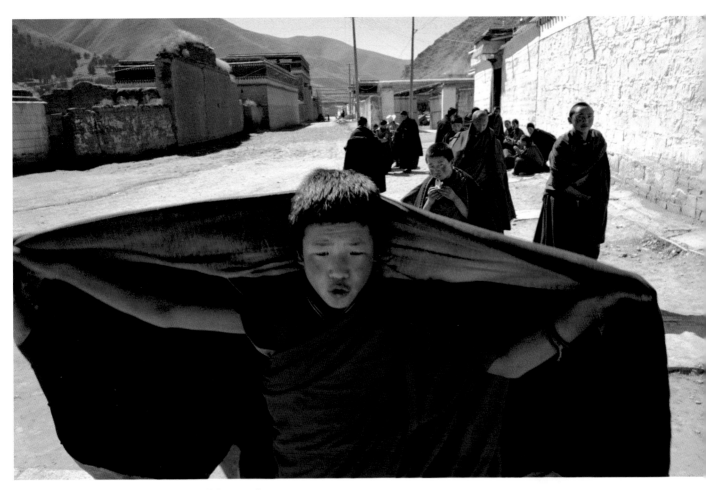

年輕的西藏僧侶在去誦經的路上。中國，甘肅，1996 年

右頁
柬埔寨，暹粒，2007 年

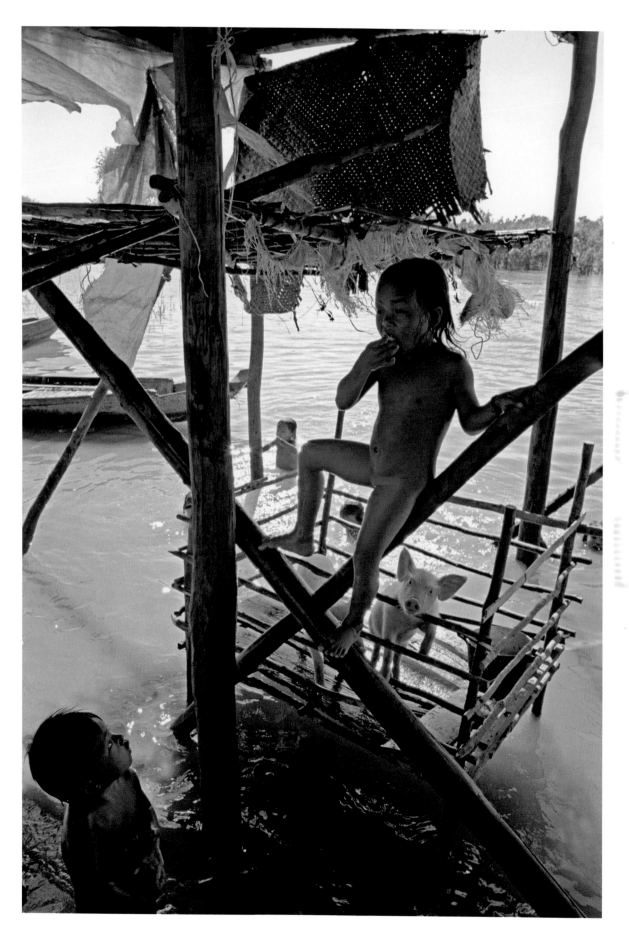

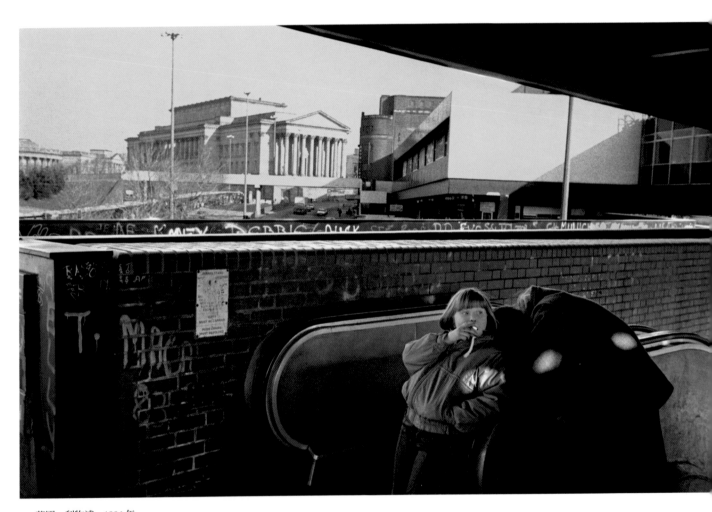

英國·利物浦,1986 年

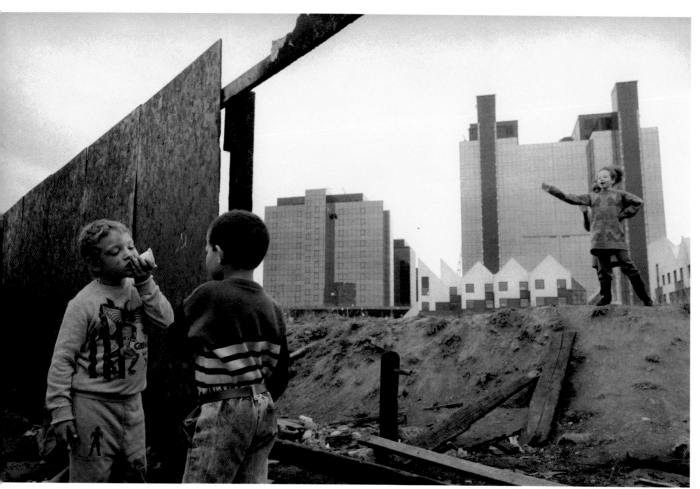

英國，倫敦，多克蘭，1992 年

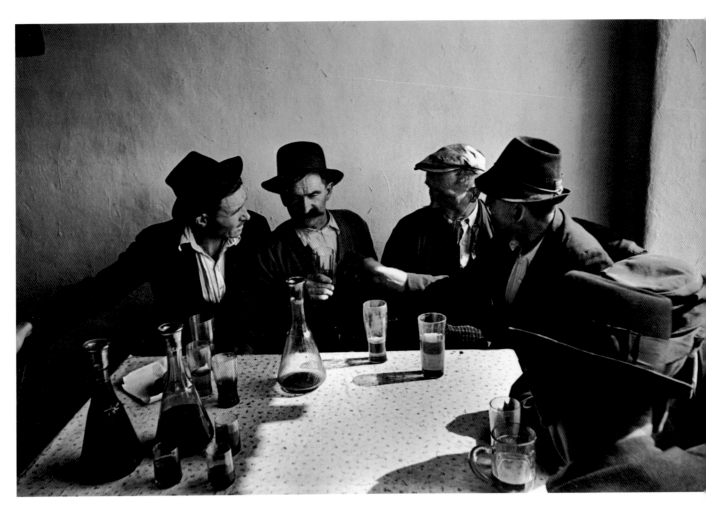

一間客棧裡的農民。匈牙利，普茲塔，1947 年

# 韋納・畢紹夫
# WERNER BISCHOF

韋納・畢紹夫 1916 年生於瑞士，在他的出生地蘇黎士的藝術工藝學校就讀，跟隨漢斯・芬斯勒（Hans Finsler）學攝影，然後開了一間攝影與廣告工作室。1942年成為《你》雜誌的自由攝影師。1943 年，他的第一個圖片故事就在這本雜誌上發表。畢紹夫在 1945 年出版的報導攝影，記錄了二次世界大戰導致的災難，也讓他在國際間聲名大噪。

此後幾年間，畢紹夫代表瑞士救援組織（Swiss Relief，一個致力於戰後重建工作的組織）前往義大利與希臘。1948 年他為《生活》雜誌拍攝了聖摩里茨的冬季奧運。去過東歐、芬蘭、瑞典和丹麥之後，他又為《圖片郵報》、《觀察家》、《畫報》（Illustrated）及《紀元》（Epoca）工作。他在 1949 年成為最早加入馬格蘭的攝影師，也是創始成員之一。

由於不喜歡雜誌產業的「膚淺與羶色腥主義」，他將自己的職業生活致力於尋找傳統文化中的秩序與寧靜，這讓他在尋找焦點議題的圖片編輯面前頗不討好。即使如此，《生活》雜誌還是派他去採訪印度的饑荒（1951），他又繼續到日本、韓國、香港與中南半島工作。他的報導攝影作品被全球的主要圖片雜誌廣為採用。

1953 年秋天，畢紹夫創作了一組關於美國的宏大彩色系列照片。次年他又穿越墨西哥與巴拿馬，然後到了祕魯的一處偏遠地區，在那裡進行一部電影的製作。在 1954 年 5 月 16 日，他不幸在安地斯山車禍身亡，而就在短短九天後，馬格蘭創始人羅伯・卡帕也在中南半島喪生。

當馬可・畢紹夫請我編輯他父親的照片時，我正在秘魯。我自然覺得非常光榮。我不久前才剛在利馬的市場上看到他的《吹笛的男孩》被複製成一幅民俗畫。他這幅影像已經在那些他所拍攝的人之中成為經典，那是在他的車子衝入峽谷前不久拍的。

韋納所創作的新聞報導是以文學為核心——他總是把重點放在周遭，而不是事件本身，因此他的照片有力量，但從不過度喧嘩。他常把相機留在攝影包裡，用素描來記錄主題，以對主體有更深的理解。他的照片也成為這個世界的炭筆素描，而且他痛恨當時的雜誌使用這些照片的方式。「攝影是膚淺的，新聞是一種疾病。」他為戰地記者的照片寫下這樣的圖說：「戰場上的禿鷹」。然而他是我們今日所知的報導攝影的先驅，包括對衝突的報導。今日雜誌媒體上充斥的對富人與名人的偶像崇拜，想必會令他深惡痛絕。

雖然他在極具創造力的十年間採訪足跡幾乎涵蓋了整個世界，但是我所挑選的照片主要來自戰後的歐洲，這趟四年的拍攝旅程他從騎著腳踏車開始，最後開著車結束。在這個案子快要完成時，在布拉格的一個孤兒院，他拿起畫筆，在牆上「複製自然與光線的細節」，後來孩子們也加入，一起完成了一幅壁畫。

我選出這些照片，因為就像他的日記、書信與圖畫一樣，它們告訴我，這個我想我一定會喜歡的人是什麼樣子。它們也展現出一個藝術家在構圖上的才華；而這是一個在一無所有的人身上尋找美麗，在混亂的世界中發現秩序的藝術家。

賴瑞・陶威爾
Larry Towell

右頁，上
聖迪埃。法國，洛林，1945 年

右頁，下
找工作的男人們。法國，
盧昂，1945 年

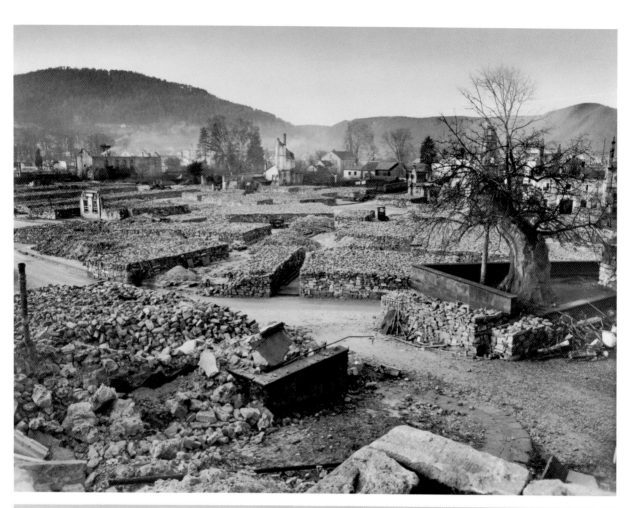

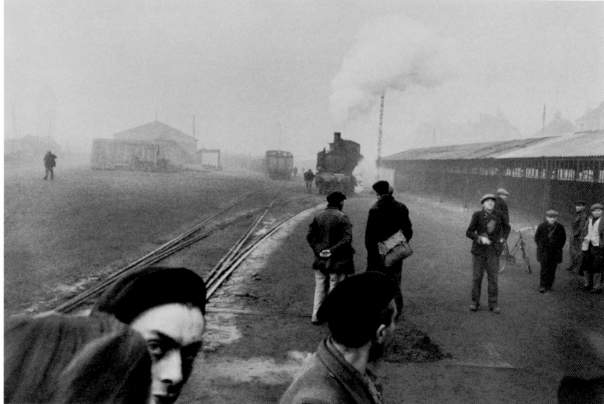

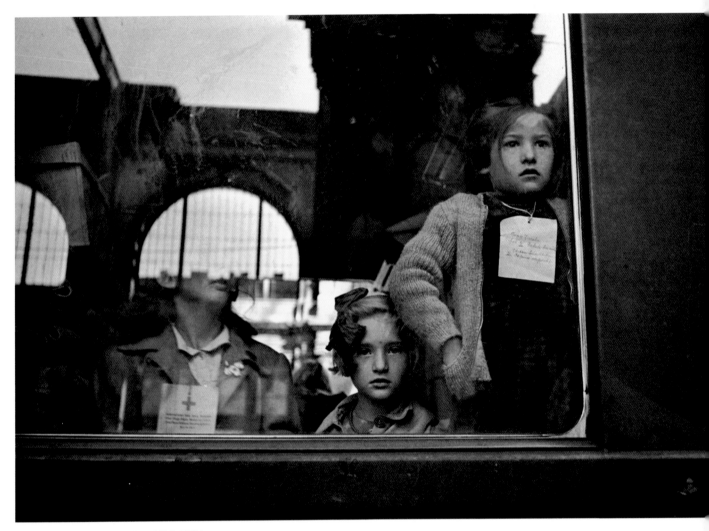

一列紅十字會的火車載著一群孩童到瑞士。
匈牙利，布達佩斯，1947 年

右頁
芬蘭，納爾瓦，1948 年

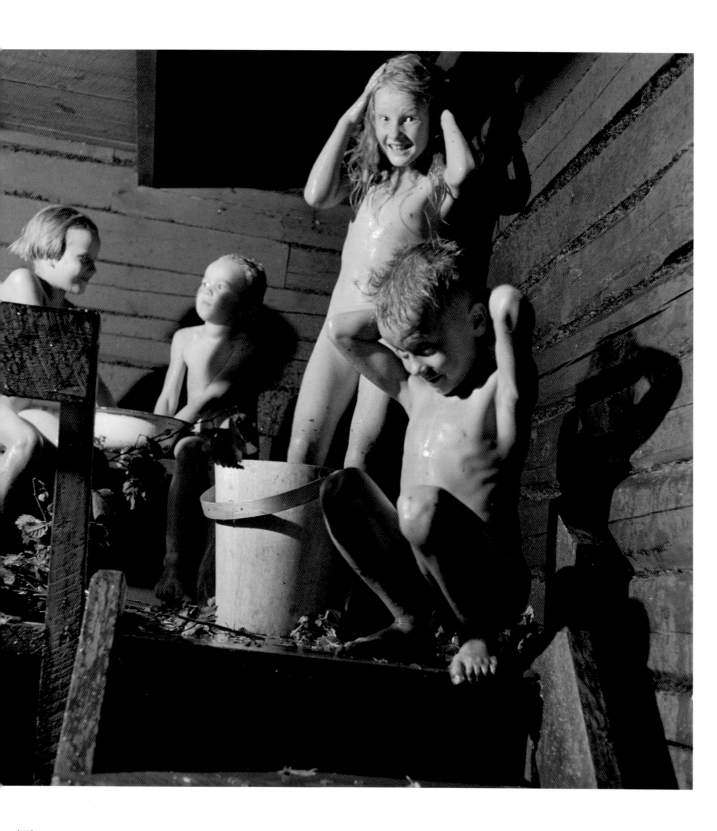

次頁
國際媒體的攝影師。南韓，開城，1952 年

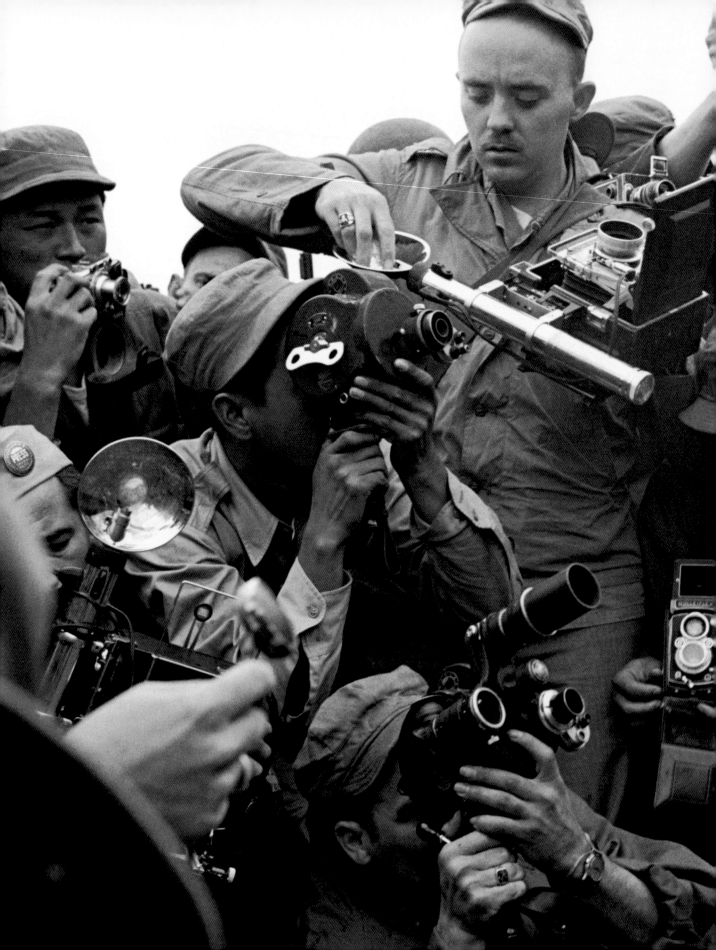

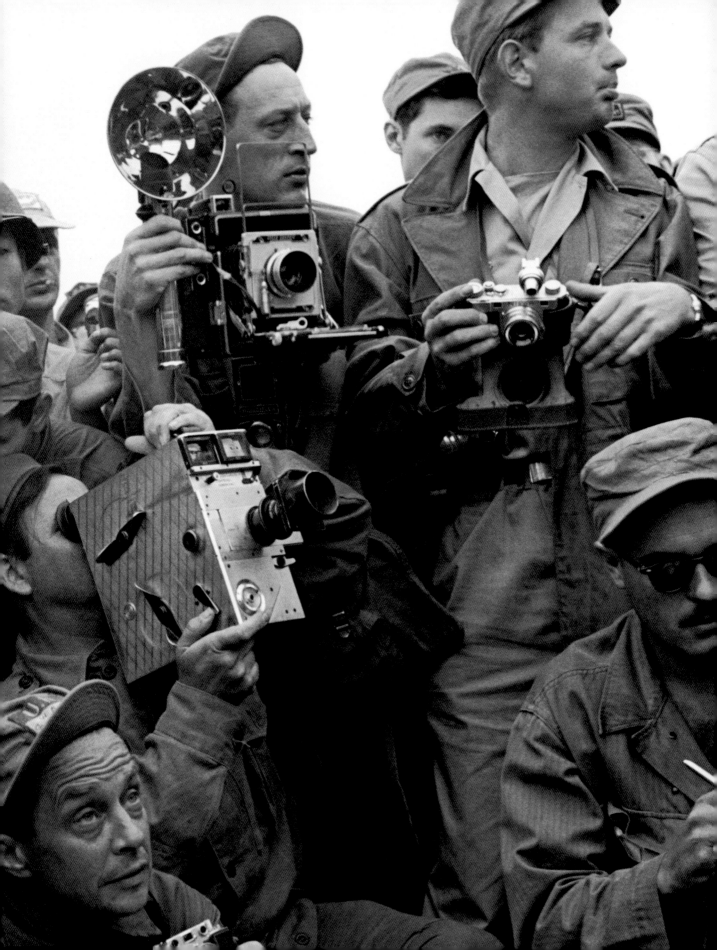

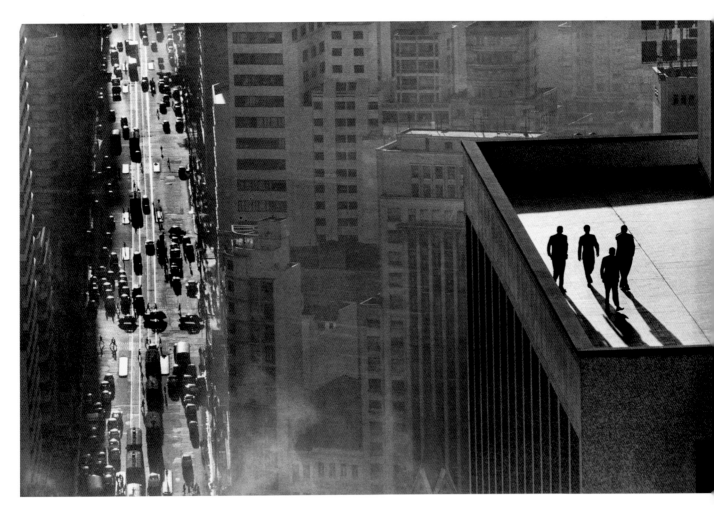

巴西，聖保羅，1960 年

# 勒內·布里
# RENÉ BURRI

勒內·布里 1933 年生於瑞士蘇黎世，曾就讀當地的應用美術學校。1953 年到 1955 年他從事紀錄片工作，並且在服兵役期間開始使用徠卡相機。

布里在 1955 年成為馬格蘭準會員，並且以他最早的報導攝影之一獲得國際關注，這是在《生活》雜誌刊登的關於聾啞兒童的報導——《給失聰者的音樂撫觸》（Touch of Music for the Deaf）。

1956 年他在歐洲與中東旅行，然後去了拉丁美洲，拍攝一系列關於高卓人（南美草原的牛仔）的照片，1959 年時刊登在《你》雜誌上。他也為這本瑞士刊物拍攝了一系列藝術家，包括畢卡索、傑克梅蒂、勒·柯比意等人。他在 1959 年成為馬格蘭正式成員，並開始著手進行他的專書《德國人》（Die Deutschen），該書 1962 年在瑞士出版，又在次年由羅伯特·戴爾皮（Robert Delpire）以法文出版（Les Allemands）。1963 年他在古巴工作時，拍攝埃內斯托·「切」·格瓦拉接受一位美國記者的訪問。他拍攝的這位著名革命家叼著雪茄的照片，廣泛出現在全世界。

布里在 1965 年參與了馬格蘭電影的創立，隨後在中國待了六個月，拍攝了由 BBC 製作的《中國的兩張面孔》（The Two Faces of China）。1962 年他在巴黎創立了馬格蘭藝廊，但仍繼續攝影工作，同時從事拼貼藝術與繪畫的創作。

1998 年布里獲德國攝影家協會頒發埃里希·所羅門博士獎。他的大型回顧展在 2004 到 2005 年間在巴黎的歐洲攝影館展出，並且在其他許多歐洲博物館巡迴展覽。勒內·布里於 2014 年 10 月 20 日去世。

從影像來說，1950 年代晚期對英國的雜誌而言不是個好時期。那段時間的年輕攝影師大都想著為報紙工作。在 1962 年時我發現了勒內·布里的《德國人》。它讓我大開眼界，使我發現了攝影的全新的可能性，也讓我永遠都深深感激。在嘗試選出六張照片時，我首先看了勒內的圖片庫，從 1955-1960 開始。在這個很短的時期就有超過 1300 張照片，而且後面還有 47 年的時間要挑選！

第一次遇見勒內時，你很容易被他的氣勢與張揚所震懾。他戴著誇張的帽子；他喜歡擁抱、緊抓著人；他的衣著永遠追隨最新的流行；他總抽著大雪茄。然而沒有任何地方是不合宜的，沒有任何地方顯得矯揉造作。令人驚訝的是，他的照片風格幾乎完全相反。它們溫柔、含蓄，一點都不唐突。

第一張，在聖保羅拍的那張照片，是不能不選的。照片下方的街道上充滿著熙熙攘攘的人們，完全無視於屋頂陽光下的另一群男人。

第二張我很容易就選出來了。當你喜愛一本書的時候，你喜歡裡頭的每一張照片。你需要挑的是能讓你想起這全部的那一張。對我來說，那就是《德國人》的封面：法蘭克福火車站。我那本書被我反覆翻閱，書衣都只剩下一半了。

在 1956 年西西里的海灘上，男孩在玩耍或打架。那麼多的動作；多麼有趣的構圖；那麼多的神祕感——這是他天賦的早期證明：他總能夠在尋常事物中看到不尋常的一面。

那張中國的風景照，一直都是我最喜愛的照片之一，這張照片裡面完全沒有那種在其他攝影師作品中常見的形式與抽象明顯超越一切的情形。勒內總是親近他的主題，然後再以最優雅的方式將它表現出來。

另一張讓人驚喜的照片是一群馬的背影，牠們很美，不論在感情上或設計上來看都是如此。

最後，我認為傑克梅蒂的照片真是一張出色的肖像。它清楚暗示了專心致志對藝術創作的重要，讓我覺得我也非常想認識這位雕塑家。

大衛·赫恩
David Hurn

法蘭克福老火車站。西德，梅因河畔法蘭克福，1962 年

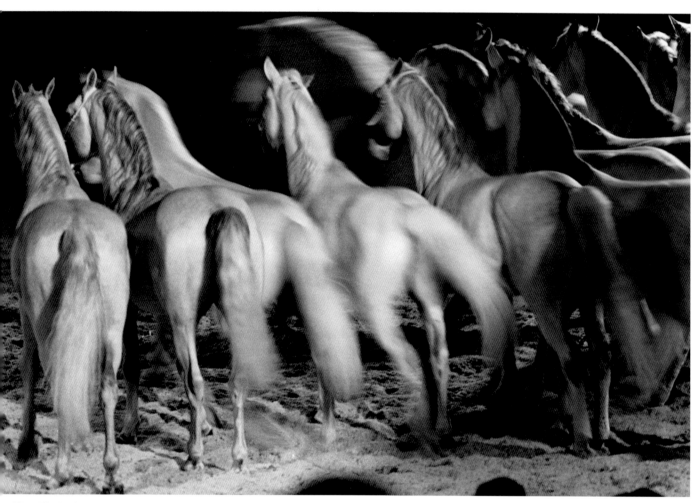

科尼馬戲團。瑞士，蘇黎世，1970 年

左頁
玩耍的孩子們。義大利，西西里，1956 年

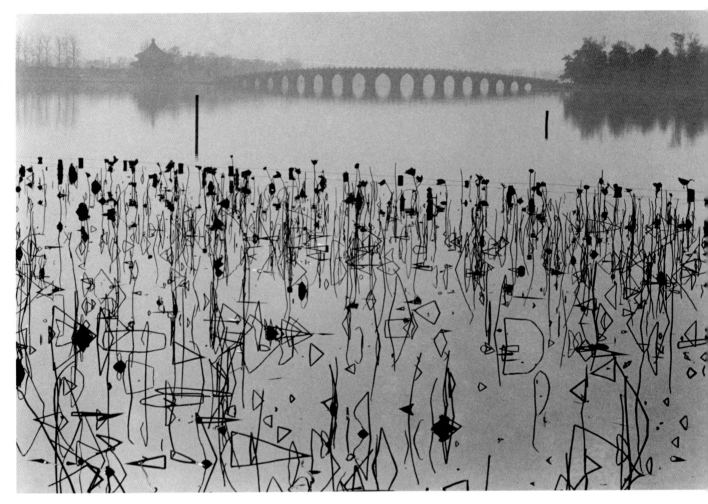

頤和園昆明湖裡枯死的荷花。
中國，北京，1964 年

右頁
阿爾伯托・傑克梅蒂在自己的工作室。
法國，巴黎，1960 年

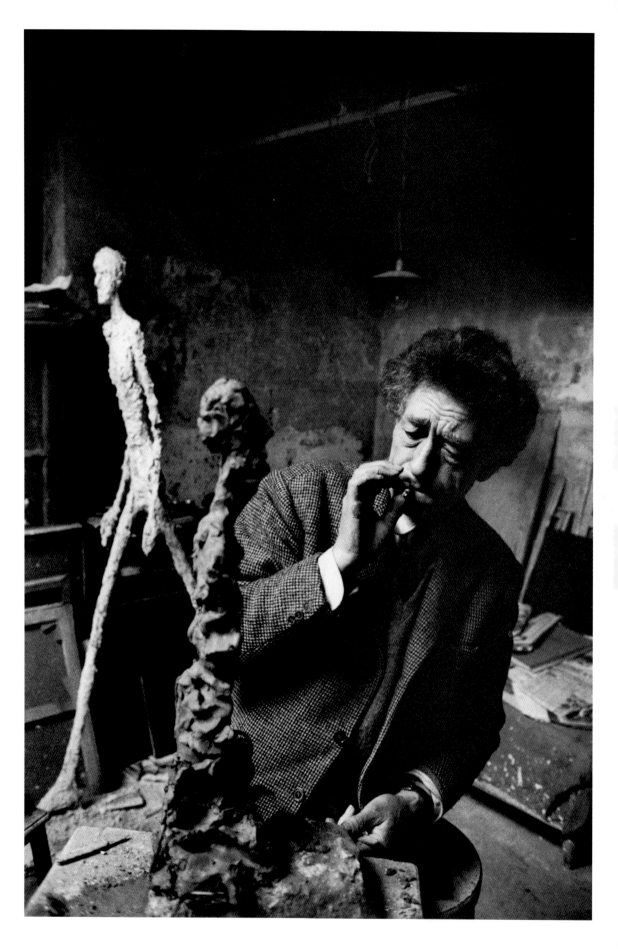

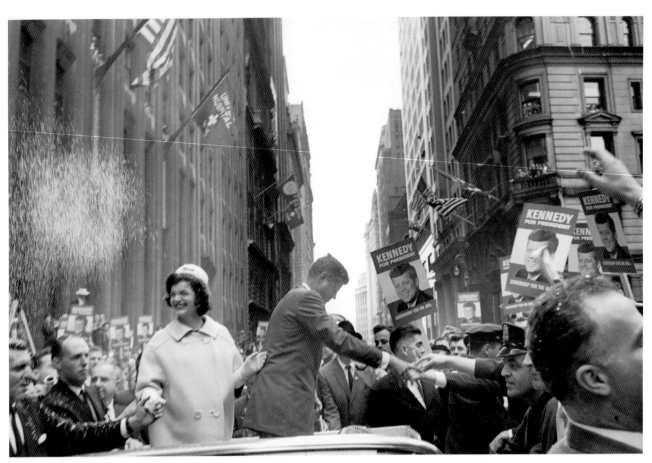

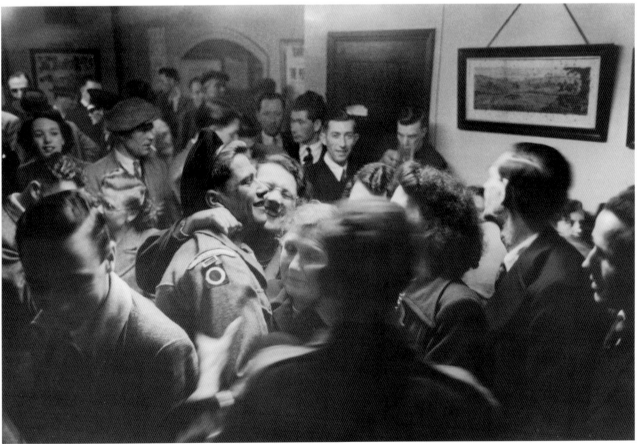

# 科內爾·卡帕
# CORNELL CAPA

科內爾·卡帕，原名科內爾·佛里德曼（Cornell Friedmann），1918 年生於布達佩斯的一個猶太家庭，1936 年遷居巴黎。他的哥哥安德烈（羅伯·卡帕）那時正在巴黎擔任攝影記者的工作。他幫哥哥沖印照片到 1937 年，然後搬到紐約，加入了新成立的皮克斯（Pix）圖片社。1938 年，他在《生活》雜誌的暗房裡工作。不久之後，他的第一篇圖片故事（報導紐約的世界博覽會）登上了《圖片郵報》。

1946 年，在美國空軍服役完之後，科內爾成為《生活》的常任攝影師。他的哥哥在 1954 年喪生後，他加入了馬格蘭。大衛·「希姆」·西摩 1956 年死於蘇伊士運河後，他接任了馬格蘭總裁的職務，一直到 1960 年為止。

在 1954 年，卡帕完成了一件充滿同情的先驅之作，探討有智力障礙兒童的處境。他也採訪了其他的社會議題如美國的老人，並探索了自己的宗教傳統。

卡帕在為《生活》工作時，第一次前往拉丁美洲。他到拉丁美洲的旅程一直持續到 1970 年代，其精華集結於三本書中，其中包括《告別伊甸園》（Farewell to Eden，1964），這是對亞馬遜原住民文化被毀滅的探討。

卡帕採訪過許多政治人物的競選活動，包括約翰與羅伯·甘迺迪、阿德萊·史蒂文生、尼爾森·洛克斐勒等。他 1969 年的書《華爾街上的新種族》（New Breed on Wall Street）是一部開創性的鉅作，探討新一代華爾那些一心只想賺錢又花錢如流水的魯莽年輕創業家。

1974 年，卡帕在紐約市創立了極具影響力的國際攝影中心（International Center of Photography），在後來的 20 年中他以中心主任的身分，為這個機構貢獻了極大的心力。

科內爾·卡帕在 2008 年 5 月 23 日去世於紐約。

左頁，上
參議員約翰·F·甘迺迪與夫人賈桂林在競選總統期間。
美國，紐約，1960 年

左頁，下
格洛斯特夏軍團慶祝他們從韓戰戰場返回英國。
英國，1951 年

我第一次拜訪科內爾・卡帕與他的太太伊迪（Edie），是 1962 年 8 月在紐約的第五街。

在此之前一年，我在東京遇到了勒內・布里、艾略特・厄爾維特與伯特・葛林，我就決定要成為一個攝影師。回想起來，這想法實在太過魯莽：我對攝影一無所知，更沒有半點暗房經驗。然而我的無知並沒有阻擋我的好運。

卡帕夫婦熱情地歡迎我。那是我剛到紐約的頭幾天，而那時從日本到紐約，一個人身上只能攜帶 500 美元，所以我只買得起香蕉。伊迪給我準備了一盤極美味的匈牙利菜，還給了我一杯西班牙紅酒——那是我生平第一次嚐到葡萄酒。他們沒有子女，或許他們同情這個從日本離鄉背井的年輕人。我感覺他們就像是領養了我當他們的孩子。這種受到鼓舞的感覺是文字難以描述的。

每個月科內爾會請我吃兩次飯，也會幫我找一些助理的工作。有時候他會問我：「你不是手頭有點缺錢嗎？」然後就給我個 50 美元，但總是確定他不會傷到我的自尊心。那真是高貴的行為。

1968 年，科內爾指派我負責他的《關懷的攝影師》在日本的展覽。展覽非常成功。他問我想要什麼作為回報，我說我想要一張環球機票。我因此得以用八個月時間旅行到歐洲、中東和東南亞。沒有這些經驗，我不可能成為今天的我。能在國際攝影中心舉辦展覽就像美夢成真。他在那裡舉辦了我的中國、美國與北韓的展覽。

科內爾是個口若懸河的人，而且總是精力旺盛。然而，幾年前伊迪過世後，他被診斷出患了帕金森氏症，使得他幾乎無法自己說話。這對他來說必定是最大的挫折。

他為我們攝影師、為攝影所作的貢獻是難以衡量的。他毫無疑問是我們的世界中的「教父」。

<div style="text-align:right">

久保田博二
**Hiroji Kubota**

</div>

右頁
希伯來文課。美國，紐約市，1955 年

次頁
克拉克・蓋伯與瑪麗蓮・夢露在《亂點鴛鴦譜》的拍攝現場。
美國，內華達州，1960 年

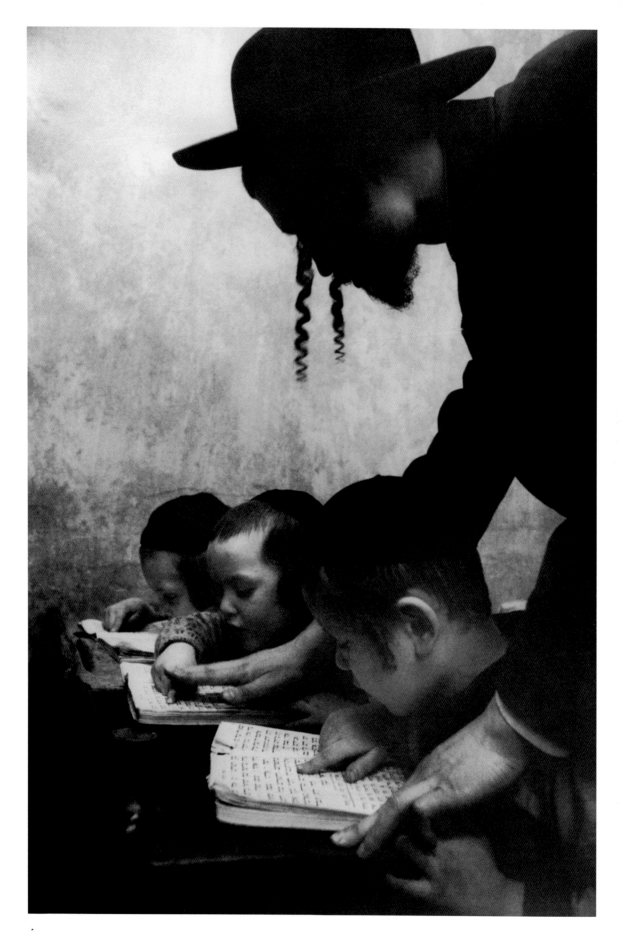

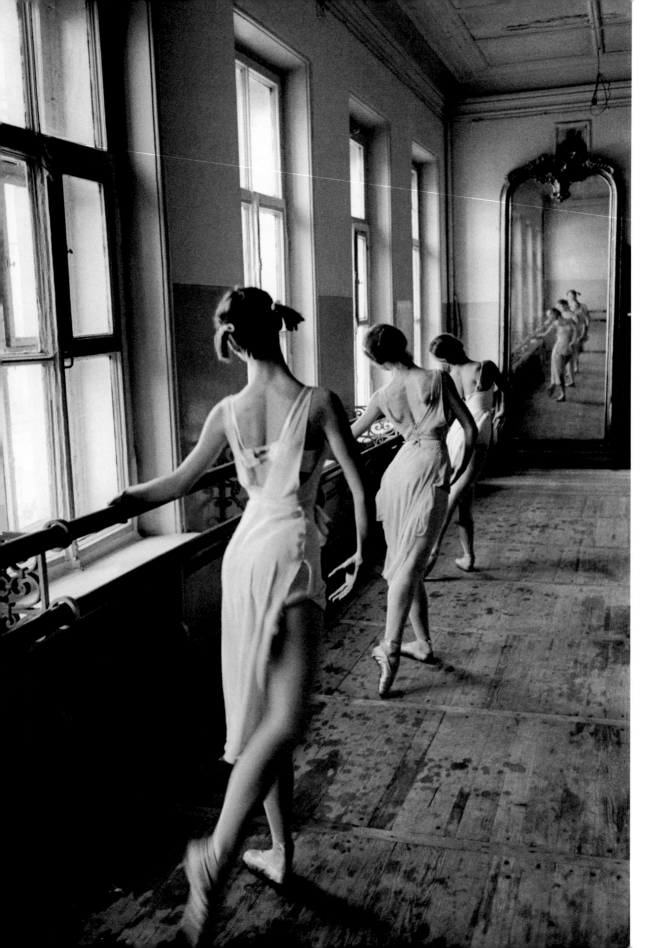

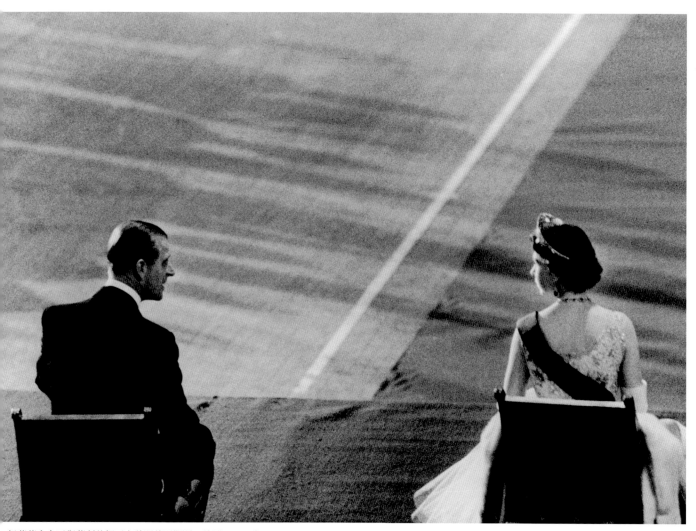

伊莉莎白女王與菲利普親王在訪問美國期間。美國，1957 年

左頁

莫斯科大劇院芭蕾舞團。蘇聯，莫斯科，1958 年

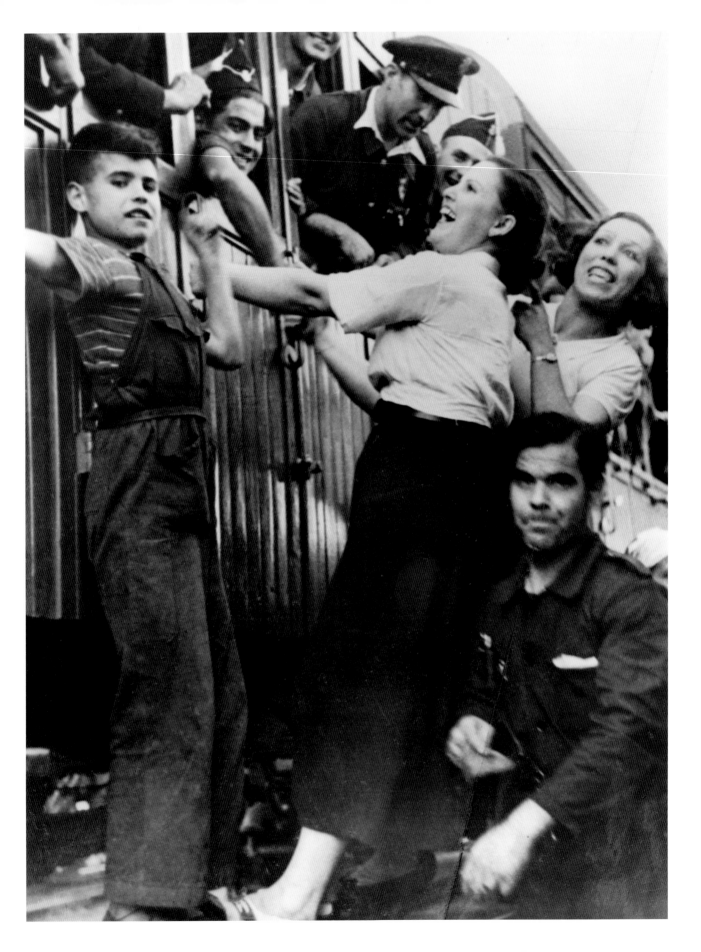

# 羅伯·卡帕
# ROBERT CAPA

1938年12月3日，《圖片郵報》介紹了「世界最偉大的戰地攝影師：羅伯·卡帕」，將他在西班牙內戰拍攝的26張照片組成了一個跨頁。

但這個「最偉大的戰地攝影師」痛恨戰爭。羅伯·卡帕本名安德烈·佛里德曼，1913年出生於布達佩斯的猶太家庭。他在柏林的德國政治學院讀政治學。因為受到納粹政權的威脅，他被迫逃離德國，在1933年定居於巴黎。

他當時屬於聯盟圖片社（Alliance Photo），並結識了記者與攝影師葛達·塔羅。他們兩人一起創造出「著名的」美國攝影師羅伯·卡帕，並開使用這個名字來賣照片。他結識了巴布羅·畢卡索與厄涅斯特·海明威，並與攝影師大衛·「希姆」·西摩和亨利·卡蒂埃—布列松成為好友。

從1936年起，卡帕的西班牙內戰報導就定期出現。他那張一位西班牙保皇黨軍人在被槍殺的那一瞬間的照片讓他蜚聲國際，該照片也成為戰爭的有力象徵。

他的伙伴葛達·塔羅在西班牙喪生之後，卡帕在1938年旅行到中國，一年後又移民到紐約。他以歐洲特派員的身分採訪了二次世界大戰，報導了美軍在奧馬哈海灘登陸的D日行動、巴黎的解放，以及突出部之役。

1947年卡帕與亨利·卡蒂埃—布列松、大衛·西摩、喬治·羅傑與威廉·梵蒂維特（William Vandivert）一同創立了馬格蘭圖片社。1954年5月25日，他為《生活》雜誌在越南的太平省拍照時，誤踩地雷喪生。法國陸軍頒贈英勇十字勳章給他。1955年羅伯·卡帕金獎設立，以獎勵在攝影工作上卓越的專業成就。

左頁
一列運兵火車正駛離巴塞隆納，開往前線。
西班牙，1936年8月

我不確定我是什麼時候第一次看到羅伯‧卡帕的照片了——或許是在《生活》雜誌上吧，當時我還是個幻想著世界是什麼樣子的孩子——但自從那以後，他許多經典的影像都讓我產生共鳴。再次看他的照片，我發現自己尤其被他在西班牙內戰期間的一些不那麼為人所知的照片所吸引。

如今戰爭的影像每天侵入我們的生活，現在比那時候多得多。我們常看見留在後方的女性，送他們的男人到前線去，只希望他們能回來。或者在他們的遺體被送回來時，哀悼著失去的親人。

卡帕的這些經典的影像卻散發著很不同的訊息。這些女性興高采烈；這是一種特殊的戰爭，是他們的戰爭，而這也變成了卡帕的戰爭。把這些照片連結起來的是其中的理想主義，表現在第一張照片裡道別的女性身上，以及下一張照片；我們很少看到女性在掩體後面，顯露出與男性一樣的堅決，他們都是志願軍，一起並肩作戰，保衛自己的家園和生命。在某個時刻，那一定顯得十分榮耀，與眺望著城市的男人們一起，在馬德里淪陷之前的短暫勝利中，相信著他們必然能一起掌握未來。

我能想像卡帕從壕溝移動到掩蔽位置不多的山丘上。我想像他覺得有必要跟在一個不知名的人影之後，對於過了轉角之後會遇到什麼毫無所知，即使敵人就在另一邊。影像有些晃動——因為他知道自己身處前線的最前端而感到害怕嗎？我可以感覺到他的恐懼，和要待在那裡的決心——那是極具戲劇張力的；隱含在那嚴酷氛圍之中的是他的脆弱這一事實，以及足以冒一切危險來表達的希望。這樣的影像只有在完全的信仰之中才能完成。

卡帕有一次寫道：「永遠只能站在一旁，除了記錄一個人的苦難之外什麼也不能做，是很不容易的。」而他做到的就是這件事：他記錄下他們家園與希望的徹底毀滅。家庭照片掛在一個被炸毀、崩壞的餐廳牆上，他逐漸喜愛上的那些人則不見蹤影。然而在他對戰爭後果的記錄中，卻沒有一絲冷酷疏離。

卡帕拍下一場又一場的戰爭，儘管如此他並未選擇做一個戰地攝影師。他從沒有天真到以為自己的照片可以讓戰爭結束。他拍攝戰爭，一部分因為那是他自己的戰爭；他支持他所拍攝的那一方，因為作為一個反法西斯的人，一個參與其中的人，他相信他們。只是他用的是相機，而不是步槍，而且，他願意為此犧牲自己的生命。

蘇珊‧梅塞拉斯
Susan Meiselas

右頁
女性民兵防衛著一處掩體。
西班牙，巴塞隆納，1936 年 8 月

次頁
共和國士兵在特魯埃爾的總督府。
西班牙，亞拉岡，1938 年 1 月 3 日

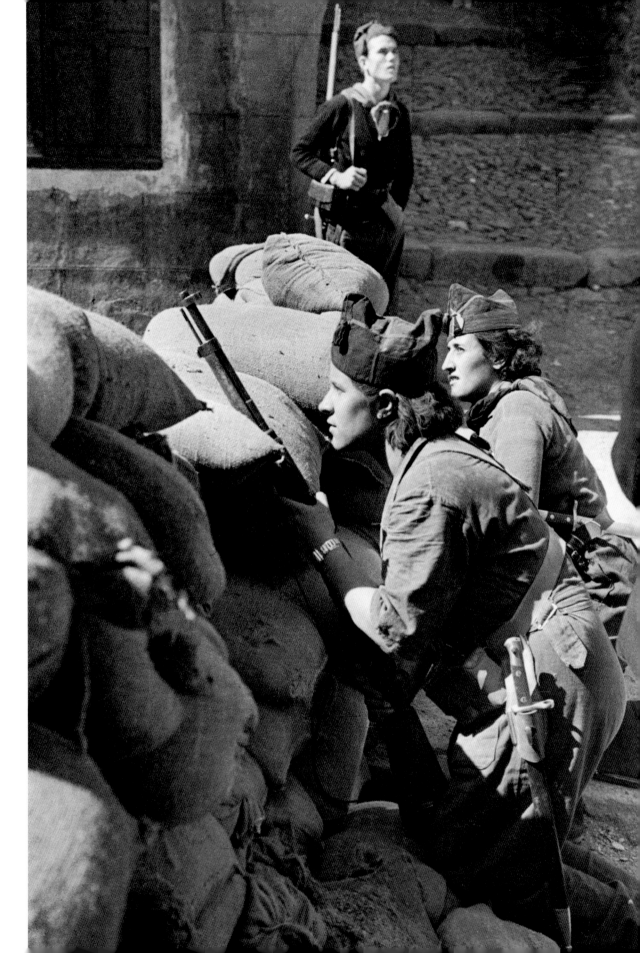

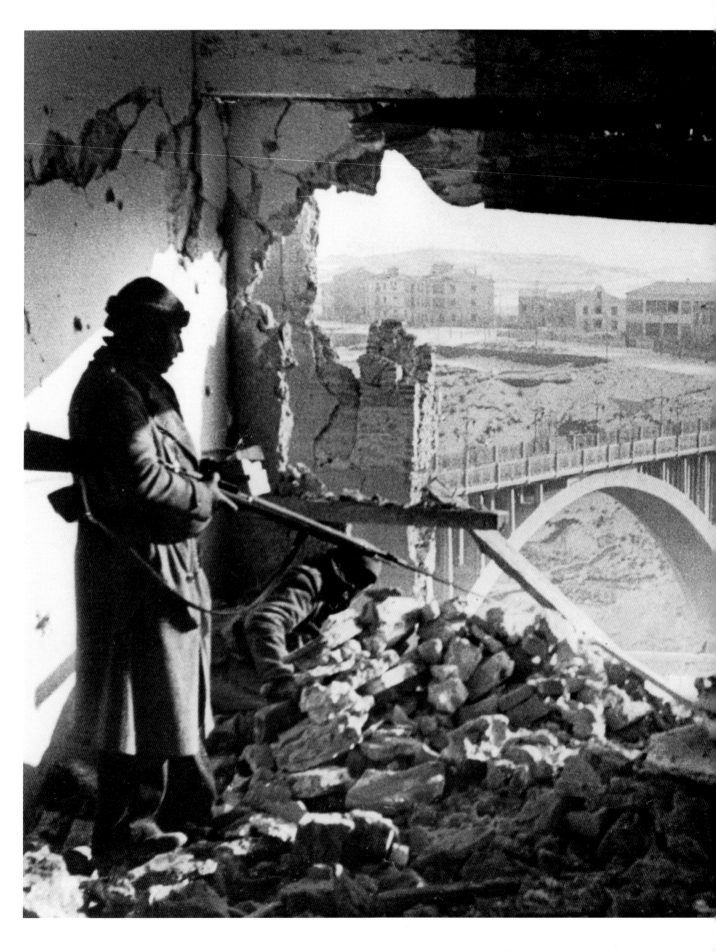

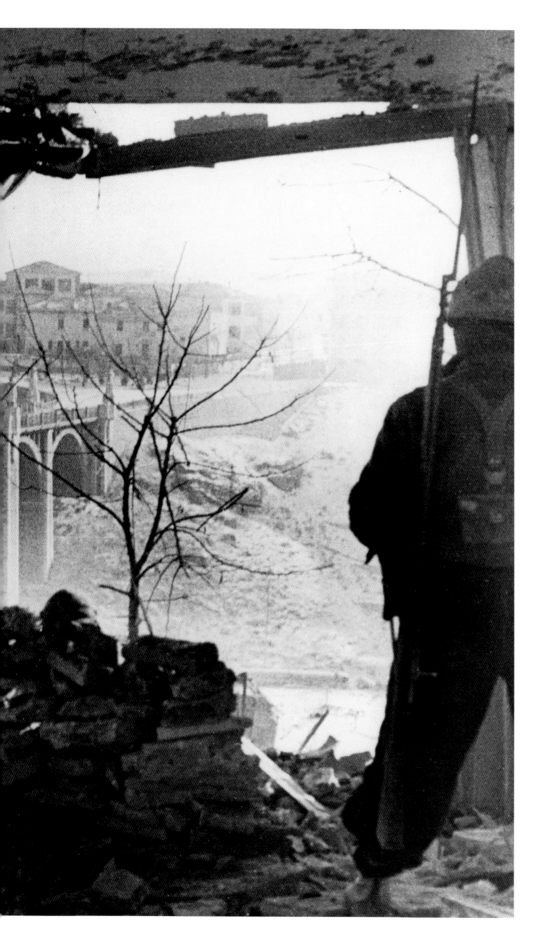

保皇黨部隊正在亞拉岡前線的夫拉加附近行動。
西班牙，1938 年 11 月 7 日

西班牙，馬德里，1936/37 年冬天

次頁
在一次義大利—德國的空襲之後。
西班牙，馬德里，1936/37 年冬天

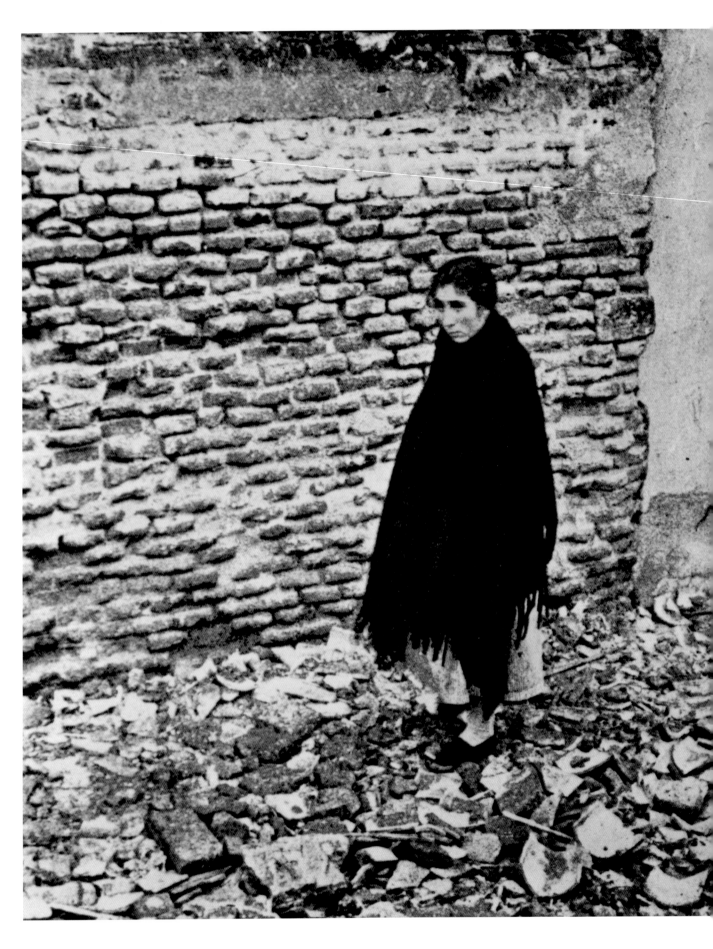

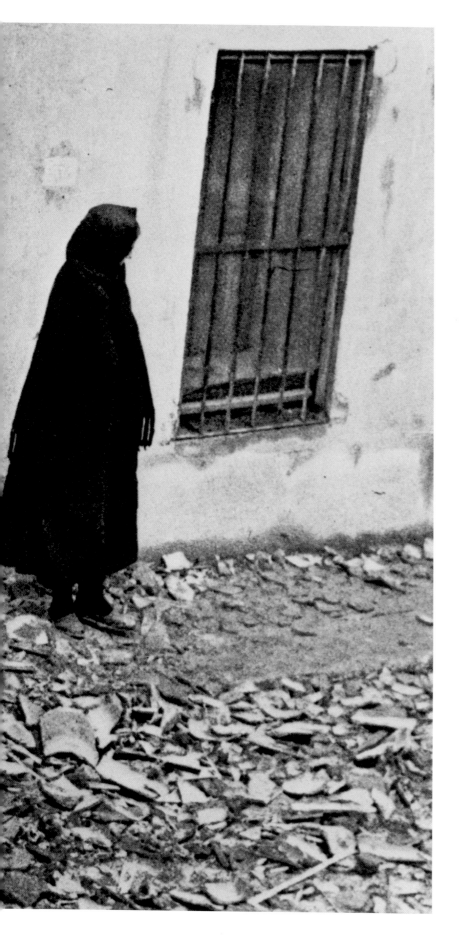

# 亨利·卡蒂埃—布列松
# HENRI CARTIER-BRESSON

亨利·卡蒂埃—布列松 1908 年生於法國塞納馬恩的香特魯。他很年輕時就熱愛繪畫，尤其喜愛超現實主義。1932 年，在象牙海岸待了一年之後，他發現了徠卡相機，從此一直使用這種相機，並開始了一生對攝影的熱愛。1933 年他在紐約的朱連·列維藝廊（Julien Levy Gallery）舉行第一次個展。後來還與尚·雷諾瓦一起拍攝電影。

1940 年他在戰爭中被俘，1943 年在第三次嘗試後逃脫。然後他加入了一個專門協助因犯與逃脫者的地下組織。1945 年他和一群專業記者一起拍攝巴黎的解放，然後拍攝了紀錄片《返鄉》（Le Retour）。

1947 年，他與羅伯·卡帕、喬治·羅傑、大衛·「希姆」·西摩與威廉·梵蒂維特一起創辦了馬格蘭圖片社。此後在東方旅行了三年，1952 年回到歐洲，出版了他的第一本書《決定性的瞬間》（Images à la Sauvette，英文版為 The Decisive Moment）。

他這麼解釋他的攝影手法：「對我來說相機就是一本素描簿，一個直覺與立即反應的工具，是對當下的主宰，從視覺的意義上說，這意味著同時發出疑問，又做出決定。……是出於方法上的經濟原則，讓人最終會採取最簡鍊的表達方式。」

從 1968 年開始，他減少了在攝影方面的活動，更情願專注於繪畫上。2003 年他與妻子、女兒共同在巴黎創設了亨利·卡蒂埃—布列松基金會，以保存自己的作品。卡蒂埃—布列松曾經獲得的獎項、榮譽、榮譽博士學位不計其數。2004 年 8 月 3 日，他在自己普羅旺斯的家中去世，離他的 96 歲生日僅有數週。

我曾經形容亨利・卡蒂埃—布列松是個「帶著相機的詩人」。從他身上，我學到嘗試用一張單幅照片說出整個故事的必要性。

我從 1945 年就認識 HCB（卡蒂埃—布列松的名字縮寫），而他總是一再讓我驚訝。現在我畫室牆上掛著的就是一張他送給我的照片，是一群婦女在清晨禱告（101 頁，最上）——我認為這是他拍得最好的一張照片。它令人意外，均衡，而且就是能讓人有某種感受。當時他知道我要去住院，要送我一張照片，讓我隨意挑任何一張，因為我在他 90 歲生日時幫他安排過幾次展覽。

那些早年歲月是動蕩不安的。擁擠而簡陋的馬格蘭辦公室裡塞滿了攝影師和他們滿腔的熱情。我們談論攝影，談論想法，互相給對方看自己拍的照片。爆出一陣陣大笑的時候，是卡帕在那裡滔滔不絕地說話；而要是忽然一聲不響，那就是卡蒂埃—布列松在看我們的照片。他會把一張照片倒著拿，然後指出它攝影上的優點，他會雙臂彎成 90 度，舉著照片瞇著眼端詳。他的判斷總是一針見血：直接、周延，而且公平。

接近他的時候我會非常緊張，但我永遠不會忘記他的慈祥，和與我共度的時光。我已經不記得他給過我什麼特定的批評。他具有偉大的老師和編輯特有的那種能讓你興奮起來的天賦。他會創造出一種感知與意識，超越手上的照片，讓你對自己要求更高。他帶領你超越分析，進入一個特殊的世界，讓你能想像原本不能想像的事物，使你自由。他像觸媒一般，讓你能夠超越你對自己的期望。

我還記得在紐約一個春天的夜晚，亨利、吉昂・米利（Gjon Mili）、恩斯特・哈斯（Ernst Haas）、英格・莫拉斯和我從一個聚會場合出來，去喝咖啡。恩斯特向來喜歡以晦澀的專有名詞來討論攝影，當時他正在對藝術上的形式、色彩、設計與攝影侃侃而談。我們都認真聽著；然後亨利靠向我，說：「伊芙，當我們幹得好的時候，我們應該還是比鐘錶匠強一點吧。」

伊芙・阿諾德
Eve Arnold

右頁
老城區。印度，古加拉特，艾赫麥達巴德，1966 年

100 頁，上
婦女在陽光下展開沙麗。
印度，古加拉特，艾赫麥達巴德，1966 年

100 頁，下
難民在庫魯克舍特拉難民營裡運動。
印度，旁遮普，1947 年

101 頁，上
喜馬拉雅山的穆斯林婦女正在晨光中禱告。
喀什米爾，斯利那加，1948 年

101 頁，下
印度，古加拉特，艾赫麥達巴德，1966 年

102 頁
印度，喀拉拉，特里凡德琅附近，1966 年

103 頁
婦女在陽光下展開沙麗。
印度，古加拉特，艾赫麥達巴德，1966 年

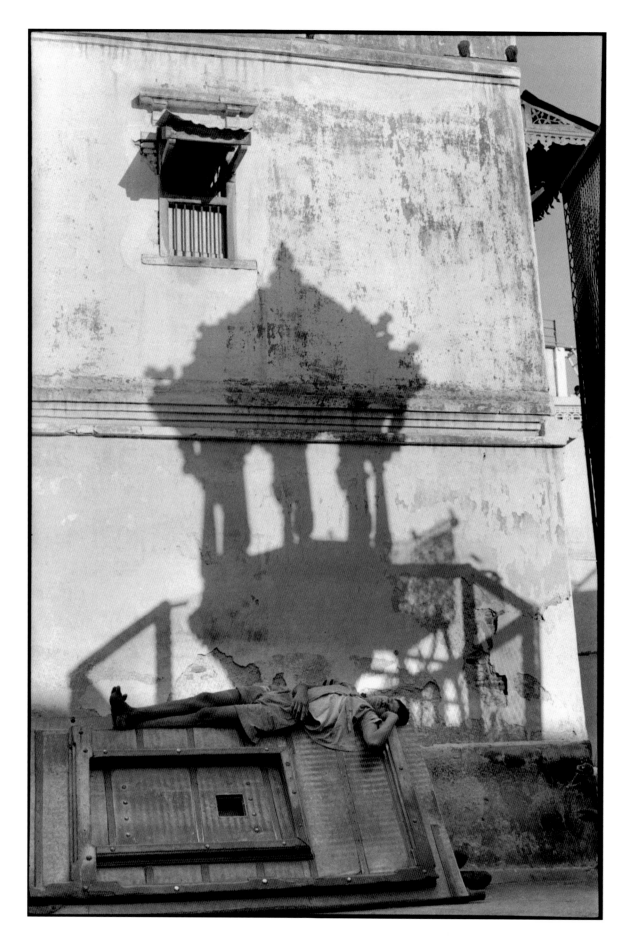

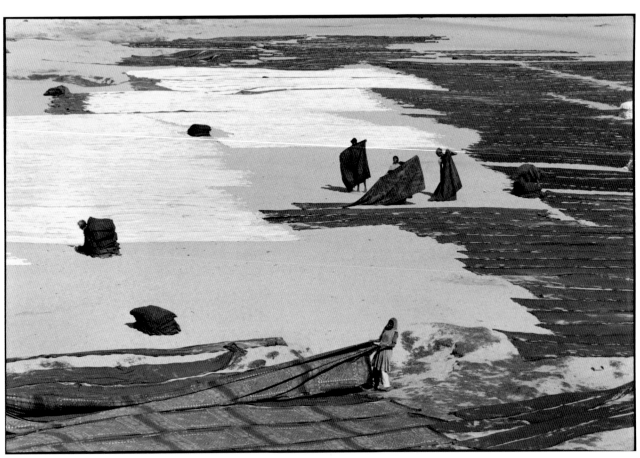

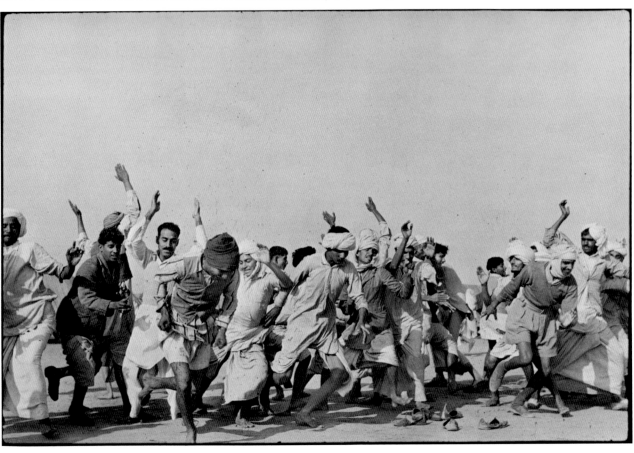

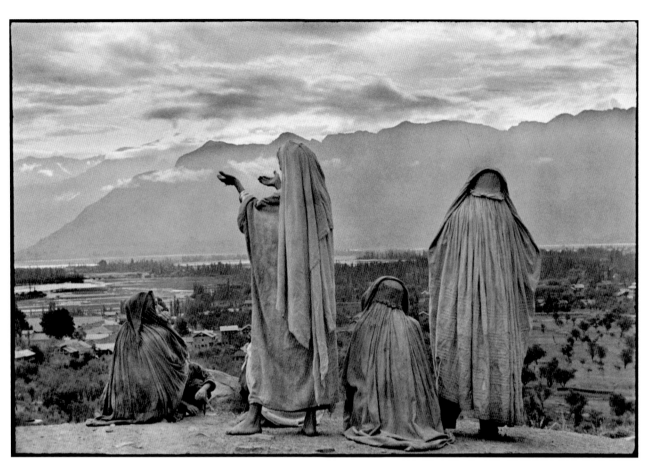
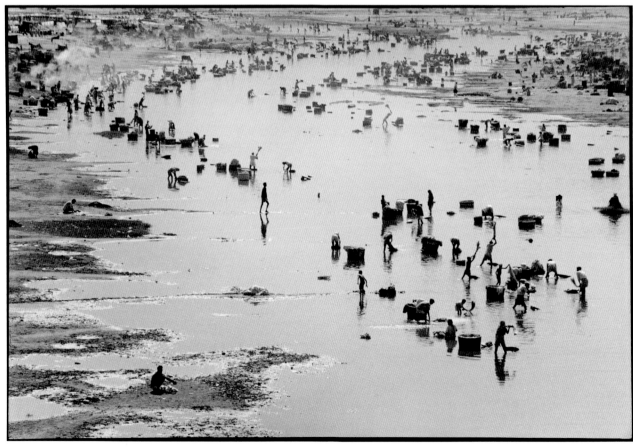

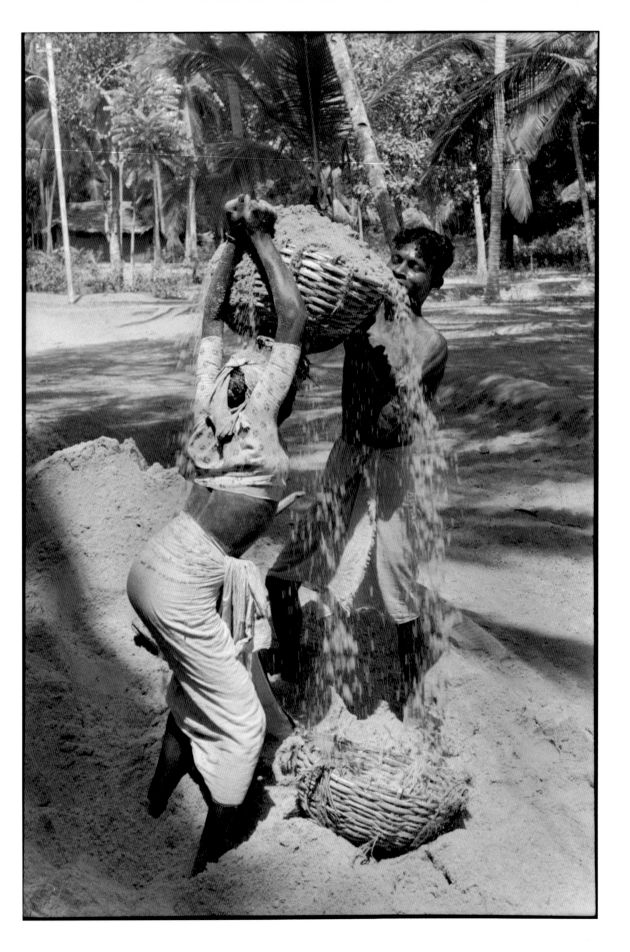

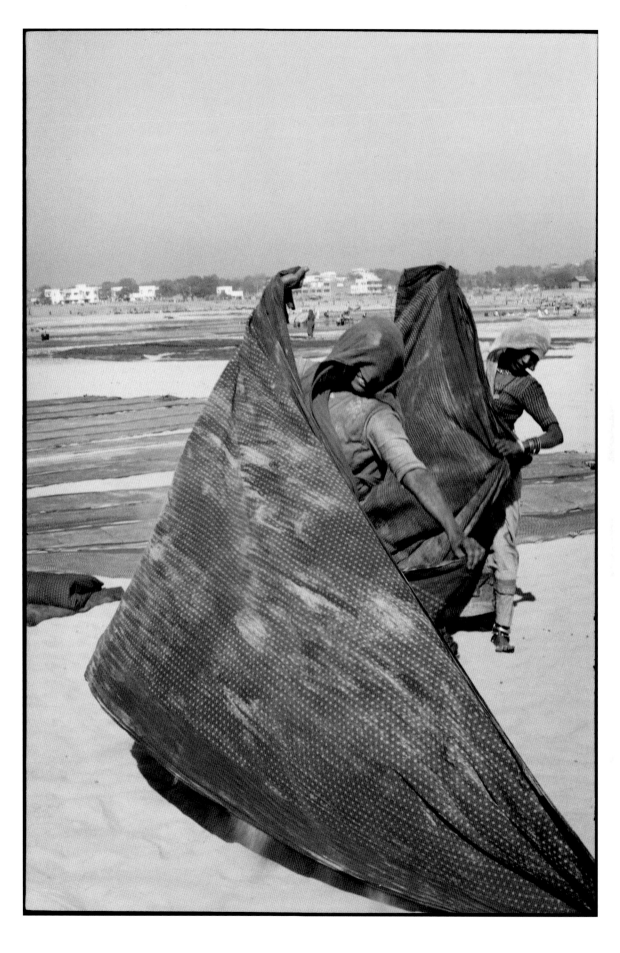

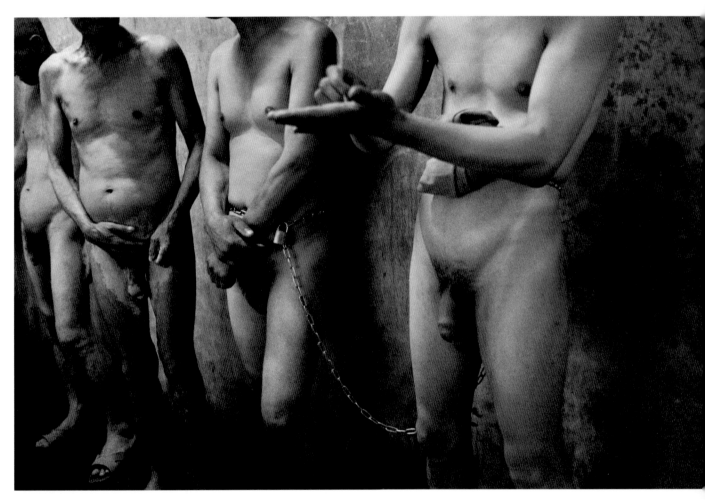

在龍發堂盥洗室內的精神病患。
臺灣，高雄，1999 年

# 張乾琦
# CHIEN-CHI CHANG

疏離與連結是張乾琦許多作品中共同的主題。這個主題在他在臺灣龍發堂精神療養院所拍攝的一系列肖像作品《鍊》（The Chain）當中，浮現得尤其清晰。這些由近乎真人大小照片所構成的展覽曾在國際間巡迴展出，包括威尼斯雙年展與聖保羅雙年展。

在另外兩本書中，張乾琦促狹地看待婚姻的結合。《我願意，我願意，我願意》（I do, I do, I do）是一系列描寫疏離的新郎與寂寞的新娘的影像。他較近期出版的作品《囍》（Double Happiness）則檢視了臺灣男性與越南年輕女子的包辦婚姻。他會如此仔細審視對人與人之間、人與社會之間連結，是來自他自己身為移民的經驗。他在 1961 年生於臺灣，現為美國公民。

張乾琦在 1995 年加入馬格蘭圖片社。他目前在臺北與紐約市居住與工作。

我認識張乾琦是在一位《紐約時報》攝影師為張乾琦舉辦的一場小型晚宴上。他安靜地站在那兒，鎮定自若，觀察著周遭，像一尊照片上的佛陀，只不過沒有突出的大肚皮。這個聚會是在所謂的「唐人街」上一個沒有電梯的公寓裡舉行的；我一直對這個說法感到不自在，因為這名稱暗含著「他」性。唐人街向來被認為是一個充滿祕密、懷疑與怪異的地方。確實是這樣，但這裡也是中醫執業的地方，是商店裡堆滿亞洲商品的地方，鄰里學校與家庭在這裡生存、興旺，構成了一個充滿活力，也充滿視覺趣味的紐約社區。

張乾琦就在這裡探索唐人街的文化面向與住在這裡的人。他揭露出的「唐人街」概念既抒情又有詩意。這在一個居民可能是非法移民、對外來者充滿懷疑，甚至因為信仰因素不喜歡被拍照的地方十分不容易。我想到他那張一名男子在夏天的酷暑中坐在簡陋宿舍的防火梯上的照片。他看起來只穿著內褲，在那裡乘著涼，就在喧囂的街道上方享受著一個人的自由。要是知道張乾琦如何找到這個廉價公寓、怎麼取得住戶的信任，一定十分有趣。

張乾琦似乎很能與疏離產生連結。在他台灣精神療養院病人的肖像攝影中，他選擇拍攝一群被鍊子拴在一起的人。在這裡他採取了正式直視的視角。在威尼斯雙年展和其他地方的展覽，他把影像製作成真人大小。張乾琦與孤獨的概念直接交戰。這些照片讓觀看者與主題產生強烈的正面衝突，也製造出視覺上的創新。

張乾琦將包辦婚姻結合關係中的欺凌與陳腐拿來細細檢視。這些天真的越南鄉下女子與年紀比他們大得多的台灣男人之間的婚姻，在乾琦的探索下浮現出不協調與絕望。

張乾琦的內心之眼超越了現今媒體的約束。我們不會在他的作品裡看到輕薄短小、速食式的影像。他選擇常被人忽略的細膩、困難的主題，用具有熱情、穿透力與深刻的眼光來呈現。可以確定的是，他有值得我們所有人學習的地方。

布魯斯・大衛森
Bruce Davidson

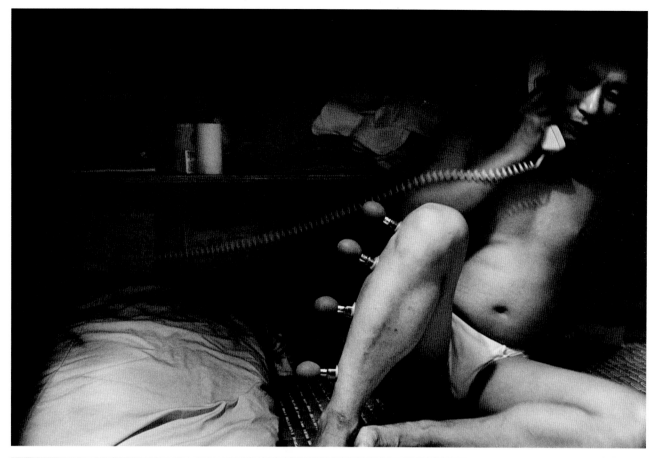

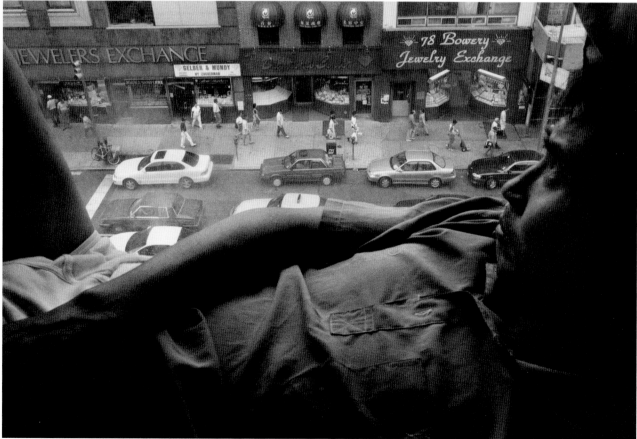

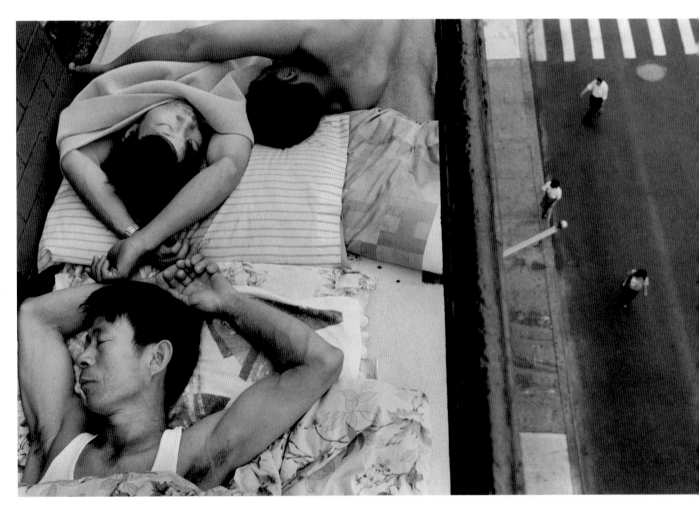

炎熱的夏日裡，移住勞工在防火梯上睡覺。
美國，紐約市，1998 年

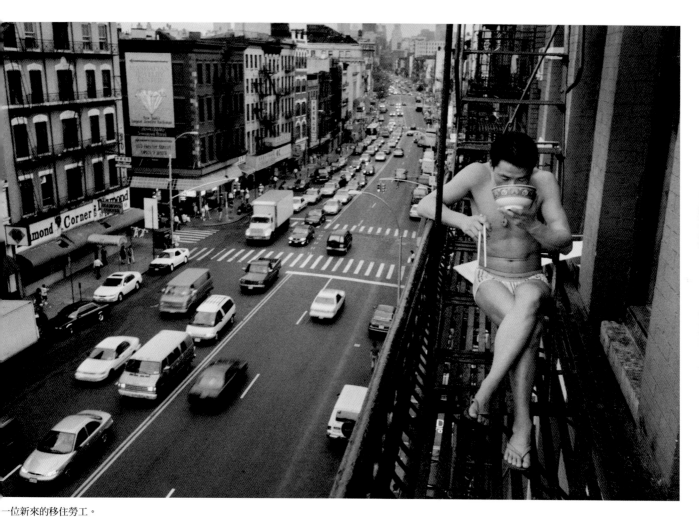

一位新來的移住勞工。
美國，紐約市，1998 年

次頁
書人街，美國，紐約市，1998 年

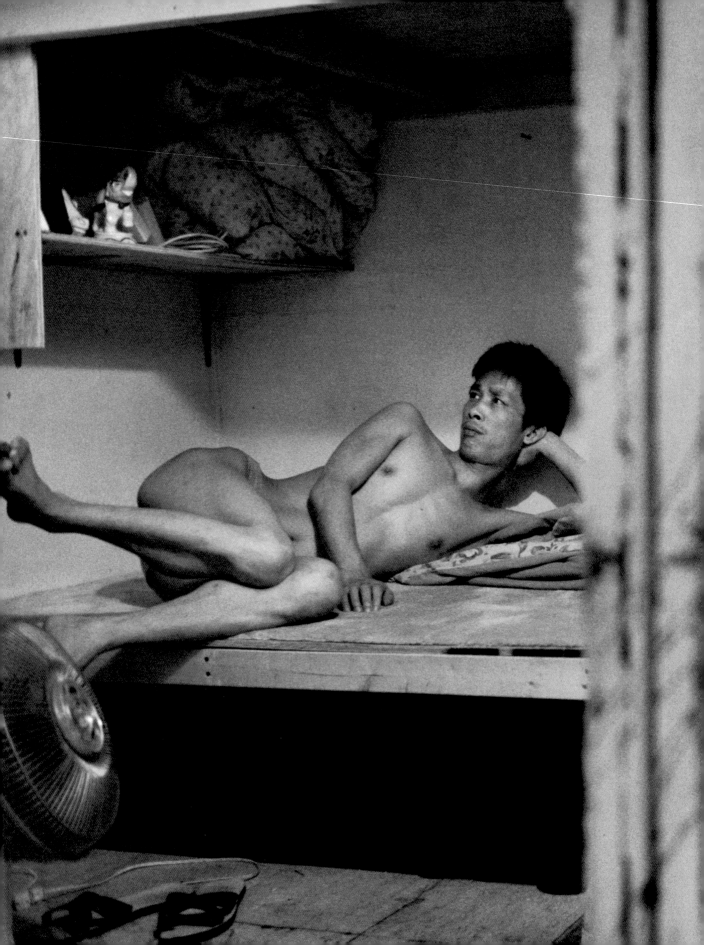

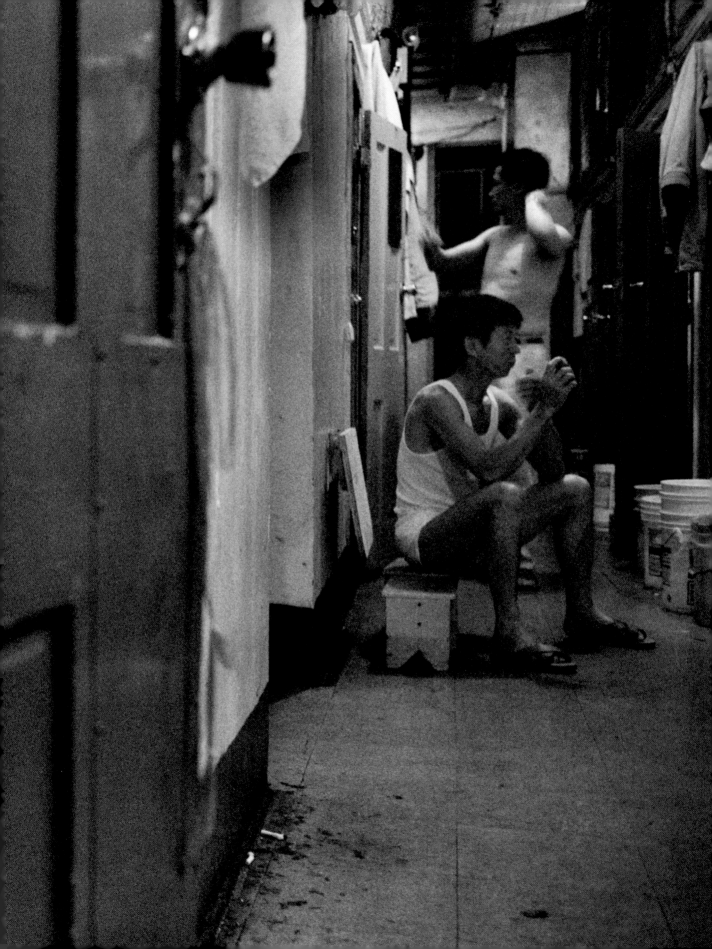

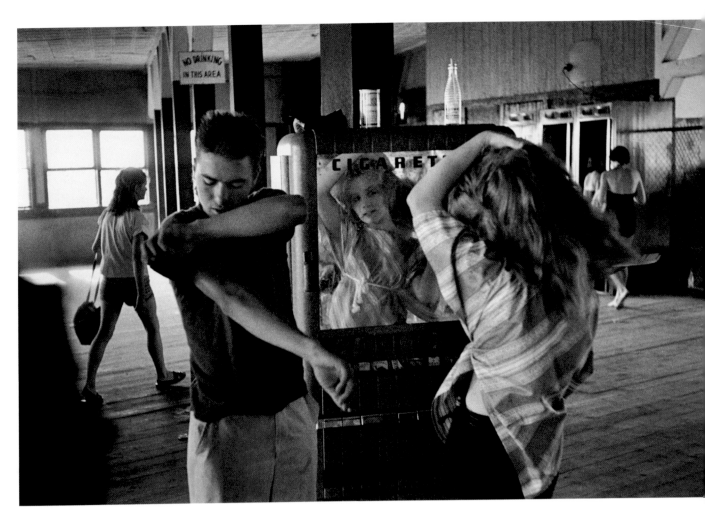

美國，紐約市，科尼島，1959 年

# 布魯斯·大衛森
# BRUCE DAVIDSON

布魯斯·大衛森在 1933 年生於美國伊利諾州的橡樹公園，他 16 歲時獲得柯達全國中學攝影大賽的首獎。後來進入羅徹斯特理工學院與耶魯大學就讀。

在巴黎服兵役時，他結識了馬格蘭的創始人之一亨利·卡蒂埃—布列松。1957 年他為《生活》雜誌擔任自由攝影師，1959 年成為馬格蘭會員。

大衛森在 1962 年得到古根漢獎助金去拍攝當時美國各地的民權運動。在 1963 年美國當代藝術博物館將他的作品以個展形式展出，其中包括了一些極有力量與歷史意義的影像。

國家藝術基金會獎助金的第一個攝影獎助案在 1966 年頒 了大衛森，接下來的兩年他只拍攝了紐約的一個街區，作品出版在一本專著中：《東 100 街》（East 100th Street）。這本書呈現了西班牙哈林區一個破敗廉價公寓街區的居民影像。

大衛森以《地下鐵》（Subway）延伸了他的都市視野，這本書探索了紐約地下鐵路與它地底下的乘客。《中央公園》（Central Park）則是他以四年時間與這座城市的宏偉綠地的接觸，是人文、自然與城市的匯聚。他拍攝的影片《依土地為生》（Living Off the Land）獲得了美國電影節的影評獎。

曾任紐約大都會博物館現代藝術主任的亨利·蓋德札勒（Henry Geldzahler）說：「布魯斯·大衛森持續的勝利，在於有能力以極具同情心的方式進入一個看來似乎膚淺的異樣環境；在他的研究中，他成為溫柔與悲劇的友善記錄者。」

大衛森仍然在紐約市居住與工作。

在曼哈頓包沃里上方那個破敗不堪、蟑螂為患的宿舍裡，大約有一百名來自中國的非法移民住在擁擠的小隔間內。我和四個室友同住一個單位，天真地以為這樣我就可以開始記錄這些唐人街裡的「隱形人」的真正生活。但是在這個封閉社區裡經歷過數不清的失敗與挫折後，我總是要幾乎儀式性地回到布魯斯・大衛森的《東100街》，去尋找靈感與慰藉。那是我讓自己維持理智的方式。深夜之中，當我的鄰居們早已熟睡、鼾聲四起時，我還是清醒地閱讀著他誠實、感人的旅程紀實，看著大衛森真實的照片中那些真實的人，有的棲身在他們內心的避風港，有的處在他人難以觸及的環境中。

　　我繼續回到唐人街，繼續被布魯斯的影像震撼——《布魯克林幫》（Brooklyn Gang）、《民權運動照片 1961-1965》（Civil Rights Photographs 1961-1965）、《中央公園》、《地下鐵》、《布魯斯・大衛森攝影作品》（Bruce Davidson Photographs）、《肖像》（Portraits）。要在他橫跨半個世紀豐富且極具創意的作品中挑選六張照片，不只是不切實際，而是根本不可能。我自己最後選擇出這六張，是因為我仰慕他描繪人際關係的超凡能力，尤其是伴侶之間的關係；他們停下來，坦率自信地直視攝影師。這些照片既優雅又引人遐想。布魯斯許多令人難忘的經典之作，成了我記憶與現實的一部分，即使它們是在我出生之前拍攝的。布魯斯是個偉大的當代攝影師，具有毫不妥協的眼睛，並對他的拍攝對象付出同情與關懷的擁抱。親愛的布魯斯，你今天在拍什麼？

<div style="text-align:right">

張乾琦
Chien-Chi Chang

</div>

右頁
美國，紐約市，東100街，1966年

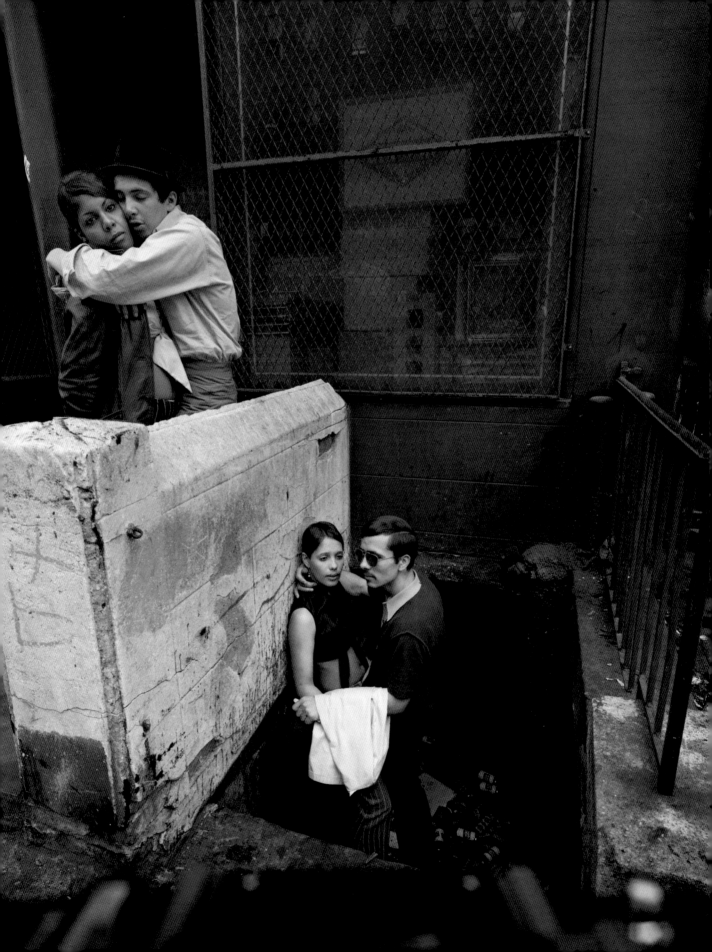

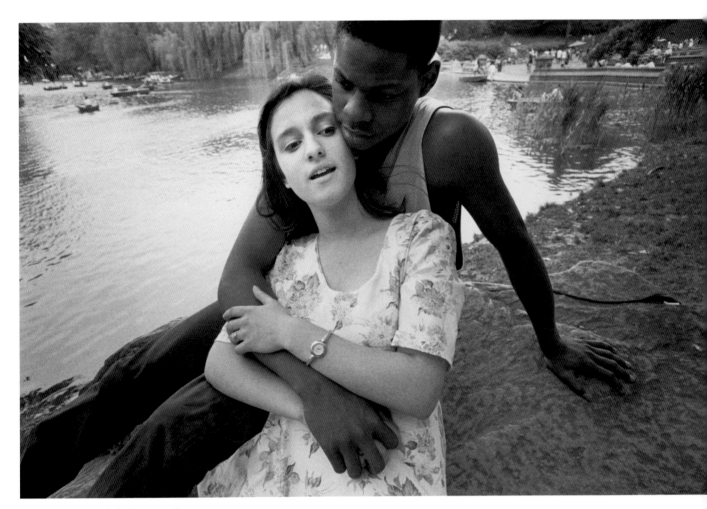

美國，紐約市，中央公園，1992 年

右頁
美國，紐約市，東 100 街，1966 年

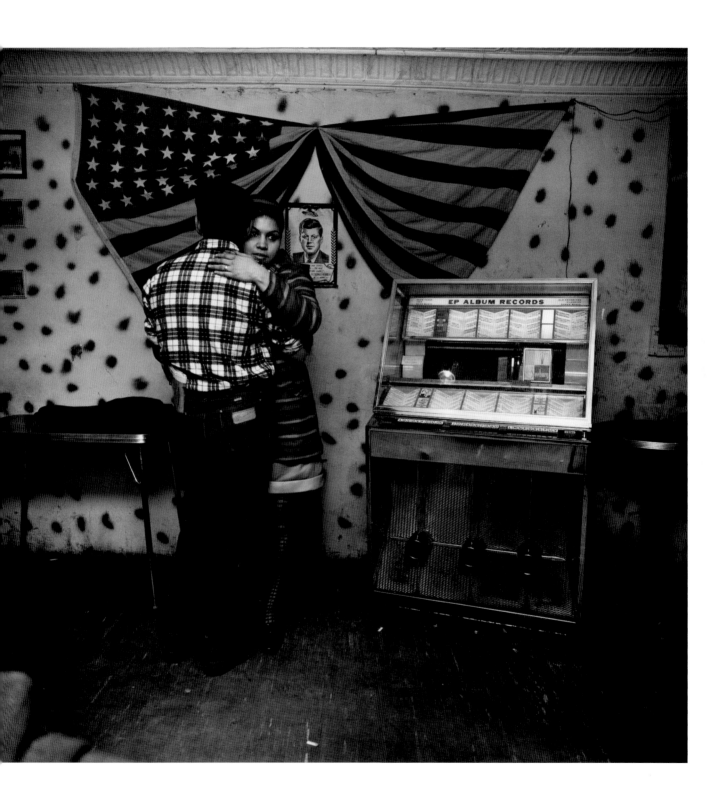

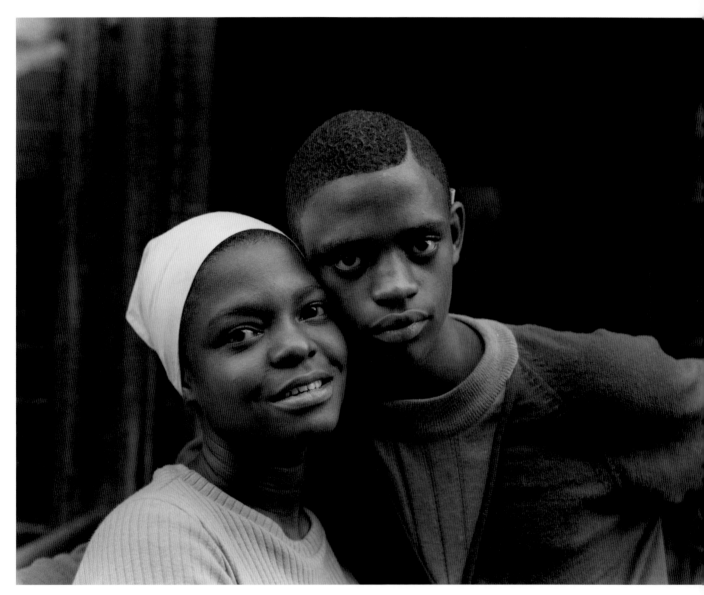

美國，紐約市，東 100 街，1966 年

右頁
美國，紐約市，東 100 街，1966 年

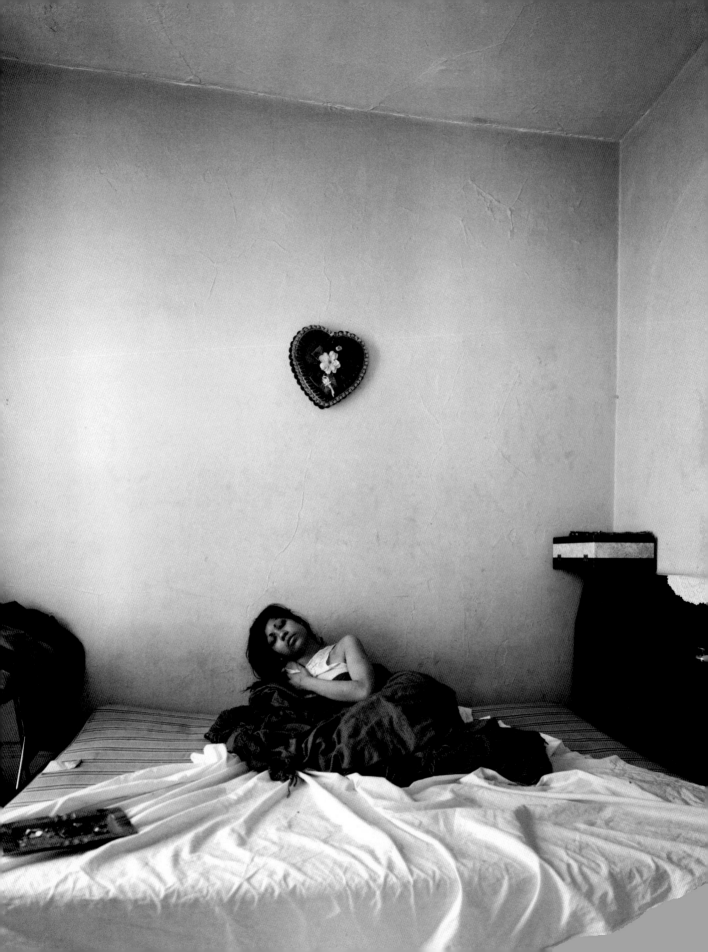

# 卡爾・德・凱澤
# CARL DE KEYZER

卡爾・德・凱澤 1958 年生於比利時，1982 年展開自由攝影師的生涯，並在根特皇家藝術學院（Royal Academy of Fine Arts of Ghent）擔任攝影講師維持生計。同時，由於他對於其他攝影師的作品深感興趣，而與人共同創辦了 XYZ 攝影公司（XYZ-Photography Gallery），共同主持業務。1990 年，他獲得馬格蘭攝影通訊社提名，1994 年成為正式會員。

德・凱澤的作品定期在歐洲地區的藝廊展出，並獲得許多獎項，包括亞耳藝術節圖書獎（Arles Festival Book Award）、尤金・史密斯獎（Eugene Smith Award，1990 年）以及柯達獎（Kodak Award，1992 年）。

德・凱澤喜歡處理大型拍攝計畫和一般攝影主題。他大部分作品的基本前提是：世界各地人口過多的社區，已飽受災難侵襲，基礎建設處於崩潰邊緣。他的風格並不是建立在單幅的影像上，而是多幅影像累積的效果，並加上文字敘述（通常取材自他個人的旅行日記）。他並曾以一系列場景經過安排的大型攝影作品，描繪印度、蘇聯解體等主題，更近期的作品則涵蓋了當代的權力與政治議題。

無論德・凱澤的拍攝主題為何，這些作品幾乎總讓我憶起比利時。這不僅是因為我們來自同一塊土地，也因為他帶有諷刺意味的攝影風格，總是揪住觀眾的「壞品味」，並以之為樂……彷彿在蒙古或克拉斯諾雅（Krasnoyarsk）有一面鏡子，映照出一只花盆、一幅畫，甚至是你在亞貝克（Jabbeke）或艾列哲勒（Ellezelles）所能看到的髮型。若你不是比利時人，你只能從卡爾的作品中體會出這般諷刺，卻說不出真正的理由。就算你是比利時人，也解釋不上來；但你會「知道」你看到的是什麼，並認得出其中自我貶抑的嘲諷。

身為比利時人有幾項特權。雖然這個國家極度富有，而且比利時人也相當活躍，但是比利時在今日的地理政治層面，仍不具重要地位。當很難受到重視時，發展出自我嘲諷的風格便比傲慢自負穩當得多。不過提醒你：自我嘲諷和挖苦可是件嚴肅的事。當你仔細探究背後的寓意，就能看見對外界的鋒利剖析。

「探究表象背後的東西」可以當成與比利時人交往時的黃金定律……有些人總是深藏不露。卡爾的攝影作品看起來很酷，背後卻蘊藏著沸騰的情緒。

另一種特權則是：我們感覺不再像個真正的國家，而是一種有趣的概念——一個僅靠著幾名鐵桿政治家、爛天氣和文化，把大家凝聚在一起的地方。在各方軍隊踐踏這片沃土數世紀之後，留下的就只有文化。比起國籍，文化更能為人帶來歸屬感。文化需要靠那些提出質疑、照鏡子的人來保持流動。文化需要親善大使。

對我這個住在金邊的比利時人來說，還是能看出蒙古的一張床罩背後的意涵：這不正是卡爾的照片同時具備獨特性與普及性的象徵嗎？

**約翰・文克**
John Vink

國定假日遊行，克拉斯諾雅。
俄羅斯，西伯利亞，2001 年

一名學校老師，第 6 營，克拉斯諾雅。
俄羅斯，西伯利亞，2001 年

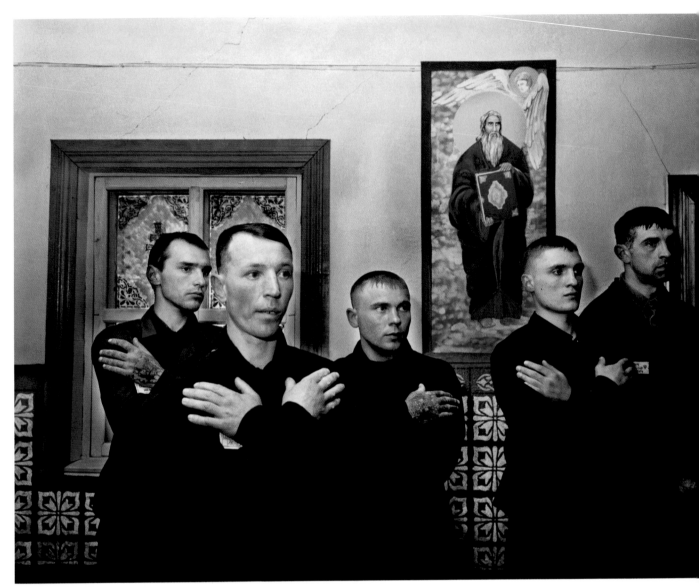

第 15 營中新東正教教堂的首次禮拜，克拉斯諾雅。
俄羅斯，西伯利亞，2001 年

囚犯觀看第 27 營所繪的畫作，克拉斯諾雅。
俄羅斯，西伯利亞，2001 年

第 37 營的監獄醫院，索斯諾沃波斯克。
俄羅斯，西伯利亞，2001 年

蒙古，南戈壁，2006 年

# 雷蒙・德帕東
# RAYMOND DEPARDON

雷蒙・德帕東 1942 年出生於法國，12 歲在位於軋黑（Garet）的自家農場開始攝影。1959 年，他前往巴黎，在索恩河畔自由城（Villefranche-sur-Saône）擔任一名攝影師兼配鏡師的學徒。

1960 年，他加入巴黎的達爾馬斯（Dalmas）通訊社擔任記者；1966 年，他合作創立了伽馬（Gamma）通訊社，前往世界各地報導。1974 年至 1977 年間，他以攝影師與電影製作人的身分，在北查德（Northern Chad）報導法國民族學家佛朗索瓦・克魯斯特（François Claustre）的綁架事件。除了攝影師一職，他也開始製作紀錄片，包括《1974》、《鄉間一日》（Une Partie de Campagne），以及《聖克列門提》（San Clemente）。

1978 年德帕東加入馬格蘭，並繼續從事實地報導工作，直到 1979 年《筆記》（Notes）出版後才退出伽馬通訊社。《紐約信件》（Correspondance New Yorkaise）於 1981 年出版，同年推出的電影《記者》（Reporters），在巴黎拉丁區的一間電影院連續上映七個月之久。1984 年，他參與了「達塔專案」（DATAR），拍攝法國鄉村。

他投入電影拍攝工作的期間，曾於 1991 年獲得法國國家攝影大獎，而他的電影也獲得認可：探討法國司法制度的電影《現行犯》（Délits Flagrants），獲頒 1995 年凱撒獎最佳紀錄片。1998 年他著手拍攝以法國鄉村為主題的系列電影，全系列共三部。2000 年，巴黎歐洲攝影館為他的作品舉辦了盛大的展覽。他探討法國司法的續集作品，被選為 2004 年坎城影展（Cannes Film Festival）的官方正式觀摩片之一。

德帕東為卡地亞當代藝術基金會發起的活動，製作了以 12 個大城市為主題的展場影片，並於 2004 年至 2007 年間在巴黎、東京和柏林展出。2006 年，他受邀擔任亞耳國際攝影節的藝術總監。他目前正進行一項有關法國領土的攝影專案。德帕東至今已製作 18 部長片，出版了 47 本書。

攝影、寫作、書籍、電影、紀錄片、小說……雷蒙・德帕東在不同媒介之間轉換運用的能力，令人感到困窘。

是什麼樣的好奇心、能量與理解力，能夠因應模式的需要而以不同的方式思考，實在太讓我著迷了──因為我大概與他相反，真是遺憾。我無法一次兼顧數種不同的主題、手法和美學。

就是這種距離，這種執行專案之前的長時間躊躇、思索應該要以彩色或黑白畫面呈現（大片幅、中片幅或 35mm 底片）的工作方式，吸引著我：我無法用這種方式工作，但城市是大家的。

我是沉浸其中，根據本能的衝動回應視覺的「衝擊」，盼望它能變成好的照片，而雷蒙・德帕東則是像在拍影片那樣構築自己的作品，他不像是在為一張「獨一無二」的照片尋求靈感，而比較像是在尋找一組照片的概念。我是設法處理色彩在日常狀態下的力量；而他則是排列出一張張影像，避免在系列中出現過度搶眼的「主圖像」。

色彩：有很長一段時間，我以為雷蒙・德帕東看不見色彩。他為聖克列門提拍攝黑白照片，然後再為它拍攝影片，創造出兩種不同的作品，傳達兩種不同訊息，這種創作能力令我非常佩服。

然後我從他其他的影片作品中，看見了絕佳的自制能力，也看見一位真正的紀錄片天才。我是在認真欣賞他在卡地亞當代藝術基金會的第一本展覽目錄時，被他深深打動；他的第二本目錄，由 Steidl 出版，又再次打動我。

他運用色彩的方式不是我這種「感情式」的；他把真實表現得很清楚明瞭，不拿情感當濾鏡：他保持一段距離，避開戲劇化的陷阱，這種把事物當成肖像來看待的方式──忽略書頁上的空白會更明顯──隔出一道空間，給人一種熟悉的事物突然出現在街角的感受。

**哈利・格魯亞特**
**Harry Gruyaert**

次頁，左
德國，柏林，2004 年

次頁，右
中國，上海，2004 年

132 頁
俄羅斯，莫斯科，2004 年

133 頁
俄羅斯，莫斯科，2004 年

134 頁
南非，約翰尼斯堡，2006 年

135 頁
阿根廷，布宜諾斯艾利斯，2006 年

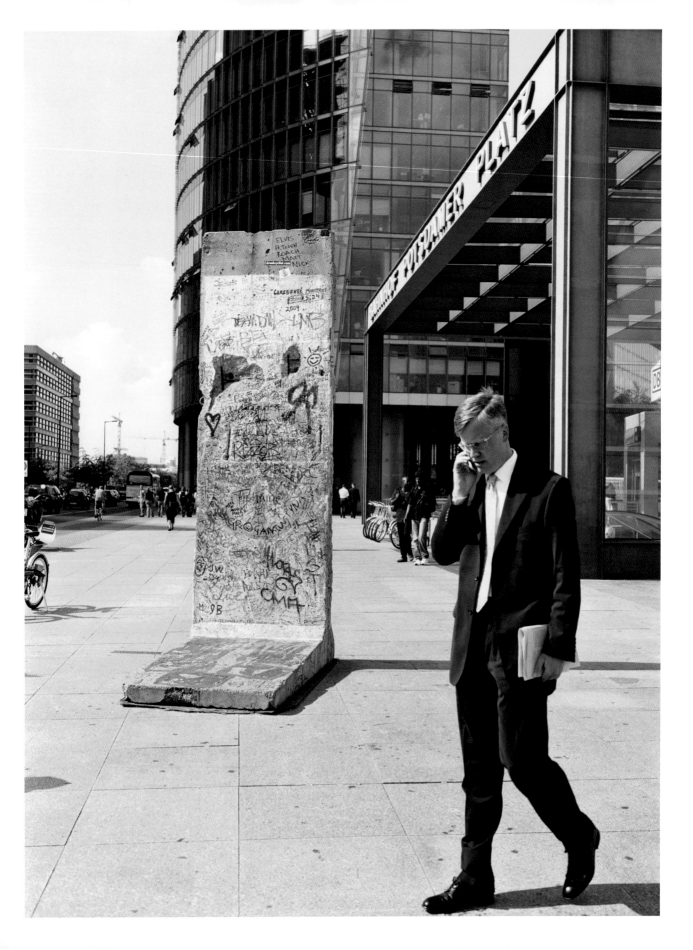

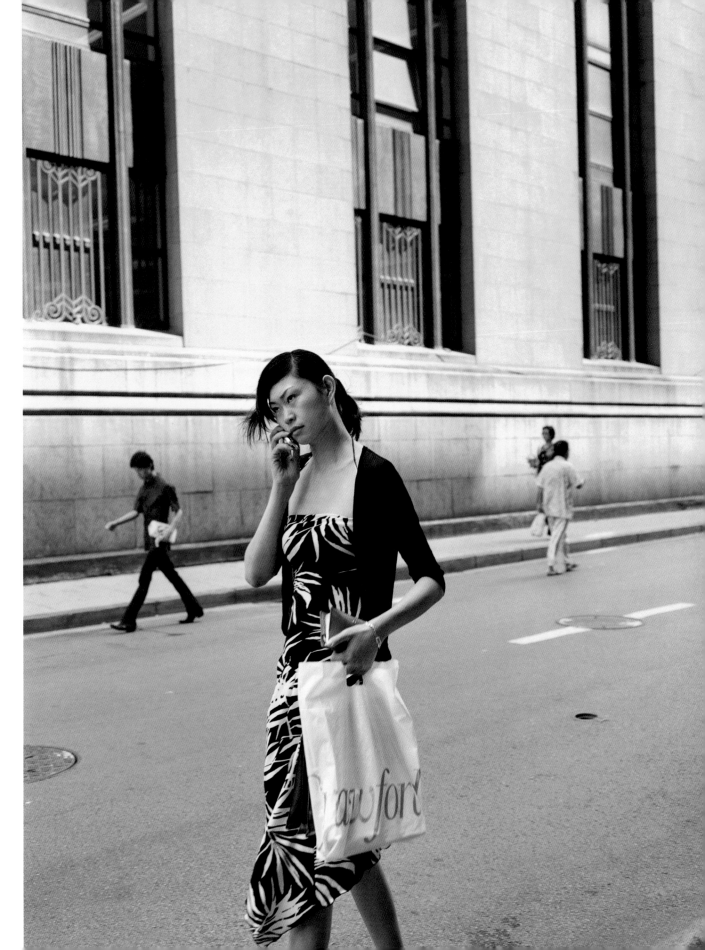

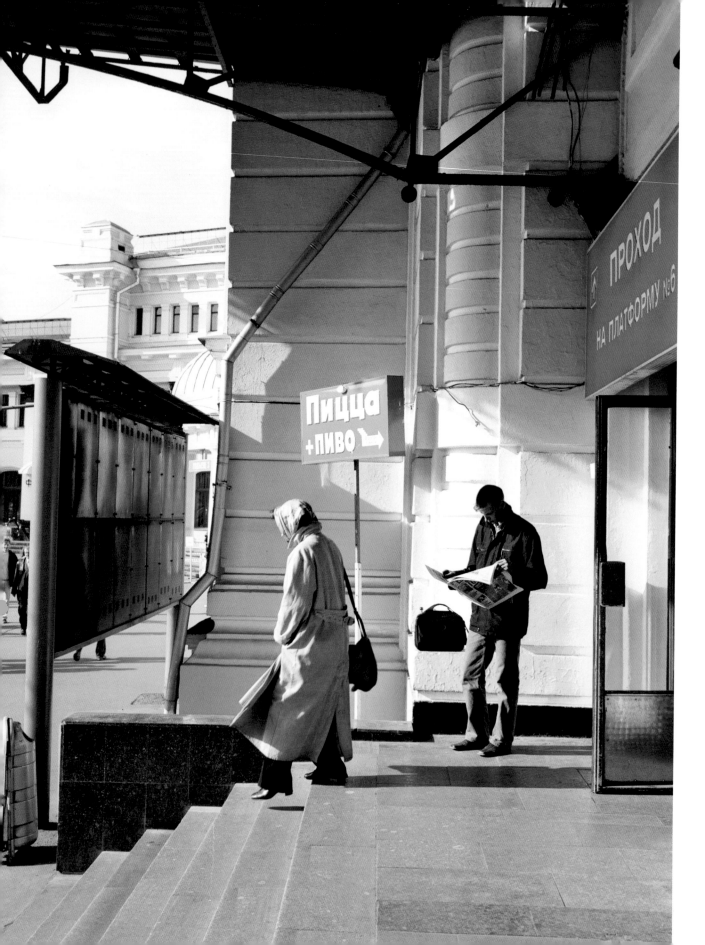

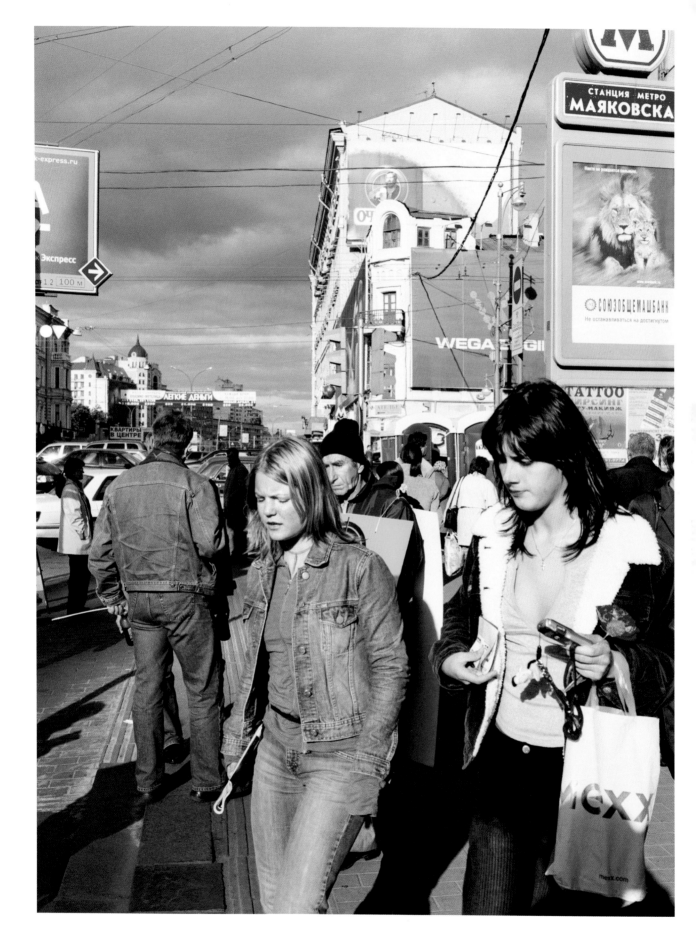

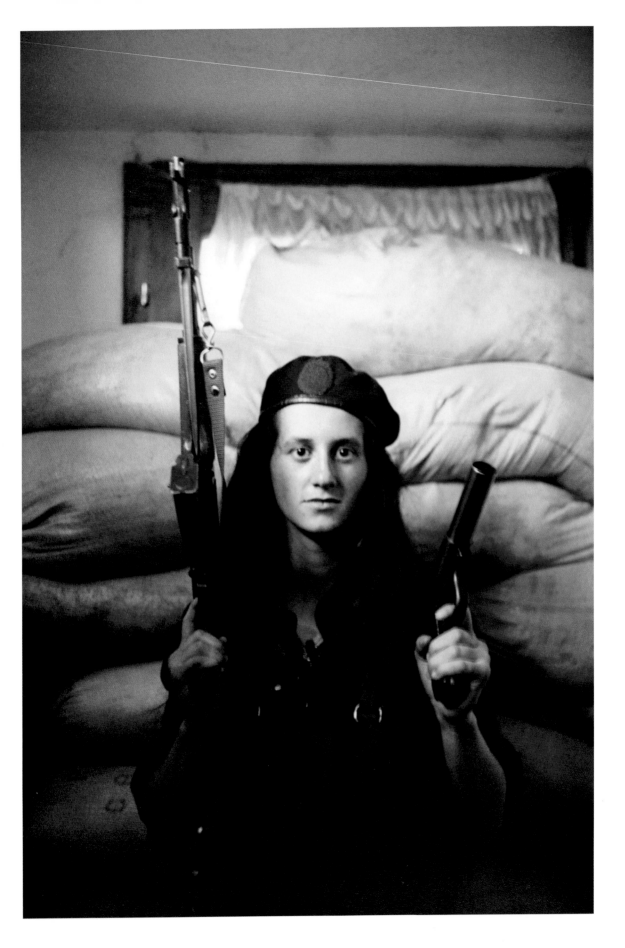

# 湯馬斯・德沃札克
# THOMAS DWORZAK

湯馬斯・德沃札克 1972 年出生於德國科茨汀（Kötzting），在巴伐利亞森林中的卡母（Cham）小鎮長大。他在高中將畢業時，開始在歐洲與中東旅遊及攝影，這段期間他曾住過亞威拉、布拉格、莫斯科，並學習西班牙文、捷克語和俄文。拍攝過前南斯拉夫的內戰之後，他曾於 1993 年至 1998 年間，旅居喬治亞的提弗利司。他曾記錄車臣共和國、卡拉巴克和亞布卡薩的衝突事件，並曾從事一項較大型的專案，記錄高加索地區與當地人民。

1999 年，他留駐巴黎，主要為《美國新聞與世界報導》（US News and World Report）報導科索沃危機，並於同年回到車臣。2000 年初格羅茲尼淪陷之後，他開始進行一項專案，記錄車臣內戰對周邊北高加索地區的影響。他也曾拍攝過以色列境內發生的事件、馬其頓內戰以及巴基斯坦的難民危機。

美國九一一事件後，德沃札克在阿富汗花了數個月的時間，為《紐約客》雜誌（New Yorker）報導，2002 年回到車臣。此後他在伊拉克、伊朗、海地進行拍攝工作，亦曾在原屬前蘇聯的喬治亞、吉爾吉斯和烏克蘭共和國，報導革命事件。

2004 年起，德沃札克主要留駐紐約，拍攝有關美國政治環境的議題，以及伊拉克戰爭的衝擊。2007 年出版了《伊拉克陸軍野戰醫院》（M*A*S*H IRAQ），另有一套攝影作品《瓦利阿瑟》（Valiassr，瓦利阿瑟是德黑蘭的一條主要幹道）。

德沃札克於 2000 年成為馬格蘭候選人，2004 年正式加入成為會員。

左頁
一名阿爾巴尼亞族國家解放軍的女兵。
馬其頓共和國，斯路普查尼，2001 年 5 月

我選出這些照片，是因為它們讓我想起照片本身之外的其他事物，一些更具普世性，而且很常見，可能我在自家後院就看得到的東西。19世紀的美國詩人卡蘿·桑柏格（Carl Sandberg）曾說，詩就像把一扇門打開再關上，讓看的人猜想看見了什麼。

這些照片不是詩，而湯馬斯也不是詩人。他是一名記者。然而，他的作品有某種特質，同時表達出記者與詩人這兩種身分。

湯馬斯在20歲時搬到俄羅斯學習攝影。自那時起，他記錄了世界上大部分的悲劇，從波士尼亞到車臣，從伊拉克到巴勒斯坦，從阿富汗到海地。但是，他並沒有像其他許多攝影師一樣變得冷漠，因為他在政治的爾虞我詐之中，設法找到放諸四海皆準的真理種子。門打開了，真理依然存在：每種因仇恨而起的行動，都會引起反對仇恨的行動；每個暴力的動作，都會帶來反暴力的動作。

這些照片提醒了我，攝影師可以在黑暗與駭人的時代，藉由觀察小小的美麗、小小的希望，救贖自己與身邊的人。

賴瑞·陶威爾
Larry Towell

這座紀念碑位於車臣邊界的安地（Andi）附近，紀念一名死去的俄羅斯士兵。
達吉斯坦共和國，2000 年 7 月

俄羅斯，2001 年 2 月

一場由以色列發動的空襲，造成數十位平民死亡，大多為婦女及孩童。
黎巴嫩，卡納，2006 年 7 月 30 日

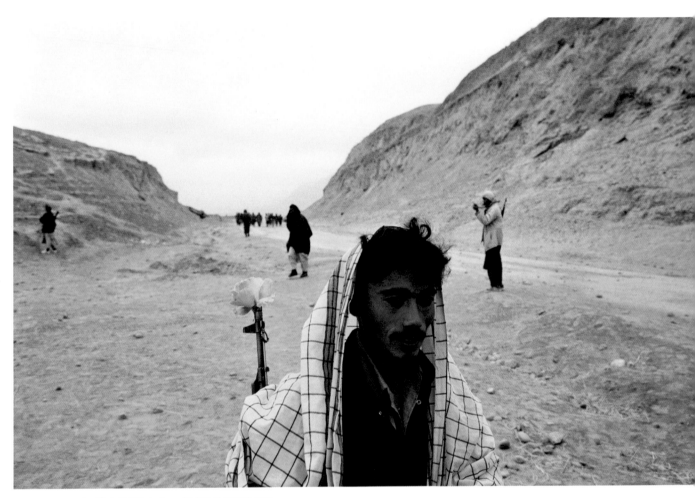

一名統一戰線／北方聯盟的士兵，正準備前往昆度茲前線。
阿富汗北部，2001 年 11 月 21 日

俄羅斯，格羅茲尼，2002 年 2 月

土耳其，索古特村，1990 年

# 尼可斯・伊科諾莫普洛斯
# NIKOS ECONOMOPOULOS

尼可斯・伊科諾莫普洛斯 1953 年出生於希臘。他在義大利帕馬研讀法律之後，回到祖國擔任記者。同時，他也從事攝影，並於 1988 年開始進行一項有關希臘和土耳其的長期專案。他拍下每天散步時看到的事物：街景、公眾集會、孤單的路人或荒蕪的景色。

1990 年，伊科諾莫普洛斯加入馬格蘭，他的攝影作品也開始出現在世界各地的報紙與雜誌上。同年，他開始在阿爾巴尼亞、保加利亞、羅馬尼亞和前南斯拉夫拍照，調查當地在領土、種族和宗教方面的緊張情勢，以及傳統社會與宗教儀式所面臨的考驗。這項工作讓他贏得了 1992 年的瓊斯媽媽獎（Mother Jones Award）。

受到慈善機構窮人小弟兄會（Little Brothers of the Poor）的支持與鼓勵，伊科諾莫普洛斯投入了一項有關歐洲貧窮與排外議題的專案，焦點集中在希臘境內的吉普賽人社群。1995 年至 1996 年，他投入希臘褐煤礦工與穆斯林少數民族的拍攝工作。1997 年至 1998 年，他拍攝綠線（Green Line，聯合國緩衝區，將賽普勒斯分成南北兩區）沿線的居民；希臘與阿爾巴尼亞邊界的非法移民；以及東京的年輕居民。這段期間他也前往馬其頓、阿爾巴尼亞、土耳其、科西嘉島，以及希臘與土耳其邊界一帶工作。

1999 年及 2000 年，他報導了阿爾巴尼亞人族群大舉移民、逃離科索沃的事件。同時，他也完成了愛琴大學委任的「保存當地口述傳統」的工作。2001 年，他獲頒阿卜迪・伊佩克奇獎（Abdi Ipektsi Award），肯定他為希臘與土耳其之間的和平與友誼上所作的努力。2002 年，雅典的貝納基博物館（Benaki Museum）為他舉辦作品回顧展。

尼可斯‧伊科諾莫普洛斯的作品帶領我們踏上一趟迷人的旅程，探索地中海的土地與當地人民的生活。他的照片不僅讓我們與照片中的游牧民族、吉普賽人和過客產生互動，也為我們看待世界的方式帶來了新的意義與洞察。他彷彿搭起了一座舞臺，讓照片中的主角聚在臺上翩翩起舞。這些影像是一名卓越的攝影師及說書人的作品。

**保羅‧佩勒格林**
Paolo Pellegrin

希臘大使館外等待申請簽證的排隊人潮。阿爾巴尼亞，地拉那，1997 年

次頁

左上

游牧民族。土耳其，卡爾斯村，1990 年

左下

吉普賽營地。希臘，尤比亞島，1997 年

右上

阿爾巴尼亞，科赤，1990 年

右下

一名母親抱著兒子的肖像；她的兒子自 1974 年賽普勒斯發生戰爭後就失蹤了。
賽普勒斯，1997 年。

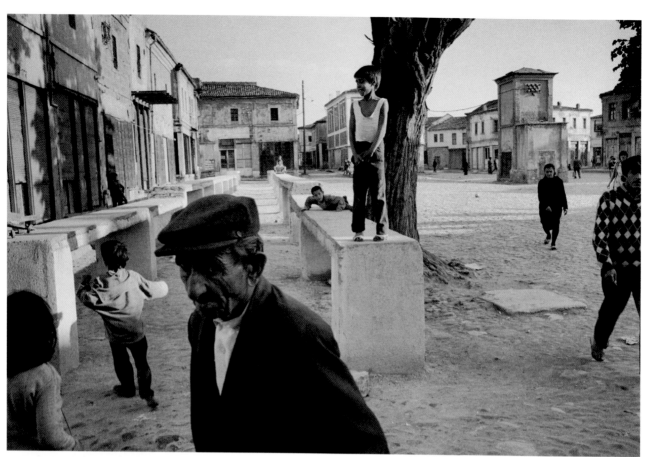

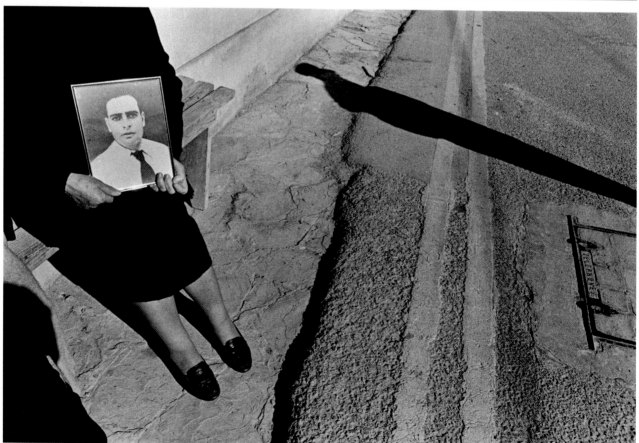

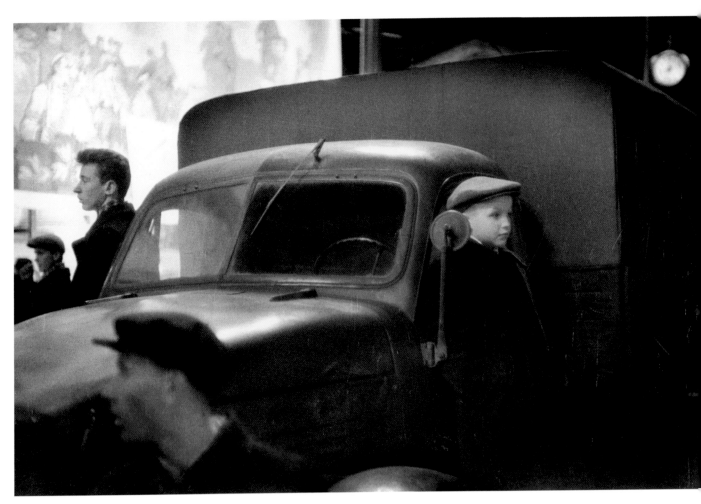

俄羅斯，莫斯科，1957 年

# 艾略特·厄爾維特
# ELLIOTT ERWITT

艾略特·厄爾維特 1928 年出生於巴黎，父母為俄羅斯人，童年時期居住在米蘭，1939 年隨著家人經法國移民到美國。身為一名住在好萊塢的青少年，他發展出對攝影的興趣，並在一間商業暗房工作，之後前往洛杉磯市立學院進行攝影實驗。1948 年，他搬到紐約，靠著當門房來換取就讀社會研究新學院（New School for Social Research）的電影課程。

1949 年，厄爾維特帶著他愛用的祿萊（Rolleiflex）相機前往法國及義大利旅行。1951 年，他被徵召入伍；在德國與法國的陸軍通信兵單位服務的期間，執行了各項攝影任務。

厄爾維特在紐約認識了愛德華·史泰欽（Edward Steichen）、羅伯·卡帕，以及農業安全局（Farm Security Administration）前局長羅伊·史崔克（Roy Stryker）。史崔克一開始聘請厄爾維特到標準石油公司任職，為該公司建立照片資料館；隨後，史崔克委任他進行一項記錄匹茲堡市的專案。

1953 年，厄爾維特加入馬格蘭，在那段圖片雜誌的黃金時期，為《柯利爾》（Collier's）、《瞭望》、《生活》、《假期》（Holiday）等知名雜誌擔任自由攝影師。時至今日，他仍持續接案，為各新聞與商業團體提供服務。

1960 年代末，厄爾維特擔任了三年的馬格蘭總裁，然後回到電影工作：1970 年代製作了數部著名的紀錄片；1980 年代為 HBO 製作了 18 部喜劇電影。厄爾維特以白色諷刺的表達手法聞名，作品中也充滿了代表馬格蘭傳統精神的人道情感。

艾略特邀請我為他挑選本書的照片，讓我感到十分興奮而且光榮。能夠在馬格蘭與他一起工作，是我這一生最大的驕傲。並非所有同事都能成為朋友，而艾略特是我的朋友。他老是讓我覺得很頭痛，後來我發現他為此而快樂得不得了。被迫在艾略特所有的攝影作品中挑出六張照片，實在是一種折磨。

你怎麼能把千百道最美味的佳餚擺在一名老饕面前，然後只准他品嘗一道？我花了好幾個星期，挑掉數千張我愛慕至極的作品。每淘汰一張，我的心就揪一下。

當我精疲力竭地挑到剩下六張時，我就開始想念所有被我淘汰的照片了。

後來才發現，我沒有挑到一張有狗的照片。我問自己：怎麼可以沒有狗的照片呢？但話說回來，又為什麼要呢？我們不是早就熟悉他的狗照片，並且深愛不已了嗎？

費迪南多・希安納
Ferdinando Scianna

右頁
尼加拉瓜，馬拿瓜，1957 年

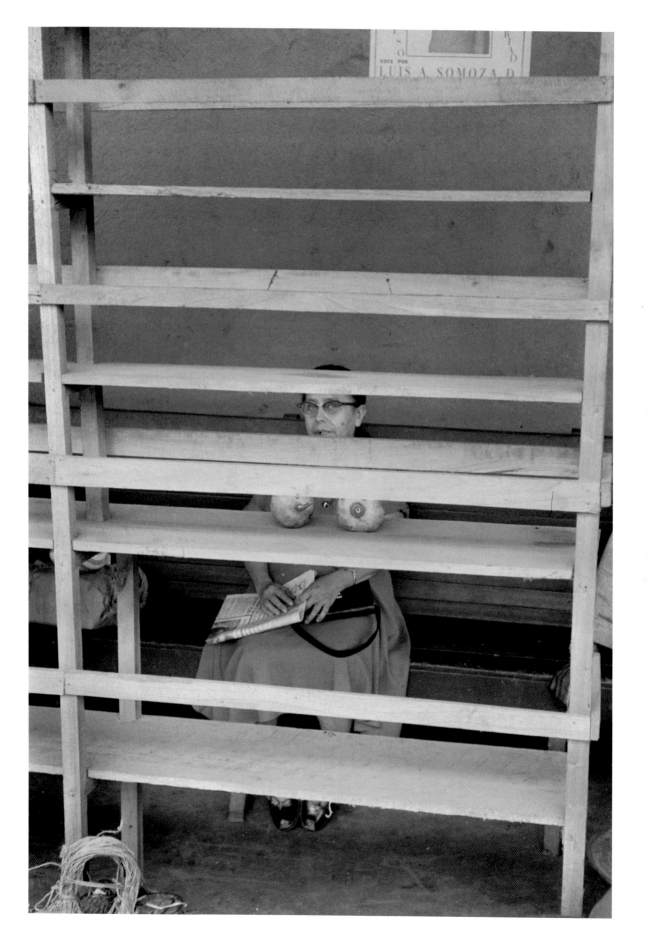

阿根廷，瓦迪茲半島，2001 年

美國，北卡羅萊納州，1950 年

達通納海灘。
美國，佛羅里達州，1975 年

右頁
美國，佛羅里達群島，1968 年

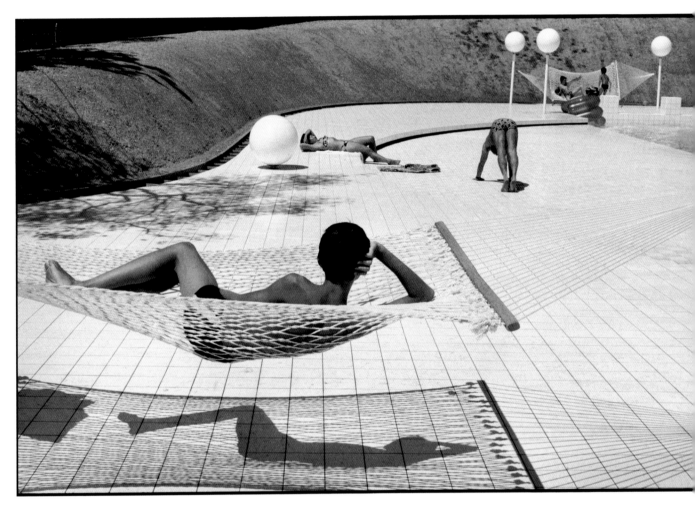

法國，布魯斯科，1976 年

# 瑪婷・弗朗克
# MARTINE FRANCK

瑪婷・弗朗克 1938 年出生於比利時，在美國與英國長大，曾於馬德里大學及巴黎羅浮宮學院學習藝術史。

弗朗克與亞莉安・姆努什金（Ariane Mnouchkine）一同前往遠東旅遊之後，曾於《時代生活》（Time Life）的巴黎辦公室工作，擔任艾略特・艾利索馮（Eliot Elisofon）和吉昂・米利的助理攝影師。由於她與姆努什金之間的友誼，陽光劇團（Théâtre du Soleil）1964 年成立至今的劇團工作，她都全程參與。

加入 Vu 圖片社（Vu Photo Agency）之後，弗朗克在 1972 年協助成立了 Viva 圖片社。她為許多藝術家與作家拍攝肖像，包括為《Vogue》雜誌拍攝的「值得矚目的女性」系列。1983 年，她替法國婦女權利部執行一項專案，為女權運動帶來更深遠的影響。同年，她成為馬格蘭攝影通訊社的正式會員。

弗朗克自 1985 年起，便與國際窮人小弟兄聯合會（International Federation of Little Brothers of the Poor，此非營利組織主要關懷長者及遭社會遺棄的對象）合作。1993 年，弗朗克首次造訪位在愛爾蘭西北外海的托里島，研究與愛爾蘭本島隔離的傳統蓋爾語社區，了解他們的日常生活。

其後，她前往亞洲，與印度及尼泊爾的藏傳佛教兒童見面。透過成為比丘尼的馬格蘭前會員瑪麗蓮・席維史東（Marilyn Silverstone）的協助，她認識了被認為是偉大精神導師轉世的年輕喇嘛祖古（Tulkus）。

2003 年及 2004 年，她著手進行一項劇場專案，在法蘭西喜劇院側拍前衛的舞台劇導演羅伯・威爾森（Robert Wilson），記錄他創新的舞台表演——拉封丹（La Fontaine）的《寓言》（Fables）。

2012 年 8 月 16 日瑪婷・弗朗克於巴黎辭世。

令人永誌不忘的羅伯特·杜瓦諾（Robert Doisneau）把瑪婷·弗朗克的攝影作品定義為「友誼的模樣」，這種風格與困擾當今許多攝影師的那種「警察的模樣」或「醫生的模樣」恰恰相反。我和瑪婷本人成為朋友之前，就已經和她的作品結識。後來，這兩種友誼合而為一。

瑪婷友善卻不失明辨的態度，有時諷刺、有時嚴厲，而最常見的，是一顆全心投入與好奇的心，處事從不輕蔑。她就像一名攝影記者，會自然而然地全面關照一個人，尋求對對象的理解，也幫助我們理解。無論拍攝對象是不是名人，瑪婷總是能揭開人性的真實面，展露出每個人、每個個體截然不同的一面，讓他們個個都成為令人難忘的主角。這是很罕見的天分，鮮少在攝影師身上看到。

費迪南多·希安納
Ferdinando Scianna

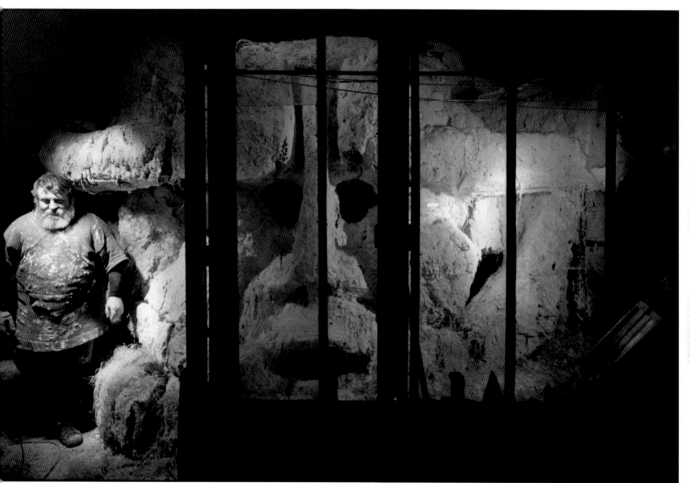

雕塑家艾提安 · 馬赫丹（Etienne Martin）
在他的工作室裡創作〈10 號住宅〉（Maison 10）。
法國，巴黎，1967 年

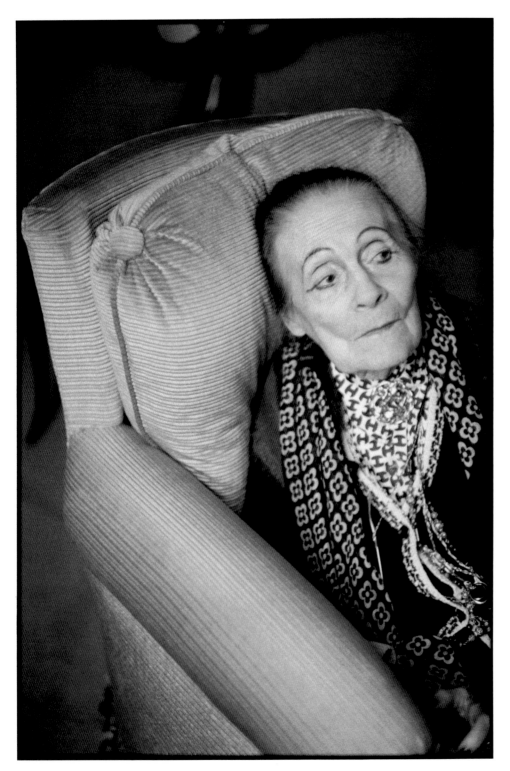

莉莉‧柏力克（Lili Brick）；她是法國
作家艾爾莎‧特里歐雷（Elsa Triolet）
的姊姊，也是俄國詩人弗拉基米爾‧馬
雅可夫斯基（Vladimir Mayakovsky）的
伴侶。法國，巴黎，1976 年

右頁
正在拍攝電影《小偷》（Le Voleur）的
法國演員查爾斯‧丹納（Charles
Denner）。法國，1966 年

次頁
左
瓜田。法國，塞黑斯特，1976 年

右
法國，巴黎，1977 年

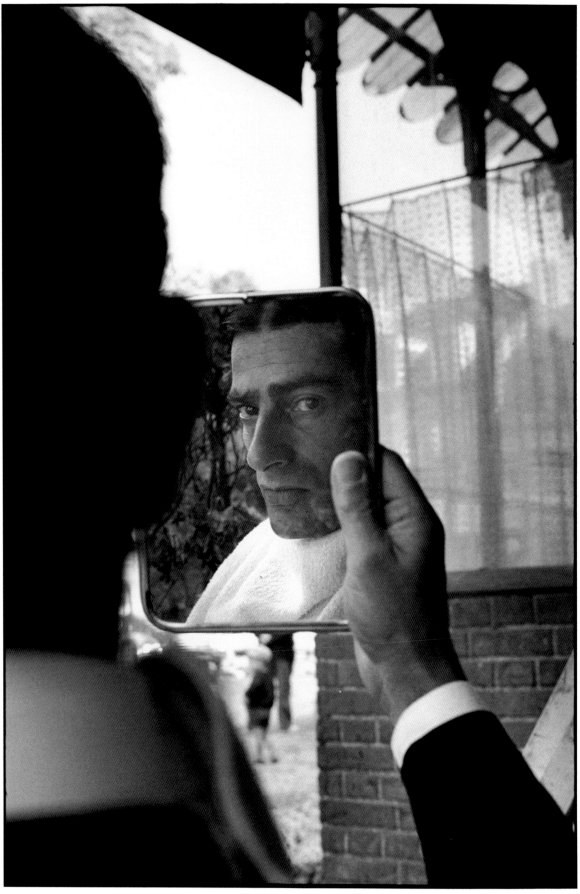

聖保羅最大的游泳池吸引當地的勞工階級前往。「在這裡你
絕對看不到有錢人。」一位當地居民說。
巴西，聖保羅，2002 年

# 史都華・法蘭克林
# STUART FRANKLIN

史都華・法蘭克林 1956 年出生於英國，在西瑟里藝術與設計學院（West Surrey College of Art and Design）攻讀攝影及電影，並且在牛津大學取得地理學學士與博士學位。1980 年代，他在巴黎的西格瑪新聞社（Sygma Agence Presse）擔任特派員，1985 年加入馬格蘭。

　　法蘭克林 1984 年至 1985 年針對薩赫勒饑荒的報導獲得一致好評；而他最著名的作品，大概是 1989 年一名男子在中國天安門廣場上阻擋坦克車的照片，這張照片也讓他贏得了世界新聞攝影獎。1990 年至今，法蘭克林為《國家地理》雜誌拍攝過 20 多篇報導。紀實攝影工作讓他走訪中南美洲、中國、東南亞和歐洲。2004 年起，他開始投入與人類及環境有關的長期專案。

　　1999 年，他創作了攝影集《樹之光陰》（The Time of Trees），藉由樹木來檢視大自然與人類社會之間的社會關係。四年後，他製作了《動態之城》（The Dynamic City），描述城市的發展與日常生活。2005 年，他完成了一場以非洲精品飯店為主題的展覽——〈非洲的飯店〉（Hôtel Afrique），同名攝影集已於 2007 年出版；同年，他獲得國民信託的獎助，發表了有關英國海岸線的紀實專案——《海洋熱》（Sea Fever）。法蘭克林目前正進行一項長期專案，記錄歐洲不斷改變的自然景觀，內容特別著重在氣候的影響與景觀改變的模式。

史都華・法蘭克林曾探索過從新聞到自然景觀等多種不同的領域，使用的相機從 35mm 到 4×5 大片幅相機都有；而他最喜愛的一款相機則介於這兩者之間——搭配強大的 Zeiss Planar 75mm ／ f3.5 鏡頭、地位崇高的祿萊相機。他眾多的作品之中，都保有一種不變的特質：嚴謹的條理。

　　這裡選出來的照片遺漏了一個類型：風景照。這些作品畫面優雅，足以在一流的藝廊展出，但史都華是為了藉以表達他對環境議題的關注。他是馬格蘭中許多攝影師的典型，他們致力於拍出一流的作品，並不單純為了相片本身，更是為了說出他們對我們所居住的世界的看法。我從來沒聽到過有哪一位馬格蘭攝影師自稱為「藝術家」，也不曾聽過他們稱呼自己的照片為「作品」。這些攝影師不只是在創作美麗的圖像，他們的行動是有使命的。

　　在為本書挑選的照片之中，有三張是宏觀的城市風景照，居住其中的人類在城市的尺度中顯得渺小（166、170、172 頁）。在目前的藝術市場中，這些照片就是那種會被放成超大尺寸、標上極高的價錢在時髦藝廊中出售的作品。史都華在這種風潮興起前就拍下了這些照片，而且有很充分的理由：為了展示人類文明的模樣。

　　史都華為《國家地理》執行過許多任務，在這些任務中，他展現出一位善於捕捉人類境況的攝影師的技巧（171 頁），而這正是馬格蘭的偉大傳統。他帶著小型的 35mm 底片相機，深入都市底層，拍攝居住在公寓大樓街廓中的市井小民，以巨幅照片展示出來。而 169 頁的照片，則強烈地表達出造成人類隔離的種族與（字面意義上的）藩籬。

　　這張一隻窩在椅子上的貓加上人影的照片（173 頁），是我很喜歡用的拍攝手法，我很希望這張照片是我拍的。由於攝影師游刃有餘的技巧和速度，在適當的地點、準確的時機按下快門，讓一個普通的場景成了不凡的作品。簡直是一幅美麗的圖畫。

康斯坦丁・馬諾斯
Constantine Manos

賽馬俱樂部。
肯亞，奈洛比，1988 年

Altos Hornos 鋼鐵廠的發電廠。
西班牙，畢爾包，1985 年

新貝倫，第一個自建住宅專案。
巴西，聖保羅，2002 年

市中心上班途中的通勤族。
巴西，聖保羅，2002 年

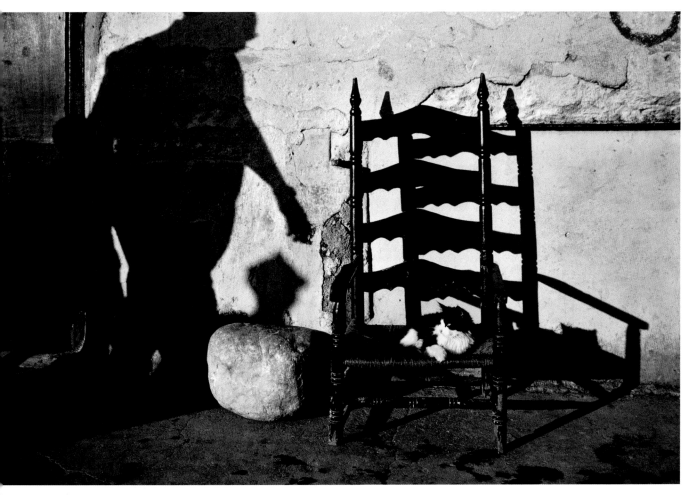

聖多明哥舊城區。

多明尼加，1992 年

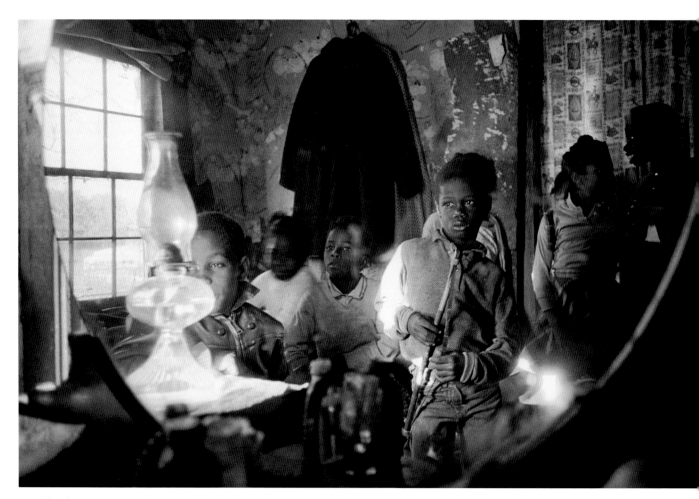

貧窮人家。
美國，南卡羅萊納州，1963 年

# 李奧納德・弗里德
# LEONARD FREED

李奧納德・弗里德 1929 年出生於紐約布魯克林，父母是東歐猶太裔的藍領階級；他原本希望成為一名畫家。1953 年他在荷蘭開始拍照後，發現攝影才是他的熱情所在。1954 年，他前往歐洲與北非旅行，回到美國後，就讀於阿列克謝・布羅多維奇（Alexei Brodovitch）的「設計研究室」。1958 年，他搬到阿姆斯特丹，拍攝當地的猶太社群。他發表的許多書籍與電影都探討此議題，檢視德國社會與他本身的猶太血統；1961 年他出版了一本有關德國猶太人的書籍；1965 年出版了描述戰後德國的作品《德國製造》（Made in Germany）。1961 年起，弗里德開始從事自由攝影師一職，並四處旅行，記錄居住在美國的黑人（1964-65 年）、以色列事件（1967-68 年）、贖罪日戰爭（1973 年）、和紐約市警察局（1972-79 年）。他也曾為日本、荷蘭與比利時電視台拍攝過四部影片。

在弗里德的攝影生涯初期，當時擔任現代美術館攝影總監的愛德華・史泰欽購買了他的三幅攝影作品作為館藏。史泰欽告訴弗里德，他見過三個一流的年輕攝影師，弗里德就是其中一個，其他兩位現在成了商業攝影師，作品變得索然無味，因此力勸他繼續當個業餘攝影師就好。「最好是當個卡車司機。」他建議。

1972 年，弗里德加入馬格蘭。他有關美國民權運動的報導讓他一舉成名，同時他也推出大型的攝影集，報導波蘭、英格蘭的亞裔移民、北海油田開發，和後佛朗哥（Franco）時期的西班牙。攝影成了弗里德探索社會暴力和種族歧視的工具。

2006 年 11 月 30 日，李奧納德・弗里德於紐約州加里孫辭世。

李奧納德・弗里德擁有自由的靈魂，以及專注而出眾的才智，這些特點總能在他的照片中展露無遺。他的攝影作品觀察入微，追逐著生命的節奏，就像「寫在黑白底片上的優美散文」──這句話是我說的，希望能傳到上帝耳裡。

天堂接收了一名一流的藝術家、一名拍下了人類悲歡、幽默、情愛，以及其他一切事物的記錄者。我在觀看李奧納德的作品時，想到最有趣的一件事就是：試圖模仿他風格的攝影師多得令人吃驚──大多數都是東施效顰！他是禪意攝影的完美代表，現身在每一個地方，讓照片為他引路。

他是個美男子，攝影成就卓越。讓人不禁想問：「這是怎麼回事？」而正確的答案是：「他來到人間，看見事物，然後安排我們所有人坐在前排座位上，欣賞生命的各種必然形式。」

艾里・瑞德
Eli Reed

右頁
炎炎夏日中扭開的消防栓。
美國，紐約市，哈林區，1963 年

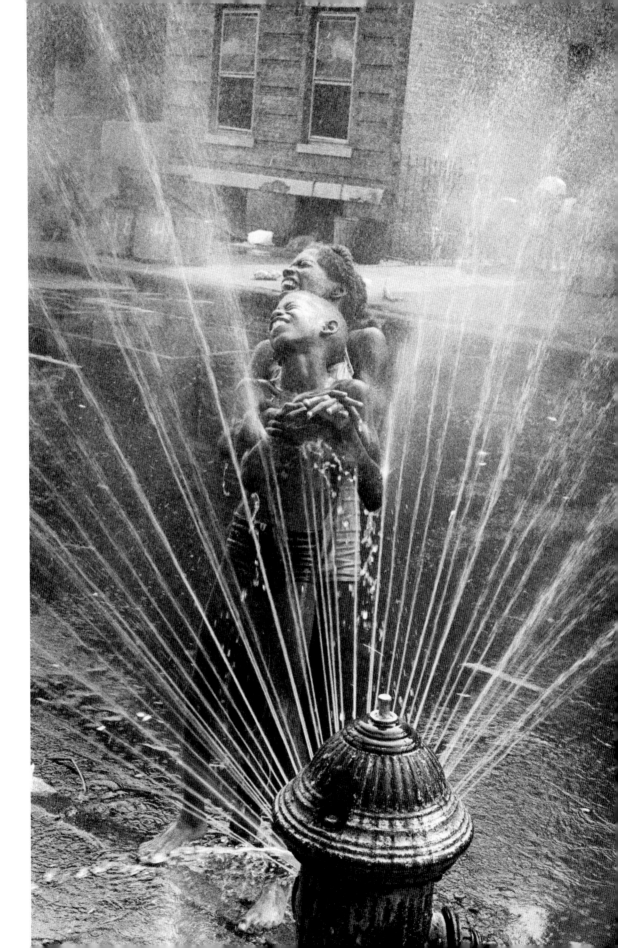

家庭生活。
西德，杜塞爾多夫，1965 年

猶太教徒的居家生活。
以色列，耶路撒冷，1967 年

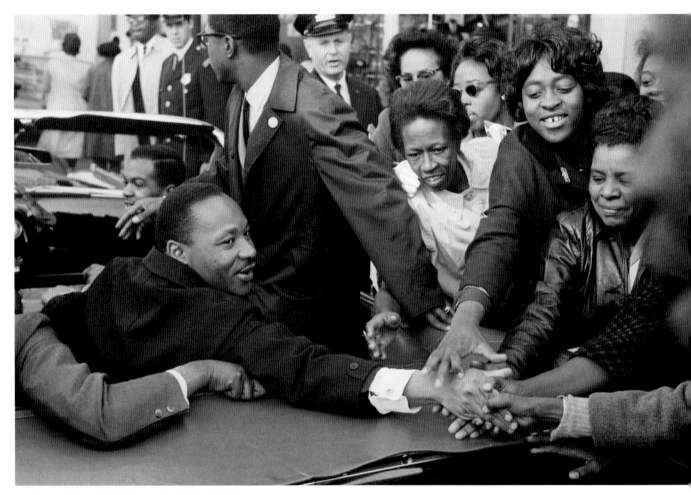

馬丁·路德·金恩獲頒諾貝爾和平獎後回到美國。
美國，巴爾的摩，1963 年

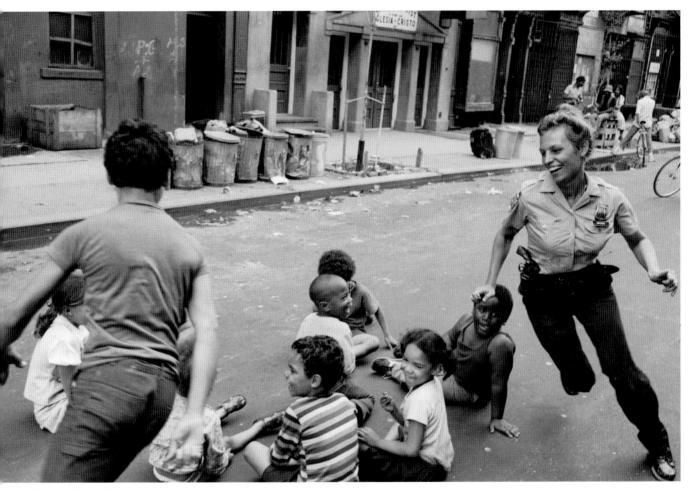

一名女警與當地兒童玩耍。
美國，紐約市，哈林區，1978 年

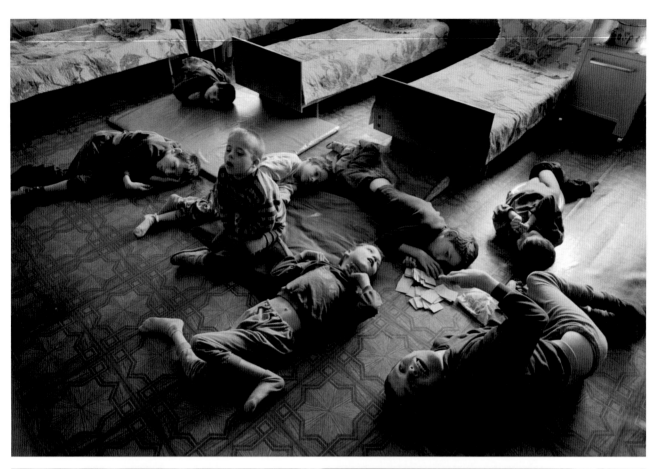
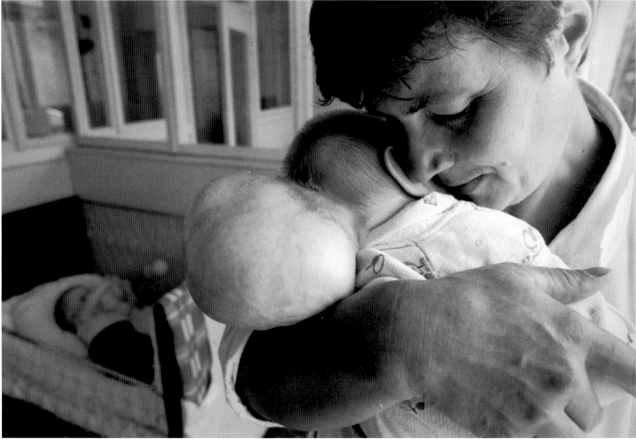

# 保羅・福斯科
# PAUL FUSCO

保羅・福斯科 1930 年出生於美國。1951 年至 1953 年，他在韓國擔任美國陸軍通信兵單位的攝影師，其後在俄亥俄大學就讀新聞攝影，1957 年取得藝術學士學位。後來遷居紐約市，擔任《瞭望》雜誌的正職攝影師到 1971 年。任職期間，他實地報導了美國重要的社會問題，包括肯塔基州貧窮礦工的困境；紐約市拉丁裔貧民區的生活；加州文化實驗；非裔美國人在密西西比三角洲的生活；美國南方的宗教勸誘；還有移住勞工。他也曾前往英格蘭、以色列、埃及、日本、東南亞、巴西、智利和墨西哥工作，並曾前往芬蘭北部、伊朗等地，針對鐵幕國家進行深入的研究。

《瞭望》停刊後，福斯科與馬格蘭攝影通訊社接觸，並於 1973 年成為準會員，次年成為正式會員。他的攝影作品在美國各大雜誌以及國際出版品中廣泛刊登，包括《時代》、《生活》、《新聞週刊》、《紐約時報雜誌》、《瓊斯媽媽》和《今日心理》（Psychology Today）雜誌。

1980 年代初期，福斯科搬到加州米爾谷，拍攝受壓迫及擁有另類生活型態的居民。他最近的拍攝主題包括加州的愛滋病患者、紐約無家可歸的人及其福利體系，和墨西哥嘉帕斯州的薩帕帝斯塔（Zapatista）起義。他也投入了一項長期專案，記錄受車諾比核災的輻射落塵影響而致病的白俄羅斯兒童與成人。保羅・福斯科目前住在紐約市。

挑選保羅拍攝的照片時，能感受到一種美國人固有的特質。保羅也在這本書中負責挑選我的某些照片。我們各自選出第一批照片拿給對方看，選擇的結果立刻洩漏了我們彼此之間可能存在的文化差異，儘管我們拍照的手法類似，也有相近的個人敏感度。

我原本想選出他的六張照片，抽離它們最初的意義，切斷它們和來源的關係，放在一個脫離脈絡的位置上——目的是為了組成像某些歐洲電影會使用的形式；電影中無止盡的蜿蜒道路，帶領我們走入人跡罕至的小徑，同時呈現出影像之間謎樣而夢幻的關係。

保羅的作品並不是這樣，這也不是他的創作精神……我很快就得到一個結論：帶他走這條路是背叛了他。他是我最不敢這麼做的人，即使這種背叛，這種重新洗牌的方式，有可能讓原本意想不到的關係浮現出來。

最後，在彼此沒有任何對話的情況下，保羅寄了意想不到的東西給我：一批他在加爾各答拍攝、一直沒機會公開的照片。（他很擅長做這種事：他從鮑伯·甘迺迪的喪禮火車上拍的照片，我們是在 30 年後才第一次看見。）

我知道保羅是個「好人」。但在這次的挑選過程中，我發現在他的憐憫之心背後，有某種更深沉、更複雜的東西在他的心裡隆隆作響，似乎著了迷且極度不安。

他的攝影故事中，有太多都是講述殘缺的人體、苦難、破碎的人生，以及死亡。當保羅看見並拍下這些最悲慘的景況時，產生了一種倫理與道德的反射，讓他對拍攝的對象懷抱比常人更豐沛的同情，彷彿如此才能戰勝自身的恐懼與麻木。保羅不顧一切地渴求一種堅強關係的存在。他想要看見希望。這就是他與荒謬之事談判的方法。他想將它們呈現得讓人可以接受。

保羅不愛冷嘲熱諷，也不憤世嫉俗，他就是一個人。

<div align="right">

尚·高米
Jean Gaumy

</div>

右頁
一家人看著羅伯特·甘迺迪的喪禮火車經過。美國，1968 年

左頁，上
加爾各答的早晨。

左頁，下
加爾各答的早晨。

「哀悼與憤怒的婦女」（Women in Mourning and Outrage）團體的示威抗議。
美國，紐約市，2000 年

法國，哈佛爾，1984 年

# 尚‧高米
# JEAN GAUMY

尚‧高米 1948 年出生，在法國西南部長大，1969 年至 1972 年間在大學攻讀文學時，開始為盧昂當地一家報社擔任撰述和攝影師。1973 年，他加入伽馬圖片社，四年後加入馬格蘭。

1975 年，他獲准進行一項有關法國醫院的深度研究，記錄醫生與病人的日常生活。研究結果赤裸裸地呈現出醫療系統的真實面。次年，他成為首位獲准進入法國監獄的攝影記者，工作成果在 1983 年以《監禁》（Les Incarcérés）一書出版。

高米曾在歐洲、非洲、中美洲和中東完成多項任務。1986 年至 1994 年間，他頻繁造訪伊朗，其間拍攝到的一張照片「伊朗對伊拉克戰爭期間練習射擊的伊朗婦女」，讓他獲得國際上的知名度。

高米經常回到他熟悉的航海生活。他在 1984 年至 1998 年間多次搭乘漁船出航，2001 年出版了《「阿貝耶弗朗德勒」船上的風暴攝影集》（Le Livre des Tempêtes à Bord de l'Abeille Flandre）。同年，《討海人》（Pleine Mer）出版；這本攝影集耗費 14 年研究船員的日常生活，書中節錄高米的個人日記，獲得 2001 年納達獎（Nadar Award）年度最佳圖書獎。

1980 年代起，高米曾編寫並執導數部備受推崇的得獎紀錄片。最近，他花了四個月的時間，跟隨一艘在北冰洋海底進行祕密防禦任務的核子潛艇，拍攝首部以此為主題的電影；這項專案也出版成《潛艇》（Sous-Marin，2006 年出版）一書。

當我受邀為尚撰寫介紹時，浮現腦海的第一件事情就是他優秀的黑白攝影作品。我請他提議一些我可能錯過的照片時，他用沉靜的聲音回答：「你可以考慮我的彩色照片——大多數的人都不知道我也拍彩色照片。」

我打開檔案夾看到的第一張照片，就是你看到的這張：「哇！看那片海！看那道海浪⋯⋯還有那個人！叫我以實瑪利⋯⋯尚，這是怎麼回事？你到底準備了什麼好東西要給我——給我們？」

突然間，我們被交錯的情緒所掌握，思緒混合著敬畏的火光，試著領會當下的情況。這是一場自殺事件、一名渾身是膽的泳者、還是船難的倖存者？他是從天上掉下來的人、是在對抗大自然，還是想追求不朽的聲名？或者以上皆是？

尚就用這麼一張了不起的照片完全抓住了我的目光。他喜歡深究我們絕對想像不到的事物；對生活在海邊的人來說，這是無情的對抗，對村裡的每個人來說，討生活是一件充滿無力感的事。但是還好，眼前有一場勝利，一名漁夫把一條鮪魚高高舉在頭上——有東西吃了。

我看見一片暗黑深沉的海景，一塊巨石閃耀著不祥的光芒。我想像一隻巨大食石怪的臉⋯⋯還是，牠其實是被大石給噎住了？

薩爾瓦多、山頂墓園、冷雨。三位婦女被哀傷包裹著，帶著鮮花悼念她們的親人；三名繆思前來照料亡者最後的需要。

我想要以尚寫給我的幾句話作結：「我很希望你會喜歡。所有的東西都包含了能量與美，也有生命的脆弱，以及人類為了世界和諧所扛起（卻過失不斷）的責任。」

一路平安，尚。

保羅・福斯科
Paul Fusco

右頁，上
加拿大，聖皮埃與密克隆群島，
1979 年

右頁，下
大河村。馬丁尼克，1979 年

次頁
大河村。馬丁尼克，1979 年

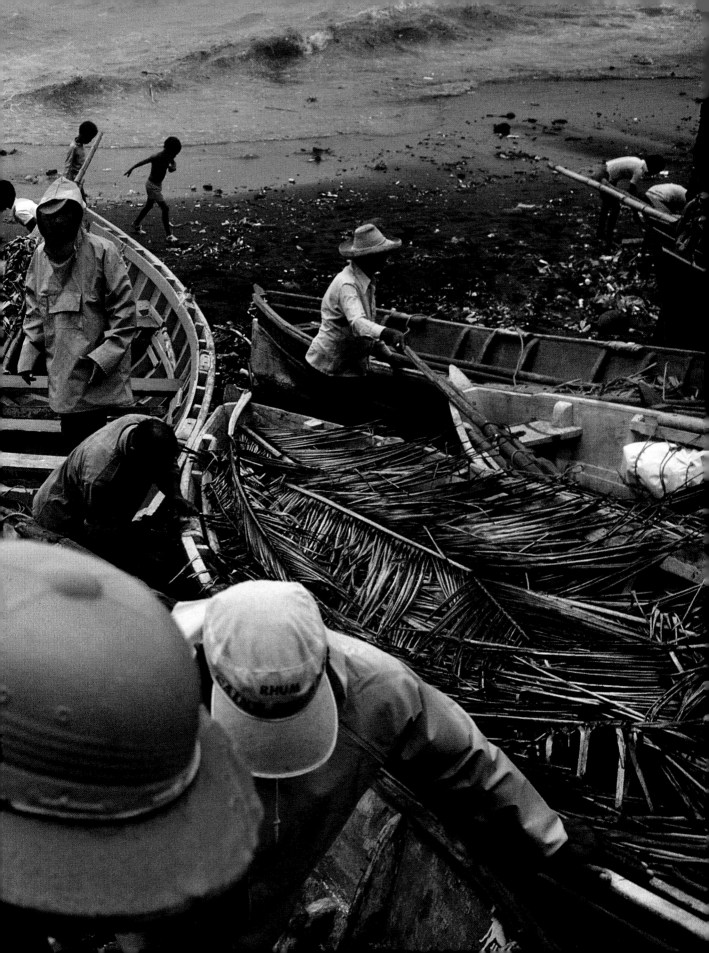

慶祝亡靈節。
薩爾瓦多，潘奇馬爾科，1985 年 11 月

醫院。
法國，哈佛爾，1975 年

# 布魯斯·吉爾登
# BRUCE GILDEN

布魯斯·吉爾登 1946 年出生於美國。他在布魯克林度過童年，練就了觀察城市行為與習俗的敏銳眼光。他修習社會學，在看過米開朗基羅·安東尼奧尼（Michelangelo Antonioni）的電影《春光乍洩》（Blow-Up）之後，對攝影產生興趣，後來晚上到紐約視覺藝術學院研讀攝影課程。

吉爾登從生涯伊始，就展現出對個性強烈而奇特的個人的好奇心。他直至 1986 年才完成第一個大型專案，以紐約市著名的沙灘科尼島為主題，觀察海邊遊客各種環肥燕瘦的身形，探討肉體的親密感。吉爾登早期的職業生涯，也曾到紐奧良拍攝著名的嘉年華會。後來在 1984 年，由於對海地的巫術、儀式和信仰的非常著迷，他開始在海地拍照；並於 1996 年出版《海地》攝影集。

1998 年 6 月，吉爾登加入馬格蘭。1981 年，他回到故鄉紐約，用新的手法拍攝城市空間，而且專門針對紐約市的街景。吉爾登的攝影在出版《面對紐約》（Facing New York，1992 年）和其後的《美麗的災難》（A Beautiful Catastrophe，2005 年）時達到高峰；他以極近距離的拍攝手法，創造出舞臺式的張力，把這個世界拍成一齣大型的風俗喜劇。

他的專案《出閘之後》（After the Off），由愛爾蘭作家德莫特·希利（Dermot Healey）撰文，探索愛爾蘭農村及當地的賽馬熱潮。吉爾登的下一本書《圍棋》（Go），以極具穿透力的鏡頭拍下日本的黑暗面。這些遊民與日本黑社會分子的影像，完全跳脫了傳統日本文化的刻版視覺印象。

吉爾登經常在世界各地旅行、舉辦展覽，並且獲獎無數，包括歐洲攝影獎（European Award for Photography），也是三次美國國家藝術基金會（National Endowment for the Arts）獎助金，以及日本國際交流基金會（Japan Foundation）獎助金得主。吉爾登現居紐約市。

左頁
日本，赤坂，1998 年

布魯斯‧吉爾登和他的攝影作品很像。他非常直接，嗓門很大，卻又世故而敏銳。他無所不知，對愚蠢的人沒什麼耐性。換句話說，他對圍繞在我們生活周圍的虛情假意不屑一顧。當然，在他的照片中我最欣賞的就是這種直接的風格。他的作品充滿爆炸性的能量，擁有很強的設計感，實體照片也很震撼。

他是街頭戲劇大師。當我們走在街上，看見朝我們而來的百樣姿態，很多人看起來平凡無奇。吉爾登的劇團成員彷彿在演啞劇；他讓他們看起來就像片廠選角部門挑選過的演員一樣。他到底在哪裡找到這些人？答案很簡單，這些人大多都走在紐約市中城區的第五大道上，直接踩進吉爾登用閃光燈和廣角徠卡相機構築的攝影火線內。

吉爾登確實非常「紐約」，即使他到了城市性格相似的東京，似乎也能輕易找到走在美國人行道上的那種人。這就是為什麼我挑選的主要都是紐約的影像。這是他的地盤，有他專屬的聽眾席；他對紐約及當地人的移情作用，就透過畫面展現出來。

雖然他最好的作品，都是在街頭拍攝的──沒錯，我們可以稱之為街頭攝影──事實上，我認為它們代表的完全是別種東西。這一點可能正是這些作品能讓人感覺刺激與神祕的原因。但這些人物都極其真實，比電影中的角色更真，比小說人物還離奇。他們是吉爾登世界的一部分。他執導著一部不停機的電影，人來來去去，角色演完隨即退場，沿著街繼續走下去。

<div align="right">

馬丁‧帕爾
Martin Parr

</div>

右頁
美國，紐約市，1984 年

次頁
美國，紐約市，1984 年

202 頁
美國，紐約市，1988 年

203 頁
第五大道。美國，紐約市，1989 年

204 － 205 頁
第五大道。美國，紐約市，1984 年

# 伯特·葛林
# BURT GLINN

伯特·葛林 1925 年出生於美國賓州匹茲堡，1943 年至 1946 年在美國陸軍服役，其後進入哈佛大學攻讀文學，並在《哈佛緋紅日報》（Harvard Crimson）擔任編輯與攝影工作。1949 年至 1950 年間，葛林任職於《生活》雜誌，之後成為自由攝影師。

1951 年，葛林與伊芙·阿諾德和丹尼斯·史托克（Dennis Stock）成為馬格蘭的準會員——他們也是第一批加入這個年輕圖片社的美國人——並於 1954 年成為正式會員。他在南太平洋、日本、俄羅斯、墨西哥和加州拍攝的一系列壯觀的彩色照片成了他的代表作。1959 年，他獲頒密蘇里大學年度最佳雜誌攝影師馬修布雷迪獎（Mathew Brady Award）。

葛林曾與作家勞倫斯·波斯特（Laurens van der Post）合作，出版《全俄羅斯的肖像》（A Portrait of All the Russias）及《日本的肖像》（A Portrait of Japan）。他的報導攝影曾刊登在《君子》、《Geo》、《旅遊與休閒》（Travel and Leisure）、《財富》、《生活》以及《巴黎競賽》等雜誌中。他報導過西奈戰爭、美國海軍入侵黎巴嫩、卡斯楚接管古巴等事件。1990 年代，他完成了一篇有關醫學科學的大型圖片故事。

葛林多才多藝、技術高超，是馬格蘭一流的企業及廣告攝影師之一，他的報導及商業攝影作品榮獲無數獎項，包括海外記者俱樂部頒發的海外攝影報導最佳圖書獎（Best Book of Photographic Reporting from Abroad），以及紐約藝術指導俱樂部頒發的年度最佳平面廣告（Best Print Ad of the Year）。葛林曾任美國媒體攝影師學會會長。1972 年至 1975 年間擔任馬格蘭總裁，並於 1987 年再度當選。

2008 年 4 月 9 日，伯特·葛林於紐約辭世。

左頁
小山米·戴維斯在科帕卡巴納夜總會完成最後一場表演後，跳著舞跨越麥迪遜大道。
美國，紐約市，1959 年

無論是攝影作品還是個人，伯特・葛林對我來說都是優雅的化身。他的穿著總是無懈可擊，能完全融入倫敦或紐約優雅的夜晚，但是，和一個美麗的女子一起站在非洲一棵樹下，他也同樣怡然自得。他與人相處時和拍照技巧上的優雅氣息，都反映在他的攝影上。雖然他在日本和非洲拍攝的照片不停地受到模仿，但是它們展現出來的質感很少在其他作品中看得到。

他為企業拍攝的年度報告——如同他的人生與作品一般——也是以同樣方式展現獨特的感受性與優雅氣息，創造出一種輪廓清晰、構圖出眾的新風格。在擔任馬格蘭總裁，以及美國媒體攝影師學會會長期間，他為同事爭取利益，為品質與正派的品格奮鬥不懈，就如同他對自己堪稱典範的專業技能的追求一樣努力。

他的作品廣泛而多元，但只有一小部分收錄於本書之中，我希望能有一場大型回顧展，讓大家真正了解這位當代的偉大攝影師。

<div style="text-align: right">

埃里希・萊辛
Erich Lessing

</div>

右頁
蘇聯領導人赫魯雪夫於林肯紀念堂前。
美國，華盛頓特區，1959 年

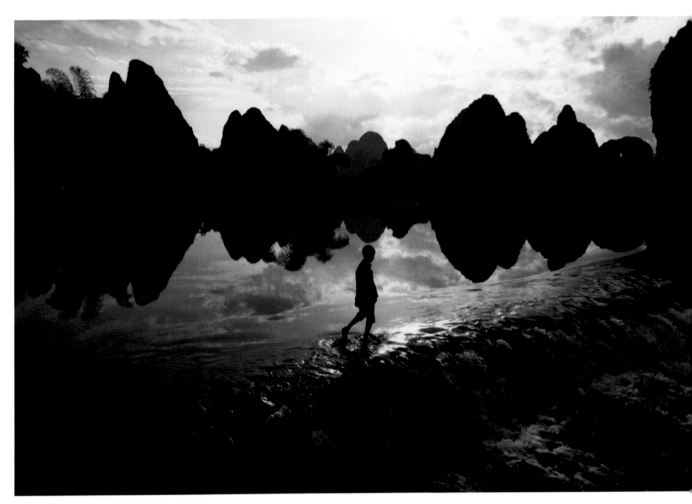

一個男孩走過桂林市附近的水堤。
中國，1981 年

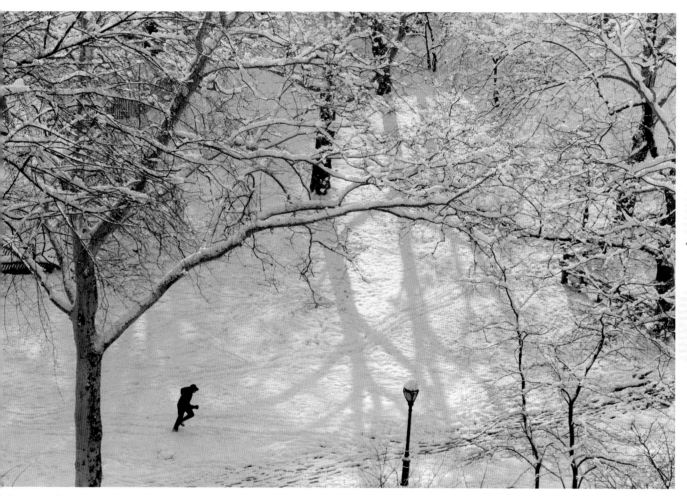

央公園雪地中的跑者。
國，紐約市，1991 年

二頁

晨時分，七面山寺院的僧侶朝著富士山進行早課。
本，1961 年

M 實驗室大樓。美國加州，聖荷西，1979 年

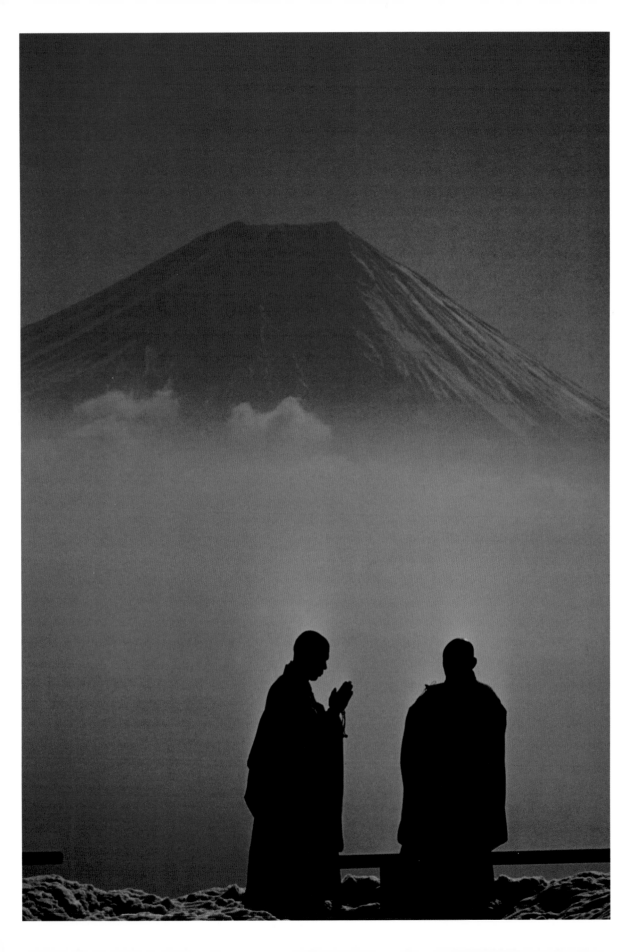

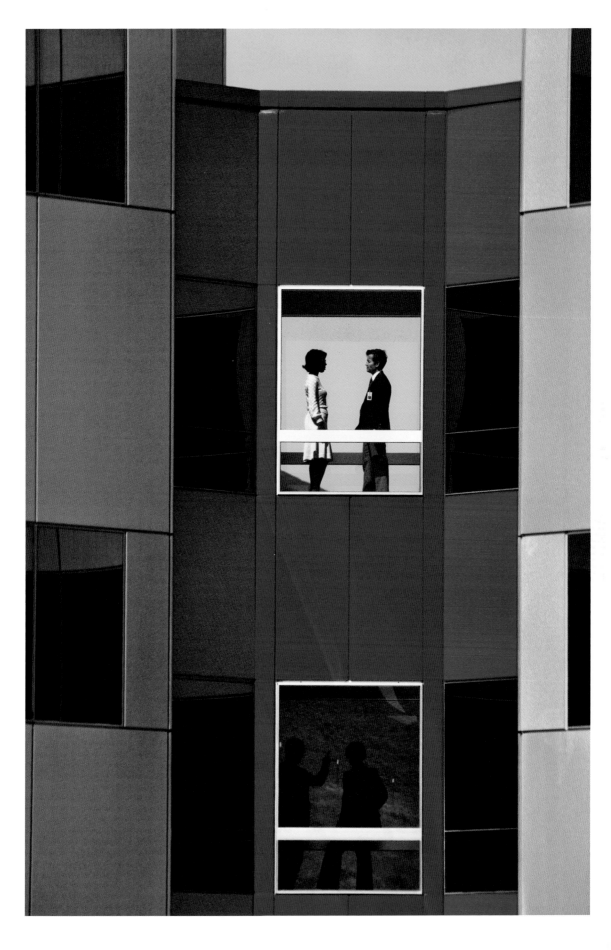

# 吉姆・高德柏格
# JIM GOLDBERG

吉姆・高德柏格 1953 年出生，國籍美國。他自 2006 年起便成為馬格蘭會員，並在加州藝術與工藝學院擔任藝術教授。他的作品已經公開展出超過 25 年，而他運用影像與文字的創新手法，使他成為當代攝影界的指標性人物。

他在《貧富》（Rich and Poor，1977-85 年）這本攝影集中，開始運用實驗性的敘事手法，探索圖文結合的表達潛力，他把住在福利旅館（領福利救濟金者的臨時住所）的居民，與上流階級的居民和他們裝潢典雅的住家並列，深入探究美國神話中關於階級、權利和幸福的本質。在《狼之子》（Raised by Wolves，1985-95 年）攝影專題中，他與舊金山及洛杉機的逃家少年密切合作，將原創照片、文字、家庭電影劇照、快照、繪畫、日記，以及單聲道與多聲道影片、雕像、拾獲的物品、燈箱和其他立體元素集結成冊，並以此主題舉辦展覽。

他目前正在籌備兩本新作：一本是虛構的自傳；一本則有關歐洲移民與人口販賣。他的作品由紐約的佩斯／麥格吉爾藝廊（Pace/MacGill Gallery）以及舊金山的斯蒂芬沃茨藝廊（Stephen Wirtz Gallery）代理。他目前在舊金山居住及創作。

右頁
「無題（賴瑞和大衛・本克）」。
美國，舊金山，1979 年

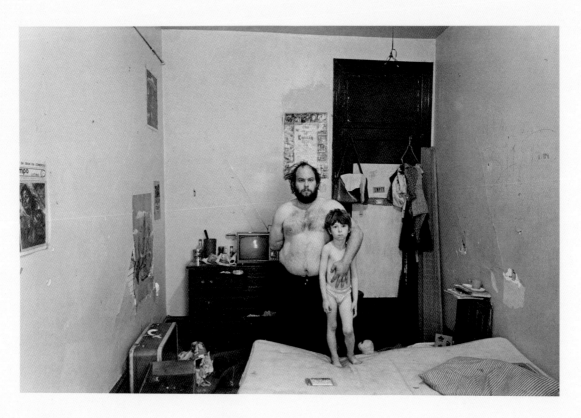

I LOVE DAVID. BUT HE is To
fragile for A Rough fATHER LiKE
ME

Larry J Benka

吉姆的工作室有一面長長的牆，牆上貼滿了照片。這些照片都是快照和拍立得照片，有黑白、有彩色；照片的邊緣相疊，順序也經常變換。攝影作品就在那裡供他觀看、與之互動。照片是用圖釘釘上的，他可以隨意移動，排出合理的順序，為我們闡述故事。

吉姆超越社會偏見，走在傳統紀錄片的限制邊緣，把焦點放在那些因自身選擇或環境使然而受到忽視的人身上。在早期的作品《貧富》中，他進入陌生人封閉的私人空間，主動尋求合作。每一個房間內的角色，由他們親自扮演，並按照他們為吉姆撰寫的腳本進行。透過吉姆的照片，他們表達自我，並形塑我們看待他們生活的方式。

《狼之子》攝影集中，吉姆用各種性質相異的素材來追索大街上逃家少年的生活——地圖、聯絡方式、物品和潦草的筆記——再用他捕捉他們生活片段的照片，將這些素材拼湊在一起，創造出觀看者與他們之間的親近感。吉姆最擅長混合運用不同的媒介，以多張照片層疊拼貼，讓它們相互補強、彼此對立，創造出獨特的敘述方式。

與拍攝逃家少年相反，吉姆在拍下父親去世的那一刻，或者以熱切而抽象的眼光看著父親最後剃下的鬍鬚時，絲毫沒有退縮。我最佩服的，就是他能如此勇敢地投入這種能引發強烈情緒且極度私密的主題。當我面對自己的母親去世，雖然手上握著相機，卻無法在她嚥下最後一口氣時為她拍照。

吉姆的作品有的直覺而抒情，如那張站在窗簾前的人物；也有直接與主體對抗的作品，如那張為色情人口販賣受害者、不知名的摩爾多瓦女孩拍攝的肖像。吉姆與許多攝影師不同的地方是，他能賦予主體獨特的存在感。有時，他們會在照片中留下自己的記號或文字；有時，他們會瞪著吉姆，與觀眾產生連結。但是，吉姆始終都扮演催化劑的角色，邀請我們進入一段原本只能靠想像得知的關係，帶我們跳脫自己較為舒適的生命。

<div align="right">

蘇珊・梅塞拉斯
Susan Meiselas

</div>

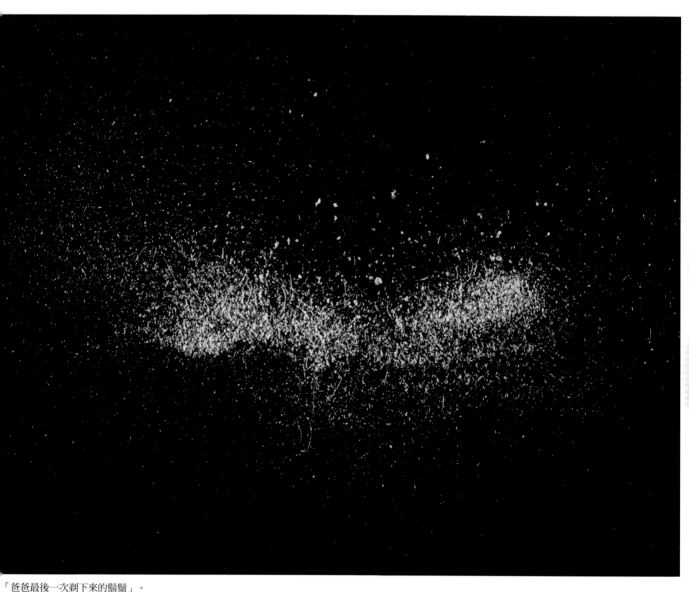

「爸爸最後一次剃下來的鬍鬚」。
美國，佛佛羅里達州／舊金山，1993 年／ 1994 年

次頁
左
「早上 7 點 41 分」。
美國，佛羅里達州，棕櫚港，1993 年

右
「最後一眼」。
義大利，多斯加尼，2000 年

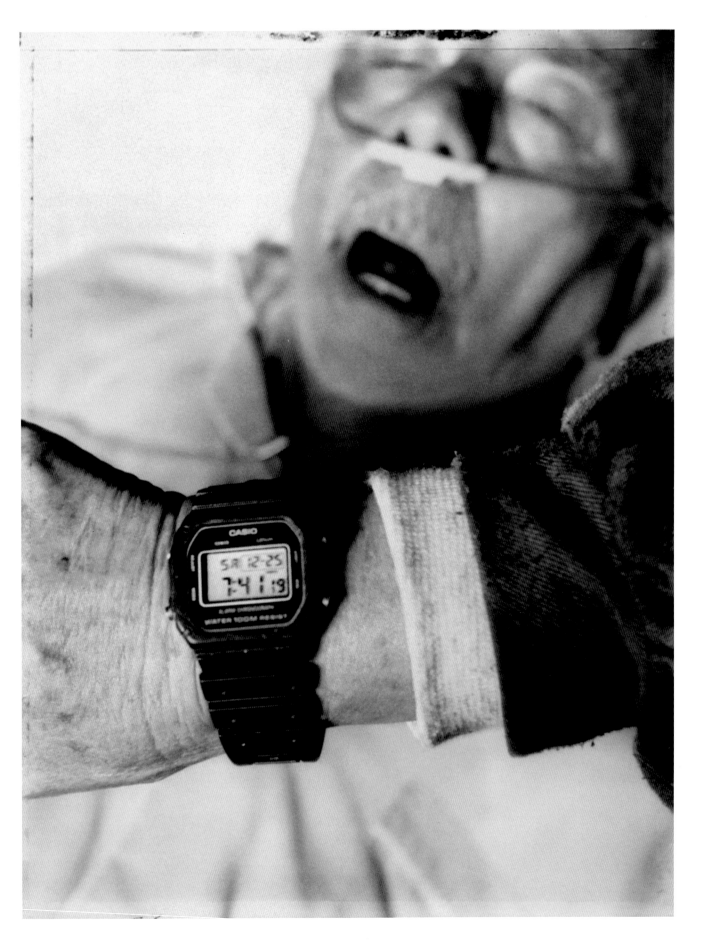

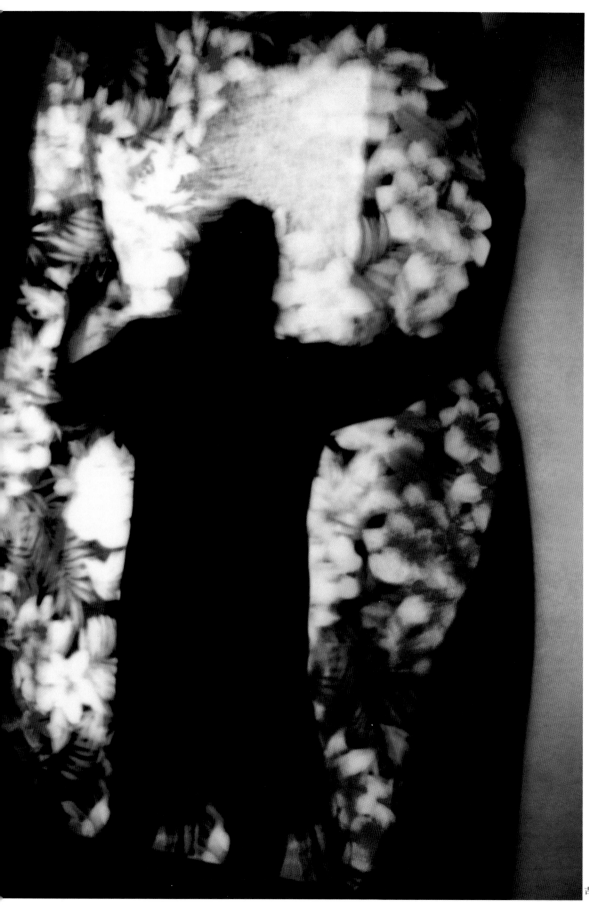

被人口販子從摩爾多瓦帶來的 14 歲女孩。
希臘，雅典，2004 年

頁
「黛絲特妮的閃亮手鐲」。
美國，好萊塢，1989 年

# 菲利普·瓊斯·葛里菲斯
# PHILIP JONES GRIFFITHS

菲利普·瓊斯·葛里菲斯 1936 年出生於英國威爾斯的里茲蘭（Rhuddlan）。他曾經在利物浦攻讀藥學，在倫敦工作期間也同時在《曼徹斯特衛報》（Manchester Guardian）擔任兼職攝影師。1961 年葛里菲斯成為倫敦《觀察家報》（Observer）的全職自由攝影師。1962 年，他報導了阿爾及利亞戰爭，之後移居中非。從中非搬到亞洲後，在 1966 年到 1971 年間拍攝越南。

葛里菲斯在 1971 年出版《越南公司》（Vietnam Inc.），這本報導越戰的書將公共輿論，以及西方社會對美國參與越南事務的疑慮具體呈現出來。《越南公司》不只是對史上任何一場衝突最詳盡的調查之一，也是對當時受到衝擊的越南文化一個深度的記錄。

葛里菲斯 1966 年成為馬格蘭的準會員，1971 年成為正式會員。1973 年，他報導了十月戰爭，然後從 1973 到 1975 年間在柬埔寨工作。1977 年，他以泰國為基地，報導亞洲各地的新聞。1980 年，葛里菲斯搬到紐約，接下馬格蘭總裁一職，一做就是五年，是至此任期最久的一位。

葛里菲斯為了拍攝案走過 120 個國家，通常都是自己策畫的。他曾經替《生活》和《Geo》雜誌拍攝過許多報導，包括柬埔寨的佛教信仰、印度的旱災、德州的貧窮問題，越南（戰後）的再綠化過程，以及波斯灣戰爭對科威特的影響。

葛里菲斯的攝影作品有一個主軸，即科技與人性之間的不平等關係，歸結在他 1996 年出版的《黑暗的旅程》（Dark Odyssey）一書。人類的愚蠢總是吸引他的目光，然而，因為忠於幾位馬格蘭創辦人的倫理標準，他對人性的尊嚴懷有熱情的信念，也相信事事都有進步的空間。

2008 年 3 月 18 日菲利普·瓊斯·葛里菲斯於倫敦逝世。

左頁
貝爾法斯特居民正在除草：城市的戰區裡，當地人在一個怪異、緊張的共生關係中，和英軍共同生活了許多年。
北愛爾蘭，1973 年

感覺上我已經認識菲利普一百年了。我和他初次見面是在科隆，有一群攝影記者想在歐洲地區組織合作團體，後來證明那在當時是不太可能成功的。

我和他成了朋友。一段時日之後，我從巴黎搬到倫敦，經濟非常拮据，還帶著懷孕的妻子，菲利普讓我們住在他倫敦的公寓裡。他的慷慨之情唯有在他因為浴室正在晾底片而不讓我用的時候，才略打折扣。

我認識的菲利普，對巧克力消化餅有種永遠無法滿足的慾望，而且必定要看遍每一份報紙，尋找新的故事題材。 那一疊疊約一公尺高的報紙稱得上是座迷宮，你必須穿梭其中才能在公寓裡移動。

有一次，他提起過去在威爾斯村子裡的一個朋友，讓我知道了一些他年少時候的故事。那位朋友可以進出當地的軍械庫，而菲利普也因此能夠借到各種武器，並且用了一把機關槍消滅了當地大部分的兔子！這大概是後來他這麼痛恨暴力和一切軍事相關事物的原因吧？

菲利普曾替《觀察家報》工作，並且因為做過藥劑師，他具備了有關攝影和技術性事物的優異知識和背景。我確實一直都仰賴他傳授專業技能給我。

我當時是個年輕的馬格蘭攝影師，而菲利普也認為自己應該加入馬格蘭。他去越南的決心，在成為準會員之後更加堅定了。我當時不知道他這一去就是五年，並且完成了一本無疑是史上最優秀的、最具指標性的反戰攝影書。

過去，包括我自己在內的數十個攝影師，都曾經在越南短暫停留，幾乎沒有人像菲利普一樣，冒著危險以及來自衝突雙方的敵意，在戰事期間全程留守，生產出一件匠心獨具之作，不僅在政治上、也在視覺上具有無可超越的力量。

我替這本書挑選的圖片，是從數百張他在世界各地拍攝的優秀照片中選出來的。這些照片結合了形式與內容，是菲利普為人熟知的拍攝手法。我想，要替一個厭惡戰爭的和平主義者想出一個具有反諷意味的主題，那麼就該利用讓菲利普出名的主體：槍。

於是我選了一些《越南公司》裡的經典照片：在格瑞那達（西印度群島中的一個國家）拍攝的那張，是為了證明他的熱情從未消減；而北愛爾蘭的那張，對我而言，說明的不僅是政治衝突的愚蠢，也是菲利普深刻的智慧。

伊恩・貝瑞
Ian Berry

右頁
美軍入侵格瑞那達時，只有少數幾名守軍象徵性地表示抵抗。美軍的 6000 名精英部隊獲頒 8700 枚勳章，表彰他們的英勇。美國總統雷根表示，多虧了他們，美國再一次地「銳不可當」。
格瑞那達，1983 年

次頁
一架美國直升機發射火箭，散落的塑膠碎片打傷一位平民。
越南，西貢，1968 年

228-229 頁
奧勒岡特遣部隊正在摧毀巴坦干半島上茱萊（Chu Lai）附近的一個村落時，幾名士兵跟一位當地的女孩聊起天。對越南人來說，微笑是防禦敵人的第一道防線。
南越中部，1967 年

230-231 頁
美軍第九師（步兵團）的一位士兵在西貢之役遭到攻擊。照片拍攝數秒之後，這棟房子就被一枚火箭夷為平地。
越南，1968 年

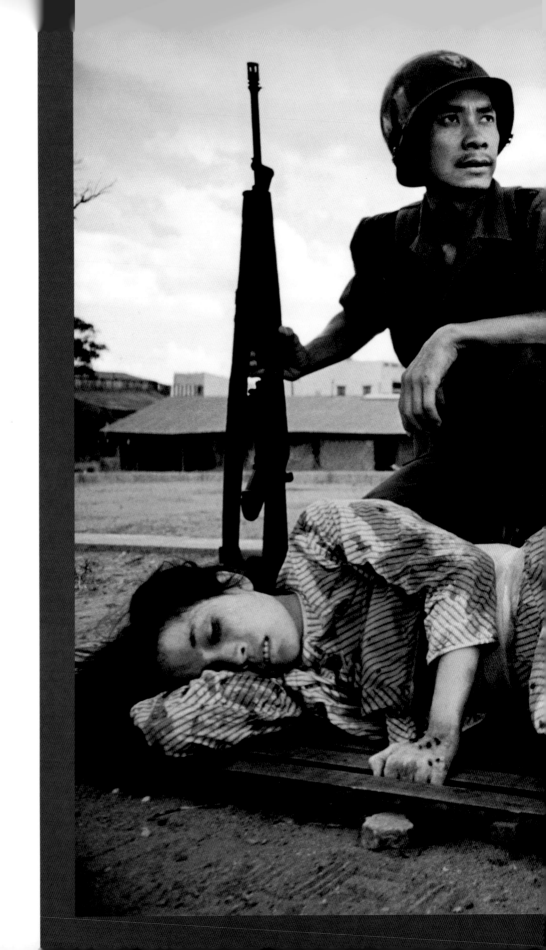

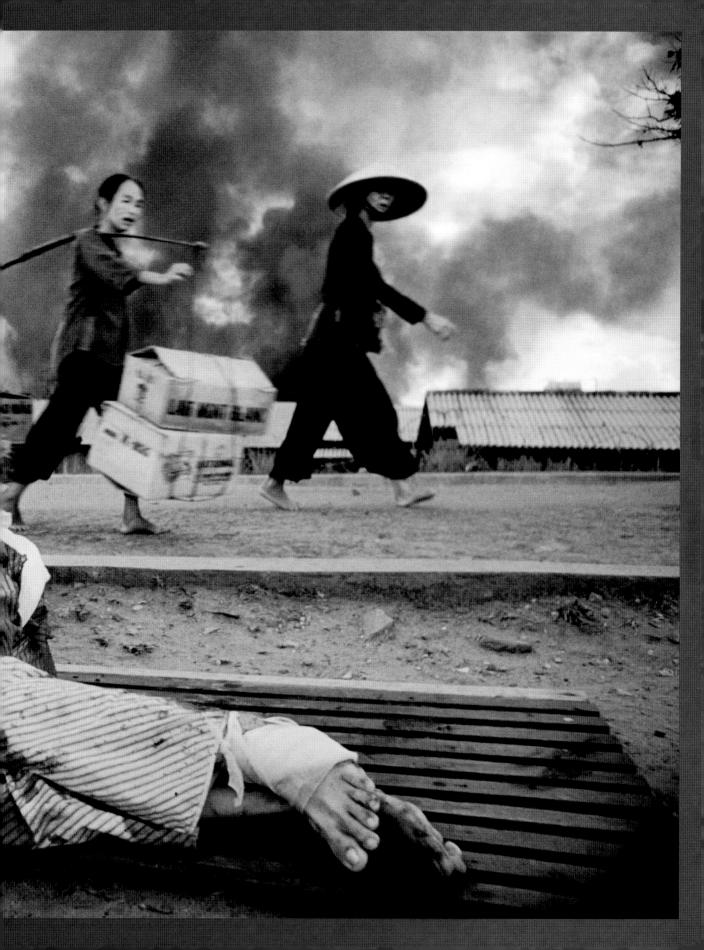

# 哈利・格魯亞特
# HARRY GRUYAERT

從比利時到摩洛哥，印度到埃及，哈利・格魯亞特用了超過三十年的時間，記錄東方和西方兩個世界幽微的色彩律動。

格魯亞特出生於 1941 年。從 1959 到 1962 年，他在布魯塞爾的攝影與電影學校就讀。後來開始在巴黎接拍時尚和廣告案，同時在法蘭德斯語（比利時北部方言）電視台擔任攝影總監一次造訪摩洛哥，這為往後 。

1969 年，格魯亞特初次來到摩洛哥，之後又造訪了許多次。他全然沉浸在當地色彩和景觀之中，拍攝成果在 1976 年獲得了柯達獎（Kodak Prize），作品後來集結成《摩洛哥》（Morocco）一書，於 1990 年出版。格魯亞特 1976 年首次造訪印度，1987 年去了埃及。他沒有沉溺在刻板的異國情調之中，反而是對遙遠的國度懷有一種視野，足以把觀者放到某種奇特的、似乎不可穿透的氛圍裡。

格魯亞特同時進入了另外一種領域，1972 年他拍攝慕尼黑奧林匹克運動會，同年，他直接對著一台訊號異常（導致畫面扭曲和色彩偏差）的電視機螢幕，拍下最早的幾次阿波羅號太空船升空的畫面。這個計畫充分利用了螢幕呈現的顏色，拍出的照片後來刊登在 Zoom 雜誌上，標題為「電視畫面」。這個系列也於 1974 年，在 Delpire 藝廊和紐約的 Phillips de Pury & Co. 拍賣行展出。

格魯亞特在 1981 年加入馬格蘭。2000 年，他出版了《比利時製造》（Made in Belgium）一書。2003 年的《海岸》（Rivages），則是一系列在世界各地拍攝的海岸風貌。之後他又陸續在 2006 和 2007 年分別發表了《攝影集》（Photopoche）和《電視畫面》（TV Shots）兩本攝影書。

格魯亞特晚期的作品不再使用 Cibachrome 系統進行正片轉印放相，而是改採數位輸出。數位輸出比較能夠展現他底片上豐富的色調，也替他的作品開創許多新的可能性，讓作品更貼近他的原意：讓色彩得以確立其真實的存在。

哈利是我的朋友。我們在馬格蘭的巴黎辦公室第一次見面時，他給我看了一些他才剛剛在街上拍的照片。

當時我已經看過哈利在比利時、摩洛哥和美國拍攝的作品，但我被他觀看巴黎的方式震懾住了，很嚴酷，但也很寫實；這個城市並不願意像這樣以色彩示人。

這和那些老套的巴黎老照片風格，以及1950年代攝影師撫慰人心的人文主義風格，是恰恰相反的。他跟我說，有人甚至建議他不要再拍巴黎了……不必要的色彩太多，孤寂感太強。

對我來說，那個年頭在街上拍彩色照片還是不太正統的，但哈利的照片在我腦中停留了很長的一段時間。我當時已經拍過幾部有關警察和政治機構的紀錄片，所以我很清楚哈利 格魯亞特照片的目的是真實的——出奇地真實。

**雷蒙・德帕東**
Raymond Depardon

街景。法國，巴黎，1980 年

餐館。法國，巴黎，1981 年

馬真塔大道。法國，巴黎，1979 年

咖啡館的服務生和顧客。法國，巴黎，1978 年

站在路旁賣東西的人。
法國，巴黎，1978 年

街景。法國，巴黎，1982 年

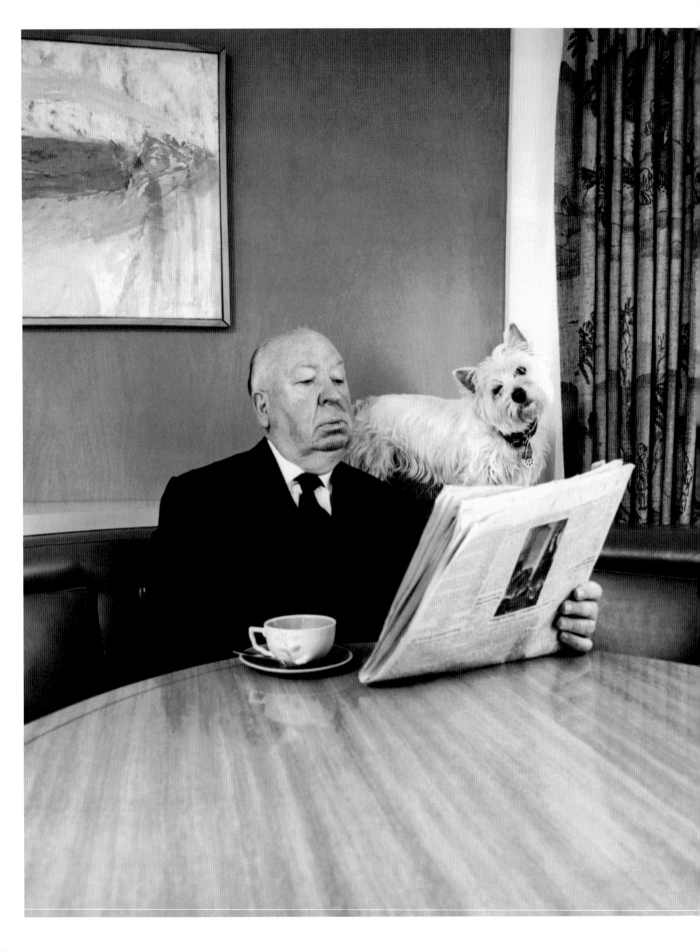

# 費利佩・哈爾斯曼
# PHILIPPE HALSMAN

費利佩・哈爾斯曼 1906 年生於里加（Riga）。他從 1930 年代開始在巴黎拍照。1934 年，他在蒙帕那斯開了一間人像攝影工作室，用自己設計的一台創新雙眼反光相機，為安德烈・紀德（André Gide）、馬克・夏卡爾（Marc Chagall）、安德烈・馬樂侯（André Malraux）和柯比意（Le Corbusier）等作家與藝術家拍攝肖像。1940 年法國淪陷後沒多久，哈爾斯曼就在愛因斯坦的居中斡旋下，取得緊急簽證到了美國。

哈爾斯曼在美國的職業生涯產量豐富，替美國幾家重要的雜誌拍過報導攝影和封面，其中包括 101 個《生活》雜誌封面，這也創下記錄。他的工作讓他有機會和 20 世紀許多赫赫有名的人物面對面。

1945 年，哈爾斯曼被推選為美國雜誌攝影師協會（American Society of Magazine Photographers，現名 American Society of Media Photographers。）的第一任會長，帶頭為攝影師爭取自身創意和專業所應得的權益。他的作品很快便揚名國際，並於 1951 年應馬格蘭幾位創辦人之邀，以「特約會員」的身分加入這個組織，這樣他們才可以在美國以外的地方同時發表他的作品。這項非正式協議至今仍有效。

哈爾斯曼自 1941 年起，就和薩爾瓦多・達利展開一段長達 37 年的合作關係，成就了一系列奇特的「點子照片」（photographs of ideas），其中包括「原子達利」（Dalí Atomicus）和「達利的鬍子」（Dalí' s Mustache）系列。1950 年代早期，哈爾斯曼開始要求被攝對象在每一次坐定拍攝結束時跳起來。這些妙趣橫生、充滿活力的影像，成為他非常重要的攝影遺產。

費利佩・哈爾斯曼在 1979 年 6 月 25 日逝世於紐約市。

費利佩‧哈爾斯曼是一位成就非凡的人像攝影師。按常理來說，作品多次登上同一本雜誌的封面並不是一件容易的事，而哈爾斯曼的照片卻在《生活》雜誌的封面上出現過 101 次。希區考克和愛因斯坦的肖像是他精湛攝影技術的最佳範例：兩張都是令人著迷且經得起時間考驗的照片，再加上被應用在雜誌封面和郵票等物件上，就成了深植人心的傑作。

　　1950 年代的攝影師，幾乎都不太了解閃光燈具有賦予事物超現實感或奇異感的潛能，但哈爾斯曼是例外。我們是透過動作被凝結住的幻覺去感受那個超現實的瞬間。動作愈是複雜，愈有超現實的效果。也難怪達利對於和哈爾斯曼合作拍攝第 244 和 247 頁中的那類「人像」這麼熱衷。

　　哈爾斯曼玩弄的是兩種不同的攝影記錄取向：一種是複製我們平常觀看和感受事件的方式；另一種攝影記錄取向則是追求獨特，類似極近距離的微距攝影、X 光影像或地球的衛星影像。「跳躍的人像」系列進一步探索這個二元關係，一方面利用畫面定格的幻覺來扭曲真實，另一方面從跳躍者的身上找尋更偉大的真相：「被攝對象在跳躍的時候，一股爆發力會克服地心引力，此時他無法同時控制自己的表情，包括是臉部還是四肢的肌肉。他的面具掉落，顯露出真實的自我。」

　　和我一起挑選照片的馬丁‧帕爾也說：「我忍不住要挑那張愛德華‧史泰欽跳起來的精采作品。畫面中史泰欽穿著西裝，看起來有點一板一眼的，哈爾斯曼卻有辦法捕捉到他騰空躍起的畫面，證明他實在很有說服力。哈爾斯曼的肖像型錄是他留給世人的遺產，而我認為魅力和創意是這份遺產不可或缺的要素，這也是其中許多肖像會這麼成功的原因。」

史都華‧法蘭克林
Stuart Franklin

右頁
亞伯特 愛因斯坦。
美國，紐澤西州，普林斯頓，1947 年

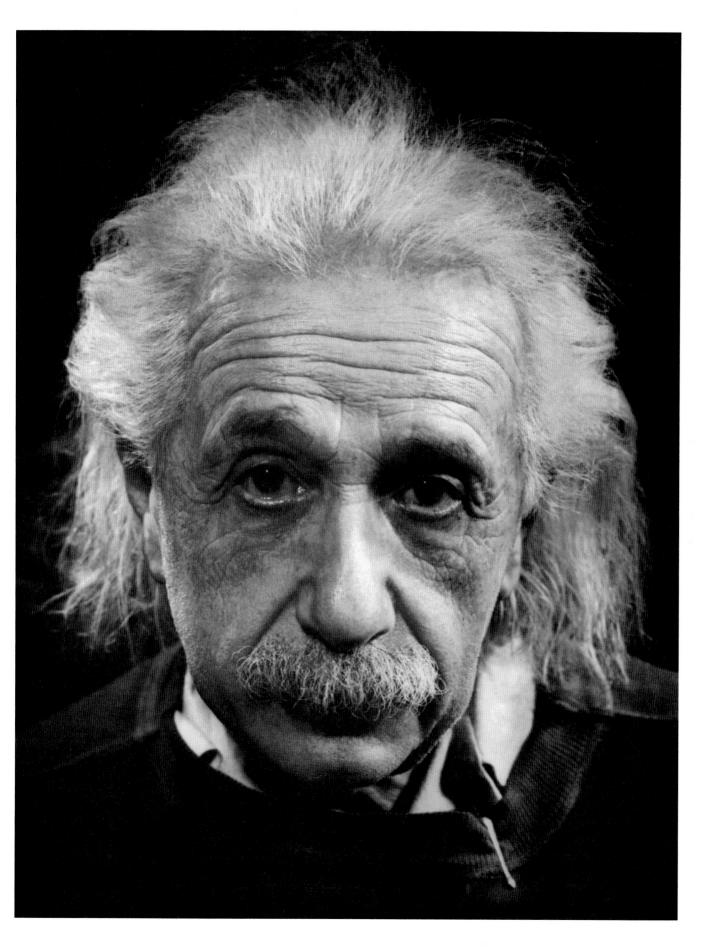

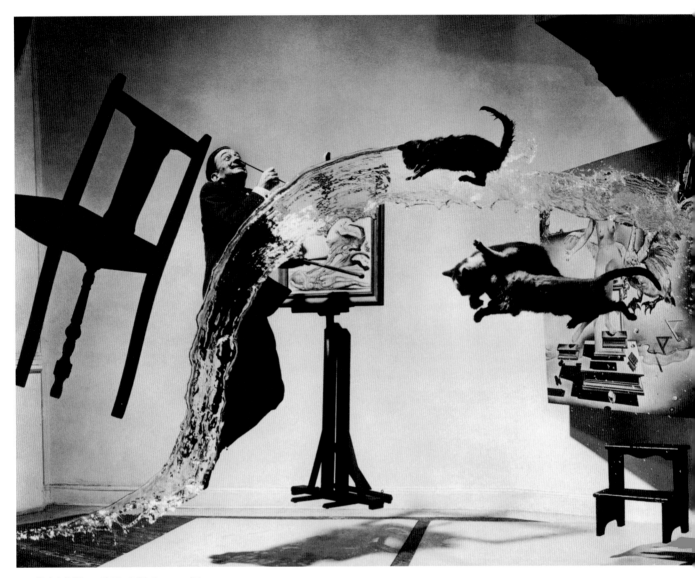

「原子達利」。美國，紐約市，1948 年

右頁
梅‧威斯特。美國，加州，好萊塢，1969 年

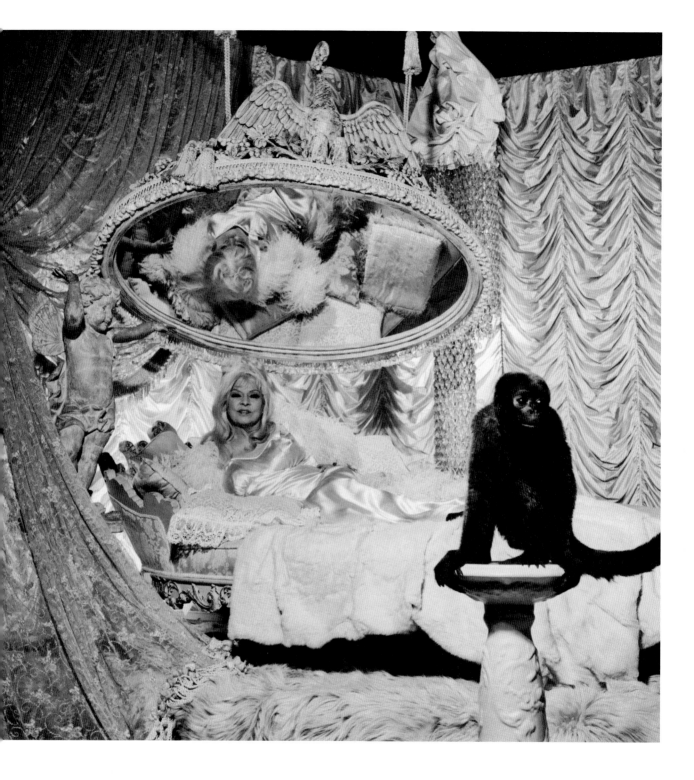

次頁
主：
愛德華·史泰欽。
美國，紐約市，1959 年

主
薩爾瓦多·達利。
美國，紐約市，1951 年

費利佩·哈爾斯曼 245

法國西南部，1979 年

# 埃里希 · 哈特曼
# ERICH HARTMANN

埃里希·哈特曼 1922 年生於慕尼黑，16 歲時逃離納粹德國，跟隨家人前往紐約州的奧巴尼市。哈特曼是家裡唯一會說英語的人，他曾在紡織廠工作，高中讀夜校，後又於西埃納大學（Siena College）修習夜間部課程。他加入美國陸軍，被派到英國、法國、比利時和德國等地。戰爭快要結束的時候，他搬到了紐約市，先是當一位人像攝影師的助手，之後開始自己接案子。

哈特曼透過他在 1950 年替《財富》拍攝的作品，建立起他的知名度。他對科學、工業和建築等題材飽含詩意的處理方式，在〈聲音的形狀〉（Shapes of Sound）、〈聖羅倫斯航道的建造〉（The Building of Saint Lawrence Seaway）、〈北方深處〉（The Deep North）等幾個圖片故事裡顯露無遺。後來他也替法國、德國和美國版《Geo》拍攝類似的圖片故事，探究科學與技術中的詩學。他在 1952 年受邀加入馬格蘭，擔任過多年的董事，並於 1985 年接任總裁一職。

哈特曼在他的生涯中，進行過許多長期的私人創作計畫，以及充滿文學回聲的影像詮釋作品，例如莎翁筆下的英格蘭、喬伊斯的都柏林，和湯馬斯·哈代的威塞克斯。他還研究過油墨滴入水中的抽象表現、雷射光的圖案，以及微小科技零件之美。哈特曼晚年拍攝了納粹集中營的遺址，他將工作成果編成《集中營》（In the Camps）一書並舉辦展覽。他去世前正在執行的攝影計畫叫做「音樂無所不在」（Music Everywhere）。

埃里希·哈特曼在 1999 年 2 月 4 日逝世於紐約市。

埃里希·哈特曼是個溫文儒雅的人。我第一次見到他是在 1978 年，當時我正擔任美國版《Geo》的攝影總監。他來到我位於紐約公園大道的辦公室，身穿灰色西裝，沒有打領帶，但衣著非常得體，不像大多數的攝影師，總是穿著牛仔褲、T 恤或是連帽運動外套，又愛大聲喧鬧。

　　埃里希可不是這樣。他低調、有禮，臉上帶著害羞的微笑，眼睛裡閃爍著頑皮的神色。但當他在展示自己的照片時，看得出來他很清楚自己在做什麼，還有為什麼要那樣做。他最傑出的影像作品大多暗藏微妙的幽默感，這也讓我深受吸引。那些照片都擷取自日常生活，不見騷亂與煽情的畫面。埃里希講話口齒清晰且頗具說服力，但他永遠都是願意聆聽別人說話的。他給我看了一些迷人的彩色照片，內容是一些他在電子實驗室和工廠裡找到的極小工業物件。我請他回到那些地方替《Geo》雜誌拍攝一則完整的彩色圖片故事，刊出後大獲好評。

　　沒多久我們就發現彼此都在慕尼黑出生，埃里希比我大 14 歲。即使他和他的猶太裔父母與兄弟姐妹在 1983 年（當時他 16 歲）就逃離德國，他的德語仍然非常標準，只有些微的巴伐利亞口音。埃里希的組織能力強、可靠、思慮周到、文化涵養高、學識豐富，並且熱愛音樂。這些被視為是德國傳統價值的特質，對許多猶太裔的德國家庭而言，都已內化成他們的第二天性，就算終生流亡，也還是會保存下來。諷刺的是，在同一時間，那些自詡為「優越日耳曼民族」其中成員的人，大多數卻踐踏了這些理想特質，發展出一種排外的、扭曲的，並且要致人於死的心理。這個矛盾想必是埃里希一生揮之不去的陰影，讓他最終決定透過攝影去面對自己最害怕的夢魘。《集中營》在 1995 年出版，埃里希於四年後過世。他和妻子露絲造訪過 22 處納粹集中營，拍攝那不可言喻的恐怖事件所遺留下來的物品，照片多半是在冬天的灰色光線底下完成，並表現出毫不畏懼的精準。這是一本出自不朽攝影師之手的偉大巨著。

<div style="text-align:right">

湯馬斯·霍普克<br>
Thomas Hoepker

</div>

法國，巴黎，1982 年

奧斯威辛集中營一座廢棄碉堡裡的蓋世太保法庭。
波蘭，奧斯威辛，1994 年

右頁
馬伊達內克集中營裡的有刺鐵絲網。
波蘭，盧布林，1994 年

沛馬奎特角。
美國，緬因州，1960 年

右頁
法國，波城，1979 年

下午近傍晚時分，一群朋友聚在門邊。
古巴，千里達，1998 年

# 大衛・亞倫・哈維
# DAVID ALAN HARVEY

大衛・亞倫・哈維 1944 年生於舊金山，在維吉尼亞州長大。他 11 歲的時候認識了攝影，用送報紙存下來的錢買了一台二手徠卡相機，從 1956 年開始拍攝他的家人和他居住的社區。

哈維 20 歲時和一個黑人家庭同住在維吉尼亞州的諾福克市，並記錄他們的生活，成果在 1966 年集結成《據實以報》（Tell It Like It Is）一書出版。1978 年，他被美國國家攝影記者協會選為年度最佳雜誌攝影師。

哈維後來替《國家地理》雜誌拍攝超過 40 篇的報導。他走訪世界各地，拍攝的題材包括：法國的青少年、柏林圍牆、馬雅文化、越南、美國原住民、墨西哥和那不勒斯，而肯亞奈洛比的專題報導則是他的近作之一。他已出版的兩本重要的攝影集《古巴》（Cuba）和《分割的靈魂》（Divided Soul），是以他記錄西班牙文化移入美洲的大量攝影作品為基礎。2007 年出版的《生存的證據》（Living Proof）則是有關嘻哈文化。他的作品曾在科可蘭藝廊（CorcoranGallery of Art）、尼康藝廊（Nikon Gallery）、紐約現代美術館和維吉尼亞州立美術館展出。工作坊和座談會占去哈維生活的一大部分，他目前也是一個線上雜誌部落格 Burn Magazine 的作者，這個部落格是為了新銳攝影師所創辦，非常受歡迎。

哈維 1993 年獲得提名加入馬格蘭，1997 年成為正式會員。現居紐約市。

對我來說，大衛最迷人的地方在於，他很看重自己的攝影作品，卻不把自己看得太重要。他一點也不自大，這就是我喜歡他的原因。

我第一次遇見他是在 1993 年的馬格蘭年度會員大會上。我當時還是準會員，沒資格進去和那些正式會員一起投票決定誰可以成為候選人。那一年我的作品不在討論之列，所以就悠閒地在外頭抽煙。就在那個時候我遇到了大衛，他提交了作品，正等著看是否會成為候選人。

我們站在走廊上，我還記得我有多欣賞他在等待評選結果出爐時所持的態度。大衛當時差不多 50 歲，已是頗有名望的攝影師，他卻像個十幾歲的少年在等待期末考成績公布。這樣開放的心態，讓他看起來有點脆弱又值得同情。我記得當時心裡想著：「我希望這個少年成為我在馬格蘭的同事和朋友。」

後來我看了他的作品。我很喜歡攝影的一點是，它的成品有可能會超出它本來打算描述的世界，這時候主體不再是一張照片的唯一重點，同時也傳達出創作者心中掛念的事物。這讓照片變得非常個人，而且富有情感。儘管大衛是出身《國家地理》雜誌那一派，但上述特點正是他的拿手絕活。這種態度不一定會得到正面評價，因為它既不會美化主體，也不嘗試表現一種客觀的真實。

大衛的一個特色是他對南美洲的熱愛：美麗的女子、莫希多雞尾酒（mojitos）、宜人的夜晚，以及輕鬆悠閒的氣氛，嗅不到一絲悲慘氣息。

你這牛仔，有時候我真的很嫉妒你！

尼可斯‧伊科諾莫普洛斯
Nikos Economopoulos

右頁，上
佇立街角的小男孩。
古巴，千里達，1998 年

右頁，下
街景。智利，1990 年

次頁
智利，聖佩德羅阿塔卡馬，1987 年

復活節。墨西哥，猶加敦，1975 年

市場。墨西哥，奧薩卡市，1992 年

# 湯馬斯·霍普克
# THOMAS HOEPKER

湯馬斯·霍普克 1936 年生於德國。他曾修習藝術史和考古學，之後在 1960 年到 1963 年期間擔任《慕尼黑畫報》（Münchner Illustrierte）和《水晶》（Kristall）這兩份刊物的攝影師，報導範圍遍及世界各地。1964 年他加入《亮點》擔任攝影記者。

1964 年，馬格蘭開始發行霍普克已納入收藏的作品。1972 年，他在德國的電視台擔任紀錄片攝影師和製作人，而從 1974 年起，他和他的記者妻子伊娃·文莫勒（Eva Windmoeller）展開合作，起初是在東德，後來轉往紐約——1976 年，他們因接下《亮點》特派員一職而移居紐約。1978 年到 1981 年期間，霍普克則是美國版《Geo》的攝影總監。

1987 年到 1989 年間，霍普克擔任《亮點》在德國漢堡的藝術總監，並於 1989 年成為馬格蘭的正式會員。他擅長報導攝影和為專題報導拍攝有時尚感的彩色照片，1968 年獲頒代表至高榮譽的德國攝影協會文化獎（Kulturpreis of the Deutsche Gesellschaft für Photographie）。他的作品也多次獲得其他獎項的肯定，其中一次是 1999 年從德國外援部（Germany Ministry of Foreign Aid）手上接獲的，獎勵他拍攝的一部講述瓜地馬拉的電視影片：《玉米田之死》（Death in a Cornfield）。霍普克現居紐約，和第二任妻子克莉絲汀·克魯琛（Christine Kruchen）一起拍攝和製作電視紀錄片。霍普克從 2003 年到 2006 年間，出任馬格蘭總裁。2007 年，他從 50 年來的心血挑出 230 幅影像，以回顧展的形式在德國和歐洲其他地區巡迴展出。

右頁
杜拜朱美拉海灘附近的瘋狂河道水上公園裡
一名戴著面紗的女子。
阿拉伯聯合大公國，2006 年

當我看著湯馬斯的照片，會強烈地感覺畫面中有一個人要帶領我進入他的世界，像是朋友在為我引路。我感覺得出這個堅強又溫柔的男人，充滿熱情和同理心。他的遊蹤幾乎遍及世界各地，並以寬廣、包容的視野去理解和拍攝人生百態，而且非常樂在其中。

湯馬斯對大自然的驚人之美、它的神祕，以及它讓人敬畏的力量懷抱著崇敬之情，也讓他得以捕捉和展現這個世界的精髓：水、石頭、沙粒、冰、山嶽、海洋、雲朵、星空、光線……似乎都把自己曲折的神祕心事給吐露出來了，它們都願為他的鏡頭表演。

他讓我們看見人類的渴望、思慕、恐懼、勝利的喜悅、愛和幻想。他是擅長運用攝影「語言」的大師，除此以外他還擁有文藝復興時期畫家的洞察力。湯馬斯的照片讓我們不由自主地想估量他在浪跡天涯時偶遇的生命一隅，同時也把它保存下來供世人觀看、感覺和深思。

至善：在衝突頻繁的交界地帶，一個美麗、優雅的年輕穆斯林女子，在水池裡和孩童一起戲水。

至惡：911事件發生時的紐約，憤怒燒焦了一座城市和舉國人民的心。

母愛：在瓜地馬拉，母親抱著嬰兒還扛著一大梱木材，這是一位決心要照顧好家人的堅強女性。

信仰的力量：瓜地馬拉的馬雅人努力想要還原和復興他們古老的宗教與文化。

冒險犯難：埃及境內的一群觀光客騎在駱駝上，蓄勢待發，準備橫越無人的沙漠。

恐怖景象：印度遭逢極為嚴重的饑荒，整村的災民爭先恐後，絕望地朝一輛車子走去，儘管一切都是徒勞。

湯馬斯看的多、關懷的多、也愛的多。他把一幅包羅人生百態的影像長卷軸拋擲在我們眼前。

我們不知所措，我們感到絕望，我們受到鼓舞，我們歡欣吶喊。湯馬斯那因為對生命和人性存有深沈敬意而激發出來的眼光，讓我們重振精神，也讓我們敬畏。我們可以懷抱希望。湯馬斯是個樂觀主義者。

保羅·福斯科
Paul Fusco

右頁，上
一位馬雅女子在前往內巴赫的山路上。
瓜地馬拉，1997年

右頁，下
一名馬雅祭師和眾信徒在隱密的山洞裡點蠟燭，慶祝馬雅新年。
瓜地馬拉，1997年

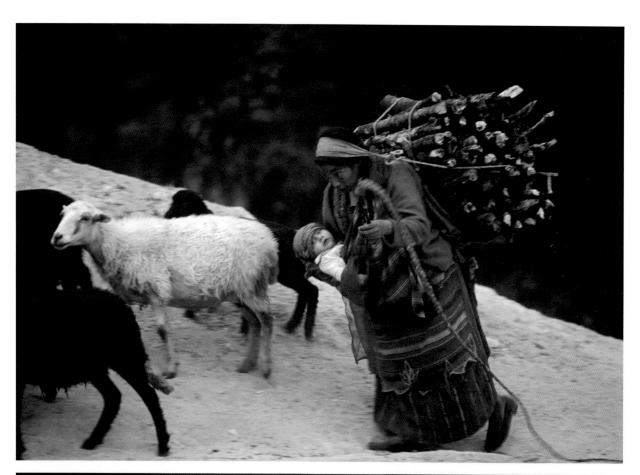

乞討食物的村民。印度，比哈爾邦，1967 年

布魯克林區所見。
美國，紐約市，2001 年 9 月 11 日

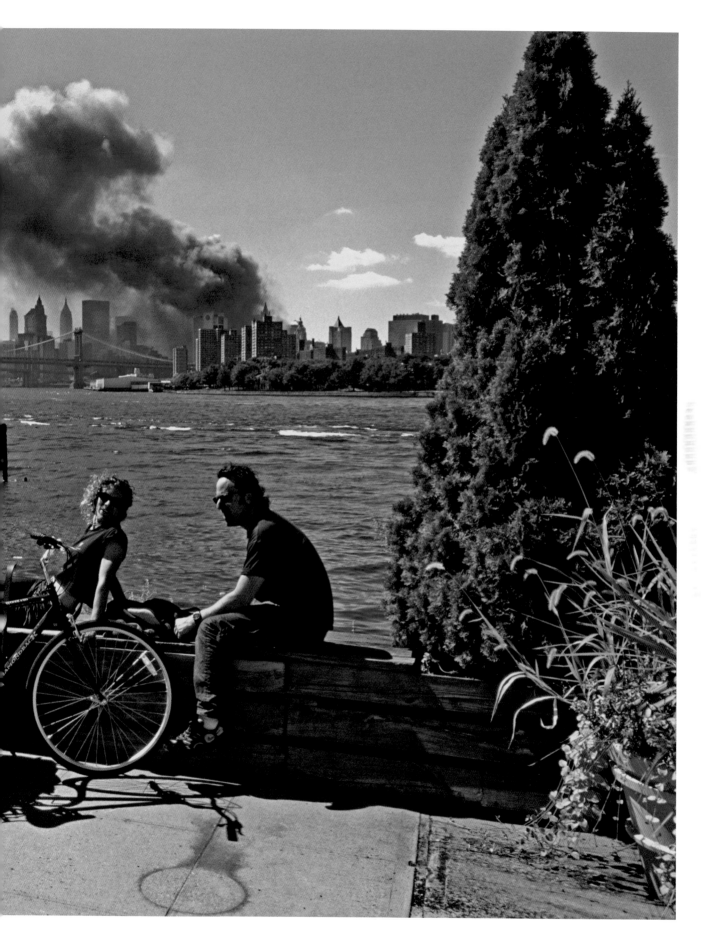

# 大衛・赫恩
# DAVID HURN

大衛・赫恩生於 1934 年，他是威爾斯人，靠自學成為攝影師。1955 年他在映像新聞社（Reflex Agency）當助理，開啟了他的職業生涯。他以自由攝影師的身分報導了 1956 年的匈牙利革命，建立起自己的名聲。

赫恩最終不再報導時事，而是傾向用一種較為個人的方式拍照。他在 1965 年成為馬格蘭的準會員，1967 年成為正式會員。1973 年，他在威爾斯的紐波特（Newport）成立了知名的紀實攝影學校（School of Documentary Photography），也不斷被邀請到世界各地開工作坊授課。

前幾年，他和比爾・傑（Bill Jay）教授合寫了一本大受好評的教科書：《論成為一名攝影師》（On Being a Photographer）。然而，《威爾斯：我父親的家園》（Wales: Land of My Father）這部赫恩自己的著作，才真正反映出他的風格和創作原動力。20 世紀的最後 20 年，威爾斯經歷了一場巨大的轉變，從一個在經濟、文化和地景上都是由農業和煤礦、鋼鐵、板岩等重工業主宰的國家，變成一個礦坑、工廠和採石場通通關門大吉（不是永久關閉，就是被改造成神祕的觀光「遺址」），由新興高科技和資訊產業取而代之的地方。赫恩這本攝影集裡有大量觀察入微的照片，揭開這片土地傳統的一面之餘，也展露它現代的一面。

大衛・赫恩是英國數一數二的報導攝影大師，很早便在國際間享有盛譽。他直到今日仍在威爾斯居住和工作。

看著大衛‧赫恩的作品，我想到的第一個字眼是「人性」。他的每張照片都展現了一個特定的人類處境和一個特定的時刻。他的照片裡面沒有空洞的泛泛之論，大多數的照片都是溫柔的驚喜。第 275 頁那張照片則是一個「不太溫柔」的驚喜。這幅恐怖且暴力的影像攝於美國，缺乏他照片中通常較為平靜的氛圍。

我還記得我曾去過大衛那棟遺世獨立的小石屋造訪他。小石屋位在威爾斯的威河畔，離廷特恩修道院（Tintern Abbey）的遺址不遠。大衛愈來愈厭倦報導攝影和東奔西跑，便於 1973 年返回家鄉，從此在這個遠離塵囂的鄉下地方工作和生活。他決定要以家鄉威爾斯為主題出三本書，目前已完成兩本，第三本正在進行當中。一個人要怎麼樣把自己所有的創作精力徹底貫注在他渴望生產的作品上？這個難題存在已久，而大衛的解決辦法讓我們也只能又妒又羨。

雖然大衛是用中片幅相機完成了兩本攝影集，而且一本收錄人像照，另一本收錄風景照，但他大部片的作品是由一個個人性自然坦露的瞬間構成的，明顯受到布列松作品的影響（我們這些馬格蘭會員受他影響的不知凡幾）。第 276 頁和 277 頁的兩張照片，拍攝於他遊歷四方的日子，是在同一個地方捕捉到的兩個畫面。那張水手在拍照的照片，帶有典型的赫恩式幽默。另一張則是畫面很優雅，場景卻再尋常不過了：一個時髦的女子在吞雲吐霧。

第 278 和 279 頁的照片是這裡選出的最後兩張作品，它們的感覺很類似。那張捕捉到約翰‧藍儂身影的照片是好在照片本身，而不是仗著照片主角的名氣。它就是一張拍下一個男人在火車車廂裡獨自抽菸的好看照片，而左下角的那隻手又很巧妙地跟主角的手呈現同樣的姿勢。另外那張只是拍一群人聚在一起的照片，儘管沒有什麼不尋常或特別的事情發生，但畫面看起來就是很賞心悅目。這是大衛的寶貴天分之一——讓普通的事物變得特殊並且富有人味。

<div align="right">

**康斯坦丁‧馬諾斯**
**Constantine Manos**

</div>

萬聖節。美國，亞歷桑那州，坦佩，1979 年

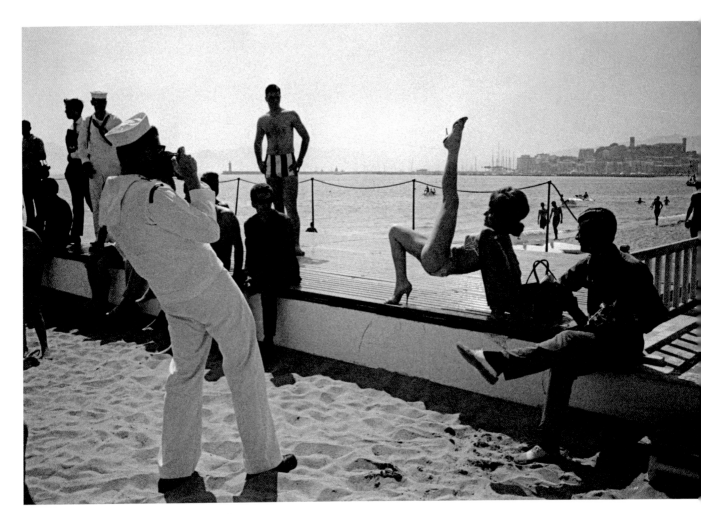

坎城影展期間，一個二線影星在海邊搔首弄姿。
法國，1964 年

右頁
法國，坎城，1964 年

蘇活區的黨人咖啡館是 1950 年代的一個文化聚會場所。
英國，倫敦，1957 年

左頁
電影《一夜狂歡》拍攝期間，約翰·藍儂趁著空檔在火
車上休息。
英國，1964 年

礦工宿舍。
英國，諾丁罕郡，渥索普谷，1974 年。

# 理查・卡爾瓦
# RICHARD KALVAR

理查・卡爾瓦是美國人，生於 1944 年。1961 年到 1965 年間，他在康乃爾大學修習英美文學，畢業後到紐約工作，擔任時尚攝影師杰何姆・杜柯（Jérôme Ducrot）的助理。1966 年，他帶著相機遊歐洲，這趟長途旅行讓他下定決心成為攝影師。在紐約又待了兩年之後，他移居巴黎，先是加入法國 Vu 圖片社（Vu Photo Agency），後於 1972 年協助成立 Viva 圖片社。1975 年，他成為馬格蘭的準會員，兩年後升格正式會員，隨後陸續出任馬格蘭的副總裁和總裁。

1980 年，卡爾瓦在巴黎的 Agathe Gaillard 藝廊舉辦個人展覽，之後也參與過多次聯展。1993 年，他出版《孔夫朗—聖奧諾里納的風情畫》（Portrait de Conflans-Sainte-Honorine）一書。歐洲攝影館在 2007 年辦了一場卡爾瓦的大型回顧展，同時出版《凡夫俗子》（Earthlings）一書。他執行過的案子五花八門，有的是私人請託，有的是做商業用途，有的則是配合編輯需求，並為此跑遍世界各地，尤其是法國、義大利、英國、日本和美國等地。他也持續在羅馬進行一個長期的拍攝計畫。

卡爾瓦照片的一大特色是在美學和題材上有很高的同質性。他的影像頻繁地玩弄「現實的平淡無奇」和「從刻意選擇的快門時機和構圖中浮現出來的奇異感」這兩者之間的落差。這樣操作的結果是兩個不同層次的詮釋之間會產生一種緊張狀態，並利用一抹幽默感加以緩解。

我決定來挑選理查的作品，因為我一直很好奇他是怎麼看待這個世界的。他的照片受到賞識，也很出名。他知道如何在生活之中找到諷刺和醜陋的一面，而他自己總是躲在那一切的背後。理查的照片裡有種驚奇感，你彷彿可以聽見藏身鏡頭後他嘴裡嘆著：「啊哈！我看見你了……這下子你躲不掉了。」

我很想知道，我有沒有辦法從他那些優異的作品和這裡幾張「溫柔」的照片中，找到黑暗、孤寂的一面，以及猶疑或脆弱的一刻。我知道這並非易事，問題在於要不要拆開貫穿他這些年來作品的主軸。但這麼做的話代表我要捨棄完全以影像美麗與否為挑選標準的的呆板原則，而是將選取過程變成一項調查任務，深入那令人困惑的迷宮，務求撥開每一張照片的謎團，直指它們的精神所在。

亞利士・馬約利
Alex Majoli

右頁，上
射擊攤位旁的一名男子。
美國，紐約市，布魯克林區，科尼島，
1968 年

右頁，下
布魯克林區的展望公園。
美國，紐約市，1968 年

次頁
法國，巴黎，1975 年

法國・聖艾美濃・1975 年

美國，新罕布夏州，曼徹斯特市，1976 年

# 約瑟夫・寇德卡
# JOSEF KOUDELKA

約瑟夫・寇德卡 1938 年生於摩拉維亞（Moravia）。他最早一批照片是在 1950 年代拍下的，當時他還是學生。1961 年，寇德卡展開他的航空工程師生涯，而差不多就在同一時間，他也開始拍攝捷克斯洛伐克境內的吉普賽人和布拉格的劇院。寇德卡於 1967 年轉行當全職攝影師。隔年，他拍攝蘇聯入侵布拉格，因害怕自己和家人遭到報復，於是用 P.P.（Prague Photographer，布拉格攝影師）這個縮寫化名發表照片。這些照片讓海外記者俱樂部在 1969 年，以不具名的方式將羅伯・卡帕金獎（Robert Capa Gold Medal）頒給了他。

1970 年，寇德卡為了尋求政治庇護而離開捷克斯洛伐克，不久後加入馬格蘭。1975 年，他的第一本書《吉普賽人》（Gypsies）問世；1988 年推出《流亡》（Exiles）。自 1986 年起，寇德卡開始使用全景相機創作，並將這些照片匯編成《渾沌》（Chaos）一書於 1999 年出版。目前市面上已有十幾本收錄寇德卡作品的書籍，最新的一本是 2006 年出版的回顧之作《寇德卡》（Kouldelka）。

他贏過的重要大獎，其中包括了 1978 年的納達獎（Prix Nadar）、1989 年的法國國家攝影大獎（Grand Prix National de la Photographie）、1991 年的布列松國際攝影大獎（Grand Prix Cartier-Bresson），以及 1992 年的哈蘇基金會國際攝影獎（Hasselblad Foundation International Award in Photography）。他的作品也舉辦過許多重要的展覽，展出地點包括紐約現代美術館和國際攝影中心、倫敦的海沃美術館（Hayward Gallery）、阿姆斯特丹市立美術館（Stedelijk Museum of Modern Art），和巴黎的東京宮（Palais de Tokyo）。

我第一次見到約瑟夫是在 1970 年。艾略特・厄爾維特帶他來到我位於倫敦貝斯沃特的公寓。我對他最初的印象是他笑時嘴咧得很開，而疊在笑臉上的則是一副金絲框眼鏡。

艾略特建議他在我的公寓待個幾天，沖洗一些底片——我的公寓當時被許多留宿過的漂泊攝影師暱稱為「廉價旅館」。我記得他那「一些底片」其實有 300 卷之多，而他在接下來的九年，也是用我這棟泥磚屋作為他的根據地。

要挑選六張約瑟夫的照片，對我來說並不難。早年我有幸在許多漫漫長夜裡得以瀏覽他幾百件作品的印樣，他也總是要我提供建議，告訴他哪些照片是「有效果的」。他會把照片初印稿疊起來放在我面前，要求我在看了覺得最有趣的那幾張背後簽名。後來我也時常在約瑟夫的背後觀察他，看他為《吉普賽人》那本書變換不下十種的排版方式。他在這個創作時期所拍攝的每一張照片我想必都看過。

把約瑟夫的作品分成六個部分是很自然且合理的做法：早期作品、劇院系列、吉普賽人、入侵布拉格、流亡和全景攝影。 他在剛開始拍照的時候，似乎就能製造出一種屬於這個世界的神祕光線，而這股神祕感是我的挑選指南。

我選出的第一幅影像是他在 1960 年於布拉格拍攝的：一個幽靈般的人影佇立在兩個同樣纖細的樹（或是柱子）旁邊。

第二張照片的拍攝時間是 1964 年，取材自阿弗雷德・賈里（Alfred Jarry）之作《烏布王》（Ubu Roi）在布拉格的演出。那些獄中幽靈的形體誇張又怪異，強而有力地捕捉到這齣「荒謬劇場」的精神。

第三張是 1968 年在羅馬尼亞拍攝的。一匹有如雕像一般的馬與人類相處得極為融洽：男人似乎在說話，馬兒則顯然在聆聽。

第四張是攝於 1968 年 8 月的布拉格。被時間定住的瞬間；但令人意外的是，那不是約瑟夫自己的手腕。

第五張攝於 1987 年法國的國璽公園（Sceaux Park）。地點如果是在英國，那麼照片中那隻狗可能就是啟發柯南・道爾寫下《巴斯克維爾的獵犬》（Hound of the Baskervilles）的靈感來源。

第六張攝於 1989 年的北部—加萊海峽（Nord-Pas-de-Calais）。這是約瑟夫全景攝影系列中的一幅。這張照片不僅複製我們眼睛看到的，也召喚出我們沒看見的。

我第一次見到他的時候，根本沒想到個人後來會真正充實我的生命，而且在感情上就如同我現實中未曾有過的親生手足一般。

大衛・赫恩
David Hurn

右頁
捷克斯洛伐克，布拉格，1956-60 年

第 292 頁
阿弗雷德 · 賈里的《烏布王》在布拉格的巴魯斯特拉德劇院演出。
捷克斯洛伐克，1964 年

第 293 頁
羅馬尼亞，1968 年

第 294 頁
捷克斯洛伐克，布拉格，1968 年 8 月

第 295 頁
法國，1987 年

第 296-97 頁
法國，北部—加萊海峽，1989 年

# 久保田博二
# HIROJI KUBOTA

久保田博二生於 1939 年。1961 年，馬格蘭的幾位會員造訪日本，久保田就在當時結識了勒內・布里、伯特・葛林和艾略特・厄爾維特等人。他於 1962 年取得東京早稻田大學的政治學學位，畢業後移居美國，定居芝加哥。他一邊在當地一間承接日式外燴生意的公司工作以支應生活開銷，一邊仍持續拍照。

久保田在 1965 年成為自由攝影師。他替英國泰晤士報（The Times）出的第一個案子是拍攝傑克森・波洛克（Jackson Pollock）位於東漢普頓（East Hampton）的墳墓。1968 年，久保田回到日本，他的作品於 1970 年獲得講談社出版文化賞。隔年，他成為馬格蘭的準會員。

久保田目睹了 1975 年西貢的陷落，這讓他把關注的焦點轉向亞洲。他花了幾年時間才獲准在中國境內拍照。1979 年到 1984 年這段期間，他終於得以展開一趟長達千日的旅程，並在旅途中拍下超過 20 萬張的照片。1985 年，題名《中國》（China）的書籍和展覽問世。

久保田在日本獲得的獎項包括：1982 年日本寫真協會的年度賞，以及 1983 年的每日藝術賞。他為了《出走東方》（Out of the East）這本書，幾乎拍遍整個亞洲大陸。此書於 1997 年出版，並促成一個為期兩年的計畫，其成果後來收錄進《我們能養活自己嗎？》（Can We Feed Ourselves?）一書。

久保田曾在東京、大阪、北京、紐約、華盛頓、羅馬、倫敦、維也納、巴黎，還有許多其他城市舉辦過個展。他剛完成《日本》（Japan）一書，此書記錄的是他的故鄉，而這個國家也將持續作為他的創作根據地。

左頁
捕魚是茵達族人維生的方式之一，男性族人用單腳操槳划船。
緬甸，茵萊湖 1986 年

我們攝影圈應該慶幸久保田博二沒有選擇繼承家族事業，擔任東京最棒的一家鰻魚餐廳（或許也是全日本最棒的鰻魚餐廳）的負責人，而那絕對算得上是一個重要的職位。身為一個充滿活力的叛逆小伙子，久保田渴望在離家遙遠的廣闊世界和令人嚮往的攝影領域留下個人印記。他以鋼鐵般的意志，拒絕走傳統家族所鋪設的那條簡單、安穩的道路。他在日本攝影大師濱谷浩（Hiroshi Hamaya）飽含關愛的督導下，選擇了自由紀實攝影師那種充滿不確定的生活。

1962 年，23 歲的久保田博二還懵懵懂懂，但學習力很強，他因接下一個日本雜誌的案子而先落腳舊金山，這裡也是他的事業起步地。他最後轉往芝加哥，為了維持生計而暫時委身於一間外燴公司，以支撐他更遠大的攝影抱負。

久保田的英文進步得很快，他已蓄勢待發，準備要勇往直前開創一個耀眼的攝影生涯。他剛開始在美國接到的案子規模都不大，當時他已是馬格蘭的非正式候選人（我們當時還沒那麼制度化）。後來他開始執行一系列宏觀、長遠的個人計畫，並出版成很出色的攝影書。這些書都做過詳盡的研究和謹慎的規畫，製作得也很精美。久保田發表過的作品，範圍涉及美國（全聯邦 50 州）、中國（每一省分）、南北韓、緬甸、日本、世界人口和全球食物的供應狀況，而且對遠東地區的歷史事件特別敏感。他對所有拍攝主題都先進行過徹底的調查，再以壯觀的影像來闡述它們。

久保田是個獨行俠，獨來獨往不只是他的本性，也是他自己的選擇。他多年來在馬格蘭錯綜複雜的網絡中一步一步往上爬，於 1986 年成為永久會員，但他和馬格蘭的合作關係實際上從 1965 年就開始了。接受「加冕」（成為永久會員）之後不久，久保田就發揮他用不完的精力，憑一己之力在東京創建了馬格蘭的一項重要資產：全球第四個獨立分社。東京分社就跟另外三個分別在巴黎、紐約和倫敦的分社一樣，是總社商業利益和攝影師的代表。

久保田博二在本質上是一個勤奮的人，他帶給我們有如萬花筒般迷人的視覺饗宴，並把關於這個世界的資訊傳遞給我們。

艾略特・厄爾維特
**Elliott Erwitt**

右頁，上
日本，東京，2003 年

右頁，下
一架飛機從啟德機場起飛。
香港，1996 年

次頁
上海市北京歌劇院的化妝間。
中國，1979 年

地方政府官員和黨官員向身著戎裝的年輕金日
成銅像致敬。
北韓，平壤，1982 年

金石是齋托鎮附近的一處佛教聖地。

甸，孟邦，1978 年

英國，倫敦，1959 年

# 塞吉奧‧拉萊因
# SERGIO LARRAIN

1931 年塞吉奧‧拉萊因出生於智利首都聖地牙哥。拉萊因原本學的是音樂，1949 年開始學攝影，並從那一年起至 1953 年也在加州大學柏克萊分校修習森林學。接著，他轉赴密西根大學安納保分校，然後前往歐洲和中東各地遊歷，拉萊因的自由攝影師生涯自此展開。他成為巴西《克魯賽羅》（O Cruzerio）雜誌的專職攝影師，紐約現代美術館在 1956 年購藏他的兩幅作品。

拉萊因在 1958 年獲得英國文化協會頒贈的一筆獎助金，用以拍攝一系列的倫敦影像。亨利‧卡蒂埃—布列松在同一年看到他為流浪兒童拍攝的照片，建議他進入馬格蘭工作。拉萊因用了兩年的時間在巴黎為國際媒體拍攝頭條新聞照片，1959 年成為馬格蘭的準會員，1961 年成為正式會員。1961 年，他應詩人聶魯達（Pablo Neruda）之邀，為聶魯達拍攝自宅而回到智利。

拉萊因在 1968 年接觸到波利維亞宗教上師奧斯卡‧伊察索（Óscar Ichazo），毅然放下攝影，一心鑽研東方文化和神祕主義，並奉行一種能夠支持個人理想的生活型態。他全力投入傳播瑜珈、寫作、油畫，偶爾拍一些古怪的攝影作品。拉萊因 2012 年在智利自宅去世。

我不曾見過塞吉奧・拉萊因本人，以後大概也不會有這個機會。謝絕塵囂的他，遯居智利鄉間的一所小屋，沉思冥想，安詳自得於他所屬的那一方天地。

我讀過拉萊因和阿格妮斯・賽任（Agnès Sire）在 1990 年的通信，當時賽任正在編輯《瓦爾帕萊索》（Valparaiso）一書。有很長的一段時間，在我的想像中，塞吉奧・拉萊因就像一片恆定飄浮在攝影殿堂之上的雲彩。這片雲彩伸向天際線，從一個夢也似的地方面對無限的可能。我觀賞了拉萊因的許多作品，經過一番掙扎與猶豫，才選出這六張照片。

拉萊因習慣和他眼前的事物保持距離，用他藏在暗處的眼睛快速掃視，用不尋常的方式呈現真實。他歡喜不確定性，總向我們指出那些往往被人忽略的奧祕與韻律。他不遵守章法，也無意按照預設的構想行動。他的眼睛不受常規桎梏、也不想刻意呈現什麼，總是敏銳地察覺周遭的變化、無拘無束地遊走，遇上吸引它的事物時，就來一場即興創作。

拉萊因的框景沒有死板的界線，鏡頭下框取的景物晃動、震顫、偏離中心、搖擺，隨時有可能在飄搖的浪潮和生活的起落中翻覆。對拉萊因而言，攝影不是按一套事先想好的計畫操課，拍照不需要先停下來、穩住，對準目標再按下快門。他不受束縛、永遠處於游動的狀態，將自己的動作與眼下的冒險結合起來。

場景自會展現，但從不凝止。一張照片自有它的姿態，遠不是原先計畫中要被拍成的樣子。在這場追求極限的戲碼中，最終呈現的影像從來不是安定的。一旦被拍下來，也僅僅是勉強抓住了那一刻的平衡；這些影像予人一種奇怪的感覺，彷彿就要從相框中掉出來，消匿無蹤。

<div align="right">

古・勒・蓋萊克
**Guy Le Querrec**

</div>

<div align="right">右頁：英國・倫敦，1959 年</div>

智利，瓦爾帕萊索，1963 年

右頁
小餐館。智利，瓦爾帕萊索，1963 年

次頁
智利，瓦爾帕萊索，1963 年

慶祝除夕的一家人。法國北部，德南（Denain）。
1983 年 12 月 31 日，星期六

# 古 · 勒 · 蓋萊克
# GUY LE QUERREC

古·勒·蓋萊克 1941 年出生於法國不列塔尼的一個普通人家。1950 年代晚期，蓋萊克在倫敦拍攝他最早以爵士樂手為對象的一批照片，1967 年進入職業攝影圈。兩年後，他受雇於《年輕非洲》（Jeune Afrique）週刊，擔任圖片編輯與攝影師，最初報導前法屬非洲殖民地國家，包括查德、喀麥隆、尼日等。1971 年，他將所有作品交由皮耶·德·費諾依（Pierre de Fenoyl）當時剛創立的 Vu 圖片社代理，1972 年與友人合作成立 Viva 圖片社，但在三年後退出，於 1976 年加入馬格蘭。

蓋萊克在 1970 年晚期與他人共同執導了兩部電影，1980 年指導巴黎市政府所創辦的第一個攝影工作室。他為 1983 年的亞耳攝影節（Rencontre d'Arles）設計了一種新穎的表演形式——在現場演出的爵士四重奏樂手旁投放攝影作品，並在 1993 年至 2006 年間多次重覆這個試驗性的做法。

蓋萊克曾多次報導巴黎的馬約樂歌舞廳（Concert Mayol），以及中國、非洲，和北美印第安人的題材。他把工作餘暇都獻給了爵士樂（音樂節、俱樂部和巡迴演出），曾與荷馬諾—史卡拉維—泰克西耶三重奏（Romano-Sclavis-Texier trio）遊歷 25 個非洲國家。

蓋萊克的爵士樂背景豐富了他的攝影作品。他把尋常生活場景視作自然力所演奏或創作而成的樂譜。落在咖啡館的一束日光可以是一記高音或是小喇叭的號音；在石灰岩採石場邊休息的西班牙工人則像是一段獨奏。

他也奉獻大量時間在法國等國家的研習班和課堂任教，並經常性地在世界各地展出作品。

我個子高，而蓋萊克是個小個子。

　　我看見的是別人的禿頭；他看見的是乳房、臀部和肚臍眼。

　　我這兒的空氣稀薄，不時有烏雲罩頂；下面的視野倒是很清晰。

　　至少似乎是這個樣子，因為蓋萊克從他比較貼近地面的角度看到了許多平凡人間的不凡事，我們其他人卻看不見。

　　他的作品笑中帶淚。這個人，是個滑稽、悲傷的小丑。

<div style="text-align: right">

**理查・卡爾瓦**
Richard Kalvar

</div>

一位母親在幫兒子重新粉刷住家（《滾石》）。
法國，旺代。1972 年 9 月 18 日，星期一

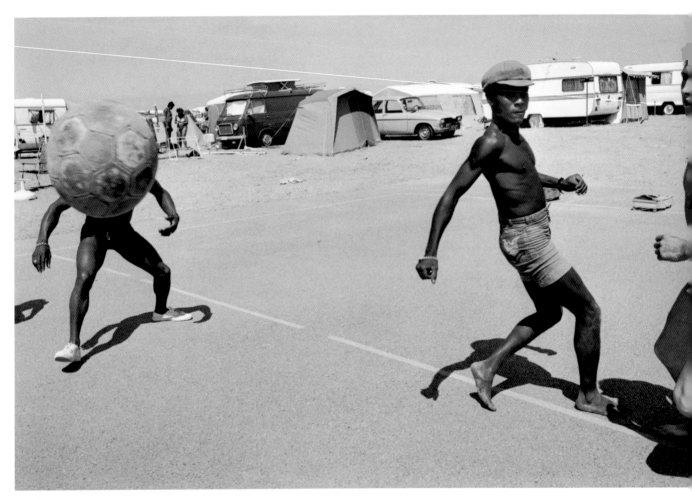

濱海阿爾熱萊海灘附近的露營地。
法國，東庇里牛斯省，1976 年 8 月 1 日，星期日

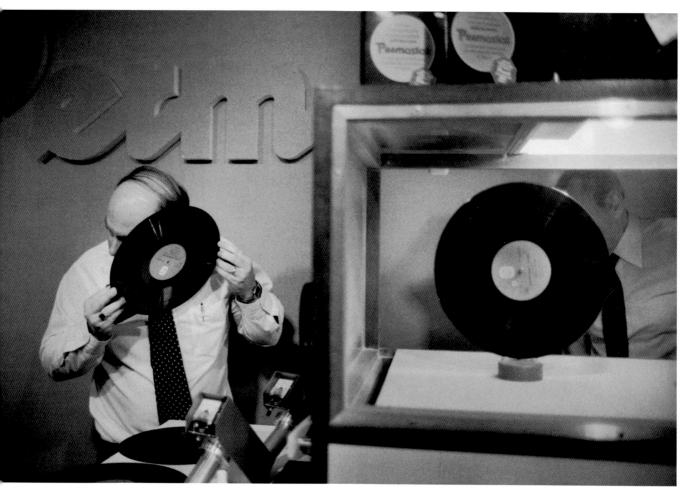

法國巴黎國際音樂節。1979 年 3 月 9 日，星期五

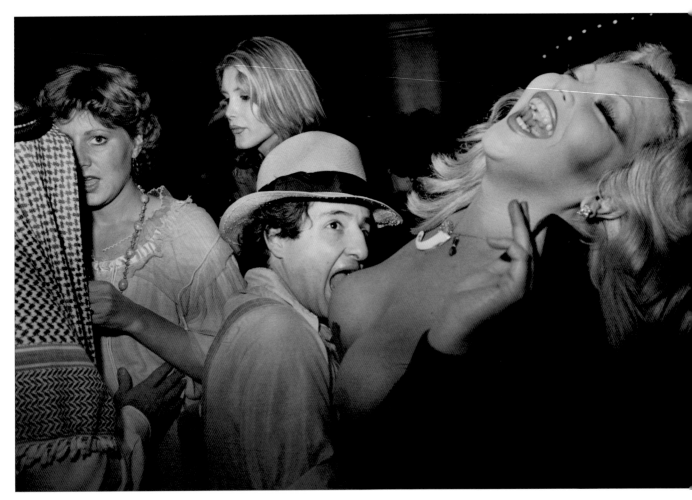

豪都夜總會（Le Palace）每月第三個星期四的節目，頌揚七宗罪之色慾。
法國，巴黎，1980 年

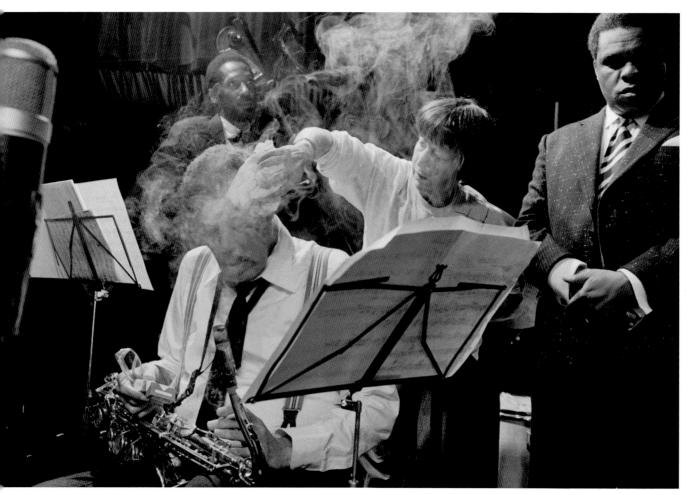

美國爵士樂手在貝特朗‧塔維涅（Bertrand Tavernier）執導
的電影〈午夜時分〉（Autour de Minuit）拍攝現場，左起貝斯
手朗‧卡特（Ron Carter）、薩克斯風手戴克斯特‧戈登（Dexter
Gordon）、小號手弗列迪‧哈伯（Freddie Hubbard）。
法國，1985 年

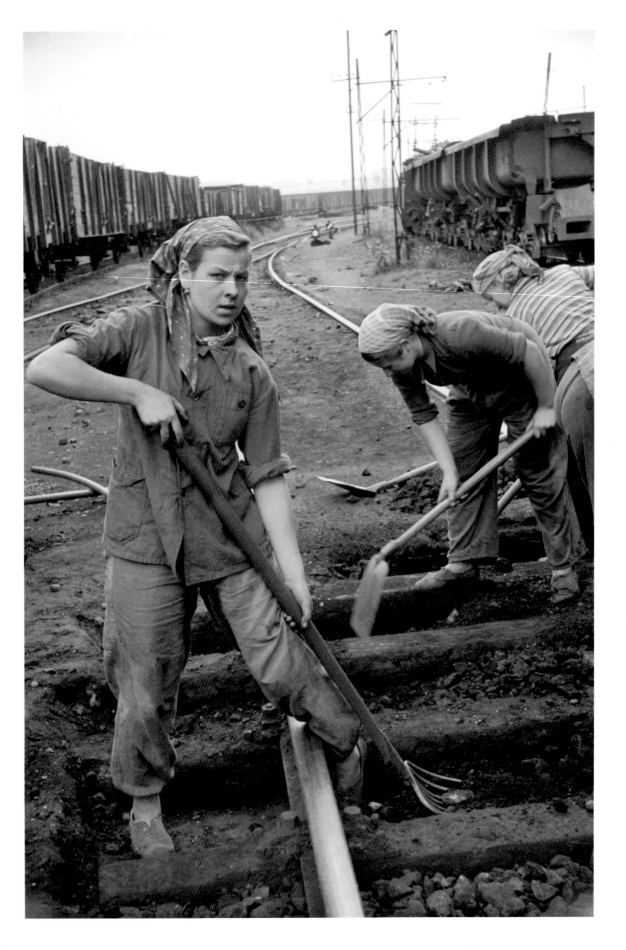

# 埃里希·萊辛
# ERICH LESSING

埃里希·萊辛 1923 年出生於維也納，父親是牙醫，母親是鋼琴演奏家。1939 年，由於希特勒占領奧地利，萊辛未及完成高中學業便被迫移居以色列（當時為英屬巴勒斯坦）。他的母親留在維也納，最後死在奧次威治集中營。萊辛曾在海法的技術學院求學，然後到集體農場工作，又一度從軍，之後還曾開計程車維生。

二戰期間，萊辛投身英軍，擔任飛行員及攝影師。他在 1947 年回到維也納，擔任美聯社記者及攝影師，並受馬格蘭創社成員大衛·西摩之邀進入馬格蘭，在 1955 年成為正式會員。他曾為《生活》、《紀元》、《圖片郵報》、《巴黎競賽》工作，到北非和歐洲拍攝政治事件，並報導東歐剛進入共產統治時的情勢。他在 1956 年匈牙利革命時拍攝的照片，紀錄了這場革命頭幾天所洋溢的希望與喜悅，以及隨即而來的無情鎮壓如何將之化為痛苦與懲罰。

萊辛後來對於以攝影新聞工作推動變革的願望不再抱有幻想。從 1950 年代中期開始，他轉向藝術、科學和歷史。他擅於大片幅彩色攝影，出版了 40 多本書，並以文化攝影師之名享譽世界。

萊辛曾任教於亞耳、威尼斯雙年展、印度的亞美達巴得（以聯合國工業發展組織專家的身份）、薩爾斯堡夏季學院，以及維也納應用藝術學院，獲頒無數獎項。他是聯合國教科文組織下屬機構「國際博物館協會」（International Commission of Museums）及其資訊分部「國際文獻工作委員會」（CIDOC）的一員。現居維也納。

埃里希‧萊辛是新聞攝影界的偉大人物。從二次大戰以來，他的鏡頭聚焦在不分大小的各種事件。他為匈牙利革命拍攝的照片傳遍了全世界。我替本書挑選了他為 1950 年代的波蘭拍攝的一些照片。這些照片不如前者知名，但一樣非比尋常。

埃里希研究權力，不管是宗教的還是世俗的，而且注意到權力對施展者及臣服者的影響。他說：「我很認真地看待人性，包括人性的所欲所求，還有人性追逐的一切──不管是宗教的還是性靈的，藝術的還是政治的。我拍的照片都以此為起點，過去如此，到現在還是一樣。」

擔任攝影記者的同時，埃里希還透過拍攝博物館、教堂、景觀等，將他的人生奉獻給歷史。「這種攝影不能說是藝術，」他說，「但它的確為藝術增添了光輝。」

**布魯諾‧巴貝**
Bruno Barbey

右頁
一個賣花的年輕男孩。
波蘭，索帕，1956 年

次頁
共產波蘭的第一屆選美大會。
波蘭，索帕，1956 年

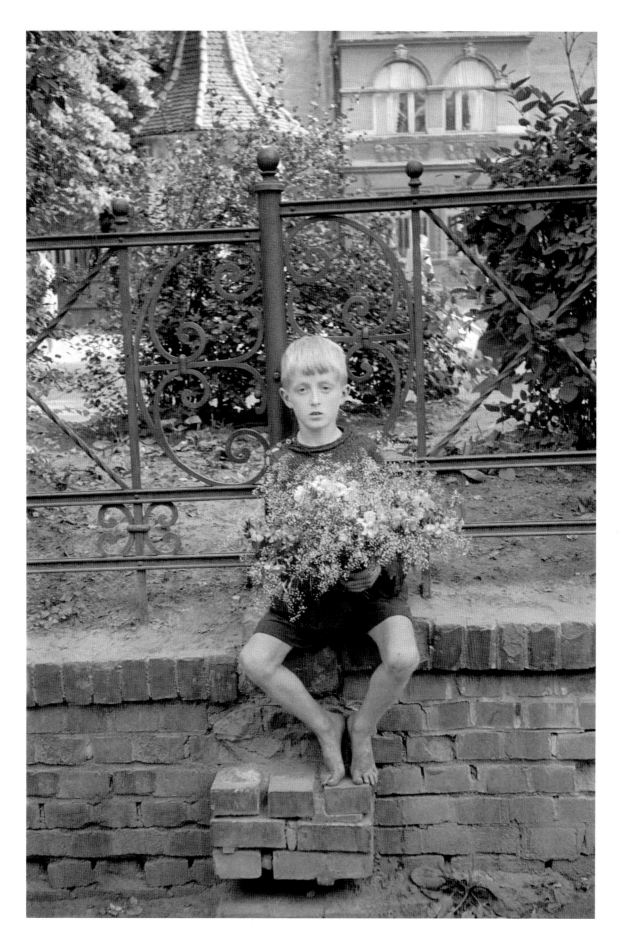

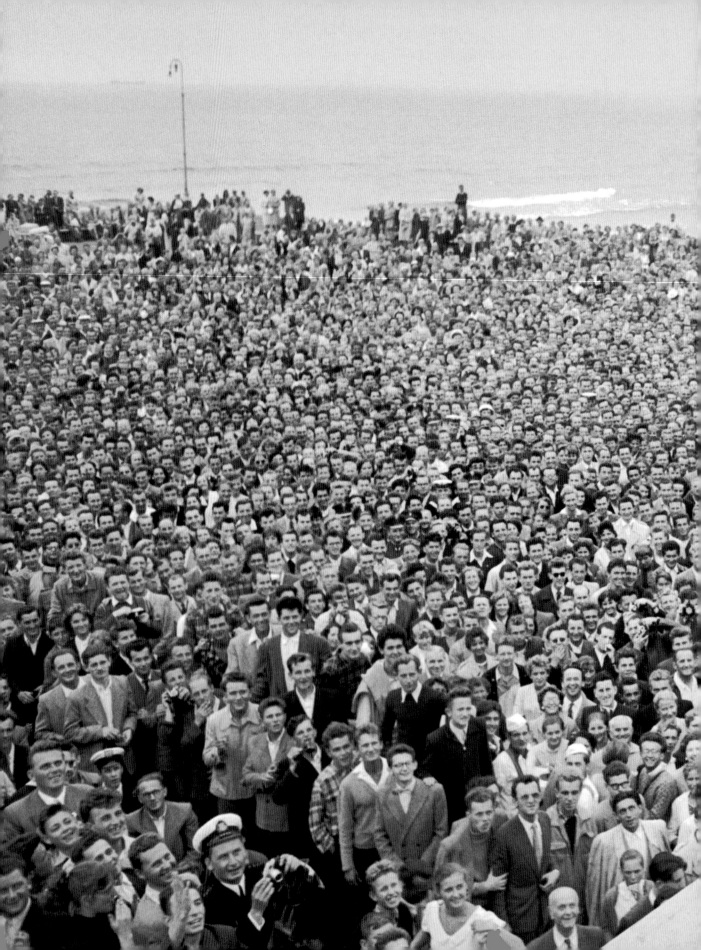

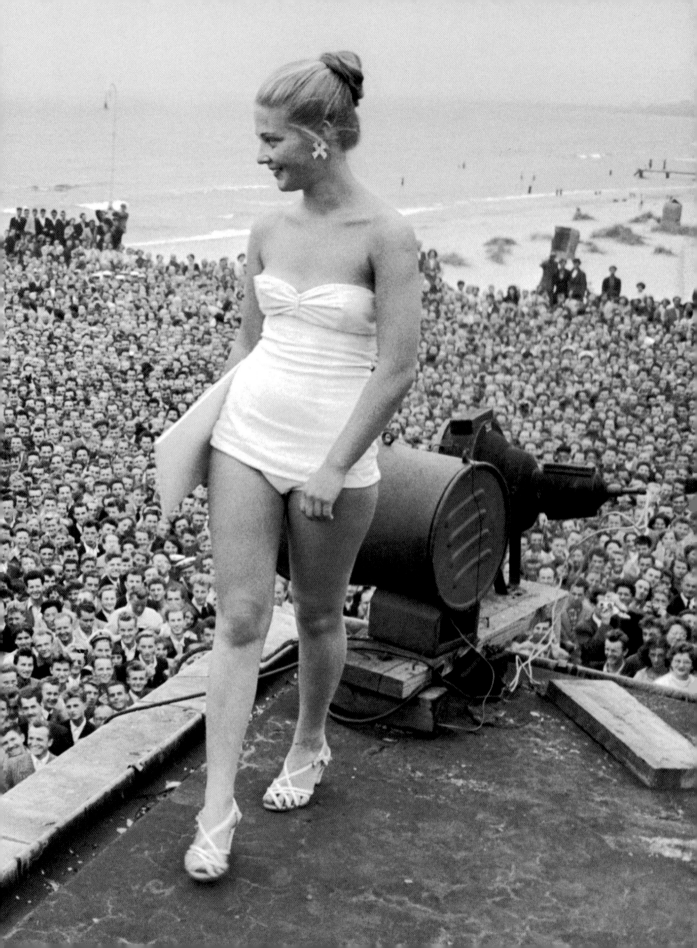

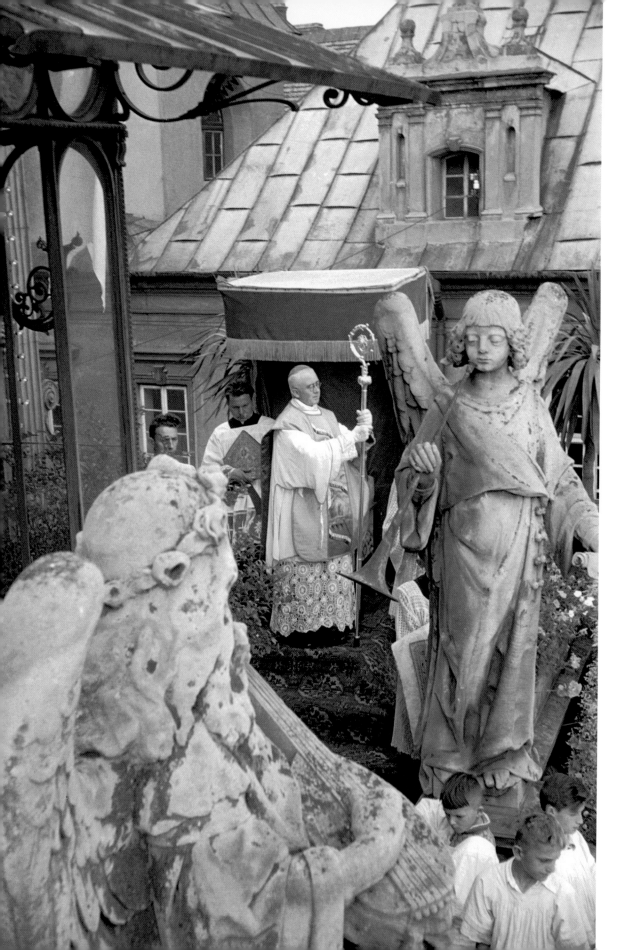

左頁
琴斯托霍瓦鎮街上抬著「黑色聖母」的遊行隊伍。
波蘭，琴斯托霍瓦，1956 年

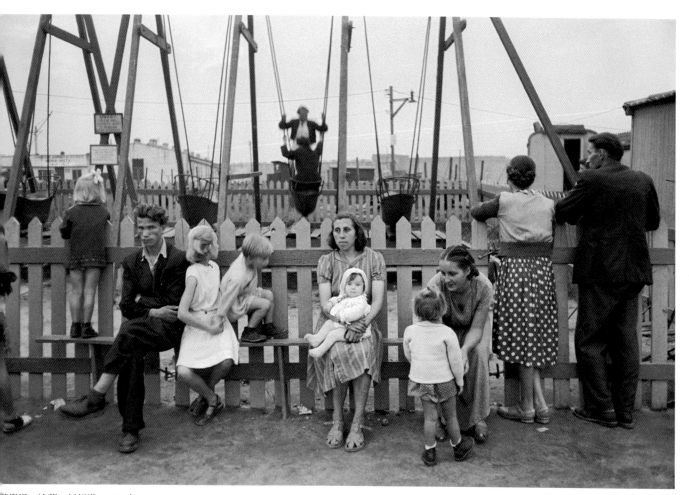

遊樂場。波蘭，新胡塔，1956 年

次頁
希伯來學校。波蘭，克拉考，1956

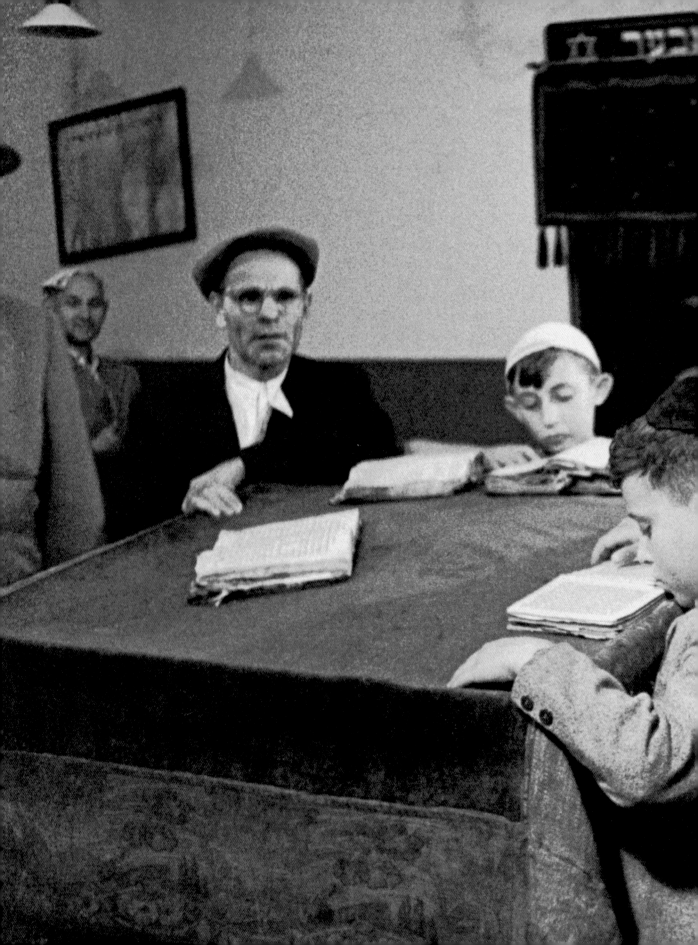

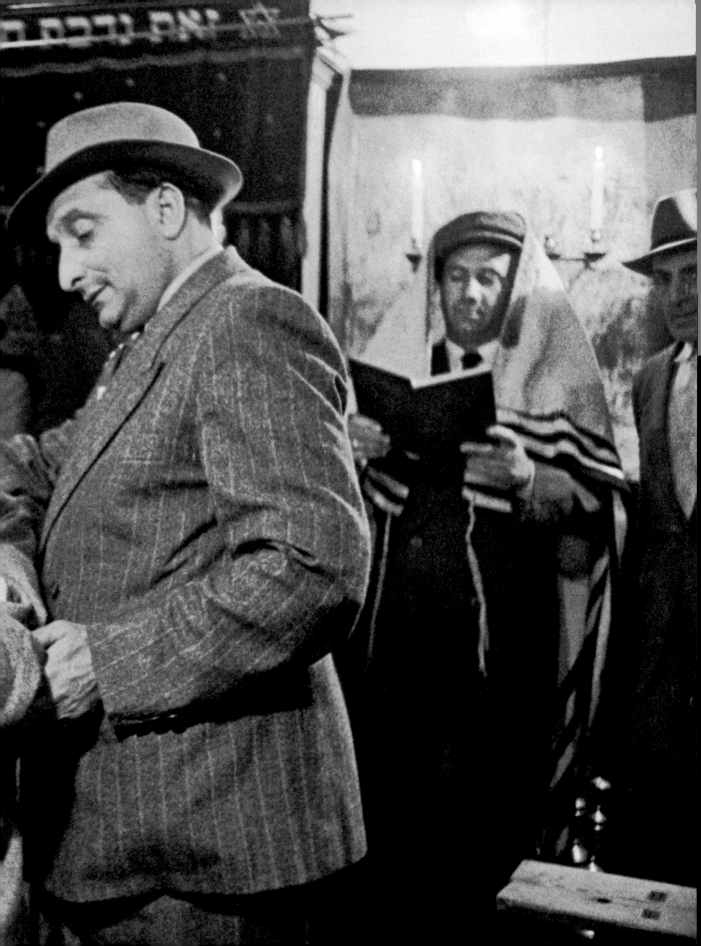

# 亞利士・馬約利
# ALEX MAJOLI

亞利士・馬約利在 1971 年出生於一個義大利家庭。他在 15 歲時加入位於拉芬納的 F45 工作室，和達尼耶勒・卡薩迪歐（Daniele Casadio）一起工作。在拉芬納藝術學院期間，馬約利加入格拉齊・內里圖片社（Grazia Neri Agency），並前往南斯拉夫拍攝當時的衝突。接下來幾年，馬約利多次返回南斯拉夫，報導科索沃和阿爾巴尼亞發生的重大事件。

馬約利於 1991 年自藝術學院畢業。三年後，深入報導希臘雷洛斯島（Leros）上一家即將關閉的精神病患收容所。後來，他以這些報導為素材，出版了他的第一本書《雷洛斯》。

1955 年，馬約利前往南美洲待了幾個月，為他正在進行的個人計畫「森巴安魂曲」（Requiem in Samba）拍攝各類不同的題材。他在 1998 年展開「海港旅館」（Hotel Marinum）的拍攝工作，記錄世界各地海港城市的生活，希望最終能剪輯成一支以戲劇形式呈現的多媒體。他還在同年開始製作一系列的短片和紀錄片。

馬約利在 2001 年成為馬格蘭的正式會員後，報導過阿富汗塔利班政權的垮台；兩年後又報導伊拉克的入侵事件；並持續為《新聞週刊》、《紐約時報雜誌》、《格蘭塔》（Granta）、《國家地理》雜誌記錄世界各地的衝突事件。

2004 年，馬約利與湯瑪斯・德沃札克、保羅・佩勒格林、伊爾卡・烏伊莫寧攜手合作，在紐約推出極獲好評的裝置展〈外百老匯〉（Off Broadway），後來到法國和德國巡迴展出。之後他參與了法國文化部策畫的 BPS（Bio-Position System）專案，探討馬賽市的社會變遷。他最近完成的一個專題〈解放我〉（Libera me）深刻反映人類的處境。

亞利士・馬約利目前在紐約及米蘭兩地居住與工作。

馬約利的作品有時讓我想起攝影師艾德‧萬‧德‧艾爾斯肯（Ed Van Der Elsken）的風格：狂放不羈。當我看著馬約利的照片時，我實在無法確定它要把我帶往何處，但我總是很期待看到他的作品，其中蘊藏了包羅萬象的情感和細緻入微的觀察，足以讓人細細體驗與品味。

我為本書挑選了若干馬約利早期的作品，因為我喜歡它們的天真和實驗性，我感到它們有一種率直的真摯，極有力量，馬約利的作品一直保有這樣的特質。他的拍攝題材非常多變——可能是新聞報導、時尚流行或人物特寫——但都有很強的整體感，他的表達是很清晰的。他的照片往往讓人以為他是在亂槍打鳥，彷彿只是隨手亂拍。但是同時，如果你仔細看，會發現他所有的作品都是經過深思熟慮與精心規畫的。

我很欣賞馬約利一頭栽入這個世界、泰然無畏的態度；他能優美地揉合攝影與人生經歷，而且似乎從不受到特定主題的侷限。事實上正好相反：他似乎能吸納任何事物。他的照片既嚴肅又反動；而且，無論是他本人還是他的照片，都有一種邪教般的吸引力。

<div align="right">

唐納文‧懷利
Donovan Wylie

</div>

蓬里塔的盤子，2005 年

妲麗亞，2005 年

達雷娜，1986 年

次頁
板手。義大利，拉芬納，1985 年

美國，加州，聖塔莫妮卡，2004 年

# 康斯坦丁‧馬諾斯
# CONSTANTINE MANOS

康斯坦丁‧馬諾斯 1934 年出生於美國南卡羅萊納州，雙親是希臘移民。他在 13 歲時加入學校的攝影社，展開他的攝影生涯。不出幾年，馬諾斯就成了一名專業攝影師。19 歲時，位於坦格爾伍德（Tanglewood）的波士頓交響樂團聘請他擔任專屬攝影師。他同時在這段期間就讀於南卡羅萊納大學，1955 年取得英國文學學士學位。

退伍後，馬諾斯搬到紐約，為《君子》、《生活》、《瞭望》等雜誌工作。他在 1961 年集結波士頓交響樂團的照片出版為《交響樂肖像》（Portrait of a Symphony）一書。接下來的三年，他住在希臘，進行《希臘作品集》（A Greek Portfolio）的拍攝工作。這本書初版於 1972 年，曾在亞耳及萊比錫書展得獎。馬諾斯在 1963 年加入馬格蘭。

紐約現代美術館、波士頓美術館、休士頓美術館、巴黎法國國家圖書館、芝加哥藝術博物館、美國紐約州羅徹斯特市的喬治‧伊士曼博物館、亞特蘭大的高等藝術博物館，都永久典藏了馬諾斯的作品。

1974 年，歌頌波士頓市民的《波士頓人》（Bostonians）一書問世。1999 年，《希臘作品集》推出新版，雅典貝納基博物館配合新版上市，策畫了一項大型展覽。馬諾斯在 1995 年出版《美國色彩》（American Color）一書，並在 2003 年因他為執行該書拍攝計畫的不懈努力，獲頒徠卡卓越獎章（Leica Medal of Excellence）。

我看到康斯坦丁・馬諾斯的照片，就知道那是他拍的。他不是在「拍」色彩，他本身就在色彩中生活、呼吸……泅泳。這麼說也許有些矛盾，因為馬諾斯是以他向他的出身致敬的黑白攝影作品《希臘作品集》在攝影界打響名號的。但是，馬諾斯為祖先「點上蠟燭」之後，隨即投入色彩的世界，再也沒有回頭。

　　《美國色彩》已經漸漸成了一部史詩——而且是不朽的史詩。如果一位藝術家能找到自我，並放手發揮，真正的作品就會誕生。馬諾斯在《美國色彩》找到了自我，並且緊抓著不放——至少在完成之前沒有放手。我也不希望他在短時間內完成，因為我每次看到馬諾斯，他都有新的作品，而且是很特別的作品，反映了他的人格與生活。這就是藝術家在做的事。

　　馬諾斯早期黑白作品中的反諷意味，與他最近的大部分彩色作品中的反諷意味同出一轍。裡面總是有一點小小的「轉折」：你要到處看一看，才會發現照片「裡面」的東西。他要表現的完全不只是色彩而已。他這些天馬行空的時刻提出的是待解的謎，而不是結論。這正是我最喜歡的地方。馬諾斯不會把一切都攤出來，他只告訴我們一部分的事情。他拒絕解釋，好讓我們的想像力自由馳騁。康斯坦丁・馬諾斯的想像力與藝術性是沒有邊界的。

**大衛・亞倫・哈維**
David Alan Harvey

好萊塢海灘。美國，佛羅里達，2005 年

次頁
代托納海灘。美國，佛羅里達，1997 年

彼得・馬洛的兒子麥克斯在全家度假時留影。
西班牙，科魯貝多，2003 年

# 彼得‧馬洛
# PETER MARLOW

彼得‧馬洛1952年出生於英格蘭。他精於掌握攝影記者的語彙，卻不是攝影記者。不過剛開始，他確實是最有進取心、也最成功的英國新銳新聞攝影師之一，並在1976年加入巴黎的西格瑪圖片社（Sygma agency）。但不久之後，他1970年代晚期在黎巴嫩和北愛爾蘭進行拍攝任務時，發現自己缺乏從事這項工作所需要的成就欲望。他察覺到，在所謂「關懷攝影師」的刻板形象背後，隱藏著狗咬狗的惡性競爭現狀，攝影師之間往往不計代價只為追逐個人名聲。

從那時起，馬洛的美學風格開始轉變，改以彩色照片為主，但是他的手法沒有改變。偶發事件的色彩成為他照片的重點，就像他過去拍攝黑白照片時以事物的形狀和記號為重點一樣。

馬洛兜了一大圈之後又回到原點。他的職業生涯從擔任國際新聞攝影記者開始，回到英國去驗證他的閱歷，然後發現了一種新的視覺詩學，讓他可以了解他的故鄉。如今找到這份詩學的他已重新上路，目前他拍攝日本、美國及歐洲其他地區的心力不亞於拍攝英國。

彼得‧馬洛的人生全部記錄在他的照片上。所有的照片本質上都是攝影人的自傳——為了按下快門你必須到現場去。但是馬洛的作品以龐大的數量，將這個事實提升到一個我過去很少見到的境界。

難處在只能選六張照片。我按照時序由近到遠翻閱了數千張照片。我看著彼得和他的妻子費歐娜愈來愈年輕，他倆的兒子們先變成學步兒、然後是嬰兒，他們在丹吉內斯角的度假住宅回復成一個空殼。這讓我想起父親有一次把所有的家庭錄影帶倒著播放（我看得樂不可支）。又或者是馬丁‧艾米斯（Martin Amis）的〈光陰之箭〉（Time's Arrow），那是一部倒敘的電影，影片在故事開始的地方結束。

我發現彼得的作品在視覺上有驚人的一貫性——至少從他改用中片幅相機開始。在那之前，他的作品風格的確有所轉變：那是 35mm 的黑白照片，比較有攝影記者的味道。但是，我借用克里斯‧布特（Chris Boot）的話來說：「彼得‧馬洛不是攝影記者。」馬洛結合彩色底片和哈蘇相機，找到一種方式來觀看這個依然獨特的世界。重點是，你總是能辨認出馬洛的照片。有多少攝影師對自己的照片有同樣的自信？

彼得傾向以同樣超然冷靜的眼光觀察一切拍攝對象，不管是廢棄的路華汽車生產線、協和號的最後一次飛行、還是他自己的小孩出世。然而，這麼做掩蓋了彼得堅定的社會良知，以及家庭在他生活中的重要性。

我挑出的照片中有兩張是他小孩的照片。這些照片當然都拍得極好，但是我之所以選擇它們還有另一個原因。這些照片出自一位離家的時間多到非他所願的攝影師之手，他試著抓住對他而言最珍貴的東西：他最想念的人，以及他們在一起度過的那些美妙的短暫時光。

挑選過程結束時，我覺得我更了解彼得是個什麼樣的人，同時也學到無論如何，千萬別忘了拍下生命中真正重要的東西。

<div align="right">

**馬克‧鮑爾**
**Mark Power**

</div>

彼得・馬洛的兒子西奧在全家度假時留影。
法國，日赫，夏貝爾，2006 年

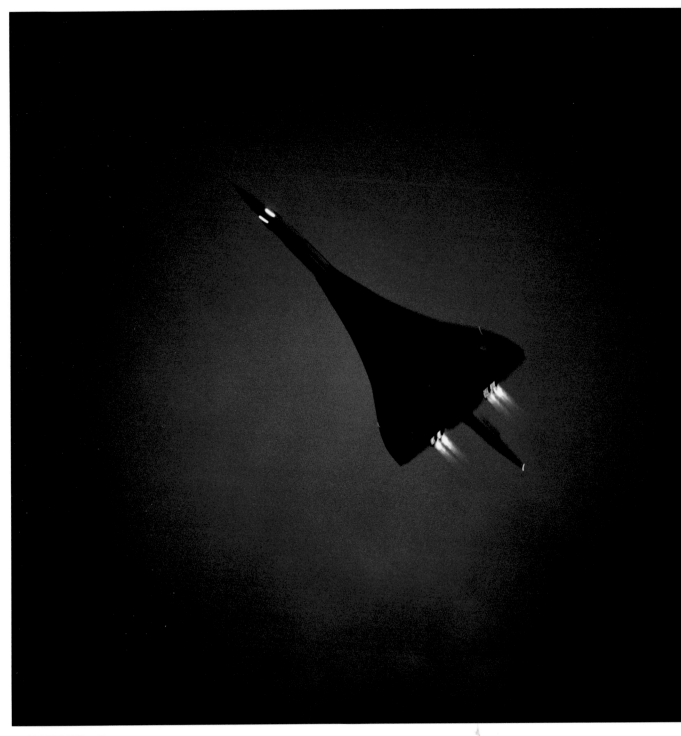

協和號的最後一天。
倫敦，希斯洛機場，2003 年 10 月

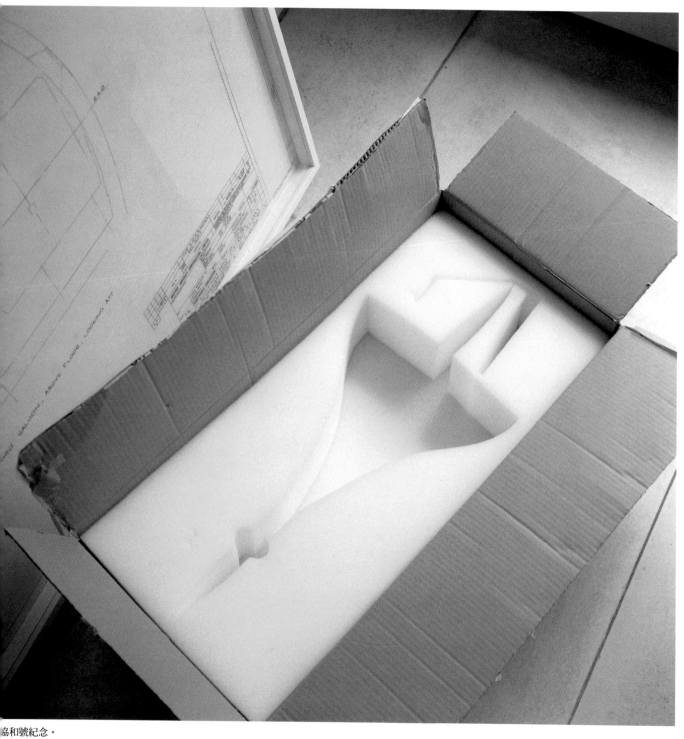

協和號紀念。
英國，2003 年聖誕節

位於長橋的路華汽車廠南區工程處。
英國，伯明罕，2006 年

位於長橋的路華汽車噴漆廠 B 號輸送帶。
英國，伯明罕，2006 年

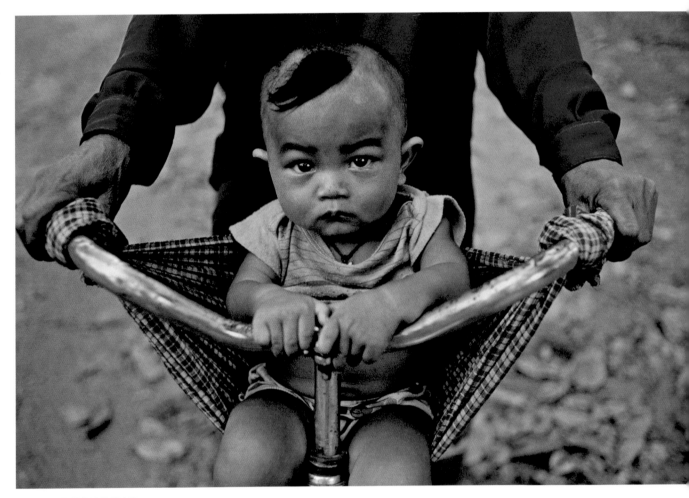

家長用傳統方法載運小孩。
柬埔寨，吳哥窟，1998 年

# 史提夫・麥凱瑞
# STEVE McCURRY

史提夫・麥凱瑞 1950 年出生於費城。他自賓州州立大學畢業，在報社工作兩年之後離開，以自由攝影師的身分前往印度。

他在俄羅斯即將入侵之前，穿著當地人的服裝越過巴基斯坦邊境，進入叛軍掌控的阿富汗，從那時起，他的生涯就開始起飛。他把底片縫在衣服裡帶出來，那是這場衝突的全世界第一批影像記錄。這項報導贏得了羅伯・卡帕金獎（Robert Capa Gold Medal）的最佳海外攝影報導勇氣獎。另外他也獲得無數獎項，包括美國國家攝影記者協會的年度雜誌攝影師獎，以及史無前例地在世界新聞攝影大賽贏得四座首獎。

麥凱瑞報導過世界各地的國際戰爭及內戰，包括前南斯拉夫的解體、貝魯特、柬埔寨、菲律賓、波灣戰爭，並且持續追蹤報導阿富汗。他的作品登上全球各地的雜誌。他還曾為《國家地理》雜誌拍攝過大量篇章，包括西藏、阿富汗、緬甸、印度、伊拉克、葉門、佛教，以及吳哥窟的寺廟。

尋找那位先前沒有留下姓名的阿富汗難民少女莎爾巴特・古拉是他的一個事業高峰，麥凱瑞為她拍攝的照片可能是最為世人熟知的影像之一。

史提夫·麥凱瑞堪稱一個人的和平工作隊。首先，他受到好奇心所驅使；其次是好奇之外又有好奇；再加上對第三世界國家總是抱著滿滿的疑問。

　　讀大學時，麥凱瑞縮衣節食地在非洲大陸流浪，把終究必須決定生涯的事一直盡可能往後推遲。最初他考慮是要當老師還是歷史學者，但是在上了一堂攝影課之後，他發現攝影師可以去世上各個風情殊異的地方旅行、拍照、而且還有人出錢，很快就把那些想法拋到九霄雲外去了。

　　但是，通往榮耀的道路並不是那麼光彩。麥凱瑞決定成為一名專業攝影師後，在費城一家報社謀得一份差事。他的出差範圍通常不超過方圓 40 公里，而且淨是一些乏味、重覆的工作。他顯然無法一直這麼過下去。

　　麥凱瑞省吃儉用，攢了一筆積蓄，足夠買下 300 捲底片還剩下一些錢。他帶著希望與企圖心出發前往印度，追隨他的精神導師亨利·卡蒂埃—布列松的腳步，用了兩年的時間在印度拍照，沒有任何外界資助。就像麥凱瑞自己說的：「我住在世界上數一數二糟糕的旅館，要是每次生病都能賺一文錢就好了。」但是他撐過了埋下日後成功種子的這兩年，證實了他能全心奉獻給這門技藝，磨練出他堅毅的人格，他沒被這樣的生活擊垮。

　　那幾年的刻苦付出得到了回報。麥凱瑞發展出他的個人風格，並且廣受好評。他申請進入馬格蘭，一步一步往上爬，在 1991 年成為正式會員。

　　憑著堅毅的性格和旺盛的精力，麥凱瑞報導新聞事件、出版一本接一本的書，持續為世界級的刊物工作，替《國家地理》雜誌拍攝涵蓋層面極廣的專題報導，獲得無數的獎項與表揚，主持過許多攝影研習班，並成為藝術收藏市場中的異數。他繼續造訪印度次大陸，不斷發表震懾人心的作品。

　　從一名為費城報社報導小聯盟賽事的記者到今天，史提夫·麥凱瑞走過了很長的一段路，躋身世界最多產、最成功的攝影師之列。

<div align="right">

艾略特·厄爾維特
Elliott Erwitt

</div>

<div align="right">

右頁，上
吳哥窟西堤。
柬埔寨，1998 年

右頁，下
塔普倫寺的管理員。
柬埔寨，吳哥，1999 年

次頁
與蛇共眠。
柬埔寨，洞里薩，1990 年

</div>

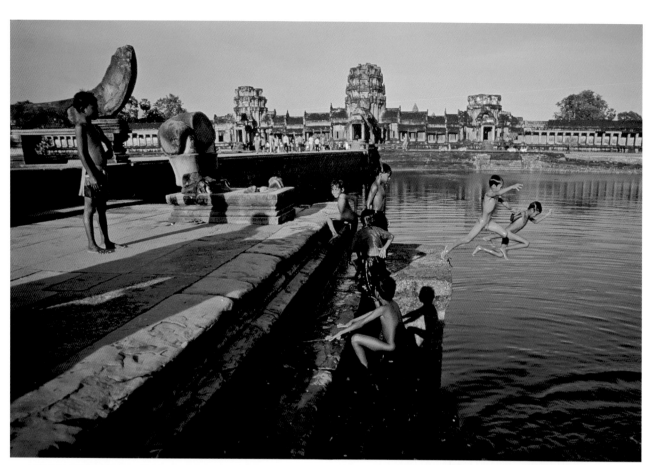

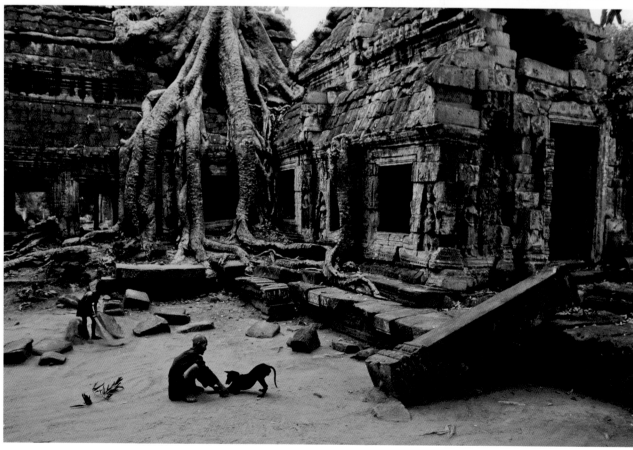

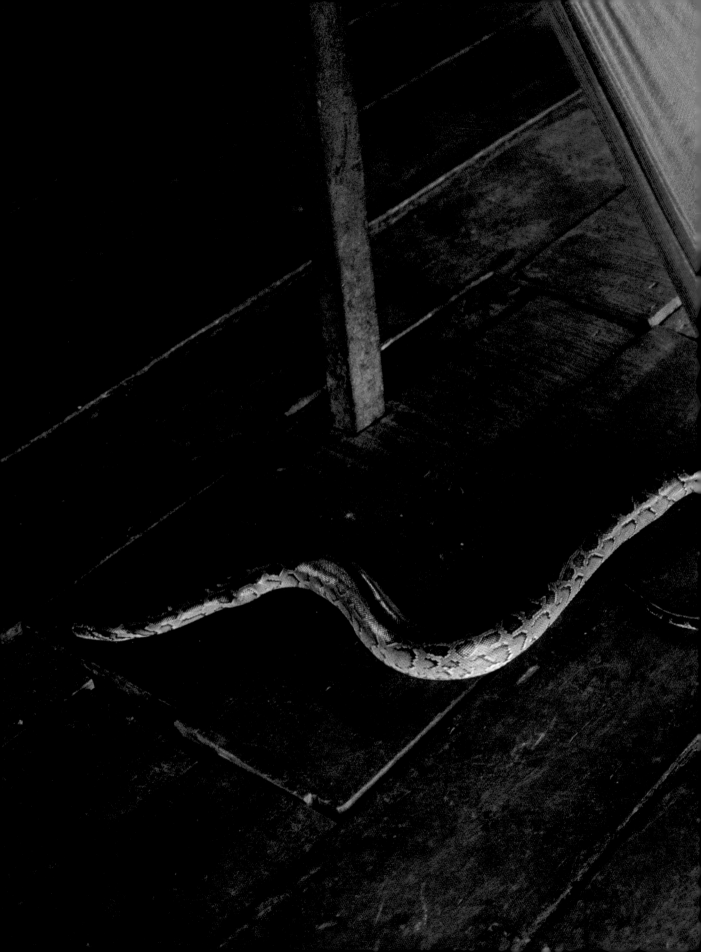

瘋王台附近一座佛寺的僧侶。
東埔寨，大吳哥城，1998 年

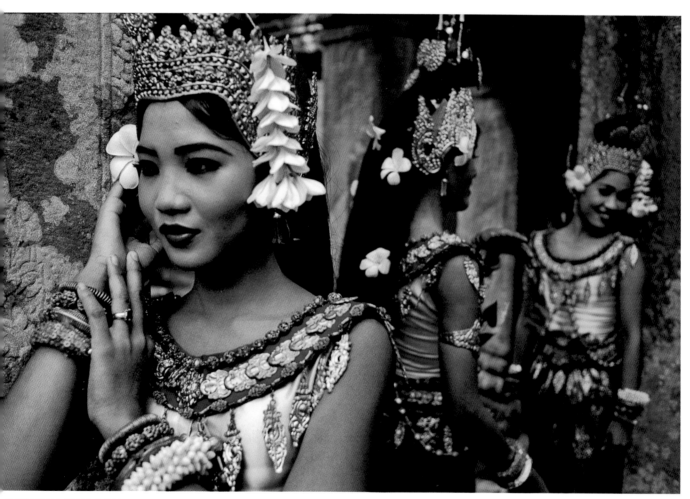

年輕舞者在聖劍寺演出之前。
柬埔寨，暹粒，2000 年

# 蘇珊・梅塞拉斯
# SUSAN MEISELAS

蘇珊・梅塞拉斯 1948 年在美國出生。她的第一篇大型圖片故事，以在新英格蘭鄉村市集上表演的脫衣舞孃和她們的生活為主題。她一面在紐約幾間公立學校教攝影，一面利用連續三個夏天拍攝這些街頭盛事。《狂歡節上的脫衣舞孃》（Carnival Strippers）一書於 1976 年出版，紐約惠特尼美術館曾在 2000 年 6 月展出其中幾張照片。

梅塞拉斯在紐約莎拉勞倫斯學院取得學士學位，在哈佛大學取得視覺教育碩士學位。她在 1976 年加入馬格蘭，最為人所知的作品是尼加拉瓜叛變報導，和為拉丁美洲人權問題所做的記錄。第二本專輯《尼加拉瓜，1978 年 6 月至 1979 年 7 月》（Nicaragua, June 1978-July 1979）於 1981 年問世。

梅塞拉斯曾為《薩爾瓦多：30 位攝影師的作品》（El Salvador: The Work of 30 Photographers）一書擔任編輯並供稿，也曾編輯《從內看智利》（Chili from Within），收錄了生活在奧古斯托・皮諾切特（Augusto Pinochet）政權下的攝影師作品。她曾與理查・羅傑斯（Richard P. Rogers）、艾佛瑞德・古薩帝（Alfred Guzzetti）共同執導〈危機四伏的生活：一個尼加拉瓜家庭的故事〉（Living at Risk: The Story of a Nicaraguan Family, 1986 年）和〈革命影像〉（Pictures from a Revolution, 1991 年）兩部影片。1997 年，她完成了一項耗時六年的策展工作，展出庫德人的百年影像史。2001 年出版《潘朵拉的盒子》（Pandora's Box），探索紐約的一間性虐待俱樂部。接著又出版了《接觸丹尼人》（Encounters with the Dani），記述一批生活在印尼巴布亞高地的原住民。

梅塞拉斯在尼加拉瓜拍攝的作品獲海外記者協會頒贈羅伯・卡帕金獎，表彰她「傑出的勇氣與報導」。她的拉丁美洲報導曾獲得哥倫比亞大學頒贈的瑪麗亞・摩爾斯・卡波特獎（Maria Moors Cabot Prize），2005 年又獲得科內爾・卡帕無限獎（Cornell Capa Infinity Award）。1992 年，梅塞拉斯被提名為麥克阿瑟基金會學人。

左頁
佩波、喬喬和洛在貝克斯特街，選自〈王子街上的女孩〉（Prince Street Girls）。
美國，紐約市，1978 年

弗列德里克・薩默（Frederick Sommer）的作品〈莉維亞〉（Livia）讓我想要成為一位攝影師。那是一張黑白照片，照片上梳著兩條髮辮的小女孩逼視著我。當時我相信薩默一定俘擄了她的靈魂。

而有些照片改變了我觀看攝影作品的方式，其中一張就是蘇珊・梅塞拉斯在馬那瓜市外的科威斯塔・德・波洛摩山坡上拍的照片。照片上是一個男人，身上還穿著長褲，但是軀體已經腐爛到只露出了骸骨（索摩查支持者棄置在那裡的許多屍體之一）。看到一張照片可以如此真實、讓人無法不去正視、有力到激發我做出改變，令我深受震懾，也讓我學會謙虛。

梅塞拉斯為了慶祝尼加拉瓜推翻索摩查政權 25 週年，製作了科威斯塔・德・波洛摩山坡的最後一世系列照片。梅塞拉斯拍下了她那張如今已經家喻戶曉的革命照片，並製作了大幅海報懸掛在照片中的事件發生地。這些影像是她送給尼加拉瓜人民的禮物，讓他們重溫歷史，也使那些當時尚未出生或是年紀太小的人能夠體驗他們共有的過去。

梅塞拉斯時常這樣「再製」她的想法。有時透過傳統的攝影手段，但是大多時候使用各種不同的方法：裝置藝術、挖掘舊檔案、影片、網路等等，把用不同的聲音說出來的故事呈現在觀眾眼前。她用內容紮實、具代表性的影像、上窮碧落下黃泉收集來的物品，建構起一張龐大的年表，掘到更深的底層、說出比單張照片更完整的話，有時甚至是對歷史的解讀——不管是一個人的還是集體的。

梅塞拉斯有一次告訴我，她在暗房沖印《狂歡節上的脫衣舞孃》照片時，附近王子街上的女孩們會過來看她放相。我禁不住想像，當一個 15 歲的女孩看到蕭提躺在浴缸裡的影像慢慢浮現在相紙上，疲憊的臉上掛著所有的女性都曾經歷、而且會一直背負下去的苦難，讓我們窺見女人所屬的那個小世界、所承載的沉重偏見與預設立場時，會帶給她什麼樣的衝擊。

梅塞拉斯記錄暴行、悲劇與日常生活，這些東西本質上是政治的，但她呈現出的內容卻美麗得可怕。我們得以根據這些紀錄按圖索驥，了解那些沒有得到足夠重視的歷史與文化。它幫助我們理解每個人在歷史中的地位，鼓勵我們（至少我）親身參與改變人們看待世界——乃至於看待自己——的過程。

<div style="text-align: right">

**吉姆・高德伯格**
Jim Goldberg

</div>

下班後的蕭提，選自《狂歡節上的脫衣舞孃》。
美國，南卡羅來納州，1973 年

馬那瓜，科威斯塔‧德‧波洛摩，1978年國民警衛隊執行刺殺的現場。
選自〈重新框出歷史〉（Reframing History）壁畫系列。
尼加拉瓜，2004年7月

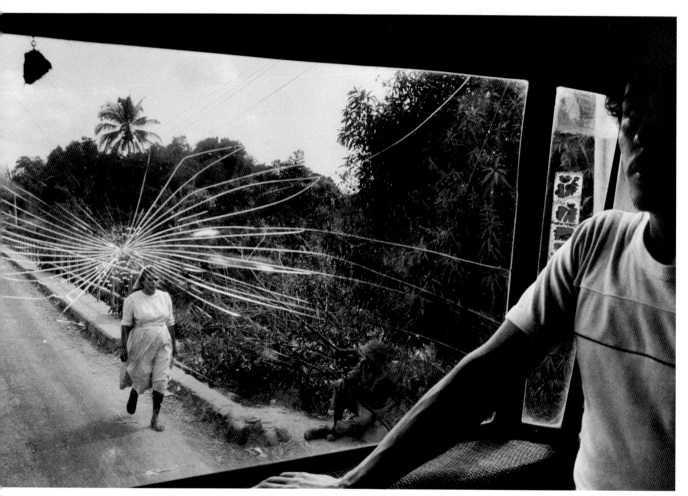

往阿古拉的路上。薩爾瓦多，1983 年

次頁，左
警察值勤報告與照片拼貼。選自〈虐待檔案〉（Archives of Abuse）。
美國，舊金山，1992 年

次頁，右
地牢，被情婦凱拉埋葬。選自《潘朵拉的盒子》。
美國，紐約市，1995 年

INCIDENT NO.　REPORTING OFFICER　STAR　DATE(S) & TIME(S) OF OCCURRENCE

10-21-91, 1730 - 10-22-91, 0130

NARRATIVE: SUBSEQUENT TO CLEANING UP HER RETIDENCE AFTER HER EX-HUSBAND VANDALIZED IT, ▮▮ ▮▮ FOUND THE FOLLOWING WRITTEN ON HER KITCHEN FLOOR, " DON'T FUCK W/A CRAZY MAN I'LL TEACH YOU ▮▮ YOU'LL BE DEAD BEFORE ANY OF THIS MATTERS. I LOVED YOU, HOW MUCH. YOU SHOULD HAVE GONE OUT W/ME BECAUSE I WANT TO DIE NOW + I'M GOING TO TAKE YOU W/ME I WON'T LET YOU BE WITH ANOTHER MAN! I'M SORRY BUT YOU HAVE TO GO TO HEAVEN W/ME."

PAGE 2 OF 2

ICSS ENTRY BY:

NOTES

觀賞登巴與菲利浦高中美式足球賽。
美國，芝加哥，1946 年

# 韋恩・米勒
# WAYNE MILLER

韋恩・米勒 1918 年出生在芝加哥。他在伊利諾大學香檳分校修習銀行學，課餘擔任兼職攝影師，1941 至 1942 年間赴洛杉磯藝術中心學校進修攝影。

米勒在美國海軍服役時被分派到愛德華・史泰欽的海軍航空隊。戰後定居芝加哥，成為一名自由工作者。他在 1946 到 1948 年間連續獲得兩筆古根漢研究基金，支持他拍攝美國北部各州的非裔族群。

米勒在芝加哥設計學院教授攝影，1949 年移居加州奧林達，為《生活》雜誌工作到 1953 年，接下來兩年擔任愛德華・史泰欽的助手，為紐約現代美術館籌備劃時代的〈人類一家〉（The Family of Man）攝影展。他是美國雜誌攝影師學會的長年會員，在 1954 年夏天被提名擔任該會主席。米勒 1958 年成為馬格蘭會員，並在 1962 至 1966 年間擔任總裁。這整段期間，他志在（用他自己的話來說）「拍攝眾生百態，向人類解釋人究竟是什麼」。

米勒自 1960 年代起便積極投入各類環境議題，之後與美國國家公園署合作。他 1970 年加入美國公共廣播公司，擔任公共廣播環境中心的執行理事。1975 年自專業攝影師一職退休後，即獻身於保護加州森林的工作。

這一路走來，米勒還曾與美國知名小兒科醫師班傑明・史波克（Dr. Benjamin Spock）合著《寶寶的第一年》（A Baby's First Year）一書，自己也曾撰寫《這世界還年輕》（The World is Young）。2013 年，米勒以 95 歲高齡去世。

韋恩・米勒在芝加哥出生。他離開美國海軍後返家，矢志「記錄那些將全人類凝聚成一個家庭的事物。我們的種族、膚色、語言、財力和政治立場或許不同，但何不看看那些我們共有的東西──夢想、笑聲、淚水、驕傲、家的慰藉，以及對愛的渴求。」

米勒目睹過太多的衝突，認為唯有透過了解別的種族和文化，才能避免衝突，消弭歧視與種族主義。這個使命激發出他在攝影上最偉大的成就──完成那本具里程碑意義的《芝加哥南區，1946-1948 年》（Chicago's South Side, 1946-1948，2000 年出版。這裡選錄的六張照片都出自此書），並促使他擔任愛德華・史泰欽倚重的助手，成為 1955 年〈人類一家〉攝影展暨展覽專輯的幕後推動者。史泰欽說過，這場展覽的目的，是作為「映照出全人類同一性的一面鏡子」，這句話正是米勒攝影生涯的寫照。

我在 374 和 375 頁並置了兩張攝於 1948 年罷工期間的肉品加工廠工人肖像。在左邊的是一位平凡的罷工工人，憤怒、抗拒，但同時又不敢逾矩，顯得充滿無力感。右邊的則是一位罷工領袖，他的態度也是抗拒的，但充滿了自信與把握。

這兩張用雙眼反射式相機拍攝的肖像都是從兒童的高度仰角拍攝，深深洞察人性，凸顯了尊嚴、地位，和芝加哥黑人社群初綻的力量。這股力量為那些追求更崇高的美善、不惜以個人損失為賭注的人而戰。運用輸送帶、分工精細的肉品加工廠，是美國福特主義的忠誠追隨者，勞動力在那裡被自動化與利潤追求所收編。這兩張肖像裡的男子都在與種族歧視拼搏，與他們每天所面對的危險、罔顧人性的工廠工作拼搏。

《芝加哥南區，1946-1948 年》是一項令人印象深刻的見證。在這本書裡，我們看到夢想有時候真的會成為事實。在南太平洋上一艘航空母艦甲板上，米勒開始追求他的使命──那就是用攝影促進人類這個龐雜的大家庭成員間互相了解──也再次讓我們看見攝影的意義。

史都華・法蘭克林
Stuart Franklin

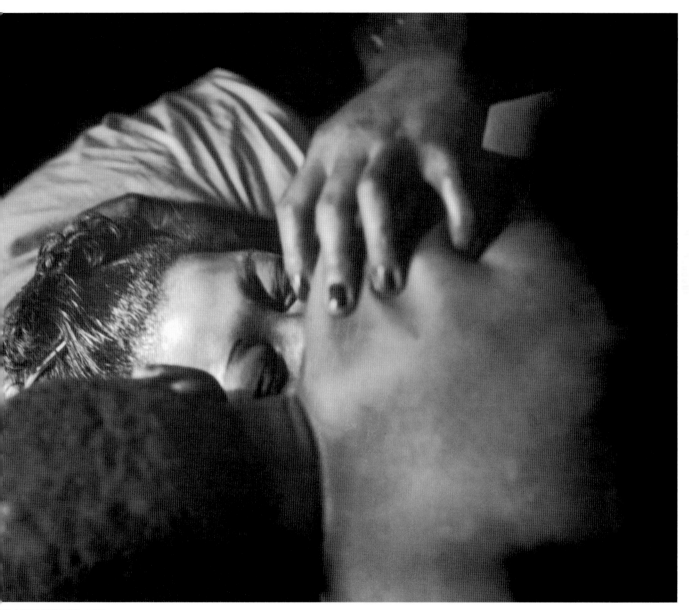

南哈斯特街的星期二下午。
美國，芝加哥，1947 年

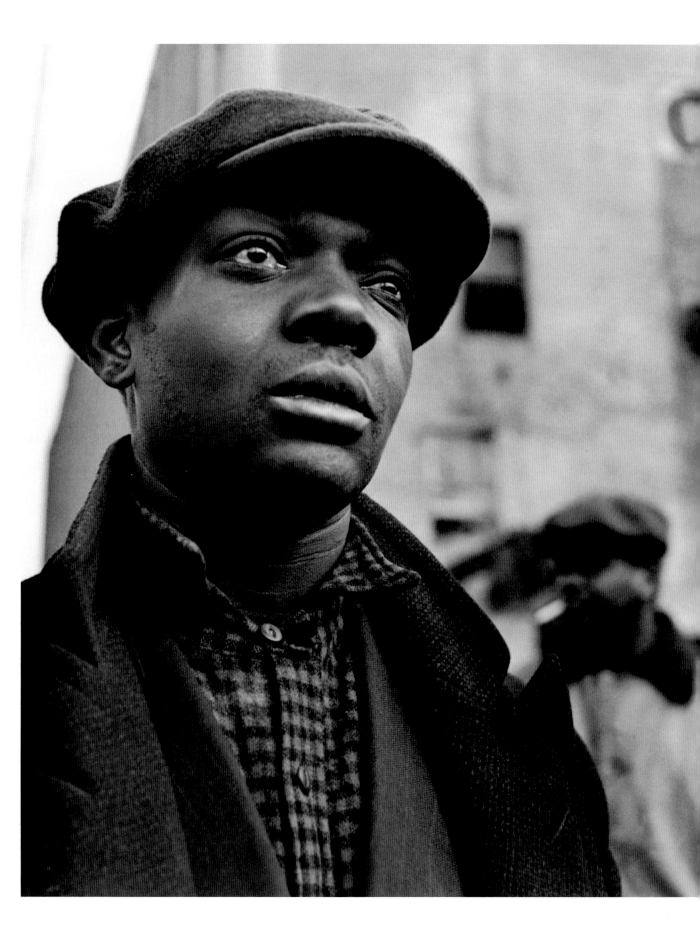

一位站在警戒線前的肉品加工廠罷工示威者。
美國，芝加哥，1948 年 3 月

肉品加工廠工人示威活動中的一位罷工領袖。
美國，芝加哥，1948 年 3 月

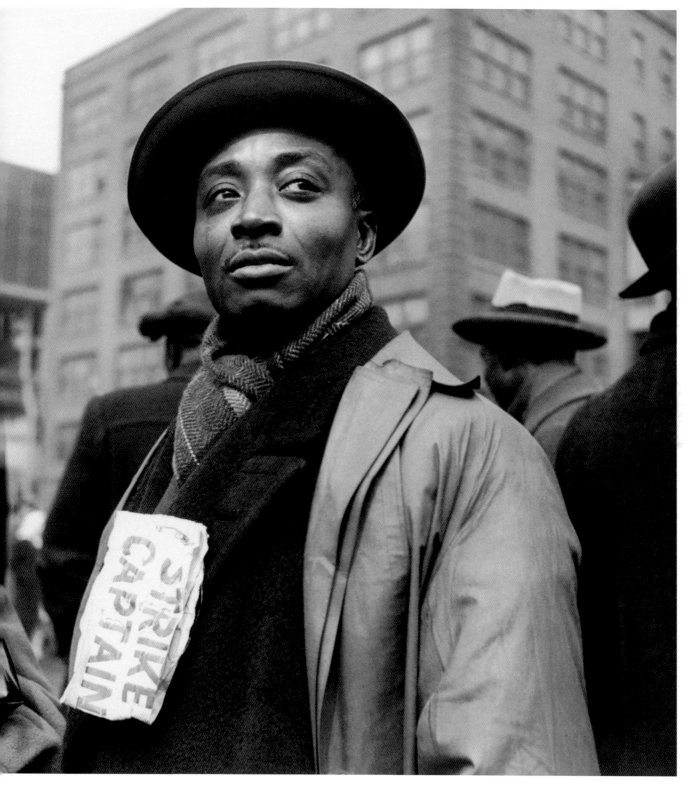

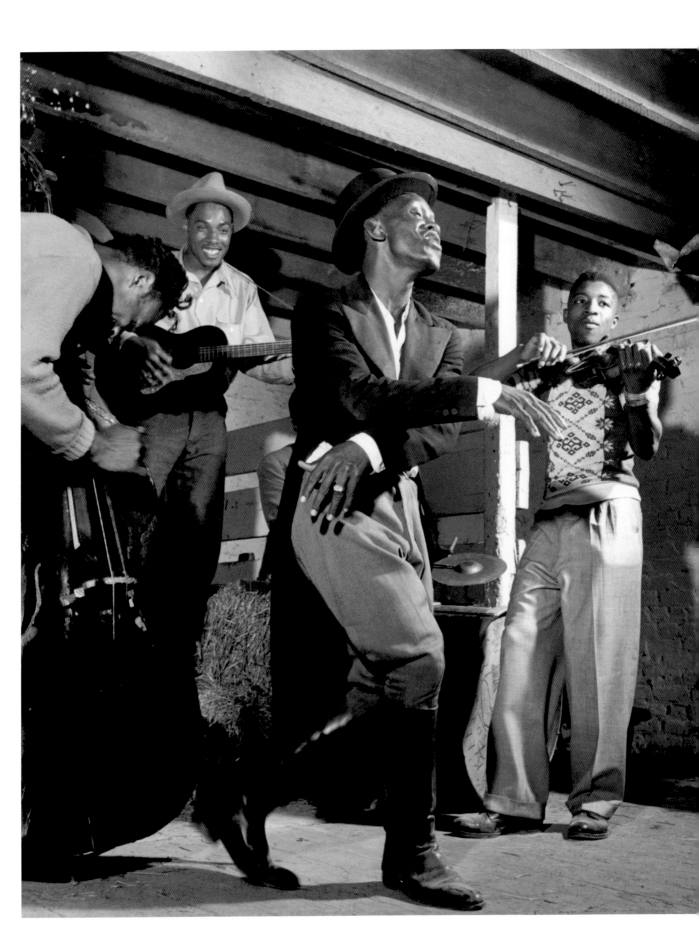

左頁

穀倉裡的即興鄉村舞。美國，芝加哥，1948 年

艾靈頓公爵在薩沃伊舞廳（Savoy）排練。
美國，芝加哥，1948 年

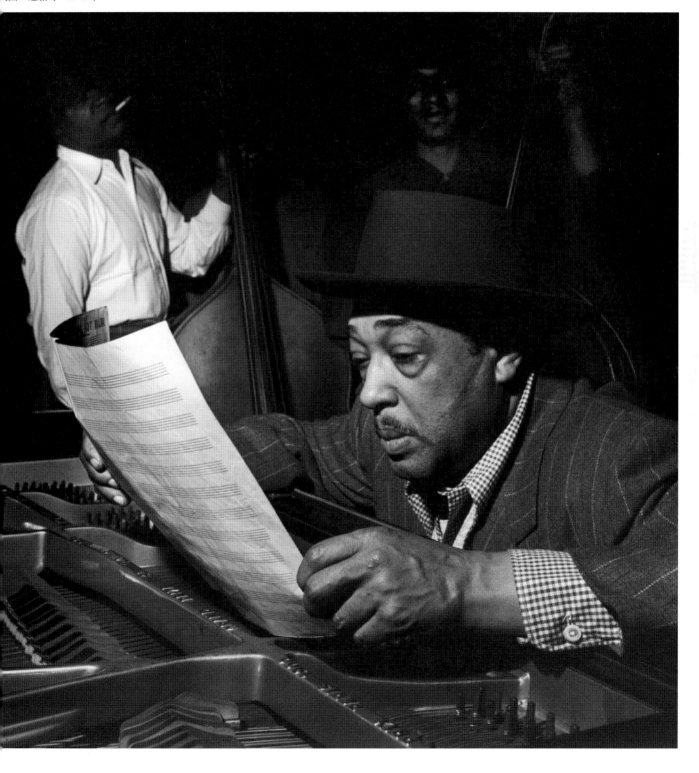

# 英格・莫拉斯
# INGE MORATH

英格・莫拉斯於 1923 年出生於奧地利的格拉茲。她在柏林學語言，之後先擔任翻譯，然後做過記者、奧地利版的《今日》（Heute，一份由美軍於二次大戰後在德國占領區內設立的情報勤務處所出版的刊物，總部在慕尼黑）的編輯。莫拉斯終其一生勤寫日記、書信不輟，擁有運用文字與圖像的兩種天賦，使她在同儕間顯得格外不凡。

莫拉斯是攝影師恩斯特・哈斯的好友，曾為他的照片撰寫搭配文章。羅伯・卡帕和哈斯邀請她到巴黎為剛成立的馬格蘭擔任編輯。1951 年，她開始在倫敦拍照，1953 到 54 年間擔任亨利・卡蒂埃—布列松的研究員。1955 年，實際擔任攝影師工作兩年後，她正式成為馬格蘭的一員。

莫拉斯在接下來的幾年周遊歐洲、北非和中東。她對藝術的熱誠藉由在知名雜誌發表圖片故事而得到了發展的空間。1962 年與劇作家亨利・米勒（Henry Miller）結婚後，定居紐約州和康乃狄克州。莫拉斯在 1965 年首度走訪蘇聯，1972 年開始學中文，1978 年取得簽證首次前往中國，之後又多次造訪。

莫拉斯無論走到哪裡都很自在。人物肖像在她的重要作品中占有一席之地，入鏡的對象有的是赫赫有名的大人物，有的只是路人。她還擅長拍攝知名景點，她拍攝巴斯特納克的住家、普希金的藏書室、契訶夫的宅院、毛澤東的臥室、藝術家的工作室、紀念墓園等，都瀰漫著那些幽魂的氣息。

2002 年 1 月 30 日，英格・莫拉斯於紐約市過世。

左頁
孤兒院童理髮。西班牙，瓦倫西亞，1957 年

對我來說，英格 ·莫拉斯是一位真正的淑女、不容質疑的卓越人物與攝影師。翻閱她那數不盡的攝影作品，就像閱讀一部生命的故事。她絕對是一位史家，有一天，歷史會感激她把歷史反映在她的作品中，感激她透過她自己重塑了歷史——也讓自己成為歷史的一部分。

她的生平充滿了傳奇色彩，而且她所書寫的歷史還繼續在馬格蘭活下去！我和她有過一面之緣，至今仍然記得她柔和、清澈、洋溢著深情的眸子，那是一位美麗佳人才有的和善目光。我曾深深地望入這雙眼睛，希望看見印在她眼睛裡的世界。

你可以根據這些作品的拍攝日期和地點，追尋她走過的路。莫拉斯在地球上的行跡宛如一幅書法，那是她為我們這個世界留下的簽名。她作品中最吸引我的，就是那份普世性的、全球性的視野。當然，還有她那個等級的攝影師、像她那樣堅強、深不可測的女性才有的輕盈與簡練。

古奧爾圭·平卡索夫
Gueorgui Pinkhassov

法國，巴黎，1957 年

前往婚禮的路上。
摩爾多瓦，奧提尼亞，1958 年

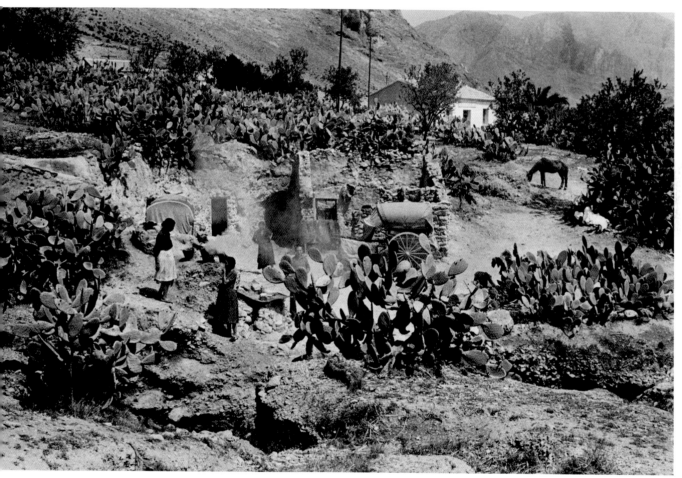

西班牙，穆爾西亞，1954 年

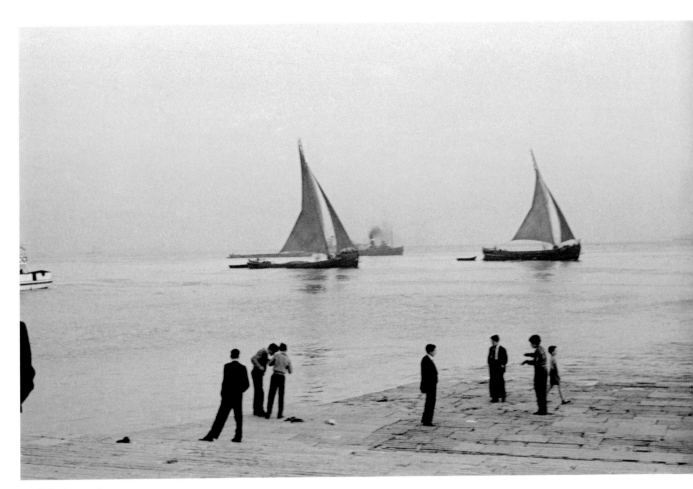

葡萄牙，1956 年

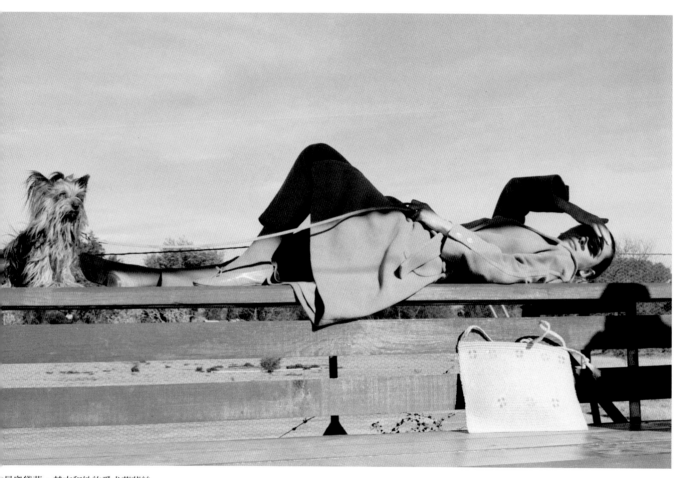

影星奧黛莉‧赫本和她的愛犬菲夢絲
電影〈恩怨情天〉（The Unforgiven）中的一幕。
西哥，杜藍哥，1959 年

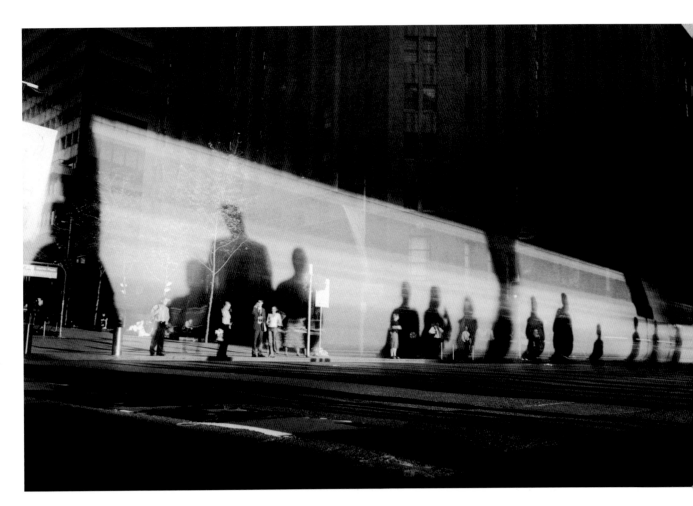

澳洲，雪梨，馬丁廣場，2002 年

# 特倫特・帕克
# TRENT PARKE

特倫特・帕克生於 1971 年，在澳洲新南威爾斯州的新堡長大，12 歲左右拿起母親的 Pentax Spotmatic 相機開始攝影，用家裡的洗衣間當做暗房。今天，帕克是馬格蘭唯一的澳洲裔攝影師，以街頭攝影為主要題材。

2003 年，帕克和他的妻子、同時也是攝影夥伴娜芮莉・奧提歐（Narelle Autio）開車環繞澳洲，里程將近 9 萬公里。這趟旅程中拍攝的照片集結成《午夜將至》（Minutes to Midnight）這本攝影集，其中的影像從乾旱的澳洲內地，到邊遠原住民城鎮上混亂、陰鬱的生命力，勾勒出一幅不時令人感到不安的 21 世紀澳洲肖像。這項專題計畫讓帕克得到尤金・史密斯人道攝影獎（W. Eugene Smith Grant in Humanistic Photography）。

帕克曾在 1999、2000、2001 和 2005 年贏得世界新聞攝影獎，2006 年又獲頒荷蘭銀行新銳藝術家獎（ABN AMRO Emerging Artist Award）。1999 年被推選參與世界新聞攝影大師班。帕克曾經出版過兩本專輯：1999 年的《夢／生活》（Dream/Life）、2000 年與娜芮莉・奧提歐合著的《第七波》（The Seventh Wave）。他的作品曾在世界各地巡迴展出。澳洲國家藝廊在 2006 年收藏了帕克的《午夜將至》全套展覽作品。

帕克和我在 2002 年同時被提名角逐馬格蘭會員，雖然我們住的地方相隔兩萬公里遠，但我們共同體驗到邁向正式會員之路的漫長曲折。從那時起，在每一次的年度大會上總會出現相同的劇情：我身著還算入時的夾克和長褲，帕克穿 T 恤、短褲、夾趾拖鞋，一副澳洲衝浪小子的德行。我們看起來肯定像是很古怪的一對，儘管如此，我們還是成了好朋友。

我必須承認我有點敬畏帕克的天才。基本上，他是一個街頭攝影師。這是一件非常吃力不討好的工作，氣人的是，他似乎不費吹灰之力就能拍得很好。他似乎已經使這個攝影門類變得很能吸引新一代的攝影者。簡言之，他重新開拓了街頭。

把偉大的公路之旅當成夢想的人不在少數，其中大多數人也就僅止於夢想而已，帕克卻真的做到了。他和攝影同伴（也是他的妻子）娜芮莉・奧提歐駕著一台老爺旅行車探索澳洲內陸。我從他們上路後所拍的一系列照片中，看到帕克在他們的帳棚中沖洗底片，把底片掛在附近的尤加利樹上晾乾。太精采了。

那些工作的結晶就是《午夜將至》，這本攝影輯以如同天啟一般的眼光，觀看一群試著和現實共處的人——2002 年造成 88 名澳洲人喪生的峇里島爆炸事件，當時還在澳洲人心中餘波盪漾，所謂的「現實」指的是他們也可能成為恐怖攻擊的對象。帕克這一系列照片顯得晦暗而陰鬱，其中最好的幾張顯然被羅伯特・法蘭克（Robert Frank）附了身。我還記得那難忘的一天，帕克、吉姆・高德伯格和我坐在巴黎的辦公室，設法為這一系列的照片排序，讓這些出色照片能夠得到最佳的呈現。對我而言，身為馬格蘭成員最美妙的莫過於這樣的時光。

帕克最近開始拍攝彩色照片，而且重返街頭。這是很大膽的一步，但是它奏效了，因為色彩增添了深度和說明性。能夠有效利用光線雖然是成為攝影人不可少的先決條件，但是帕克駕馭澳洲毒辣太陽的能力確實令人佩服不已。

我深深感激帕克，是他，讓我看到一些我不曾認識的澳洲，儘管他看起來就和澳洲人給人的刻板印象一模一樣。

馬克・鮑爾
Mark Power

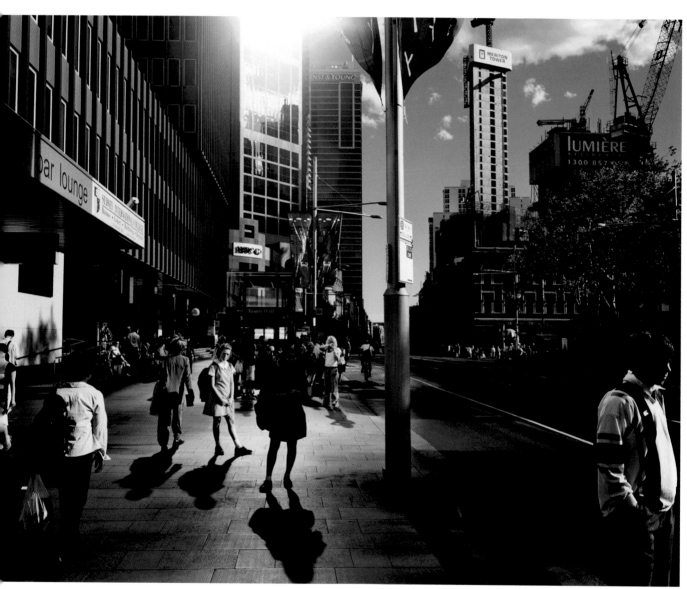

澳洲，雪梨，市政廳站，2006 年

我的雙親站在新堡的自家後院。
澳洲，新南威爾斯，2003 年

柏威克郊區。澳洲，維多利亞，2004 年

惱人的飛行盒子。
澳洲，北領地，馬塔蘭卡，2004 年

次頁
午夜：特倫特·帕克自拍照。
澳洲，新南威爾斯，梅寧迪，2003 年

英格蘭，史卡博羅，2000 年

# 馬丁・帕爾
# MARTIN PARR

馬丁・帕爾 1952 年出生於英國瑟里郡的艾普孫鎮。他年紀還很小的時候就展現出對攝影的興趣，他的祖父喬治・帕爾熱中攝影，本身也是業餘攝影師，給了他許多鼓勵。

1970 至 1973 年間，帕爾在曼徹斯特理工學院學攝影。為了實現做一名自由攝影師的心願，他在 1975 至 1990 年代初期這段時間接下各種教學工作。他在 1980 年代初期的作品聚焦在英國老百姓的生活型態，反映工人階級在柴契爾夫人執政時代社會地位下滑與生活困苦的實情。他拐彎抹角的社會紀實手法和別出心裁的影像贏得了國際聲譽。1994 年，眾人對他那煽動式的攝影風格經過一番唇槍舌劍，終於使得帕爾成為馬格蘭的一員。

對帕爾而言，道德淪喪與本末倒置的日常生活意味著我們只能從保有幽默感中得到救贖。像《百無聊賴的夫妻》（Bored Couples）和《常識》（Common Sense）等作品都在描繪現代生活的陳腐、無趣、空洞。

費頓出版社（Phaidon）2002 年出版了他的專輯《馬丁・帕爾》（Martin Parr）。倫敦巴比肯藝廊舉辦了一場大型的帕爾作品回顧展，並到馬德里的索菲亞王后國家藝術中心博物館、巴黎的歐洲攝影館、漢堡的堤壩之門美術館等地巡迴展出。

威爾斯大學在 2004 年聘請帕爾為攝影教授，他也在同年兼任亞耳攝影節的客座藝術指導。近年來他對電影製作產生興趣，並開始將他的攝影應用在時尚和廣告等不同的領域。

在那麼多左擁黑白、右抱彩色的攝影師之中，馬格蘭還有對黑白攝影從一而終的攝影師嗎？這就像畫家對具象和抽象永遠辯不完一樣。

我第一次遇見馬丁·帕爾是在某一年的坎城影展上，那時，他的攝影就已經是以彩色為主。我們對於是否接納他進入馬格蘭有過很長時間的激烈辯論。坦白說，爭議的原因並不僅止於色彩。當他終於成為會員後，我站在他這邊。亨利·卡蒂埃—布列松問我，為什麼我們認為帕爾可以成為馬格蘭的「顏色」之一。1950 和 1960 年代的世界灰暗而單調，只有被紅色所主宰的蘇聯、中國、古巴等地例外。

我告訴布列松，帕爾以前也和我們一樣拍黑白照片，拍了很多年，也許他有一天夢到了一個被色彩、旅遊和低級趣味擠爆的世界而被嚇醒，有人曾經略帶嘲諷地這麼說。我們往往會帶進來一些攝影師，不見得都已經功成名就，但是他們會帶來新觀念，把原來的東西全部打翻。

馬格蘭在政治、宗教和社會議題上沒有任何教義——在 60 年代，你甚至找不出兩位對該使用哪種相機、鏡頭、底片還是數位持相同意見的攝影師。不過，馬格蘭開山祖師立下的信條是（如今也還是）拍攝人類在這個變遷世界中的處境。你的「第三隻眼」，也就是心智與感情，讓你對自己的行為完全負責。

幾年前，我恭賀馬丁·帕爾任亞耳攝影節藝術指導時的出色表現，還說我無意終結「彩色攝影界的馬丁·帕爾化」現象，不過我現在正在製作自己的下一本專輯，要用不同的方法以色彩呈現人性。

提一個值得我們深思的問題：幾年前有一位年輕中國攝影師問我知不知道中國的畫家、詩人或雕塑家在成名以後會做什麼事。我不知道。他說，他們會改個名字，看看別人是否還會覺得他們的作品很棒。

勒內·布里
René Burri

「這裡的東西完全沒有一點女人味。我基本上就只是
搬進來、粗手粗腳地把東西放下。」
英格蘭，1991 年

英格蘭，新布來頓，1985 年

英國時尚週。英格蘭，1998 年

塔提商店（Tati store）。法國，巴黎，1998 年

尼亞拉的一名殘障兒童難民。
蘇丹，南達夫，2004 年

# 保羅·佩勒格林
# PAOLO PELLEGRIN

保羅·佩勒格林 1964 年出生於義大利羅馬。他在 2001 年馬格蘭候選人，2005 年成為正式會員。佩勒格林是《新聞週刊》雜誌的特約攝影師。

佩勒格林得到過很多獎項，包括八次在世界新聞攝影大賽中獲獎、無數的年度最佳攝影師獎、一次徠卡卓越獎章、一次奧利維爾·瑞伯特獎（Olivier Rebbot Award）、漢薩—米特獎（Hansel-Meith Preis）、以及羅伯·卡帕金獎。2006 年，佩勒格林獲頒尤金·史密斯人道攝影獎。

佩勒格林和湯馬斯·德沃札克、亞利士·馬約利和伊爾卡·烏伊莫寧等人同為裝置巡迴展《外百老匯》（Off Broadway）的創始成員。他已出版四本書，現於羅馬和紐約兩地居住。

看著保羅・佩勒格林的照片，我總會有一種厄運將至的感覺，彷彿世界末日就要來臨，天空快塌下來了。他鏡頭下的人物，一個個看來都像是黑暗劇院的演員。

看看他在蘇丹達夫省拍下的一幢被摧毀的房屋：地上被燒得焦黑，大概是當地武裝民兵的傑作，聽說這些人正在非洲進行種族屠殺。仍然矗立的一面屋牆，荒謬地見證了這場使得這個地區分崩離析的內戰。這個地方再也長不出東西，沒有人會回到這裡。

保羅擅長運用失焦和動態模糊的技巧——以極具創意的方式運用黑白攝影，強調對比、把細節模糊掉。作品少了點新聞性，多了點詩意。

保羅以這些手法作為工具來強調自己的觀點。他的表現風格是建立在他的社會良知上；拍攝主題包含戰爭、政治動亂，與當今人類歷史的巨大浪潮……佩勒格林不像現在的很多攝影師，把手法視為配備，作品充滿了風格，卻缺乏內容。

因此，我自願在本書中選輯他的作品。

**阿巴斯**
**Abbas**

次頁
左上
亞西爾 阿拉法特的葬禮，於拉馬拉的慕卡達官邸（Muqata）舉行。
巴勒斯坦約旦河西岸，2004 年

左下
伊拉克平民和武裝分子拖走被聯軍殺害的戰士屍體。
伊拉克，巴斯拉，2003 年

右上
塞爾維亞婦女悼念被阿爾巴尼亞人殺害的同胞。
科索沃，奧比利奇，2000 年

右下
尼亞拉附近一座被摧毀的村莊。
蘇丹，南達夫，2004 年

這位母親的一個孩子在以色列國防軍入侵
巴勒斯坦北部城市傑寧時被殺。
以色列，2002 年

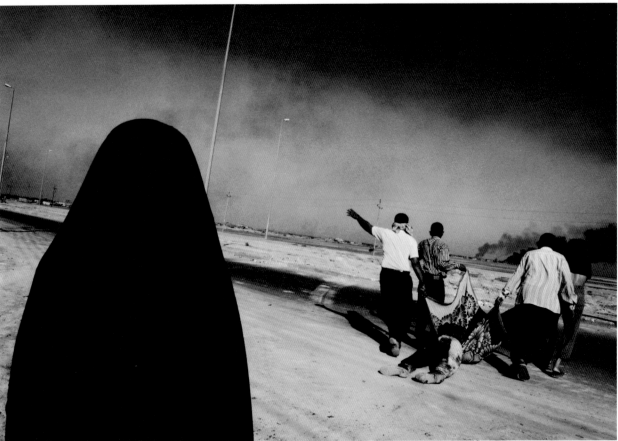

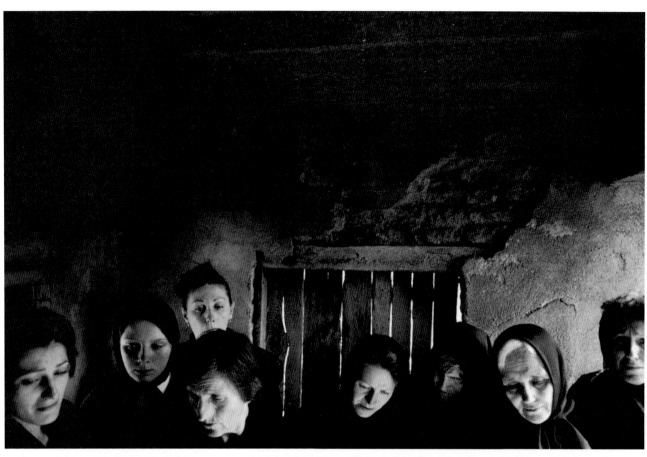

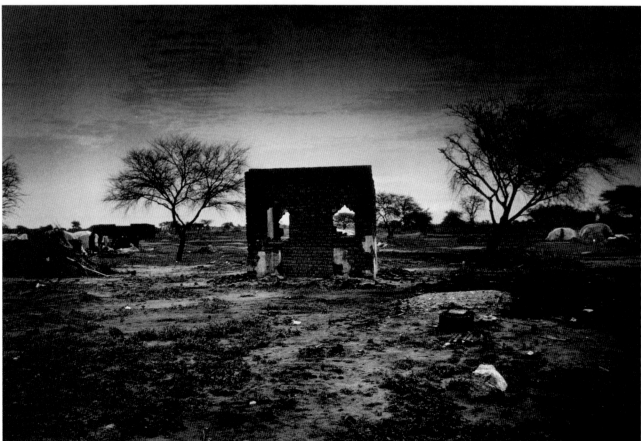

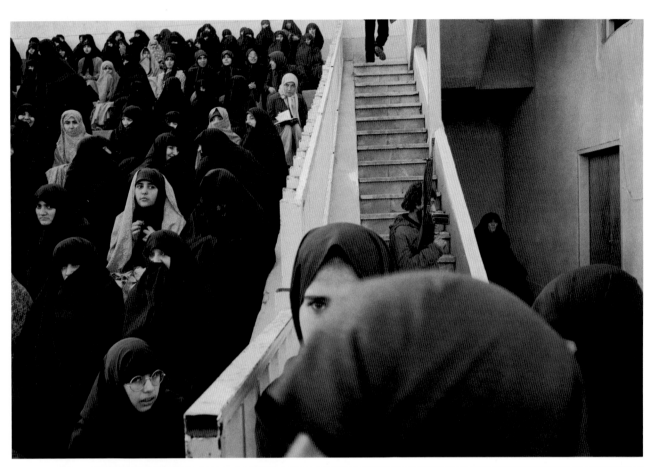
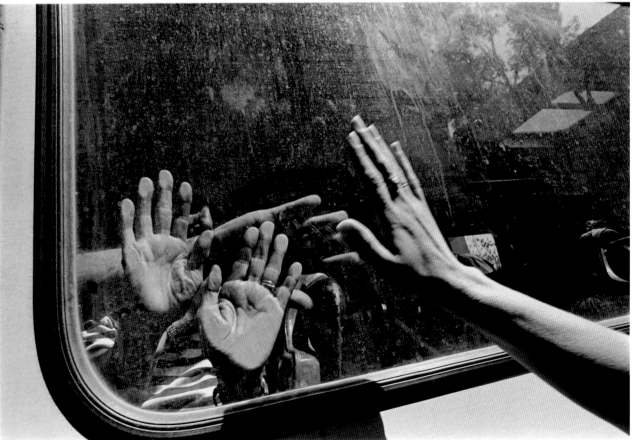

# 吉爾‧佩雷斯
# GILLES PERESS

吉爾‧佩雷斯 1946 年出生於法國，曾先後就讀政治學研究所與萬森大學。1971年，佩雷斯開始運用攝影製作博物館裝置展品並出版攝影集，著作包括《海恩斯》（Haines，2004 年出版）、《毀滅的村莊》（A Village Destroyed，2002 年出版）、《墳墓：斯雷布雷尼察和武科瓦爾》（The Graves: Srebrenica and Vukovar，1998年出版）、《沉默：盧安達》（The Silence: Rwanda，1995 年出版）、《再見波士尼亞》（Farewell to Bosnia，1994 年出版）、《電傳伊朗》（Telex Iran，1984年出版，1997 年再版）。

佩雷斯的作品曾在許多博物館展出，並受到典藏，包括紐約現代美術館、大都會美術館、惠特尼美術館、國際攝影中心與 PS1 美術館等；芝加哥藝術博物館；華盛頓特區的科克倫藝廊、羅徹斯特的喬治‧伊士曼博物館、沃克藝術中心與明尼阿波利斯美術館；倫敦的維多利亞與艾伯特博物館（V&A）；巴黎的現代美術館、維雷特公園、龐畢杜中心；德國埃森的福克望博物館、漢諾瓦的史普倫格博物館，以及荷蘭鹿特丹的荷蘭攝影博物館等。

佩雷斯曾獲得許多獎項和研究基金，獎助單位包括古根漢研究基金、美國國家藝術贊助基金會（1992、1984、1979 年）、波拉克─克拉斯納基金會（2002 年）、紐約州藝術研究基金會（2002 年）、尤金‧史密斯人道攝影獎、哈佛大學加漢研究基金、國際攝影中心無限獎（2002、1996、1994 年）、埃里希‧薩洛蒙獎、以及艾佛瑞德‧艾森斯塔特獎（2000、1999、1998 年）。

佩雷斯的作品曾經出多次登上《紐約時報雜誌》、《週日時報雜誌》、蘇黎世《你》雜誌、《生活》雜誌、德國《亮點》雜誌、《地球》畫報、《巴黎競賽》雜誌、《帕克特》（Parkett）藝術雜誌、《光圈》雜誌、《Doubletake》攝影雜誌、《紐約客》雜誌與《巴黎評論》等。

佩雷斯於 1971 年加入馬格蘭，曾三度擔任副總裁、兩度擔任總裁。他和妻子艾莉森‧柯寧（Alison Cornyn）育有三名子女，目前定居紐約布魯克林。

人類對於衝突事件的報導只有一段短暫且動盪不安的歷史，吉爾‧佩雷斯對這段歷史有兩個主要貢獻。

首先，在攝影集《電傳伊朗》中，他把身為報導事件中的目擊者所具有的問題，當成攝影工作的重點。這裡的「電傳」，指的是佩雷斯在伊朗人質危機期間前往當地進行五週的密集拍攝工作時，和馬格蘭巴黎辦事處之間的對話內容。他在作為目擊者、處理突發攝影任務、寫出正確的圖說等方面所遭遇到的問題，都被穿插在照片之間的文字內。這聽起來可能不是什麼激進的手法，不過要記得，攝影記者的職責在於率先說出真相。後來佩雷斯也坦誠，他的個人主觀是問題存在的根本原因。

佩雷斯的第二個貢獻在於他的取景方式，這一點清楚地展現在本書選出的作品中。他的取景顯得破碎且擁擠，人與結構物在圖像內外進進出出，讓觀賞照片的人產生一種感覺，畫面上所呈現的只某個更大、更混亂的場景的片段。由於佩雷斯經常待在戰爭前線，他所看到的確實就是這樣。然而，很少有攝影師能像佩雷斯這麼強烈地表現出能量和混亂的感覺。而且他之所以發展出這種新語彙是有政治動機的。一般的新聞攝影形式具有一種可預見性，構圖的均衡對稱和畫面的單純俐落往往淨化了現場絕望的景況，而這正是佩雷斯試圖要跳脫的。

儘管他鏡頭底下的場景極其混亂，這些圖像卻有一種奇異誘人的美感。在老練的形式之中，佩雷斯的攝影能顯示出高度的情感，展現在克羅埃西亞巴士上男子絕望的手、貝爾法斯特街頭奔跑孩童的決心，以及德黑蘭武裝男子與戴面紗女子的意志上。

請坐下來好好地解讀這幾張複雜而引人注目的照片中的意涵。我不曾到過戰場，也誠摯希望永遠不會遇上那種經驗。不過我想吉爾‧佩雷斯的這幾幅影像已經告訴我那可能會是什麼感覺了。

馬丁‧帕爾
Martin Parr

右頁
上
伊朗，塔布里士，1979 年
下
伊朗，德黑蘭，1979 年

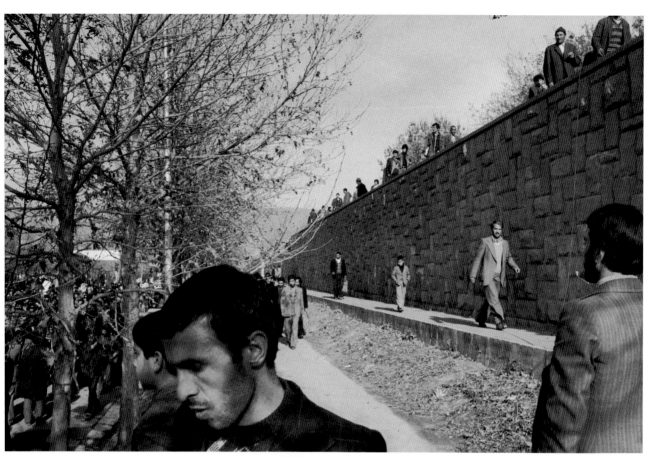

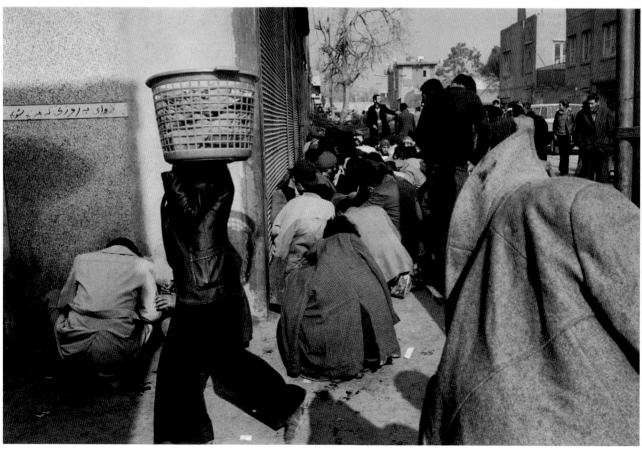

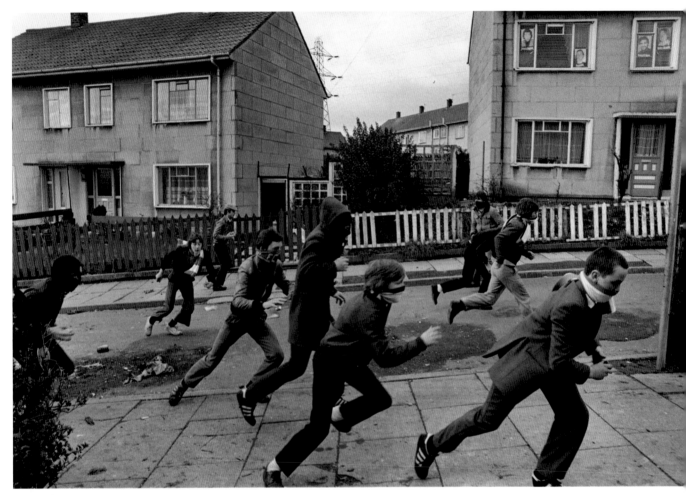

巴比桑茲死亡當天早上的巴利莫菲區。
北愛爾蘭，貝爾法斯特，1981 年

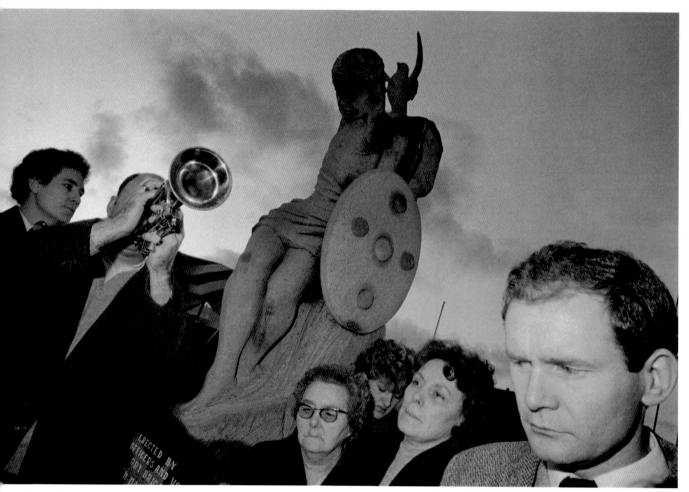

愛爾蘭共和軍成員的喪禮。
北愛爾蘭，德里，1984 年

中國，咸陽市，2006 年

# 古奧爾圭・平卡索夫
# GUEORGUI PINKHASSOV

古奧爾圭・平卡索夫 1952 年出生於俄羅斯莫斯科。平卡索夫對攝影的興趣始於求學期間，他曾在莫斯科電影攝影學院修習電影攝影，完成學業後，進入莫斯科電影製片廠擔任電影攝影師，後來成為片場攝影師。

1978 年，平卡索夫加入莫斯科平面藝術聯盟（Moscow Union of Graphic Arts），獲頒獨立藝術家資格。平卡索夫的作品受到俄羅斯著名製片人安德烈・塔爾科夫斯基（Andrei Tarkovsky）注意，塔氏因而邀請他參與電影《潛行者》（Stalker，1979 年）的場景拍攝。同年，平卡索夫的作品入選了一個在巴黎舉辦的俄羅斯攝影師作品聯展，受到許多關注。

平卡索夫於 1985 年移民法國巴黎，此後替許多國際媒體擔任攝影，尤其是德國《Geo》、法國《大報導》雜誌（Grand Reportage）與《紐約時報雜誌》，不過他對拍攝事件並不感興趣。平卡索夫的第一本攝影集《視界漫步》（Sightwalk）證實，他偏好透過反射面或特定的光線類型來探索個別細節，作品往往近乎抽象。平卡索夫 1994 年成為馬格蘭會員。

想要改變混亂的向量是很愚蠢的。你不該試圖控制，而是融入其中。

藝術家不能只受自我意志滋養。好奇心會把你縮小到像鏡頭的孔徑那麼大，讓你溜進未知的世界。「從來沒有人達到那個境地」──這是對永遠無法滿足的想像力唯一的恭維。迷路不是罪過，你應該迷失一下，只要確定你能找得到回來的路就好。

畢竟，歸來是最動人的──就像畫家布勒哲爾作品中回到火爐邊的獵人，或是林布蘭筆下回頭的浪子。到頭來，那就是這一切的核心。不過，這些當然得從腳開始！

<div align="right">

古奧爾圭・平卡索夫
Gueorgui Pinkhassov

</div>

右頁
上、下
俄羅斯，莫曼斯克，2006 年

次頁
挪威，2005 年

義大利，威尼斯雙年展，2003 年

中國，咸陽市，2006 年

波蘭，熱舒夫，2004 年

# 馬克・鮑爾
# MARK POWER

馬克・鮑爾出生於 1959 年，英國人。小時候在家中閣樓發現了父親自製的放大機，那是一個用倒過來的花盆、一顆家用燈泡和一個簡單的相機鏡頭組裝而成的玩意兒。鮑爾對攝影的興趣可能就來自這關鍵的一刻，儘管他後來選擇修習繪畫與素描。鮑爾在 1983 年有點意外地「成為攝影師」，並在編輯與慈善界任職將近十年之久，後於 1992 年開始教書。這樣的變化，恰好與他轉而從事長期個人攝影專題的時機相吻合。除了個人專題以外，鮑爾目前也替工業部門進行大規模的委託拍攝案。

鮑爾的作品曾在世界各地以個展和聯展的方式展出，他也出版了四本作品集：《船運預測》（The Shipping Forecast，1996 年出版）、《超結構》（Superstructure，2000 年出版）、《英國財政部專題》（The Treasury Project，2002 年出版）以及《二十六種不同結局》（26 Different Endings，2007 年出版）

馬克・鮑爾於 2002 年加入馬格蘭。

文明即將衰亡，古老神話正在崩解。工作、思想、資訊、記憶、藝術、表述、科學、政治、歷史、事件本身——這些不過是空殼子。人類屈從於新的道德與商業需求，它們操控、設定了自己的欲望。

　　當我思考這些存在於馬克・鮑爾世界觀中的突變形態的可憎之處時，我聽見了自己的擔憂——考慮到我們兩人在診斷與策略上的差異，這大概是違背常理的。雖然我們都相信藝術是一種報導工具或行動方式，但我是在道德的虛無性中找到擺脫現實的解藥，而鮑爾是弄縐一池春水，即使這個脆弱、短暫的現實逃避責任，他也不會氣餒。他看著一個空的物件時，能超越自己先入為主之見，自信地保持尊重的距離，針對這個險惡的場景，也就是一個把自己無助的演員全部趕跑的世界，做出詳盡的外形描述。

　　他的照片充滿了在現實面前的不確定性，但這些照片並未試圖證明事物的狀態如何已被預先定義。馬克・鮑爾一點一點地拿掉了當代空間中人與社會的維度，好推廣這個諷刺劇場——感覺已經消失在壯觀的表面底下。

　　他站在一段距離之外注視這個世界，用它做出一套新穎的美學分析。藉由思考我們日常生活環境的美、醜，與無關緊要的乏味瑣碎，他仔細、懷舊且頑固地透過攝影來搜集這種物質的損失，創造出一種絕對清晰又富詩意的方式來詮釋恐懼。

　　他的影像告訴我們符號的專橫，這些符號脫離了它們原本所指稱的現實，不斷複製，讓我們陷入迷醉。它們宣告了最壞的狀況：物種在編號之下無止境的增生繁殖、可植入活體中的蟲、化學驅動的分子機器，肉體和機器之間的亂倫雜交、身體和思想的商業化，以及演化出能夠適應感覺消失的擬真人類的問世。

<div style="text-align: right">

安托萬・德阿加塔<br>
Antoine d'Agata

</div>

建造空中巴士 A380。
西班牙，雷亞爾港，2004 年

教宗若望保祿二世的喪禮，梵蒂岡現場直播。
波蘭，華沙，2005 年 4 月

波蘭，日拉爾杜夫。2005 年 2 月

建造空中巴士 A380。

法國‧土魯斯，2003 年

哈林區街景。美國，紐約市，1987 年

# 艾里・瑞德
# ELI REED

艾里・瑞德 1946 年生於美國，曾在紐華克美術暨工業藝術學院學習插畫，1969 年畢業。1982 年他獲選為哈佛大學尼曼學人，在哈佛大學甘迺迪政府學院研究政治學、城市事務與中美洲的和平展望。

瑞德在 1970 年開始以自由工作者身分從事攝影。1982 年，馬格蘭注意到瑞德在薩爾瓦多、瓜地馬拉和其他中美洲國家拍攝的作品。隔年夏天，瑞德獲得馬格蘭的候選人，1988 年成為正式成員。

同年，瑞德替由美國作家馬婭安傑盧（Maya Angelou）擔任旁白的紀錄片《豐腴之地的赤貧者》（Poorest in the Land of Plenty），用相機記錄下貧窮對美洲兒童造成的影響，後來也繼續替大型電影拍攝劇照和專題。1993 年，瑞德製作的紀錄片《出走》（Getting Out）在紐約電影節放映，該片後於 1996 年「黑人電影工作者名人堂國際影視競賽」的紀錄片類別獲獎。

瑞德曾製作許多專題報導，一項以貝魯特為題的長期研究（1983-87）後來造就了他第一本、並且備受讚譽的攝影專輯《遺憾之城拜魯特》（Beirut, City of Regrets），此外還有海地小杜瓦利埃的垮台（1986）、美國在巴拿馬的軍事行動（1989）、香港寨城、以及可能是他最著名、累積超過 20 年的對非裔美國人的記錄。《美國黑人》（Black in America）一書橫跨 1970 年代至 1990 年代，其中包括 1991 年紐約布魯克林皇冠高地暴動，與 1995 年百萬人遊行的記錄。

瑞德曾在國際攝影中心、哥倫比亞大學、紐約大學與哈佛大學授課，目前為德州大學奧斯汀分校新聞攝影臨床教授。

## 2007 年 5 月艾里‧瑞德與丹尼斯‧史托克的對話

**瑞德** 我從一年級開始素描和繪畫，對古希臘、古羅馬神話以及科幻小說都很感興趣——它們代表另一種現實，不同的世界。我後來進入藝術學校，在財務和精神上都得到父親的支持。在那之前，上大學對我來說幾乎是不可能的事情。我原本想加入陸戰隊，不過視力太差。有一天，一位藝術評論家看到我的繪畫作品，告訴我應該考慮往藝術界發展。

**史托克** 你記得自己曾經受到哪些人啟發嗎？

**瑞德** 那是民權運動的時期，那時候的氛圍也確實在我身上留下了印記。馬丁‧路德‧金恩和麥爾坎 X，可以說啟發我的就是他們。

**史托克** 不過他們並沒有啟發你進入藝術學校。

**瑞德** 噢，有啊！他們激勵我在我想要從事的領域中成為最優秀的人。

**史托克** 你初次接觸相機是什麼時候？

**瑞德** 我十歲的時候，替母親在聖誕樹前拍了一張照片。我常常看著那張照片——母親在我 12 歲時過世。中學畢業時，我得到一台柯達 Instamatic 104 相機。後來我在攝影雜誌看到馬格蘭的照片，才開始認真看待攝影這件事。我就像一步一步踏入另一個世界。你是什麼時候拍《浩劫餘生》（Planet of the Apes）的？

**史托克** 1967 年。

**瑞德** 是，我在公車站看到了你那張人猿的照片——那張照片讓我停下來看了好久。還有那張有一個人躺在地上、飛機影子經過的照片，你到底是怎麼拍出來的？那種超逼真的寫實感實在太強烈了。

**史托克** （笑著說）很高興我對你有小小的啟發……關於種族，你的作品想要表達什麼？

**瑞德** 我拍下的每一張照片都在駁斥種族的概念。無論膚色、身形是什麼，我們每個人都在同一條船上。我否認種族的存在嗎？沒有，我只是以我知道的最佳方式來對抗。這是一場持續不停的戰爭。我不喜歡時時刻刻談論這個問題，那實在太累、太令人沮喪了。有一個階段我曾考慮要當耶穌會神父——而且我連天主教徒都不是！——我想要成為一個為大家做好事的人。

**史托克** 可以談談你的婚禮攝影作品嗎？

**瑞德** 有一個沒做錯什麼事的仁兄，以搶劫速食店的罪名被捕。警察逮捕他只因為他是黑人。《時人》雜誌敦促他獲釋，然後派我去拍攝他的婚禮。

我喜歡快樂的結局。

一名建築工人獨自在世貿中心的瓦礫中工作。
美國，紐約市，2001 年 9 月 12 日

上
美國，南卡羅萊納州，波福市，1984 年

右頁
舊金山田德隆：梅里爾 安德森，23 歲，出生於
亞利桑納州的納瓦荷保護區，以拾荒維生。
美國，舊金山，1999 年

在男廁的泰德‧拉德克利夫。
美國，芝加哥，2002 年

珀斯安博伊高中 1965 年畢業班於紐澤西州愛迪森市
克拉利恩飯店舉行同學會。美國，2000 年

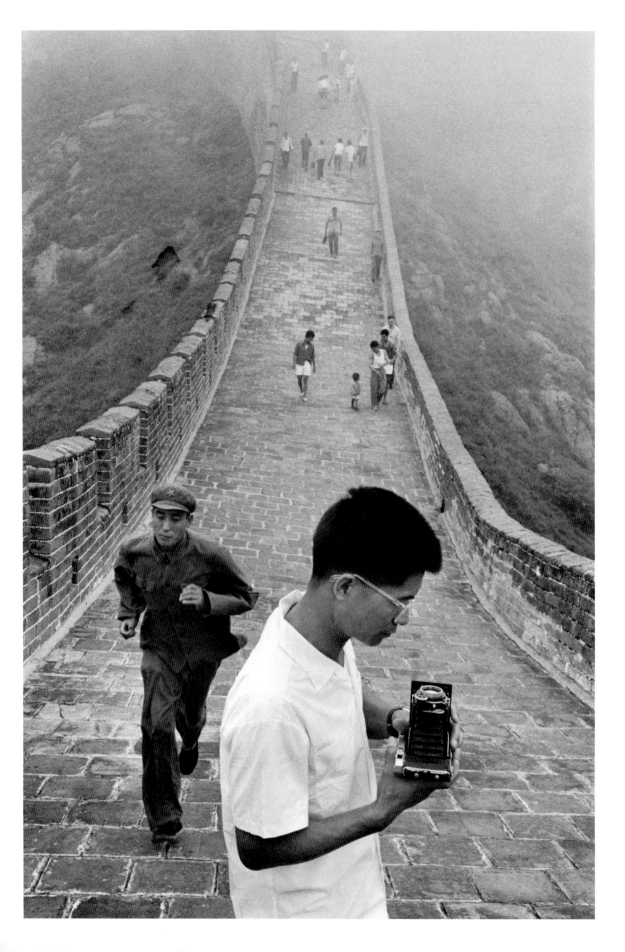

# 馬克・呂布
# MARK RIBOUD

馬克・呂布 1923 年生於法國里昂，在 1943 至 1945 年第二次世界大戰期間的法國抵抗運動中極為活躍。1951 年以前，呂布一直在里昂的工廠中擔任工程師，後來才成為自由攝影師，並於 1952 年移居巴黎。呂布受到亨利・卡蒂埃－布列松與羅伯・卡帕的邀請，在 1952 年以準會員的身分加入馬格蘭，1955 年成為正式會員。

1950 年代中期，呂布開著一部經過特別改裝的路華汽車前往印度，這部車原為馬格蘭共同創辦人喬治・羅傑所有，羅傑著名的非洲作品就是開著這部車完成的。呂布 1957 年前往中國，在當時是最早進入中國的幾位歐洲攝影師之一；1965 年，他與作家卡羅爾（K. S. Karol）再次訪問中國，並長時間停留。呂布以他對於東方國家的詳盡報導聞名於世，作品如《中國的三面紅旗》（The Three Banners of China，1966 年出版）、《北越的面孔》（Faces of North Vietnam，1970 年出版）、《中國的視界》（Visions of China，1981 年出版）、《在中國》（In China，1996 年出版）、《明日上海》（Tomorrow Shanghai，2003 年出版），以及《伊斯坦堡 1954-1998》（Istanbul 1954-1998，2003 年出版）。呂布最重要的著作是《攝影五十年》（50 Years of Photography），於 2004 年呂布在歐洲攝影館舉辦的大型個展上同時推出。

呂布最著名的作品之一攝於 1967 年美國華盛頓特區的越南和平祈願遊行：一名年輕女子手中拿著一朵花，面對著手持刺刀守衛著五角大廈的士兵。呂布的作品曾登上無數雜誌，包括《生活》、《Geo》、《國家地理》、《巴黎競賽》與《亮點》。呂布兩度獲得美國海外記者俱樂部獎（1966, 1970），而且除了在歐洲攝影館的展覽以外，也曾在巴黎現代美術館（1985）與紐約國際攝影中心（1988 與 1997）舉行大型回顧展。

左頁

長城。中國，河北省，1971 年

攝影史上，有幾位攝影師特別能鼓舞人心。這些攝影師界定了文化，做出千古流芳的貢獻。對我來說，馬克‧呂布的攝影就具有這樣的標竿性。他從事攝影超過半個世紀，一直都表現出同樣一股沉靜的威嚴。

我原先對於中國的認識，可能就是侷限於呂布自 1950 年代開始在中國拍攝的開創性作品。呂布長期致力於記錄中國的輪廓形貌，他的努力獲得了絕佳的成果。呂布自文化大革命之前就開始用鏡頭記錄中國，而且一直延續到當今經濟蓬勃發展的時期。

呂布的攝影表面上很簡單。就像所有的優秀攝影師一樣，他讓照片看起來很簡單。但他的構圖中有一股說服性，每一個元素都在完美的位置上。所有場景都既複雜又發人深省。因此難題來了：到底應該把呂布視為藝術家，還是新聞攝影師？

我想，呂布應該很少吹噓自己能拍出高明作品並準時交付工作的能力。事實上，他最好的作品大多是自發拍攝的，而且讓我震驚的是，他的最佳照片都是我所認為的獨立式作品，也就是說即使從脈絡中抽離，這些照片還是有非常好的效果，因為其中總是有一種視覺或美學上的轉折點，讓人對作品留下深刻印象。我認為，呂布是少數能夠結合新聞攝影和藝術的攝影師之一。

我原本很掙扎，到底要不要選那張 1967 年女子拿著花站在槍口前的經典照片。最後，我還是忍不住選了 2003 年呂布自己拍到有人拿他那張照片做成遊行海報的影像。這是一個令人信服的例證，顯示呂布的攝影已成為主流。

<div align="right">

馬丁‧帕爾
Martin Parr

</div>

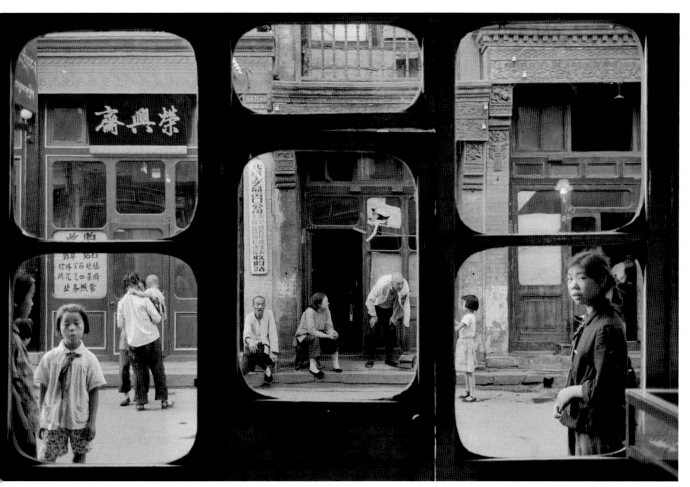

從古董店內看出去的北京街頭。
中國，1965 年

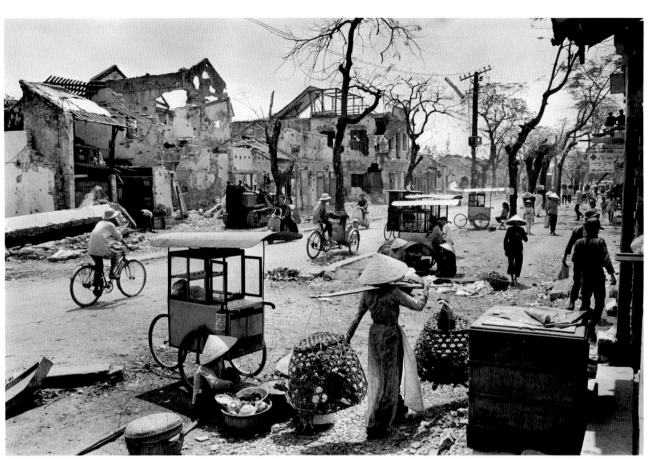

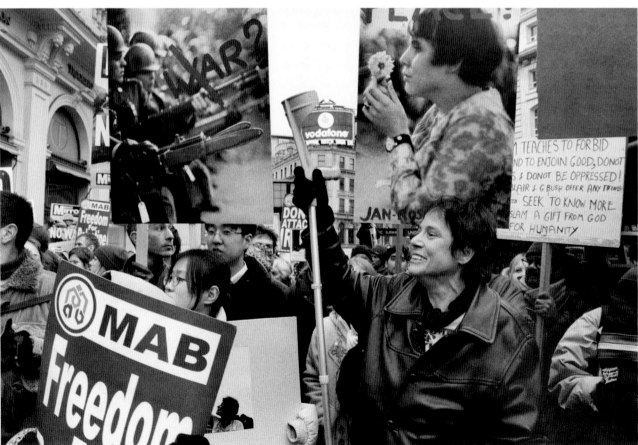

，上
轟炸過後的古都順化。越南，1968 年 5 月

，下
街頭反戰遊行。英格蘭，2003 年

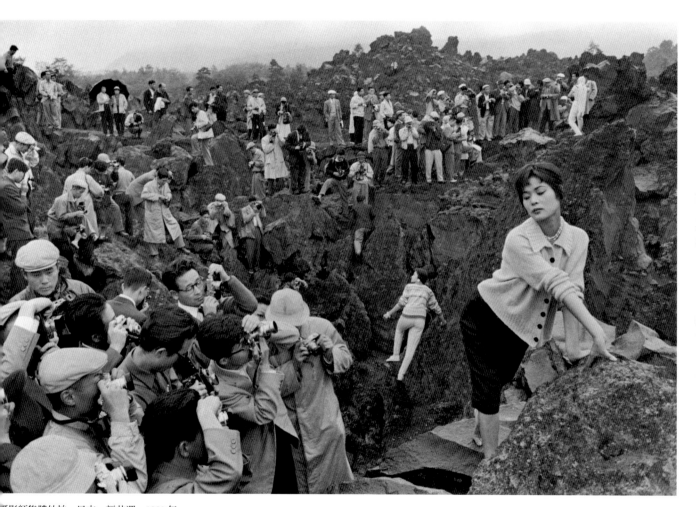

攝影師集體外拍。日本，輕井澤，1958 年

次頁
教宗保祿六世。義大利，羅馬，1972 年

大戰期間的晚間娛樂活動。英格蘭，倫敦，1940 年

# 喬治‧羅傑
# GEORGE RODGER

喬治‧羅傑 1908 年出生於英國柴郡，曾在英國商船隊服役。在美國短暫停留之後，羅傑替英國國家廣播公司的《聽眾》（The Listener）雜誌攝影，1938 年也曾短期替黑星圖片社（Black Star Agency）工作。

羅傑鏡頭下的倫敦引起了《生活》雜誌的注意，使得他成為戰地特派記者。他因為報導西非的自由法國活動而贏得 18 枚獎牌，後來繼續記錄厄利垂亞、阿比西尼亞和西部沙漠的戰爭前線。也曾前往伊朗、緬甸、北非、義大利的西西里島和薩勒諾，在那裡結識了羅伯 卡帕。

在報導法國、比利時與荷蘭的解放以後，羅傑前往德國，在 1945 年 4 月成為第一位踏進伯根－貝爾森集中營的攝影師。同年 5 月，羅傑為《時代》與《生活》雜誌拍攝德軍在呂訥堡投降。然而戰地工作時要在死者面前尋找「良好構圖」的經驗，讓羅傑遭受精神創傷，他於是展開一場 4 萬 5000 公里的長途旅行，走遍非洲與中東各地，拍攝動物生態、儀式與生活方式等與大自然較親近的主題。

1947 年，羅傑受邀與羅伯‧卡帕、亨利‧卡蒂埃－布列松、大衛‧西摩與威廉‧梵蒂維特，一同創辦馬格蘭攝影通訊社。他的下一場的大旅行是從南非好望角到埃及開羅的跨越非洲之行，在這段旅途中，他替蘇丹科爾多凡的努巴人拍下許多精采的照片，1951 年首度在《國家地理》雜誌發表。有超過 30 年的時間，非州一直是他最關注的地方。

一生功績卓著的喬治‧羅傑於 1995 年 7 月 24 日在肯特逝世。

「倫敦大轟炸」是喬治・羅傑拍攝的第一則報導，作品中展現出直率與簡單的特質，一直都是我非常喜愛的。

在成立初期的馬格蘭倫敦辦事處，暗房（一個現在看起來相當古雅的地方）外總是放著一大疊印樣，那些都是喬治的底片，代表他畢生的心血。喬治同意讓我重新編輯他的作品，我們製作了新的印樣，如此一來我就不會因為他原本用陶瓷描筆寫下的編輯記錄而分心。

時間快轉到喬治在肯特的自家花園，那些陽光明媚的下午，伴隨著來自赫德康恩航空俱樂部（喬治老是說總有一天要讓他們關門大吉）的惱人輕型飛機發出的嗡嗡聲。我們手上有三盒照片——分別是要、不要、考慮中——我必須承認，我會趁喬治不注意的時候，把一些奇特的照片偷偷放進要的那一盒。喬治在看完他的印樣後，很快就完成了他想做的編輯，他才不會在 60 年後還改變心意。我努力保住了很多張我新發現的照片，並設法說服他公開許多知名作品的原圖，不要裁切；多年來他都是以同樣的裁切方式自行沖洗照片的。我們成了朋友，這份友誼中存在著跨世代的相互尊重，這是馬格蘭歷久不衰的特質之一。

我製作了一系列的影印書，把羅傑的一生分成許多部分——如探險、戰爭、非洲、任務與歸鄉——這些後來也成為回顧攝影集《人與非人》（Humanity and Inhumanity）的素材。我學到很多——並不只是有關喬治這個人，還有編輯的過程，並且確認了一件我一直以來都知道的事情：喬治是一位極度被低估的攝影師。他是個複雜而熱情的人，對這個世界和攝影的看法堅定不移，他同時也是最厲害的說書人，對自己的戰爭體驗有著照片般的記憶，後來聽他描述起來還歷歷在目，彷彿是昨天才發生的事。

我曾帶著我的影印書，到亨利・卡蒂埃－布列松位於巴黎的住家登門拜訪，試圖說服他替攝影集寫序。看布列松翻著書頁，我真的覺得自己做到了某些事。我可以感受到布列松有了反應，我猜想布列松一直到那一刻，才發現喬治原來是這麼棒的一位攝影師。

<div align="right">

彼得・馬洛
Peter Marlow

</div>

準備出發上工的重機具救援隊。英格蘭，倫敦，1940 年

科芬特里市政廳公布死傷名單。
英格蘭，1940 年

婦女服務會禮拜堂。
英格蘭，倫敦，1940 年

次頁，左
英格蘭，倫敦，1940 年

次頁，右
值完夜班的救援隊成員。
英格蘭，倫敦，1940 年

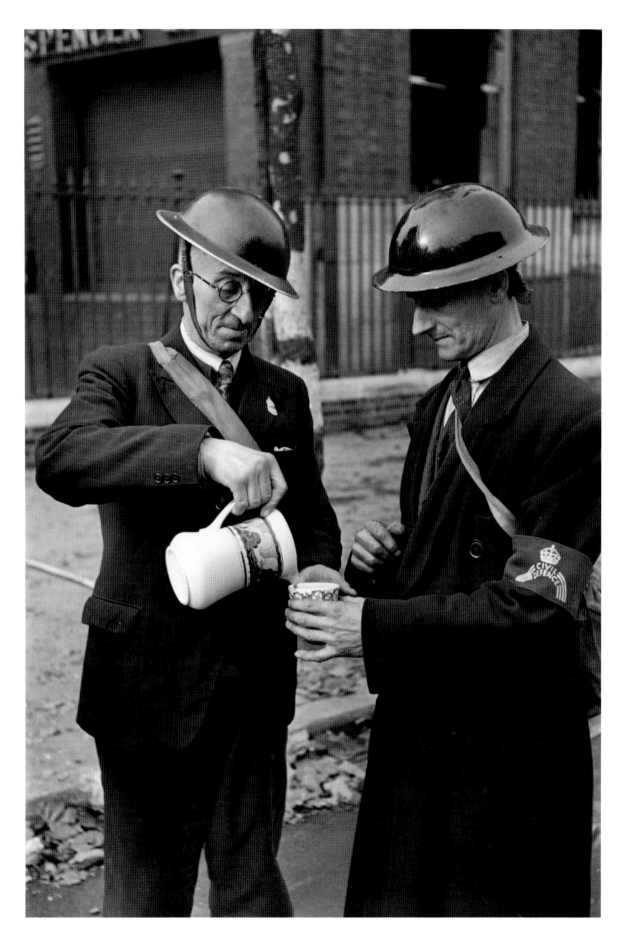

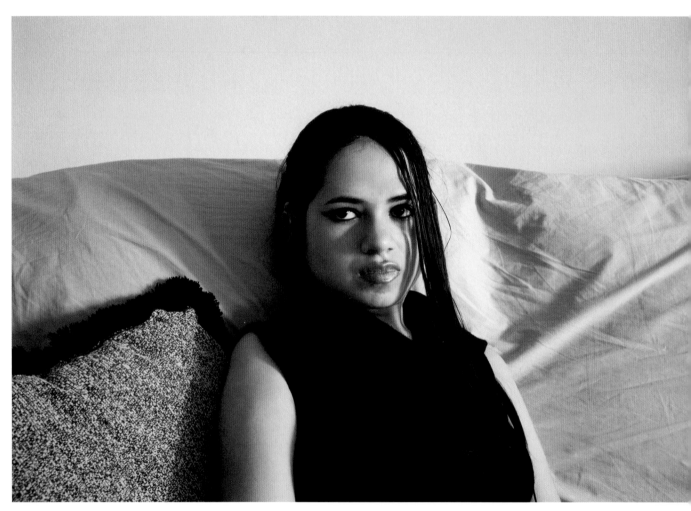

瑪麗耶拉，作品 27 號，選自《新生活》系列。
美國，洛杉磯，2003 年

# 麗絲・薩法迪
# LISE SARFATI

麗絲・薩法迪生於 1958 年，法國人。她在巴黎第四大學取得俄羅斯研究碩士學位，論文主題為 1920 年代的俄羅斯攝影。1986 年，她獲聘於巴黎美術學院擔任校方攝影師。

薩法迪獲得法國文化部與美第奇別墅的獎助金，於 1989 年前往俄羅斯，投注將近十年的時間研究俄國。她的俄羅斯主題作品，讓她在 1996 年獲得涅普斯獎（Prix Niépce）與紐約國際攝影中心新聞攝影類的無限獎，並分別在 1996 年和 2002 年於巴黎國家攝影中心和歐洲攝影館舉行個展。《劇終》（Acta Est）是她的第一本個人專輯，於 2000 年出版。

法國作家瑪格麗特・莒哈絲（Marguerite Duras）於 1996 年過世以後，薩法迪拍攝了莒哈絲位於諾夫勒堡的公寓和房子，這些照片構成了一份充滿私密性的目錄，完整記錄下莒哈絲曾經生活與工作的地方。薩法迪於 1997 年加入馬格蘭，2001 年成為正式會員。

2003 年薩法迪前往美國，以年輕人為對象完成一個攝影系列。這組稱為《新生活》（La Vie Nouvelle）的系列作品於 2005 年由雙棕櫚出版社（Twin Palms）出版，在編排上必須按照次序來欣賞，就像開放式結局戲劇中的段落，每一個角色都代表了能夠出人意料地發展出一段次要劇情的素材。《新生活》系列曾在許多大型博物館與美術館展出。

2004 年，西班牙薩拉曼卡的當代藝術中心與丹麥哥本哈根的尼可萊當代藝術中心都舉辦了薩法迪作品回顧展。

麗絲・薩法迪的照片總是包裹在寧靜和柔美的光線之中，但千萬不要讓這種溫和的描寫方式給愚弄了。她可不是禪宗攝影師，她的作品滿溢著渴望——在以美國年輕人和他們的生活環境為主題的《新生活》系列尤其如此。這些孩子是誰？他們在尋找什麼？我看著這些照片上百次，想要回答這些問題。然而，薩法迪的照片就好像日本的俳句，無法用邏輯來分析，每張照片都是進入一個抒情世界的窺視孔，凍結且煙霧彌漫，或許還搭配著李歐納・柯恩（Leonard Cohen）的音樂：

一群孤獨而好辯的英雄

在開闊的道路旁哈菸；

眾人之間瀰漫著深深的夜色，

每個人吞吐著他們的日常負擔。

（取自李歐納・柯恩《一群孤獨的英雄》（A Bunch of Lonesome Heroes）

<div align="right">

艾力克・索斯
Alec Soth

</div>

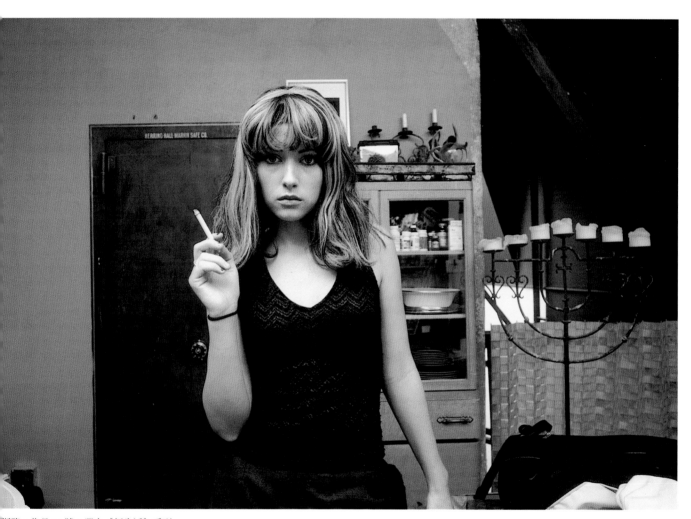

斯隆，作品 34 號，選自《新生活》系列。
美國，奧克蘭，2003 年

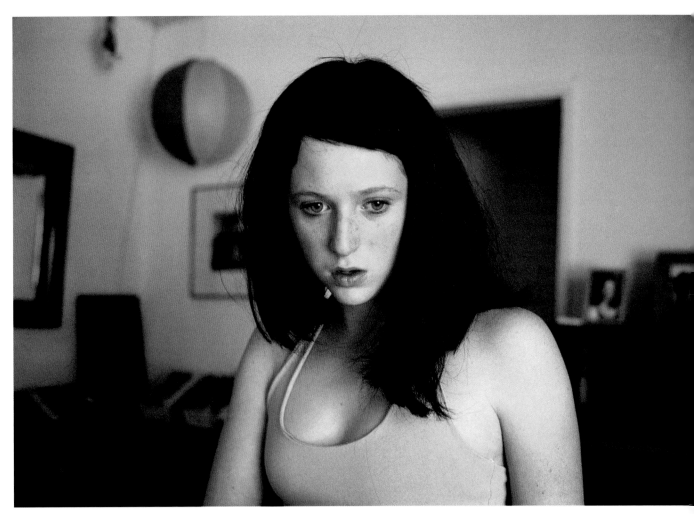

亞細亞，作品 33 號，選自《新生活》系列。
美國，北好萊塢，2003 年

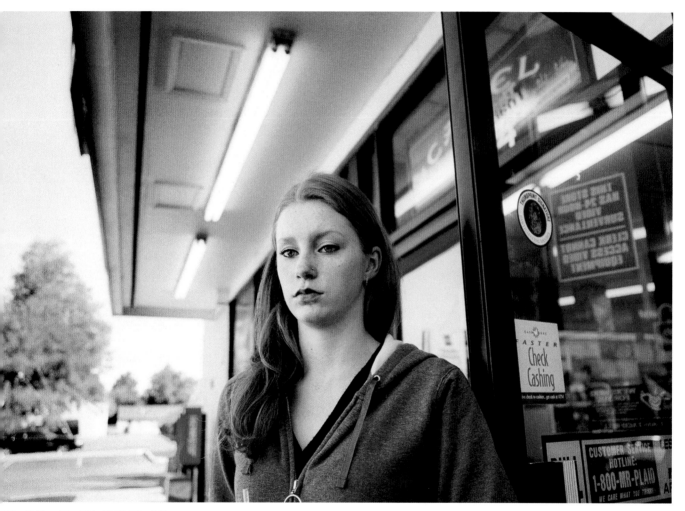

賽芮，作品 31 號，選自《新生活》系列。
美國，波特蘭，2003 年

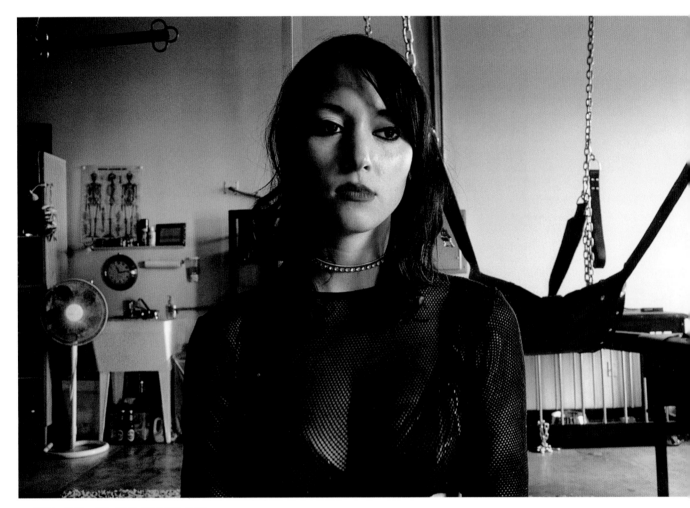

莎夏，作品 28 號，選自《新生活》系列。
美國，奧克蘭，2003 年

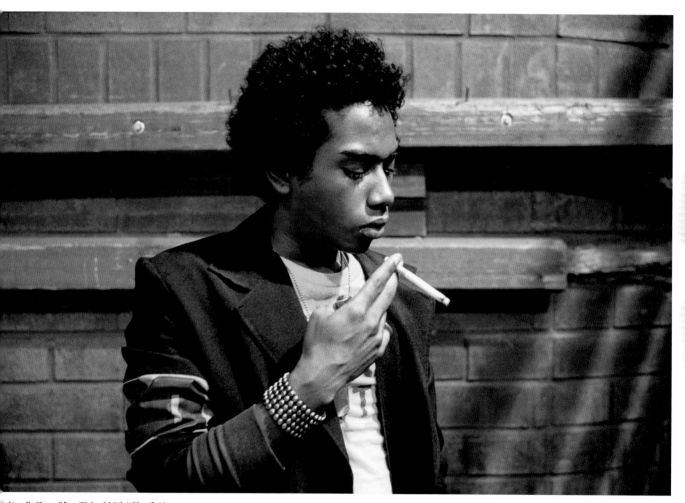

馬克，作品 41 號，選自《新生活》系列。
美國，好萊塢，2003 年

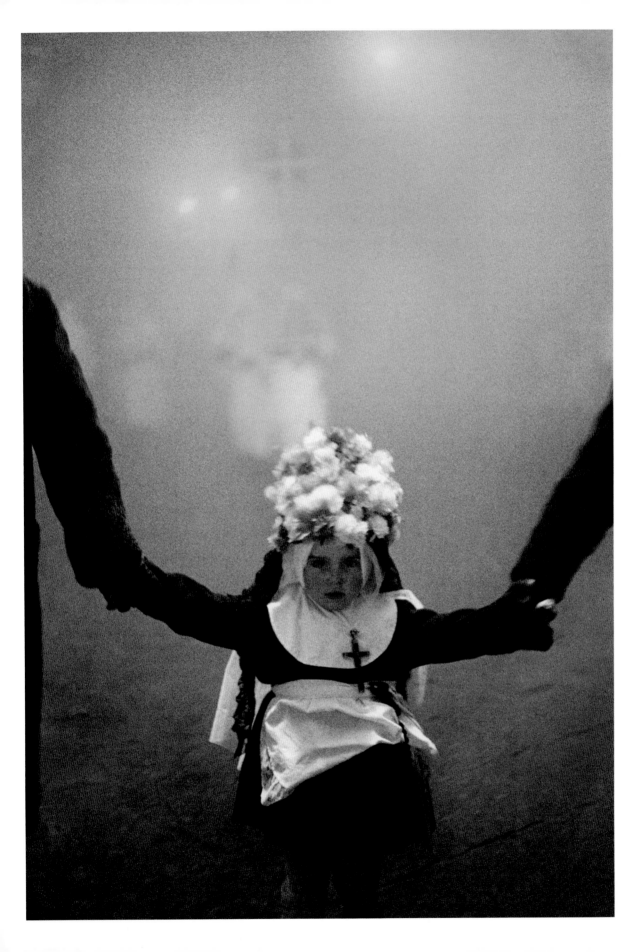

# 費迪南多・希安納
# FERDINANDO SCIANNA

費迪南多・希安納 1943 年出生於義大利西西里。希安納的攝影歷程始於 1960 年代，當時他在巴勒摩大學修習文學、哲學與藝術史，從那時起他就有系統地拍攝西西里居民。《西西里宗教節慶》（Feste Relegiose in Sicilia，1965 年出版）一書收錄了一篇西西里作家李奧納多・夏俠（Leonardo Sciascia）的短文，開啟了希安納和知名作家合作的先例。

希安納 1966 年移居米蘭。隔年，他開始與《歐洲人》（L'Europeo）週刊合作，先是擔任攝影師，1973 年成為記者。他也替《法國世界外交論衡》（Le Monde Diplomatique）撰寫政論，另外並在《文學雙週刊》（La Quinzaine Littéraire）發表文學與攝影相關文章。

1977 年，他分別在法國和義大利出版了《西西里人》（Les Siciliens）和《怪物別墅》（La Villa dei Mostri）攝影集。希安納在這段時期認識了亨利・卡蒂埃－布列松，1982 年加入馬格蘭。1980 年代晚期他進入時尚攝影，並出版了一本回顧攝影集《渾沌的形狀》（Le Forme del Caos，1989 年出版）。

在《盧爾德之旅》（Viaggio a Lourdes，1995 年出版）一書中，希安納回頭探索宗教儀式的意義；兩年後，出版了一組以睡眠中的人為主題的照片——《睡覺，也許做做夢》（Dormire Forse Sognare）。他替阿根廷作家豪爾赫多・路易斯多・波赫士（Jorge Luis Borges）拍攝的肖像照於 1999 年發表。同年，「世界兒童」（Niños del Mundo）攝影展展出了希安納在世界各地拍攝的兒童影像。

2002 年，希安納完成了《那些巴蓋利亞的人們》（Quelli di Bagheria），一本以希安納的西西里家鄉為題的攝影集，他試著透過書寫，以及巴蓋利亞這個地方與居民的照片，重新架構出他幼時的氛圍。

左頁
復活節。西西里島，恩納

1980 年代初，我第一次在巴黎遇見費迪南多・希安納，當時的他擔任記者與撰述，替一間很重要的義大利報紙撰文（我想應該是《米蘭晚郵報》（Corriere della Sera））。當時他已出版了那本以西西里宗教節慶為題的著名攝影集，那張小女孩打扮成巴洛克聖母，被兩名男子牽著走在夜路上的照片，一直讓我念念不忘。

費迪南多的所有作品都展現出對女性的溫柔與愛，這種感覺無疑也在他著名的時尚攝影作品中展現得淋漓盡致。他鏡頭底下的模特兒毫不僵硬，都在他所想像的合理情境中展現——總是充滿感性，令人魂牽夢縈。

費迪南多不只拍照，也創作版畫、素描、繪畫與通俗藝術，而且他大概是我所認識的馬格蘭攝影師中，作品被最多人閱讀的一位。他對朋友非常熱心，又是手藝極佳的廚師、優秀的作家、孜孜不倦的講者。謝謝你，費迪南多，讓我在欣賞你的作品時得到這麼多樂趣。

瑪婷・弗朗克
Martine Franck

右頁
時裝模特兒瑪佩莎。
義大利，西西里，莫迪卡，1987 年

次頁
左上
和小朋友玩耍的瑪佩莎。
義大利，西西里，卡爾塔吉羅內，
1987 年

左下
在街上的瑪佩莎。
義大利，西西里，巴勒摩，1987 年

右上
時尚攝影現場。
義大利，西西里，切法盧，1988 年

右下
時裝模特兒吉賽兒・澤拉惠。
埃及，帝王谷，1989 年

# 大衛・西摩
# DAVID 'CHIM' SEYMOUR

大衛・史銘（David Szymin）1911 年出生於波蘭華沙的出版家族，專門出版意第緒文和希伯來文作品。第一次世界大戰爆發時，史銘家族遷居俄羅斯，直到 1919 年才返回華沙。

1930 年代，史銘曾在萊比錫學習印刷，後轉往巴黎第四大學修習化學與物理學，之後繼續留在巴黎。當時，家族好友暨拉普圖片社（Rap）老闆大衛・拉帕波特（David Rappaport）借了一部相機給他。在史銘最初拍攝的幾則故事中，有一則受到了布拉塞（Brassaï）《夜巴黎》（Paris de Nuit，1932 年出版）的影響，以夜間工人為題。此後，史銘（一般多用他的綽號 Chim，希姆）開始從事自由接案的攝影工作。自 1934 年起，他的圖片故事定期出現在《巴黎晚報》（Paris-Soir）與《觀點》（Regards）新聞雜誌。透過瑪麗亞・艾斯納（Maria Eisner）與新設立的聯盟圖片社（Alliance），希姆認識了亨利・卡蒂埃－布列松與羅伯・卡帕。

1936 至 1938 年間，希姆前往西班牙拍攝西班牙內戰，戰爭結束後，和一群西班牙共和國流亡者一起前往墨西哥進行一項拍攝任務。第二次世界大戰爆發時，希姆移居紐約，改名大衛・西摩。他的雙親都被納粹殺害。西摩曾在美國陸軍服役（1942-1945），以情報工作上的表現獲頒獎章。

1947 年，西摩和卡蒂埃－布列松、卡帕、喬治・羅傑與威廉・梵蒂維特一起創辦馬格蘭。隔年，他受到聯合國兒童基金會之託，前往歐洲拍攝亟需幫助的兒童。他後來繼續在歐洲各地拍攝重大事件、旅居歐洲的好萊塢明星，以及以色列國的興起。羅伯・卡帕過世後，西摩接任馬格蘭總裁。他堅守崗位，一直到 1956 年 11 月 10 日，他前往蘇伊士運河附近報導一次戰俘交換行動時，被埃及人的機關槍射中而送命。

左頁
在集中營長大的泰瑞莎正在畫一幅「家」。
波蘭，1948 年

我在 1954 年第一次見到希姆，當時所有的馬格蘭攝影師齊聚紐約，悼念韋納·畢紹夫與羅伯·卡帕這兩位在兩週之內先後遇難的偉大攝影師。失去他們，讓眾人極為震驚，甚至危及馬格蘭的存續。幸好，在此後 60 年的動盪中不斷眷顧馬格蘭的幸運之神拯救了我們，讓馬格蘭得以延續至今。

希姆對我影響極深。喪禮過後幾天，我們坐在第八大道的一間咖啡廳裡，針對我的職業生涯促膝長談。當時的我在西雅圖過得自在，在美國西北部太平洋沿岸拍了不少作品。希姆說：「年輕人，你必須下定決心，到底是要成為人家會說『我們有葛林在西雅圖』，還是『我們在廷巴克圖有一則報導，派葛林去，不管他在哪裡』的攝影師。」三個月以後，我坐在前往以色列的飛機上，而接下來的幾年，我大多在歐洲和中東地區度過。

希姆住在羅馬，我常去請他指導，那間「英格蘭旅館」幾乎成了我第二個家。希姆不只是攝影的守門人，也是一名猶太教拉比，讓我們能夠隨時了解當時歐洲情勢的嚴重性。從這裡選出的作品中，你會看到希姆對以色列議題的全力投注，以及他對所有第二次世界大戰受害者的同情。我和希姆之間的關係，就在小餐館的美妙晚餐，和卡帕與畢紹夫葬禮上沉重的猶太祈禱文回響著的即將到來的厄運之間擺盪。葬禮輓歌的記憶，交雜著蘇伊士運河的悲劇。

我在紐約時，從廣播中聽到以色列和埃及開戰的消息。我費了不少工夫，拿到前往以色列最後一班機的最後一個座位。飛機在雅典停下來加油的時候，我在機場報攤上看到希姆。我們發現彼此都是要去以色列報導這場戰爭，希姆代表《新聞週刊》，我則是《生活》雜誌。希姆說：「年輕人，小心點，那兒很危險。」我抬了抬眉毛說：「希姆，你也小心。」然後他就上了飛機。八天後，我走進耶路撒冷新聞處，看到處長正在啜泣。「希姆昨天在蘇伊士運河被殺了。」

我現在還是常常想到希姆，工作時總是會問自己：如果我是希姆會怎麼做？

伯特·葛林
Burt Glinn

右頁
菲瑟斯弗諾紡織廠附設幼稚園的花園。
匈牙利，布達佩斯，1948 年

藝術史學者伯納德・貝倫松（Bernard Berenson）正在欣賞安東
尼奧・卡諾瓦（Antonio Canova）的作品《寶琳・波各賽》（Pauline
Borghese）。
義大利，羅馬，波各塞美術館，1955 年

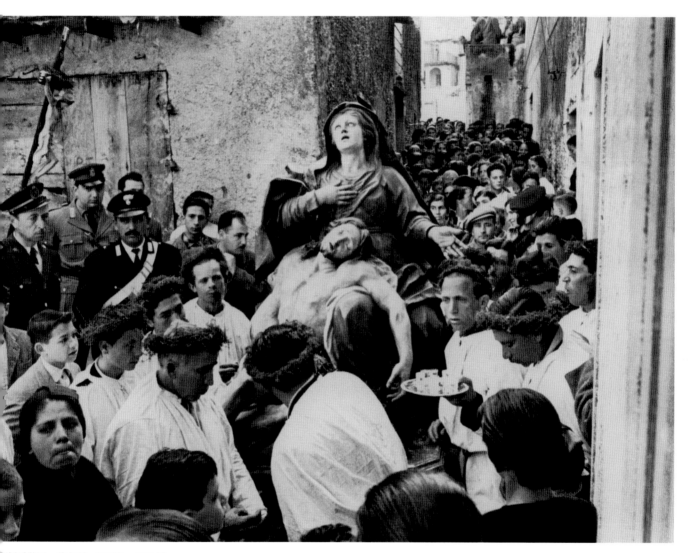

耶穌受難日。義大利，西西里，1955 年

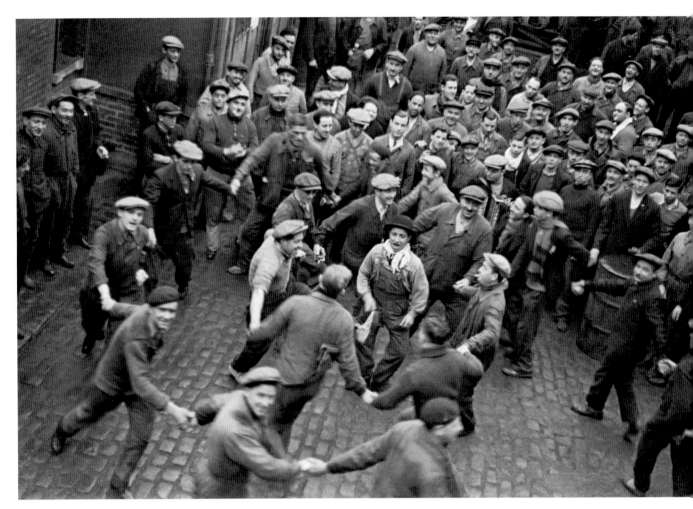

在自家工廠靜坐抗議時以歌舞自娛的工人。
法國，巴黎，1936 年 6 月

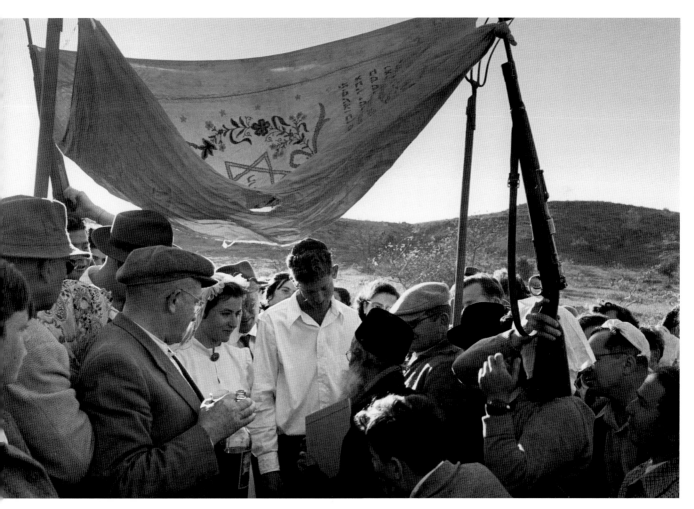

用槍枝和乾草叉架起來的傳統婚禮帳棚。
以色列，1952 年

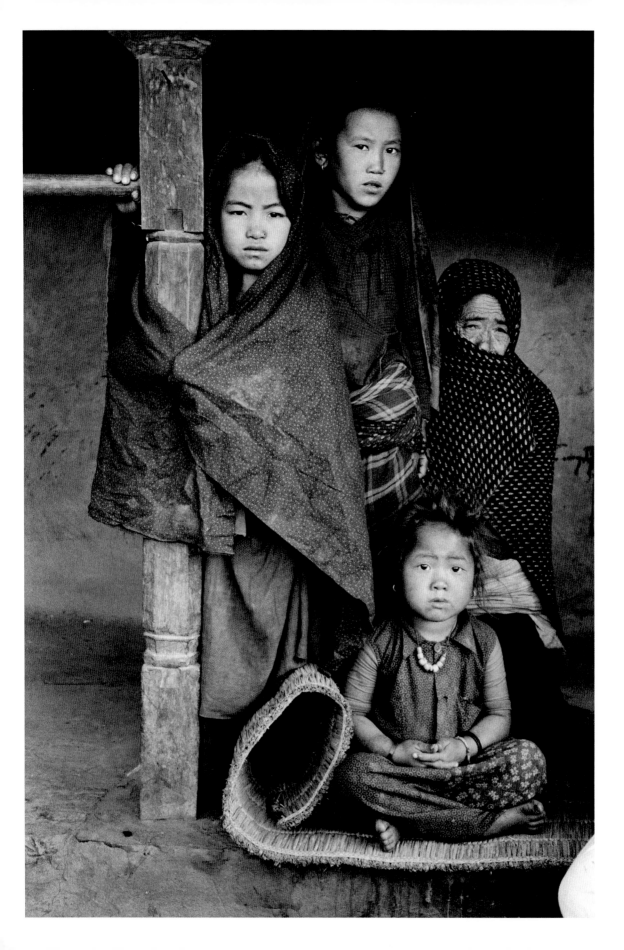

# 瑪麗蓮・席維史東
# MARILYN SILVERSTONE

瑪麗蓮・席維史東 1929 年在英國倫敦出生，畢業於美國麻薩諸塞州衛斯理學院，1950 年代擔任《藝術新聞》（Art News）、《工業設計》（Industrial Design）與《室內》（Interiors）雜誌的副主編，另外還在一個介紹畫家的奧斯卡獎得獎影片系列擔任執行製作與歷史研究員。

1955 年，席維史東開始以自由攝影師為業，與紐約的南西帕爾馬圖片社（Nancy Palmer Agency）合作，工作地點遍及亞洲、非洲、歐洲、中美洲和蘇聯。1959 年，她被派往印度三個月，結果遷居到新德里，一直待到 1973 年。這段期間她先後出版了《巴拉：印度的孩子》（Bala, Child of India，1962 年）、《廓爾喀人與幽靈》（Ghurkas and Ghosts，1964 年）、《黑帽舞》（The Black Hat Dances，1987 年），以及旨在帶領讀者了解複雜且充滿慈悲的佛教文化的《生命之海》（Ocean of Life，1985 年）。《喀什米爾之冬》（Kashmir in Winter）是一部運用席維史東的攝影作品製作而成的影片，曾在 1971 年倫敦電影節獲獎。1964 年席維史東成為馬格蘭的準會員，1967 年成為正式會員，1975 年轉為供稿人。

席維史東的攝影作品曾登上許多重要雜誌，包括《新聞週刊》、《生活》、《瞭望》、Vogue 與《國家地理》。她在 1977 年出家成為受戒尼姑，此後定居尼泊爾加德滿都，一面學佛，一面研究即將消失的拉賈斯坦與喜馬拉雅王國風俗。席維史東曾資助加德滿都附近的雪謙寺，1999 年 10 月她就在寺中去世。

席維史東的影像資產目前由馬格蘭管理，負責人是曾任馬格蘭總編輯與策展人的詹姆斯・福克斯（James A. Fox）。

左頁
三個女孩和她們的姨婆在自家門廊留影。
尼泊爾，波卡拉谷，1961 年

瑪麗蓮・席維史東雖然選擇離開馬格蘭攝影師的生涯，過著比丘尼的簡樸生活，並取名拿旺・秋卓尼師（Ngawang Chodron，意為佛法之燈），但她從來沒有放棄她對攝影的愛。我第一次遇到她的時候，她已經住在尼泊爾博拿的雪謙寺裡。她是那裡唯一的比丘尼，照顧許許多多年輕的比丘，為他們拍肖像，設法找人供養他們的教育和日常開銷費用。她一連好幾個鐘頭、慷慨大方且耐心十足地對我談論佛教的哲學，以及她為何出家為尼。她也把我介紹給所有在寺廟裡受教的小活佛。

她對於戰爭、饑荒與自然災害的痛恨，顯現在她鏡頭底下受害者照片中所呈現出的慈悲。她永遠把弱勢者放在心上，且似乎在偏鄉的環境中最感到自在，儘管她也會拍攝大麻、王公貴族等具煽動性的照片。她第一項重要攝影任務是報導 1959 年剛逃離西藏、抵達印度的達賴喇嘛，奇妙的是，她拍的最後一篇報導也是達賴喇嘛，記錄他替一群剛成為佛教徒的「賤民」提供庇護。我記得曾經問她，出家後最想念什麼。她回答得很直接：「乾淨的廁所和熱水澡。」

我永遠都忘不了她說的話：「祕訣就是在人生旅途上不停地走下去，不要思考太多，或是太過依戀。就一直往前走。」

親愛的瑪麗蓮，我們永遠愛你，因為你帶給我們溫柔的影像，以及寶貴的典範。

瑪婷・弗朗克
Martine Franck

右頁
正在學習認字的賤民婦女。
印度，勒克瑙，1960 年

西藏難民。印度／尼泊爾，1970 年

右頁
西藏之家開幕式上的達賴喇嘛。
印度，德里，1965 年

次頁，左
從美軍直升機上俯瞰村莊。
南越，1966 年

次頁，右
九天大的嬰兒：他的母親在通過庫米
拉縣邊境時被射殺，祖父抱著他走完
剩下的路。
孟加拉，1971 年

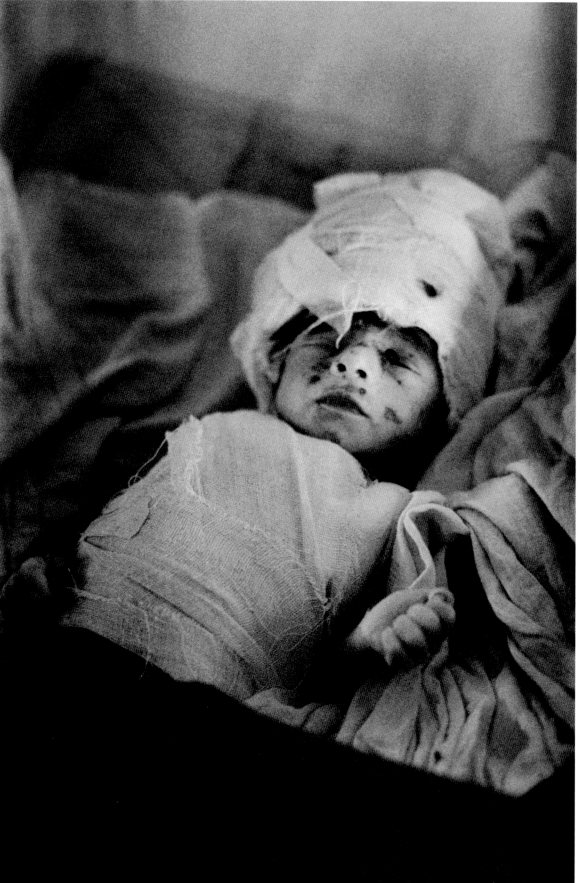

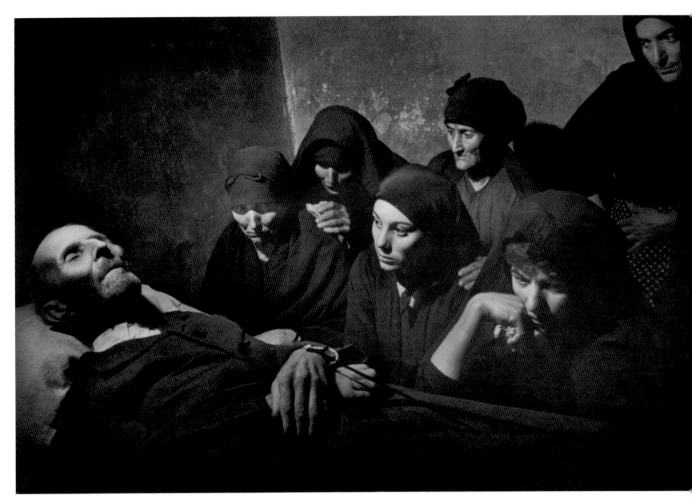

為璜・拉臘守靈。西班牙，德來托薩，1951 年

# 尤金・史密斯
# W. EUGENE SMITH

威廉・尤金・史密斯 1918 年出生於美國堪薩斯州威奇塔。15 歲開始拍照,最早是幫兩家地方報社工作。1936 年,史密斯進入威奇塔的聖母大學,該校專門為他設了一個攝影獎學金。一年後他離開聖母大學前往紐約市,在紐約攝影學院接受海倫 桑德斯(Helene Sanders)的教導。1937 年,他開始替《新聞週刊》工作,卻因為拒絕使用中片幅相機而被開除,後來以自由攝影師的身分加入黑星圖片社。

史密斯曾擔任《飛行》(Flying)雜誌的戰地記者(1943-1944),一年後改為《生活》雜誌拍攝。他報導了美國對日本的跳島式攻擊,後來因為替《大觀》(Parade)雜誌進行戰場環境的模擬而受了重傷,導致他在接下來的兩年內必須接受手術治療。

痊癒以後,史密斯在 1947 至 1955 年間再次與《生活》雜誌合作,後來因為成為馬格蘭準會員而辭職。1957 年,史密斯成為馬格蘭正式會員。史密斯對攝影工作極其狂熱,不過這種執著往往也讓他成為編輯眼中的麻煩人物。

史密斯後來搬到亞利桑那州土桑市,在亞利桑那大學任教,一年後中風過世。他的攝影檔案由亞利桑那州土桑市創意攝影中心(Center for Creative Photography)負責管理。今天,史密斯的遺澤藉由 1980 年設立的尤金・史密斯基金延續下去,這項基金旨在推廣「人道攝影」,獎勵成就傑出的報導攝影師。

我第一次看到尤金‧史密斯的照片是在大學的美術攝影課上。我們一邊在暗房裡處理自己的照片，一邊崇拜無比地談論史密斯對完美的執著，他經常為此長時間待在暗房裡。他的幹勁和理想主義讓我深深著迷。

第二次世界大戰期間，史密斯在沖繩東岸拍攝一篇題為〈一名前線士兵的一日生活〉（A Day in the Life of a Front Line Soldier）的報導時身受重傷，他接受了兩年的住院治療與整形手術。他後來表示，因為他向來秉持著「在別人趴下時站起來」的原則，忘了躲避，才會有這樣的結果。

他在日本水俁市拍攝一間化學公司的污染問題時，這場公害所造成的無法挽回的嚴重傷害已經浮上檯面。對方認定史密斯本人和他的照片對公司極度不利，於是親公司的工會派出暴徒攻擊史密斯。他也記錄下自己被毆打的結果，雖然沒丟掉性命，他的視力卻受到永久的重大損傷。

拍攝水俁市的過程中，史密斯拍下了一張特別令人動容的照片，無論是誰看了都不會忘記。照片上是一名母親在替女兒洗澡，這名少女（上村智子）因為汞中毒而患有嚴重的先天缺陷與心智發育遲緩。母親在照片中所展現的深沉柔情、憐憫與無私，每個看到照片的人都能深深感受到。可惜的是，我們無法把這張照片收進本書，因為尤金在水俁市拍攝案的夥伴暨版權所有人艾琳‧美緒子‧史密斯，以及女孩的家人，已決定不再發行這張照片。如艾琳‧美緒子‧史密斯所言：

> 1997 年，智子的父母親請我讓她安息。我同意了，並且一起決定，這張照片不再發行。我很難說得出這個決定到底有多美，不過這是我們雙方共同作出的正面陳述。

儘管如此，這張照片真的非常發人深省，展現出我們所有人都應該嚮往的愛與悲憫之心。雖然艾琳‧美緒子‧史密斯建議了其他照片讓我用來代替這張照片，但我覺得最好還是不接受她的好意，在這張照片不再流通之前，把它出現在一本重要英文書籍中的樣子最後重製一次，刊登出來。

對我來說，這張照片以及本書中其他史密斯的作品，都表現出史密斯能將攝影師的眼光和藝術家的態度，用至誠和毫不妥協的高尚人格結合起來的獨特能力。在某種意義上，所有攝影師都是史密斯的傳人。

史提夫‧麥凱瑞
Steve McCurry

右頁
紡紗婦女。西班牙，1951 年

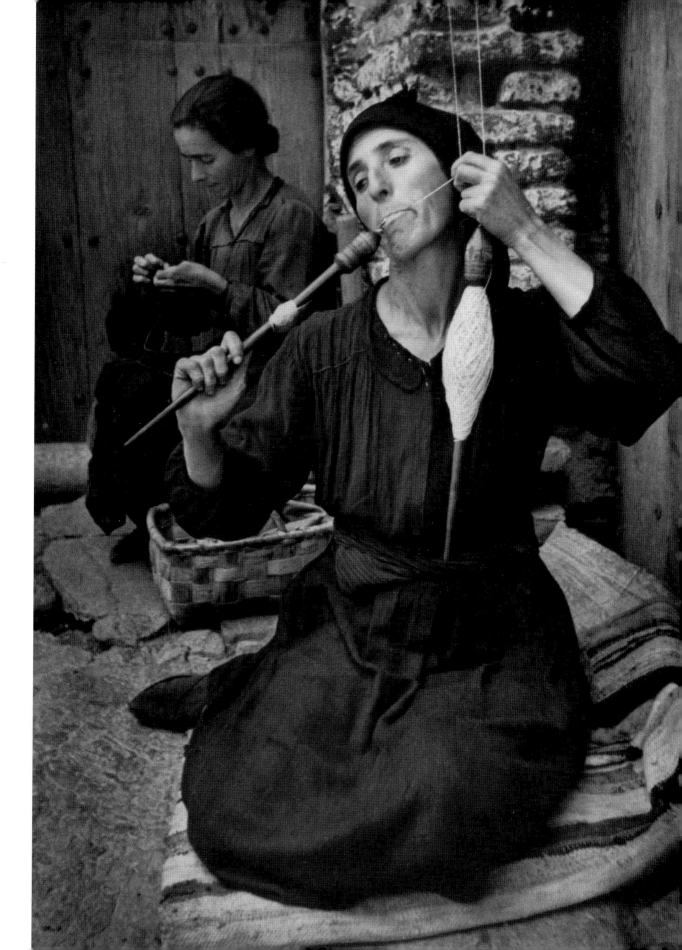

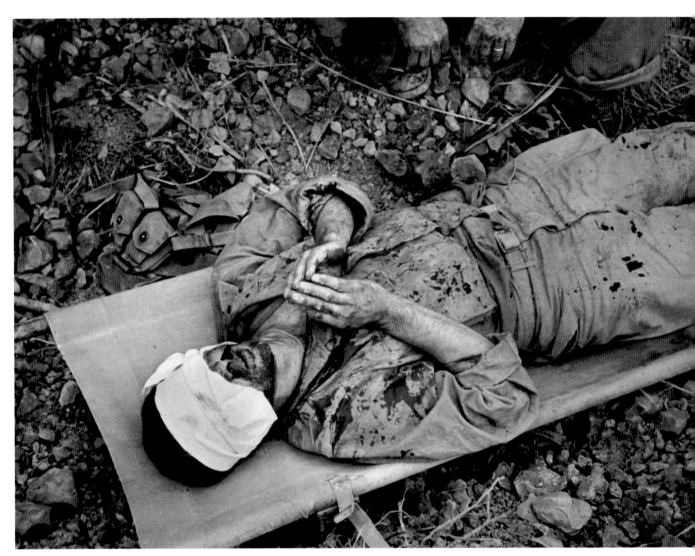

受傷的美國士兵。日本，沖繩島戰役，1945 年

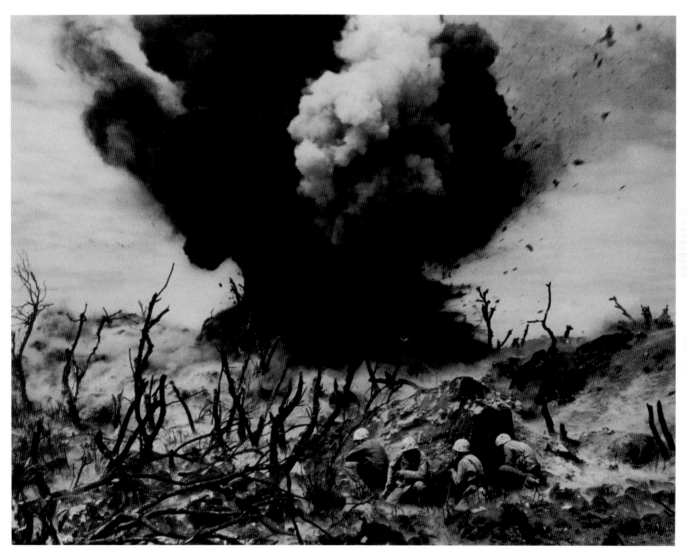

美國海軍陸戰爆破隊在 382 高地上炸開一個山洞。

日本，硫磺島戰役，1945 年 3 月

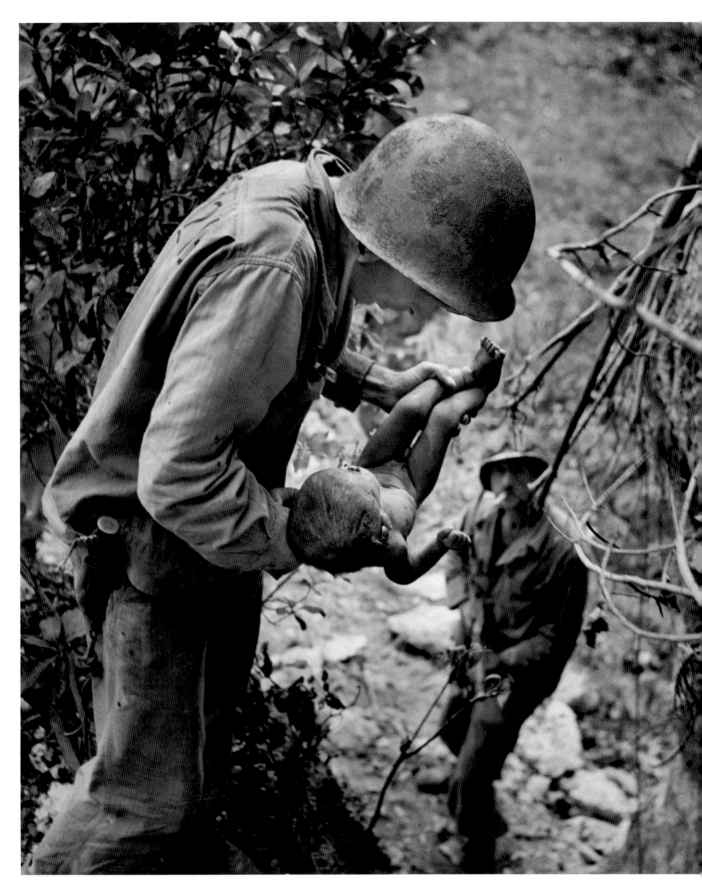

左頁
美國陸戰隊士兵抱著在山中發現的一名重傷垂死的嬰兒。
塞班島戰役，1944 年 6 月

下
浴中的上村智子。日本，水俣市，1971 年。（翻攝自《尤
金‧史密斯：作為良知的相機》（W. Eugene Smith: The
Camera as Conscience）第 312-13 頁）。
請見史提夫‧麥凱瑞在第 488 頁的說明。

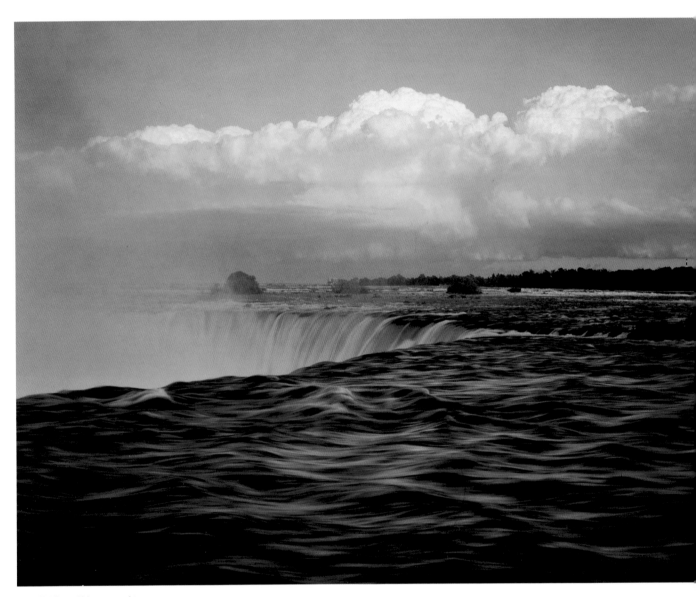

〈瀑布 26 號〉，2005 年

# 艾力克·索斯
# ALEC SOTH

艾力克·索斯 1969 年出生於美國，2004 年成為馬格蘭候選人，2006 年為準會員，2008 年成為正式會員。索斯現居美國明尼蘇達州明尼亞波利斯。

索斯使用一部 1980 年代末期生產、畫質幾乎像繪畫一樣的 8×10 相機。他按照該有的複雜程序使用大片幅相機，表示一個工作天能拍個一兩張照片，就算很幸運了。

索斯曾獲得麥克奈特基金會和傑羅米基金會的研究基金，2003 年獲頒聖塔菲攝影獎。他的照片被許多重要的公家機構與私人收藏，包括舊金山現代美術館、休斯頓美術館與沃克藝術中心等。並曾參加無數個展與聯展，包括 2004 年的惠特尼雙年展與聖保羅雙年展。

他的第一本攝影集《在密西西比河邊睡覺》（Sleeping by the Mississippi）2004 年問世，第二本《尼加拉》（Niagara）於 2006 年出版。索斯目前由紐約高古軒藝廊（Gagosian Gallery）和明尼亞波利斯的溫斯坦藝廊（Weinstein Gallery）代理。

艾力克 · 索斯拍照的方式和作家寫作一樣。也就是說，讓我著迷的是他所用的語言，以及所帶出來的討論空間。

　　主體的姿勢簡單，不過他們的手勢將他們統一起來。對艾力克來說，沒有所謂的意外，因為他用的是 20×25 相機，每一樣東西都必須當場安排好。儘管如此，他鏡頭下的主體總是散發出一種力量與自然感，這在其他大片幅相機攝影師的作品中基本上是看不到的。

　　艾力克喜歡剖析；他感興趣的是事物的表面，特別是各種不同的皮膚，還有紋理和顏色，例如深黑與淺黑、淺棕或帶粉紅的白。每一個表面都描述了它本身的色素沉澱、妊娠紋、靜脈曲張、斑點，以及光滑或有毛髮的皮膚。每一個身體、每一塊皮膚，都訴說著各自的故事。

　　他的主體就位在這座永不停歇的瀑布之中——那是一片帶了面具的、具情色意味的風景，從精心布置的結構看來，主體彷彿從民間故事中現身，而建築物——汽車旅館或家中的餐廳——則埋藏著象徵性的回音：像那匹用後腿站立起來的乳白色小白馬，或是停在汽車旅館前、樣子不太友善的黑色轎車，或是兀立在地上的皮夾克……

　　角色、風景和靜物之間的對立，似乎是艾力克作品的必要元素；他將它們視為鮮明的實體，彼此相互反彈，創造出一種第三現實。

　　他的每一張照片都顯現出一種明晰感，或者該說優雅感。他的不刻意營造，反而強化了他照片中魅力的展現。

　　他的密西西比系列，讓我覺得這些照片似乎更存在於一種記憶的投影之中，尤其是那些靜物、重覆出現的門廊、呈破敗狀態的風景：這些都讓我聯想到埋藏在艾力克潛意識中的記憶，也許來自他讀過的某一本書、某一段話的大意、某一場會面，或是他從自身得到確定的某一個覺察。

<div align="right">

麗絲·薩法迪
Lise Sarfati

</div>

右頁
〈博南札汽車旅館〉，2005 年

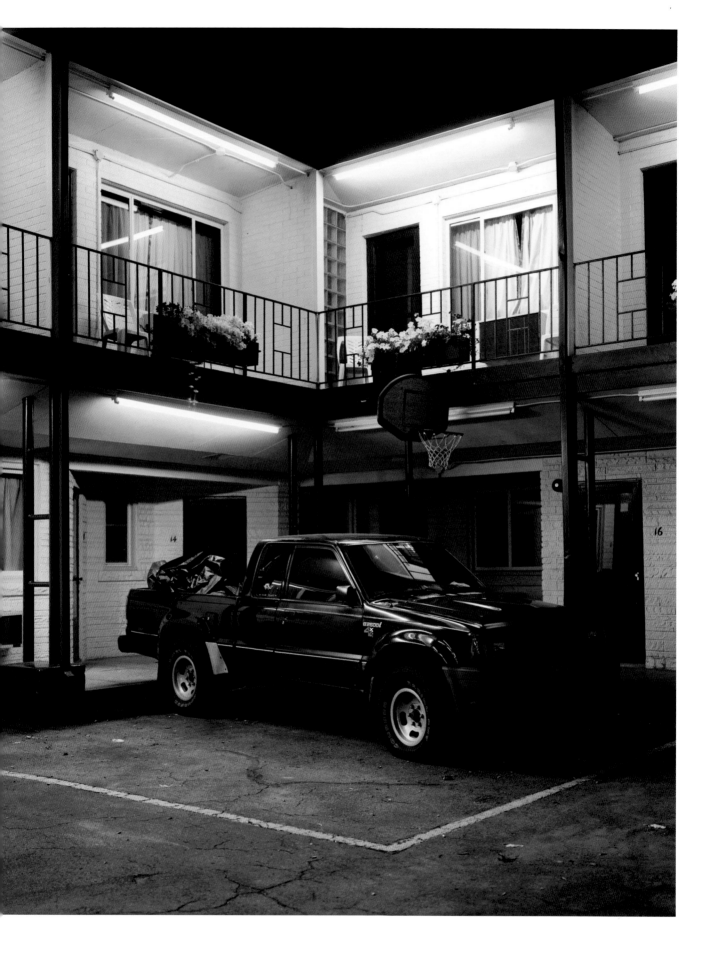

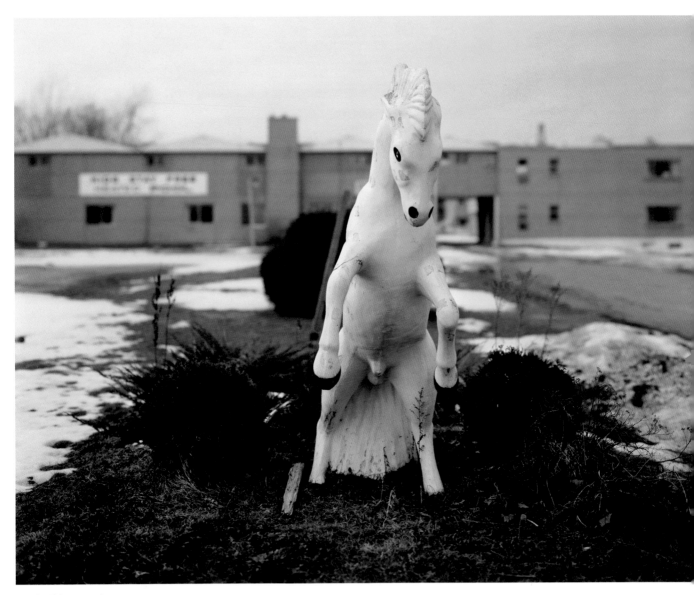

〈飛羚〉，2005 年

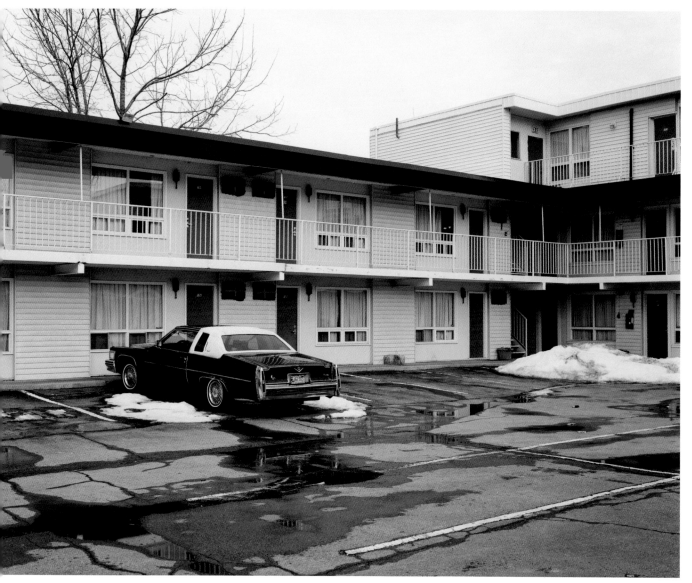

〈菲爾維汽車旅館〉，2005 年

次頁，左
〈哭泣寶貝〉，2005 年

次頁，右
〈大衛〉，2005 年

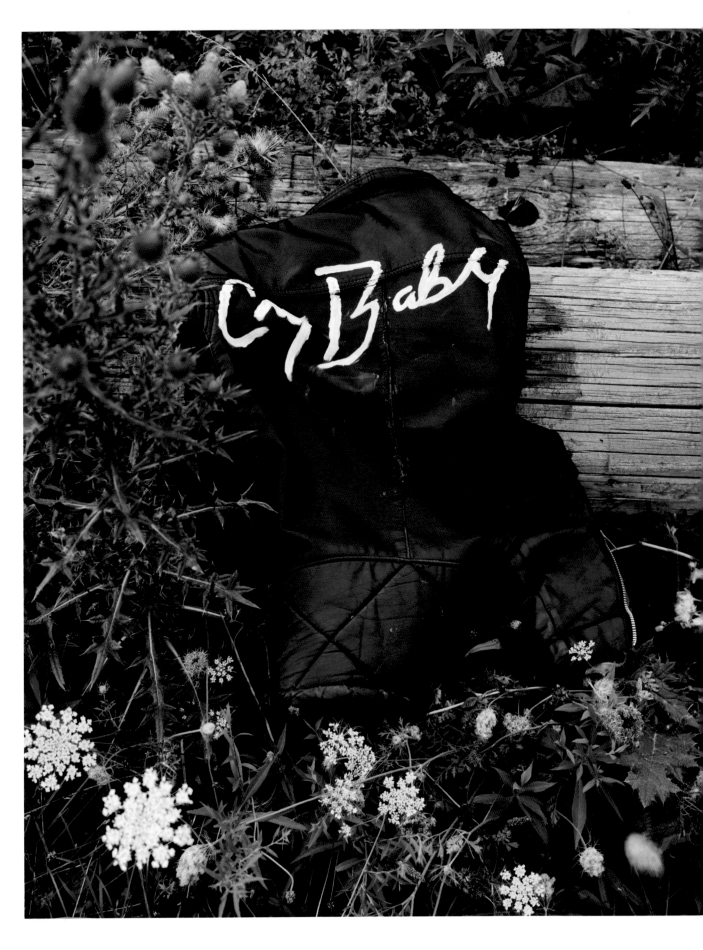

流離失所的家庭，目前住在老舊軍營中。
安哥拉，1999 年

# 克里斯·斯蒂爾－柏金斯
# CHRIS STEELE-PERKINS

克里斯·斯蒂爾－柏金斯出生於 1947 年，兩歲時隨著父親從緬甸移居英格蘭。他就讀於基督公學，後來在新堡大學攻讀心理學，並替學生報工作；1970 年他以優異成績畢業，成為自由攝影師，1971 年遷居倫敦。

除了 1973 年前往孟加拉旅行以外，斯蒂爾－柏金斯大多在英國境內與城市貧窮和次文化問題有關的地區拍攝。1975 年，他和處理英國城市社會問題的集體企業 EXIT 合作，工作成果在 1982 年集結成《生存計畫》（Survival Programmes）一書出版。斯蒂爾－柏金斯 1976 年加入巴黎的 Viva 圖片社。1979 年出版了第一本個人攝影集《泰迪男孩》（The Teds）；他也替英國文化協會編輯了一本攝影集《關於 70 張照片》（About 70 Photographs）。

斯蒂爾－柏金斯 1979 年加入馬格蘭，自此開始大量在開發中國家工作，尤其是非洲、中美洲與黎巴嫩，而他在英國的工作也持續進行：《快樂的原則》（The Pleasure Principle）探討的就是 1980 年代的英國。1992 年出版了《阿富汗》（Afghanistan），這是他四年期間四趟前往阿富汗的成果。與第二任妻子山田美也子結婚後，他開始長時間以攝影探索日本，2000 年出版《富士》（Fuji）攝影集。2003 年，一本 2001 年的個人攝影日記《回聲》（Echoes）出版，而第二本日本攝影集《東京·愛情·你好》（Tokyo Love Hello）也於 2007 年 3 月出版。目前他繼續在英國拍攝，記錄達蘭郡的鄉下生活。

有些攝影師因為他們對人道的關懷，和我比較要好。克里斯·斯帝爾－柏金斯就是那種關心第三世界問題、曾經多次參與全球各地人道救援行動的攝影師。他告訴我們：「我還是想要尋找新的事物、頌揚這個世界與世界上的人——因為雖然世界有它的可怕之處，我個人也有悲傷的時候，身為人類仍然是一件很特別的事。」

他最近拍了一系列以富士山和東京為主題的彩色攝影作品，東京是他和妻子山田美也子相識之地，此系列照片尤其顯示出他對於日本文化的感情與理解。他潛心思考現代與傳統的日本，而成為一位偉大的藝術家。

他遊走於現代藝術與新聞攝影之間，這種驚人的能力讓他開始實驗概念攝影，創造出自己的特殊風格，用來描述他所看到的世界，以及他在這個世界上特殊、獨到且極度個人化的存在方式。

<div align="right">

**布魯諾·巴貝**
Bruno Barbey

</div>

巡邏希爾布羅區：一名男子因試圖搶劫計程車而被毆打。

南非，約翰尼斯堡，1995 年

艾德希基金會精神病院的中庭。
巴基斯坦，喀拉蚩，1997 年

禁閉室的牢友。俄羅斯，列寧格勒（聖彼得堡），1988 年

春季大祭上放風箏的小孩。
日本，和歌山，1998 年

河口湖附近的溫泉。

日本，靜岡縣，1999 年

日本，東京，汐留區，2005 年

# 丹尼斯·史托克
# DENNIS STOCK

丹尼斯·史托克 1928 年生於紐約，17 歲時離家從軍，加入美國海軍。1947 年，他成為《生活》雜誌攝影師吉昂 米利的學徒，贏得了《生活》雜誌青年攝影師競賽大獎。1951 年加入馬格蘭。

　　史托克拍過許多經典、令人懷念的好萊塢明星肖像照，充滿了美國精神，尤以詹姆斯·迪恩（James Dean）的照片最為知名。1957 至 1960 年間，史托克拍攝了生動的爵士音樂家肖像，包括路易斯·阿姆斯壯（Louis Armstrong）、比莉·哈樂黛（Billie Holiday）、西德尼·貝徹（Sydney Bechet）、金·克魯帕（Gene Krupa）與艾靈頓公爵（Duke Ellington）等，集結成《爵士大街》（Jazz Street）攝影集。1968 年，史托克暫時離開馬格蘭，創立視覺目標製片公司，並拍攝了幾部紀錄片。1960 年代晚期，他拍下了加州嬉皮根據愛與關懷的理想來重塑社會的嘗試。1970 與 1980 年代，史托克專注於彩色攝影集的拍攝，透過細節與風景來強調自然之美。1990 年代，他回歸自己的都會出身，探索大城市的現代建築。進入 21 世紀以後，他的作品大多以的花朵抽象型態為主。

　　自 1950 年代以來，史托克幾乎年年發表攝影集或舉辦攝影展。他在法國、德國、義大利、美國與日本等地開過無數研習班，並展覽作品。史托克身兼多職，是作家，也是電視節目和影片的導演和製作人，攝影作品受到大多數重要博物館收藏。史托克在 1969 至 1970 年曾擔任馬格蘭影片暨新媒體部門總裁。

　　2010 年 1 月 11 日，丹尼斯·史托克在美國佛羅里達州薩拉索塔的家中過世。

我專門拍攝有主題的東西，大大小小都有。詹姆斯・迪恩、抽象構圖中的太陽、普羅旺斯、爵士樂、花朵、超現實的加州、嬉皮、俳句，以及「汐留區的洗窗工人」。

　　我在 1950 年代初加入馬格蘭的時候，以多樣化的興趣和風格來維持馬格蘭的活力，是大家所接受的，這對我在尋找主題的方式和地點上有深遠的影響。雜誌需要多元性，而我們需要雜誌。在拍照時，哈斯、卡蒂埃－布列松、畢紹夫、哈特曼與我常常把自己當成拿著相機的畫家，而不是新聞攝影師。這個視覺探索的市場，讓我有機會自由決定出版了 13 本攝影集。儘管大環境改變了，我這老傢伙可沒變。

　　有一次，一個廣播電臺要我上節目談談我的詹姆斯・迪恩攝影展，（馬格蘭的）小川潤子陪我去了東京市內一棟擁有高科技大廳的玻璃帷幕大樓。我們到了一個非常高的樓層，在貴賓室裡等待接受訪問。從玻璃看出去的景觀非常令人讚嘆，鄰近建築物上的玻璃閃耀著不同的色調與顏色，反射出抽象的圖案。而我的目光則被吸引到一個可能從街道的高度就能發現的東西上。

　　下來之後，在一條看來像是高架散步道的地方，潤子帶我參觀東京的最新成就：新完工的汐留商業區。盤旋在我們頭上的一座座玻璃帷幕大樓，表面競相映照著彼此的形貌，讓我大表讚嘆；有人跟我說過，汐留是「潮汐停止之處」的意思。這塊地原本是沼澤，後來改造成停放貨運火車的調車站。

　　後來，因為東京再也沒有土地可供開發，就在地面上架起鋼架和平台，建立起這個了不起的園區，造就出一個美妙的散步、購物與用餐環境，而且沒有車輛。但是這裡真正神奇的地方，是那些玻璃窗上的倒影，以及靈巧的洗窗工人。訪問結束後，我自己又再去了那裡幾天，對著那些洗窗工人勇敢地爬上去執行任務的位置，痛快地拍下那些抽象造形和層層疊疊的倒影。

<div align="right">

**丹尼斯・史托克**
**Dennis Stock**

</div>

<div align="right">日本，東京，汐留區，2005 年</div>

日本，東京，汐留區，2005 年

日本，東京，汐留區，2005 年

日本，東京，汐留區，2005 年

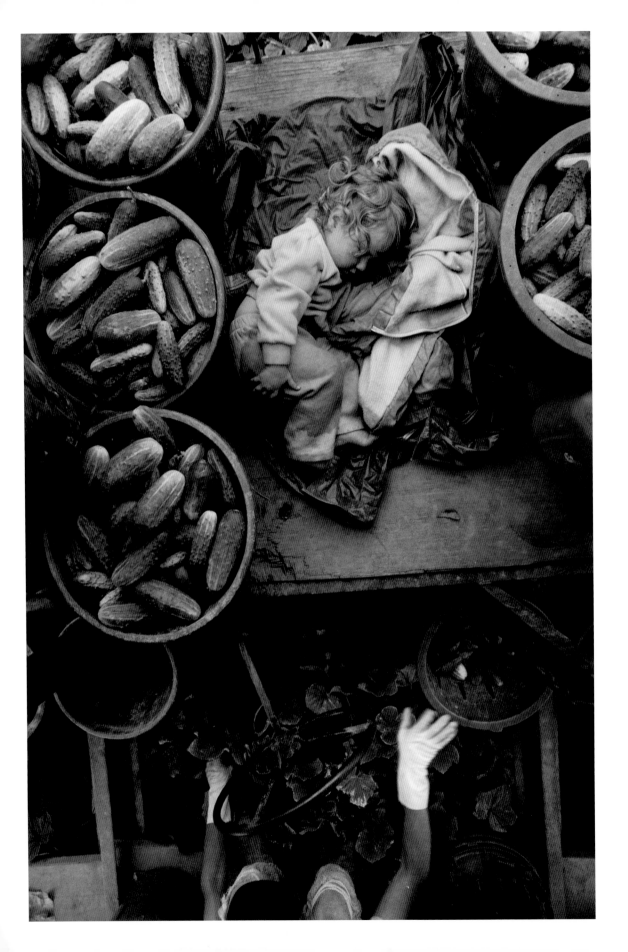

# 賴瑞‧陶威爾
# LARRY TOWELL

賴瑞‧陶威爾的名片上大剌剌地寫著：「人類」。同時身為詩人與民俗音樂家的經驗，對陶威爾的個人風格造成很大的影響。出生於 1953 年的陶威爾是修車工之子，在加拿大安大略省鄉下的一個大家庭裡長大。他在多倫多約克大學攻讀視覺藝術時得到了一部相機，並學會沖洗黑白底片。

1976 年在加爾各答擔任義工那段期間，促使陶威爾開始攝影與寫作。回到加拿大以後，他以教授民俗音樂維生，供養家人。1984 年，陶威爾成為自由攝影師與作家，把焦點放在受剝削者、流亡人士與農民暴亂。他完成的攝影專題包括尼加拉瓜的反政府游擊隊、瓜地馬拉的失蹤人口親屬、美國越戰退伍軍人返回越南幫助重建。他的第一篇雜誌專題報導〈失落的樂園〉（Paradise Lost）揭露了艾克森美孚石油公司瓦迪茲號在阿拉斯加威廉王子灣的漏油事件所帶來的生態災難。陶威爾在 1988 年成為馬格蘭候選人，1993 年成為正式會員。

1996 年，陶威爾在薩爾瓦多以長達十年的報導攝影，完成了一項拍攝計畫，隔年又出版了一本以巴勒斯坦為主題的重要著作。他極為關注失去土地的問題，因此接觸到在墨西哥的門諾會移住勞工，並於 2000 年完成這個為期 11 年的攝影專題。在亨利‧卡蒂埃－布列松獎的協助下，他在 2005 年完成了第二本以巴勒斯坦與以色列衝突為題的攝影集，並獲得極高評價。他在安大略鄉間佃租了一座 30 公頃的農場，以他與家人的鄉居生活為題材完成了《在我家前廊看世界》（The World from My Front Porch），於 2009 年出版。

左頁
門諾會門徒的小孩。
加拿大，安大略省，肯特郡，1996 年

賴瑞·陶威爾的作品經常以人與土地的關係為題。這樣的主題不斷地出現：從他在加拿大自家農場上拍攝的家人照片，到新大陸上離鄉背井的門諾會門徒，再到努力收復家園的巴勒斯坦人。

然而，在這樣的脈絡中，賴瑞·陶威爾展現了許多不同的面向：有政治的一面、紀實的一面、社運人士的一面、以及詩人的一面——這些面向往往都交織在一起。

我決定專注在他詩人的那一面，選出兩組我覺得最抒情、最具暗示性也最私密的作品——他鏡頭下的家人以及門諾會門徒的照片。

亞利士·韋伯
Alex Webb

右頁
奎弗卡薩斯葛蘭德斯的門諾會信徒。
墨西哥，契瓦瓦州，1992 年

次頁
摩西·陶威爾和母親安·陶威爾在他們家的小貨車上吃著野梨。
加拿大，安大略省，蘭頓郡，1983 年

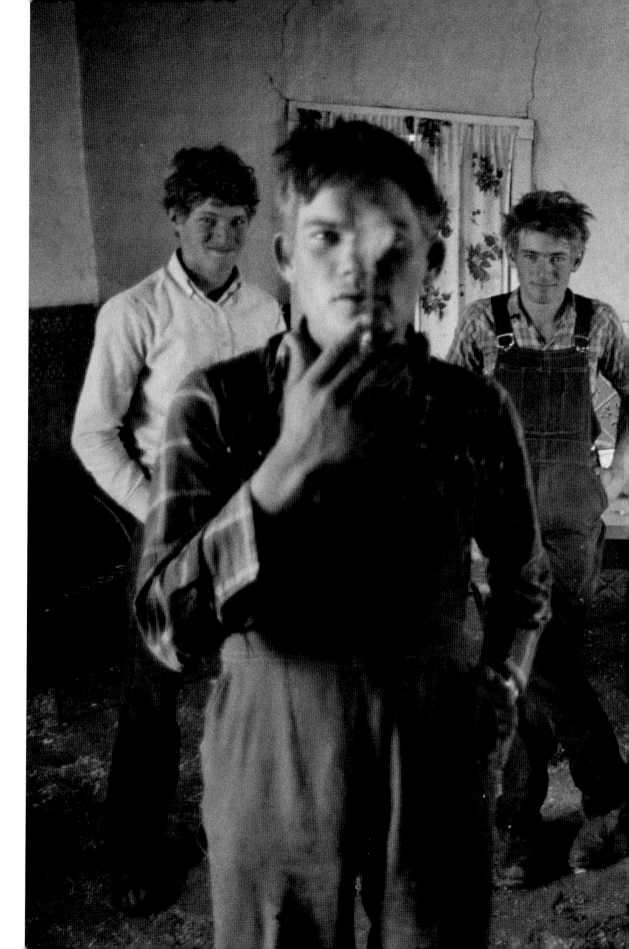

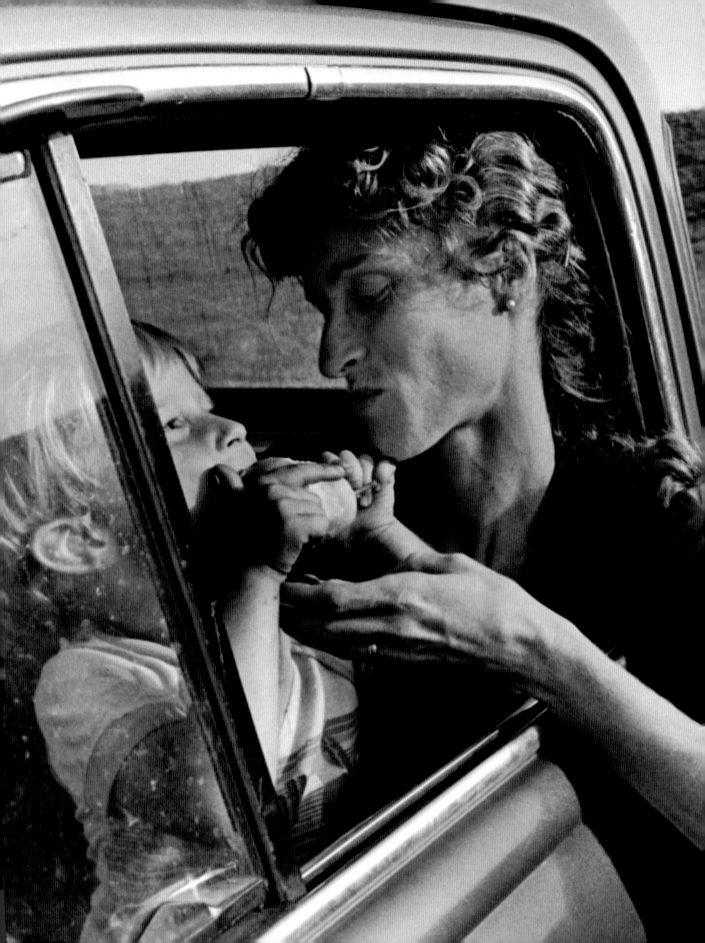

塔毛利帕斯州曼努埃爾聚落的門諾會信徒。
墨西哥，1994 年

農舍旁的諾亞‧陶威爾。
加拿大，安大略省，蘭頓郡，1995 年

次頁
杜藍哥聚落的門諾會信徒。墨西哥，1994 年

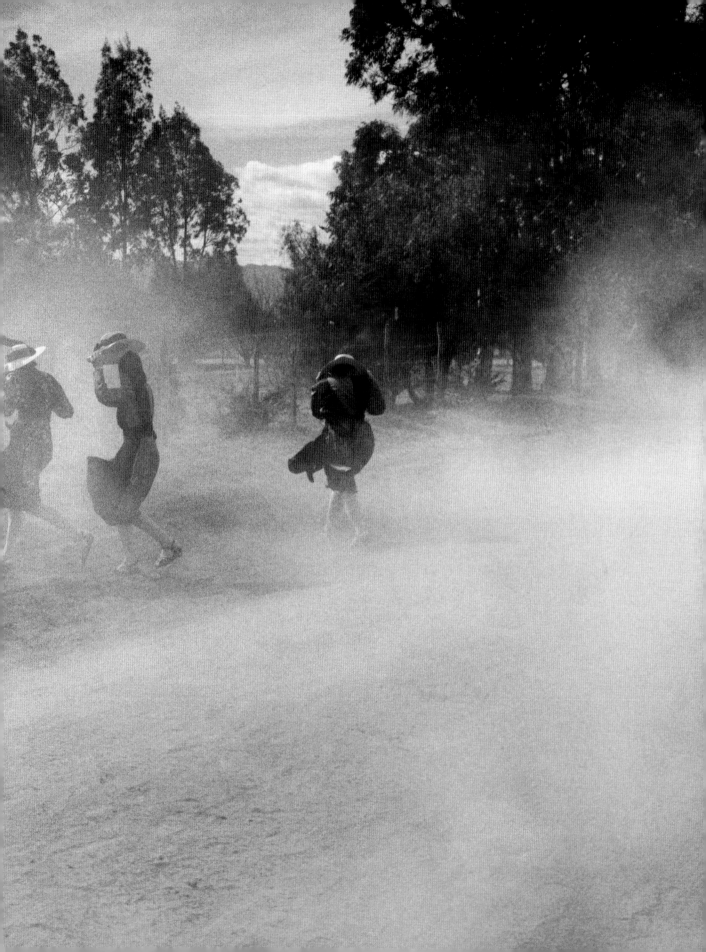

這輛火車在加勒北部因為海嘯而出軌，造成超過
1500 人死亡，因而被稱為「死亡火車」。
斯里蘭卡，2005 年 1 月

# 伊爾卡・烏伊莫寧
# ILKKA UIMONEN

伊爾卡・烏伊莫寧 1966 年出生於芬蘭，在北極圈南側的一個小鎮長大。中學畢業以後，他在美國、歐洲和亞洲闖蕩旅行，做過各種奇奇怪怪的工作賺旅費。25歲時，他在倫敦打工的小酒館裡撿到一部相機，因而開啟了他的新聞攝影生涯。

他後來進入荷蘭海牙的皇家美術學院就讀，1993 年開始以特約合作的方式替地區與全國性報紙拍照。1990 年代中期，他獲得西格瑪新聞圖片社的工作，遷往紐約。

烏伊莫寧曾在塞爾維亞待過一段很長的時間——他在 1999 年北約空襲行動開始的前三天抵達南斯拉夫。阿富汗也曾是他工作的重心，他在 1996 年初次造訪阿富汗，揭露當地土地受到極度破壞與人民生活悲慘的情形。稍後，他前往阿富汗中部的哈札拉地區，記錄下北方聯盟對哈札拉人實施糧食禁運所造成的饑荒。

烏伊莫寧也曾長時間在巴勒斯坦和以色列工作。2000 年 9 月，艾里爾・夏隆（Ariel Sharon，後來的以色列總理）率眾前往耶路撒冷聖殿山與艾格撒清真寺進行了一場備受爭議的參訪，烏伊莫寧拍下了參觀過程中從一地點到另一地點的暴力循環。這些照片出版成《循環》（Cycles）一書，總共收錄了 61 張戰鬥分子和無辜平民的系列照片。

烏伊莫寧 2002 年成為馬格蘭準會員，攝影作品曾多次獲獎。現居紐約布魯克林。

在伊爾卡的作品中，我看到的是邊緣、界線：在輕描淡寫與憤怒之間，在虛無和改革之間，在隱藏和暴露之間，在黑暗與光明之間。相較之下，他來自繪畫的靈感似乎多於攝影。那細膩、直接且具原創性的攝影作品，讓人聯想到畫家孟克筆下暴風雨的陰沉色調、李克特的情感表現式抽象、以及哈莫修伊的室內畫中，一個寂寞的人影幽幽地被對著觀眾，這種陰鬱感正是烏伊莫寧的家鄉：斯堪地納維亞的典型情調。

表現過程中的掙扎所產生的脆弱與粗糙感，使伊爾卡的照片同時展現出誠實與力量的特質。我選了斯里蘭卡海嘯系列（2005）和《循環》（2004）中的照片。開頭的彩色照片揭露了全世界最嚴重的鐵路意外過後的殘破景象，這次事件大概有 1700 位罹難者——他們搭乘超載的海洋女王號列車，遭到 6 公尺高的海浪衝擊而困在車廂中溺斃。另外的彩色照片描寫水淹過後的室內，和看海的男子，用一種近在眼前的、憂鬱的靜止狀態，傳達出這個可怕事件——2004年 12 月 26 日的海嘯——的突然與悲戚。

《循環》這本書也不需要太多介紹。這些照片以敏感果決的態度來探討暴力惡性循環的徒勞無益。這裡選出來的照片中只有一個人露了臉，其他人的臉都被遮住，充滿悲痛。我對著照片中這名露臉的巴勒斯坦年輕女子凝視了許久，而且，和伊爾卡一樣，無話可說。伊爾卡也許神祕、有點難以接近，不過他這些站在不同意識形態之間的界線上的照片，卻是很明晰的。

史都華・法蘭克林
Stuart Franklin

右頁・上、下
選自《循環》。以色列，2002 年

左頁，上、下
海嘯過後：尼干布的漁夫。
斯里蘭卡，2005 年 1 月

海嘯過後。
斯里蘭卡，波圖維勒，2005 年 1 月

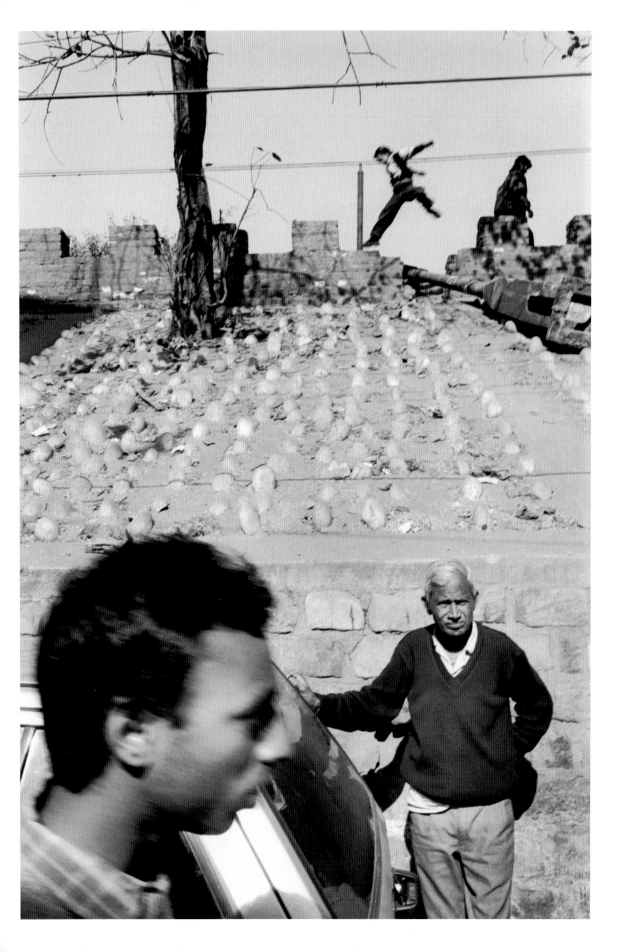

# 約翰・文克
# JOHN VINK

約翰・文克出生於 1948 年，1968 年在布魯塞爾的坎布雷藝術學院修習攝影，1971 年開始擔任自由記者。

自 1980 年代中期開始，文克將大部分時間花在長期專題上，第一個專題是 1984 至 1988 年間拍攝的義大利。1986 年，文克以進行了兩年的《薩赫勒的水域》（Waters in Sahel）攝影專題獲得尤金・史密斯人道攝影獎助金，這項計畫記錄了尼日、馬利、布吉納法索與塞內加爾境內，涉及游牧與定居民族雙方的水資源管理問題。此次獲獎使文克開始受到矚目。

文克在 1986 年加入巴黎 Vu 圖片社，在 1987 至 1993 年間進行《世界難民》（Refugees in the World）專題，大規模記錄了印度、墨西哥、泰國、巴基斯坦、匈牙利、伊拉克、馬拉威、孟加拉、土耳其、蘇丹、克羅埃西亞、宏都拉斯與安哥拉的難民營生活。這個系列以書籍和光碟的形式出版，並在巴黎國家攝影中心舉辦展覽。1993 年，文克成為馬格蘭候選人，1997 年成為正式會員。自 1993 至 2000 年間，他拍攝了《高山民族》（Peoples d'en Haut）系列，記錄瓜地馬拉、寮國和喬治亞共和國高加索山區的社群生活。

2000 年起，文克希望專注在單一國家，不想一直到處跑，同時也因為想要稍微遠離「攝影圈」，而搬到了柬埔寨定居。他目前在柬埔寨各地記錄土地議題和其他社會議題，其中包括赤柬特別法庭。

左頁
印度德里火車站附近用卵石和混凝土把鐵路橋封
起來，避免遊民在那裡居住。
印度，德里，1996 年

我在認識約翰之前很早就看過他的作品了。從我踏入攝影這一行以來，他的照片一直都是我的靈感來源。

看著這些照片，我試著想像拍攝當下他在做什麼、照片背後發生了什麼事，想像他怎麼在世界各地旅行，怎麼在各個大陸上都能融洽自得。我也想去那些地方，到處流浪，親近各地的民族。帶著少少的器材，到傷心之地、到快樂之地、到衝突現場去。有時候就只是隨便走走，拍拍照片。那麼多不同的地方，仍然有某種和善、溫柔的人性連繫著。

我選出這些照片，因為對我來說，它們代表了這種「無入而不自得」的感覺。他不斷地從一個地方到另一個地方，卻也都在每個地方。

湯馬斯・德沃札克
Thomas Dworzak

右頁
在克魯莫朗科湖游泳。
德國，柏林，1997 年

次頁，左
安裝飲水管線。
瓜地馬拉，拉文托薩，1995 年

次頁，右
從米特羅維察監獄被釋放的科索沃難民正要跨越邊境，頭上是準備攻擊塞爾維亞陣地的 B-52 轟炸機。
阿爾巴尼亞，莫里納，1999 年

第 540 頁
慶祝諸聖節。
瓜地馬拉，1995 年

第 541 頁
爬牆拆下壞掉的電視天線。
喬治亞共和國，烏希古里，2000 年

墨西哥，特萬特佩克，1985 年

# 亞利士·韋伯
# ALEX WEBB

亞利士·韋伯 1952 年出生於美國，高中時期開始對攝影產生興趣，並在 1972 年參加紐約米勒頓的阿派朗工作坊（Apeiron Workshops）。他在哈佛大學主修歷史與文學，同時在卡本特視覺藝術中心攻讀攝影。1974 年他成為專業攝影記者，並在 1976 年成為馬格蘭的準會員。

1970 年代中期，韋伯在美國南部以黑白攝影記錄小鎮生活，也開始在加勒比海和墨西哥拍照。他在 1978 年開始採用彩色攝影之後，就以彩色為主。他出版了七本攝影集，其中包括《炙熱光線／半成品的世界：來自熱帶的照片》（Light/Half-Made Worlds: Photographs from the Tropics）、《烈日之下》（Under a Grudging Sun）、《穿越》（Crossings）、限量版的手工書《錯位》（Dislocations），以及《伊斯坦堡：有一百個名字的城市》（Istanbul: City of a Hundred Names）。

韋伯在 1986 年獲得紐約藝術基金會獎助金，1990 年獲得美國國家藝術基金會研究基金，1998 年獲得哈蘇基金會獎助金，2007 年獲得古根漢研究基金。他在 1988 年獲得利奧波德·戈多夫斯基彩色攝影大獎（Leopold Godowsky Color Photography Award），2000 年獲頒徠卡卓越獎章，2002 年獲得大衛 屋大維 希爾攝影獎（David Octavius Hill Award）。《美國藝術》（Art in America）和《現代攝影》（Modern Photography）雜誌曾以專文介紹韋伯的攝影。他的作品曾在美國與歐洲各地展出，包括沃克藝術中心、攝影藝術博物館、國際攝影中心、海氏美術館、聖地牙哥當代藝術館、惠特尼美國藝術博物館等。

很多攝影師都會上街拍照，在路上遊走，從日常生活的流動中捕捉影像。但很少人拍得好。而且可能讓人非常沮喪（即使拍得好的攝影師也一樣，因為他們也有運氣好跟不好的時候）。這件事看起來應該很簡單才對吧。

但街頭攝影的重點在於理解、專注、警覺、耐心和快速思考。你必須能理解眼前所見、預期眼前事物的關係會如何改變、知道改變位置會有什麼影響、了解不同鏡頭會有什麼差異、體認到你的存在可能造成什麼改變、以及構圖可能會造成什麼影響。這就像是同時處理好幾道多因數的複雜心算題，而且身體還要跟著反應才解得出來：舉起相機、取景、按快門──動作要像運動員一樣敏捷。

然後，當然還不止這些，它還關乎觀看世界的方法，一種從制式與陳腐中跳脫出來的方法。你可能具備上述所有特質，甚至其他優勢，但要是少了創造性的智能來引導你工作，一種具有世界觀、美感與獨特眼光的智能，也還是拍不出有趣的照片。

這裡選出的照片都相當與眾不同──有的靜態，有的動感；有的構圖簡單，有的複雜；有的色調很少，有的眾色喧嘩，但是每一張都非常有趣。這真是一種魔術。

<div align="right">
克里斯・斯蒂爾－柏金斯<br>
Chris Steele-Perkins
</div>

土耳其，伊斯坦堡，2001 年

海地，邦巴杜普里斯，1986 年

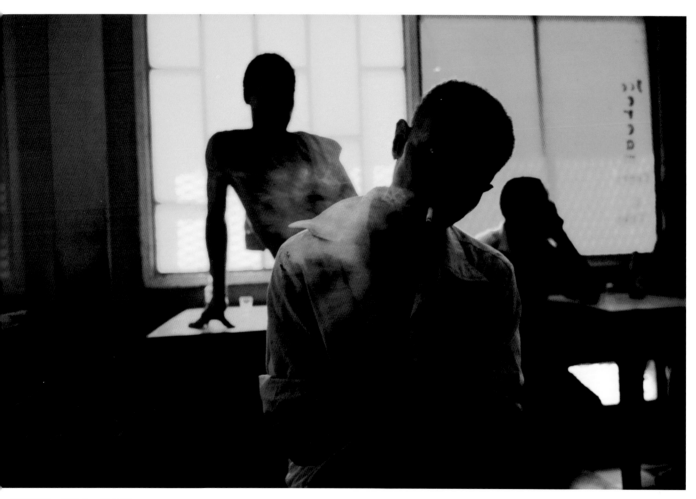

格瑞那達，古亞夫，1979 年

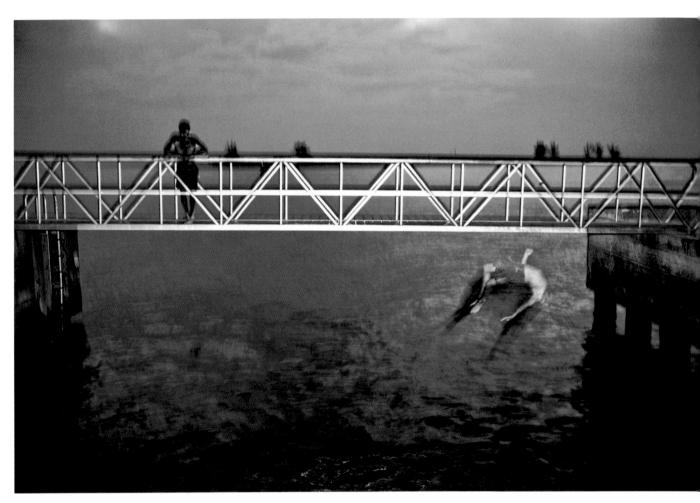

美國，佛羅里達州，基韋斯特，1988 年

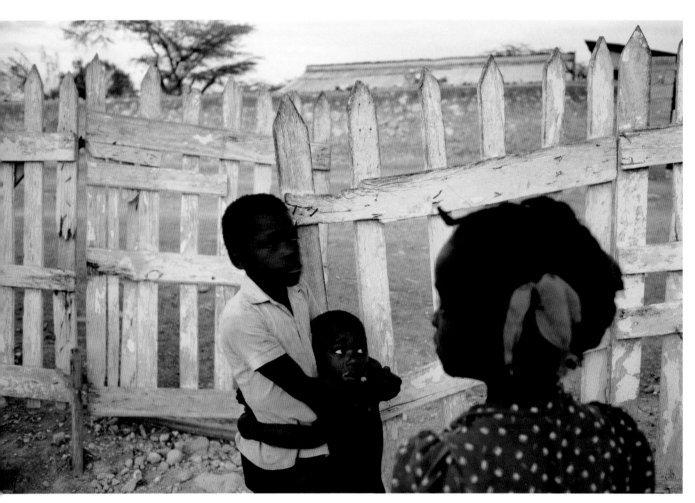

海地，哥納弗島，昂薩加萊，1986 年

# 唐納文・懷利
# DONOVAN WYLIE

唐納文・懷利 1971 年出生於北愛爾蘭貝爾法斯特，很小就開始接觸攝影。懷利 16 歲時輟學，花了三個月環遊愛爾蘭，他用這次旅行的作品製作成第一本攝影集《三十二郡》（32 Counties，1989 年由 Secker and Warburg 出版），這本書出版時懷利還是個青少年。

1990 年，懷利成為馬格蘭候選人，1998 年成為正式會員。他的作品常常被形容為「考古學」，到目前為止的作品中有一大部分都是從北愛爾蘭的政治與社會風貌發展出來的。他在 2004 年發表的攝影集《迷宮》（The Maze）和 2007 年的《英國的瞭望塔》（British Watchtowers），都廣受國際讚譽。2001 年，他執導的影片《火車》（The Train）獲英國影視藝術學院（BAFTA）頒獎肯定。他曾經在倫敦的攝影家藝廊、馬德里的 PhotoEspana 攝影節，以及英格蘭布拉福的國家電影攝影暨電視博物館舉行個展。也曾經多次參加聯展，展出地點包括都柏林的愛爾蘭現代美術館、倫敦的維多利亞與艾伯特博物館和巴黎的龐畢度中心等。

第一次踏進馬格蘭的倫敦辦事處時，我完全不知道自己被捲進了什麼事。接著，倫敦辦事處的負責人到處打電話給倫敦地區的攝影師，看看有沒有人有興趣去看一下這個澳洲來的小子。

打了幾通電話以後，他把唐納文的地址給我，說他可以馬上跟我碰面。細節我記不清楚了，不過我記得自己搭上火車，在郊區的街上找了好一會兒，才找到唐納文的住處。他招呼我進屋，我還記得閃過幾個孩子，跟著他走下階梯，來到樓梯底下一個陰暗的房間裡，整個空間都塞滿了電腦和攝影器材。大約一個鐘頭後我回到街上，感覺好像剛從一個漩渦裡轉出來一樣，心智整個枯竭了。經過那一次造訪，我會用「情感豐沛」來形容唐納文的作品。

幾年後，我在紐約參加馬格蘭的年度大會。蘇珊・梅塞拉斯很慷慨地讓我在她的工作室借宿。我睡在地上的氣墊床，周圍都是蘇珊收藏的攝影書（我很開心，因為在那之前我已經睡了 15 個月的帳棚，一本攝影書都沒帶著）。

還有好幾個攝影師也在蘇珊家借宿，吉姆・高德伯格住在隔壁房間，賴瑞・陶威爾在另一個房間，唐納文在客廳。每天晚上，我都好奇地看著唐納文坐著入睡。他開始慢慢睡著的時候，就從背靠著牆的姿勢往下滑，最後躺平。我這才知道，他唯一能夠入睡的方法，是讓自己的身體極度疲憊，坐著睡覺其實是一個過程，用來對付自己靜不下來的腦子。

他是個生活、吃飯和睡覺時都在想著攝影的人。他是個不斷挑戰自我的藝術家，從來不會沉溺在既有的成就中而故步自封。

<div align="right">

**特倫特・帕克**
**Trent Parke**

</div>

次頁
貝爾法斯特附近的梅茲監獄，B 翼 H5 區；
選自「24 間牢房」（24 Cells）系列。
北愛爾蘭，2003 年

第 554-555 頁
高爾夫 40 號瞭望塔（東北面），北愛爾蘭
阿馬郡南部，克洛斯里弗山，2006 年

第 556-557 頁
高爾夫 40 號瞭望塔（東南面），北愛爾蘭
阿馬郡南部，克洛斯里弗山，2006 年

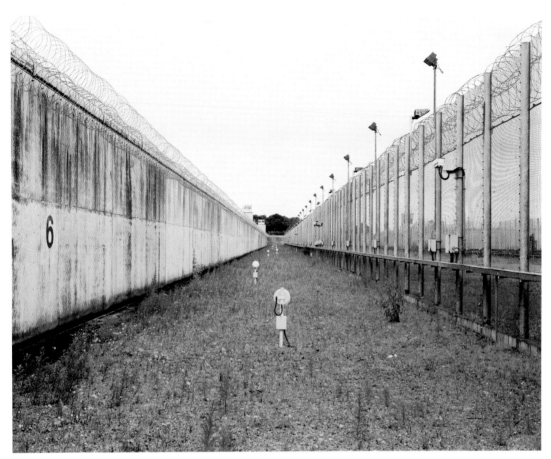

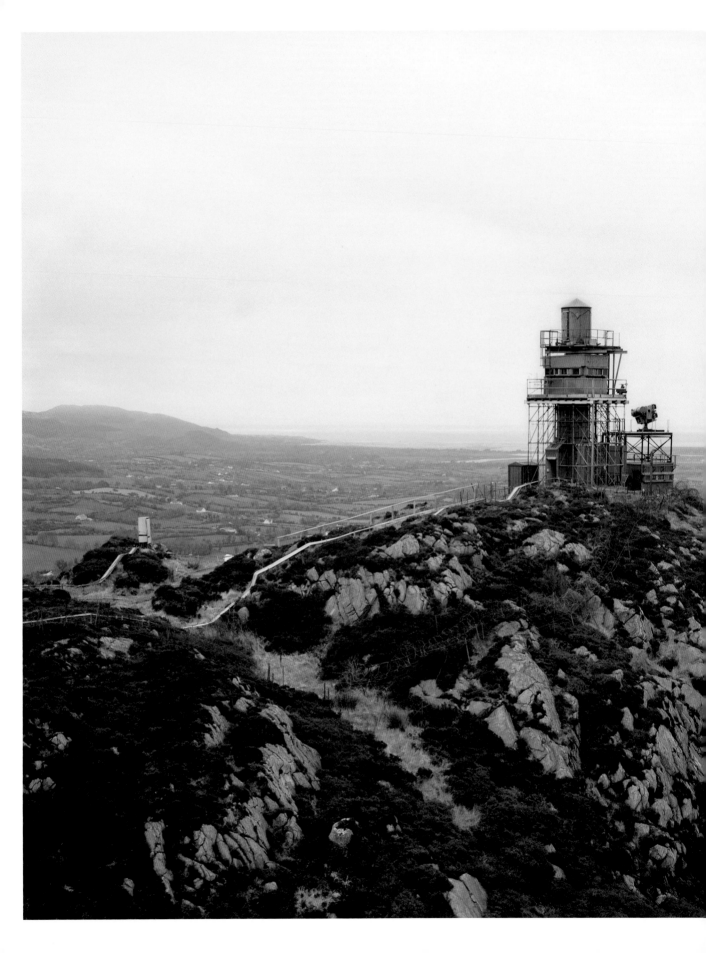

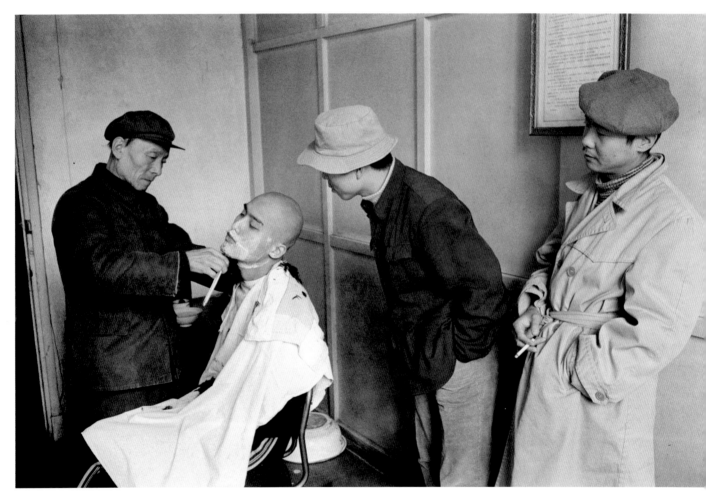

北京製片廠內開拍前的演員。

中國。1982 年

# 派崔克・札克曼
# PATRICK ZACHMANN

派崔克・札克曼 1955 年出生於法國，1976 年開始從事自由攝影，1990 年成為馬格蘭正式會員。札克曼致力於文化認同、記憶與移民相關的長期攝影專題。

札克曼拍攝那不勒斯黑道分子的成果，集結成《Madonna！》這本攝影集。1982 至 1984 年間，他同步進行了兩個計畫，一個是法國文化部贊助的公路景觀計畫，另一個是記錄法國馬賽北部幾個社區的法裔阿拉伯青年融入社會時所面臨的難題。

札克曼以七年的時間完成關於猶太身分認同的個人拍攝計畫，於 1987 年出版了第二本攝影集《對認同的審訊》（Enquête d' Identité）。1989 年，他在北京天安門廣場的報導廣受國際媒體採用。他和其他攝影師一起創設了監督權協會，目的是保護並推廣新聞攝影的著作權。

移民相關主題依然非常吸引札克曼，他開始將焦點放在海外華人身上，後來出版了《W，或大鼻子的眼中》（W., ou L' Œil d' un Long Nez，1995 年出版），接著舉行了一個受到評論界盛讚的展覽。1997 年，他展出了以馬利共和國移民為題的作品。

1996 至 1998 年間，札克曼執導了一部短片《父親的記憶》（La Mémoire de Mon Père），之後推出他的第一部長片《反反復復：一個攝影師的日記》（Allers-retour: Journal d' un Photographe）。兩部作品都獲獎，也都在許多影展上播放。

2004 年，巴黎的維雷特公園委託札克曼執行一項拍攝案，主題是巴黎和法蘭西島地區的穆斯林社群。2008 年他完成了一項關於都市夜生活的拍攝計畫，運用人造光源和夜晚的色彩創造出帶有印象主義風格的照片。另外他正在進行一本關於中國的攝影集。

派崔克是個安靜又情感豐沛的人——而且極度豐沛。他是個思想家，經常為了內心深處的情感而憂慮到不勝負荷。他也是個直率的人，有他的癖性，如果遇到什麼事或人違背了他的原則和他支持的立場，他很有可能會瞬間變臉，馬上掉頭走人。他是有熱情、一貫性、直覺、本能和膽量的人。

顯然，這段文字並不是在寫我自己；不過我總是忍不住覺得札克曼和我在某些方面實在很像——就像一對剛出生就被拆散、遺棄的兄弟，兩人都不被承認。當然，我們都沒有別的選擇，只能一輩子面對這種否定。即使我們以不同的方式面對它——派崔克追求根源，我追求個體，但我們所做的是同樣一種追尋。

我喜歡派崔克拍的海外華人，因為他讓拍攝對象自由呼吸，有自己的生命。有人告訴我，我選了一些很像我自己會拍的照片。是這樣沒錯，因為我總是受到謎樣的角色吸引，而且我也喜歡這些角色。它們是一些符號，騷弄著我的想像，觸發我內心深處的某種東西。這些照片讓你想問：這些人是誰？他們在做什麼？這是他們本來的身分，還是他們只是把角色演得很逼真？

我差點要選另外兩張我很喜歡的派崔克作品，但可惜不符合我這部札克曼黑色電影的調性，只好割捨。

布魯斯・吉爾登
**Bruce Gilden**

次頁
左上
按摩院的泰國妓女。
中國，澳門，1987 年

左下
賭客。
臺灣，臺中，1987 年

右上
歡迎臺灣的海外華人協會成員。
臺灣，臺北，1987 年

右下
慶祝農曆新年。
美國，紐約市，1989 年

巴黎郊區的著名親臺人士喪禮。法國，1987 年

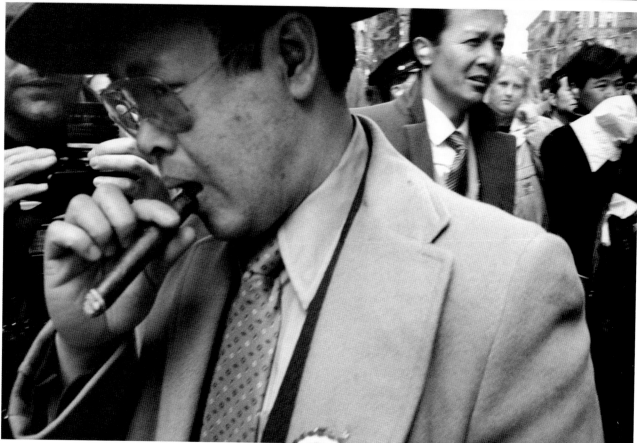

# 走進馬格蘭圖片社

這本書旨在表彰馬格蘭的成就；在許多人眼中，馬格蘭是現存歷史最悠久的藝術家合作社。我想不出還有哪個目前仍在運作、活動，成員數量不定、經常送往迎來的組織，可以像它一樣，60多年來集體朝著一個共同的目標邁進，致力於記錄這個世界，詮釋世界上的民族、事件、議題與人物。

馬格蘭把超過60位活力旺盛、熱情洋溢、鬥志高昂、天賦異稟、有時候非常難搞的專業攝影師，結合成一個群體。不同的國籍，不同的語言，以及對於所謂好攝影的不同看法（而且愈來愈分歧），全部都在馬格蘭擁有自己的一方天地——這本書證明了在馬格蘭會員、準會員和供稿人的集體力量中所展現出來的多元手法和深度才華。

這本新版的《馬格蘭眼中的馬格蘭》，可以讓許多原本可能不了解馬格蘭的起源與成就的讀者，看看每一位攝影師是在什麼樣的機制、基礎、坦白說還有各自的努力之下，密切地結合在一起。我在馬格蘭倫敦辦事處擔任文化部主管已經超過十年，總是一再被問到同樣的問題：如何才能成為會員，過程是怎麼樣？馬格蘭靠什麼維持？會員之間如何互動？我這篇文章就要設法回答這些問題，讓讀者一窺後臺的情況，感受一下馬格蘭是怎麼運作的。

儘管馬格蘭的「幕後故事」已經出版過很多次，我們還是需要一個出發點，才能掌握方向，了解馬格蘭存在的目的。

馬格蘭是在紐約現代美術館附設餐廳裡的一場餐會上成立的，時間是1947年4月的某一天（當時沒有人記下確切的日期）。幾位創辦人是後來經過無數書籍和文章的報導，早已成了傳奇人物的羅伯‧卡帕、亨利‧卡蒂埃—布列松、喬治‧羅傑、大衛‧西摩，和威廉‧梵蒂維特，他們聯合起來創辦自己的圖片社，以確保不受當時雜誌委託程序的限制，在作業上能夠自主，同時——也是最重要的——保有照片的版權。馬格蘭最初有七位攝影師（卡帕、卡蒂埃—布列松、羅傑、西摩、梵蒂維特、加上恩斯特‧哈斯和韋納‧畢紹夫），他們先在紐約成立辦事處，幾年後在巴黎也設了辦事處。

在1947年4月那一天之後的十年內，又有十位攝影師加入這個行列（包括伊芙‧阿諾德、伯特‧葛林、埃里希‧哈特曼、埃里希‧萊辛、馬克‧呂布和丹尼斯‧史托克）。每個人都是因為卡帕或卡蒂埃—布列松點了頭或眨了眼就加入了，當時並沒有正式的會員制度或是加入的途徑。

早年的馬格蘭在20世紀攝影史中具有近乎神話的地位。精采的故事很多，最有名的就是羅伯‧卡帕找案子的能力，以及他如何用賭馬或在撲克牌桌上贏來的錢支付員工的薪水。在盧塞爾‧米勒（Russell Miller）所寫的《揹相機的革命家：用眼睛撼動世界的馬格蘭傳奇》（Fifty Years at the Frontline of History）中，就說了很多這一類的故事，那是為紀念馬格蘭五十週年而出版的授權傳記，對早年的歷史著墨特別多。書中敘述了原本可能造成馬格蘭解散的時刻，早期成員對此依然感到歷歷在目，那就是1954年5月羅伯‧

卡帕在中南半島踩中地雷身亡，十天後韋納‧畢紹夫在祕魯發生車禍，短時間內成員相繼驟逝，給馬格蘭帶來了莫大的衝擊。這兩件悲劇已經夠重大了，結果1956年，希姆‧西摩又在拍攝蘇伊士運河危機時意外死亡，這幾乎是致命的一擊。希姆的過世帶來了很大的改變。勒內‧布里還記得他1958年好像加入一個喪家一樣。羅伯‧卡帕的弟弟科內爾和美式攝影比較合拍，和卡蒂埃—布列松沒什麼共同語言。所以馬格蘭只得施行一個嚴謹一點的架構。無論如何，馬格蘭活下來了。

今天的馬格蘭是這麼運作的。這是一個所有權完全屬於會員的合作社，有一群樂於犧牲奉獻、非常自動自發（而且待遇不算太好）的員工，分別在紐約、巴黎、倫敦和東京四個辦事處執行社務。馬格蘭一直試圖縮小組織，目前員工人數（不含攝影師的個人助理）是80人。

在這本書開始進行的時候，馬格蘭共有46位正式會員、6位準會員和6位供稿人，以上都屬於「會員」，還有5位候選人（馬格蘭也代理已故會員的作品）。這些人數每年都會改變——馬克‧鮑爾和特倫特‧帕克在2007年年度大會上成為正式會員，不過從這本書第一次出版之後，我們也陸續送走了菲利普‧瓊斯‧葛里菲斯、伯特‧葛林、科內爾‧卡帕、丹尼斯‧史托克、伊芙‧阿諾德和瑪婷‧弗朗克等好幾位會員。

要進入馬格蘭成為會員，所需的得票率規定得很清楚——成為候選人需要50%的同意票，成為會員或準會員需要66.6%的同意票。所有重大決策都要獲得三分之二的同意票才能執行，這項嚴格的規定對社務的經營至為重要。有少數住得離辦事處比較遠的特派員、攝影師沒有辦法像其他會員一樣受到代理，不過在這個網路時代，馬格蘭不會再增設辦事處。特別要提到的是，馬格蘭的女性會員一直都不成比例。爭取成為會員的女性不少，但不知何故這個失衡的現象從來不曾導正。

社外的人看到馬格蘭會員資格的級別區分可能會覺得一頭霧水。正式會員是合作社的股東，在年度大會（AGM）上有完整的投票權。供稿人也屬於正式會員，他們在年資滿23年之後，可選擇減少馬格蘭抽成的比例，並獲准在社外取得收入，但須自動放棄投票權。滿25年可以成為資深會員，這基本上是一種退休制度：資深會員可以優惠比率付費，且仍保有一切會員資格和投票權。候選人是由50%以上的同意票選出，相當於試用期，對雙方來說都是；成為候選人絕不保證就能成為準會員。準會員是從候選人中選出，之後就進入下一段試用期，然後接受第二輪、也是最終的投票，這段試用期通常是兩年，但可展延。

一旦成為會員，就終生都是會員，除非你自己想要退出。一旦獲選進入，你可以永遠不再拍照；你已經是這個團體的一分子。由於各式各樣的原因，並不是每個人都會留在馬格蘭。你可以自願

離開，這樣的例子很多，包括詹姆斯‧納赫特韋（James Nachtwey）、塞巴斯提奧‧薩爾加多（Sabastião Salgado）、尤金‧理查斯（Eugene Richards）、呂克‧德萊（Luc Delahaye）等人都選擇離開。

年度大會每年在馬格蘭紐約、巴黎或倫敦辦事處中擇一舉行。時間是 6 月的最後一個週末，從週四到週日（週一另有一場理事會）。

週四主要用來欣賞想爭取候選人資格的攝影師的作品集——這些作品集已經在其他辦事處先篩選過了。如果有剩下的時間，會員也會彼此展示新計畫。

這一天也是馬格蘭攝影師、員工、友人和重要客戶的交誼日，這是一個非常輕鬆愉快的交流機會，讓與會者相互了解近況，不過也有人說只有在這時候大家還能真正地交談。

接下來兩天，則用來聽取四個辦事處的工作報告，以及冷冰冰的業務事項和數字。最後一天的焦點則是理事選舉，和會員的提案簡報。

馬格蘭從一開始只憑「點頭與眨眼」、缺乏正式組織架構的階段，到今天發展成在三個大陸設有辦事處的國際組織。馬格蘭會向正式會員收取某個比例（通常是 25% 到 55%）作為費用，比例多寡視任務性質而定，這些規費就成為四個辦事處的營運經費。做完一個案子（扣除本稅之後）馬格蘭攝影師實拿的可能只有 20%。身為馬格蘭攝影師是很光榮，但在財務上要付出的承諾也比一般圖片社高得多——但話又說回來，馬格蘭的創作多元性和自由度，也不是一般圖片社比得上的。

馬格蘭網站的成立，使得社務的進行、乃至於照片傳遞到客戶端的方式都產生了極大的改變。人們再也不需要到辦事處去翻看一箱箱堆積如山的照片。紙本圖庫或多或少變得多餘，不過策展人員和歷史學者都擔憂有些東西會從此找不到，畢竟掃描和數位化的過程不免有漏網之魚。目前，馬格蘭網站上有 40 萬張照片供人瀏覽訂購，另外還有 10 萬張已經完成掃描與數位化，不過尚未公開。

在這個資訊化、全球化與零碎化——對媒體和觀眾皆然——的時代，馬格蘭憑著由不同國籍、不同觀點組成的這種會員結構，而站在一個獨特的位置上來詮釋、呈現我們的世界。觀眾接收新聞的方式，以及攝影在媒體上扮演的角色，在過去 60 多年來經歷了非常大的改變，最近十年尤其明顯。馬格蘭把一群分別來自「藝術」和「新聞攝影」背景的攝影師，用友誼和共同目標結合起來，對於這兩個「陣營」究竟是如何互相協調的這一點，至少從外人的眼光來看，一直非常引人好奇。事實證明經過了 60 年，唯有馬格蘭可以同時在藝術界以及新聞和報導攝影界，持續保有重要的地位與卓越的聲響。在馬格蘭近幾年的歷史中，每個辦事處的文化部門——負責協調與促進展覽、書籍和印刷品的銷售——已顯著擴大，開始和較傳統的編輯與商業部門具有同等的重要性。

雖然在馬格蘭工作了這麼久，我並沒有預料到編纂這本書會是這麼艱鉅的一件事。基於這個組織的特質，沒有任何人是可以做決定的老大，因此每一個細節都必須確認，我們寫了成千上萬封的電子郵件，打過成千上萬通的電話，三更半夜被從可能是韓國、或者曼谷或者天知道什麼地方打來的電話吵醒……而且，如史都華 法蘭克林在序中提到的，這是在我整整花了六個星期，把他們每一組人配對起來之後的事。

有的攝影師因為身體虛弱，無法挑選其他人的作品；有一兩位攝影師不想讓別人挑選自己的作品；而因為要涵蓋馬格蘭的整個影像資產，顯然有的攝影師就必須挑選不只一個人的作品。還發生過一個情況，有一位攝影師堅持要更換他被另一位攝影師選出來的作品，結果對方再也不願意幫他寫文章，所以他只好自己寫自己。有好幾位攝影師超過了職責範圍，選了超過兩個人的作品，在「床位安排」出差錯時幫了大忙。

要不是有太多太多馬格蘭同仁的協助，還有泰晤士與哈德遜出版社（Thames & Hudson）編輯人員無止境的耐心，面對我的截稿期限一延再延還能一直保持平靜和紳士風度，我絕對無法完成這本書。要不是史都華‧法蘭克林經常拿出領導魄力，時時確保事情的進展維持正軌，這本書不可能出版。還有馬丁‧帕爾，要不是他在 2006 年的年度大會上好像隨便說說似地提出這樣一個點子，後來真的幫了很多忙把概念化為現實，也不會有今天這本書；帕爾無論人在世界的哪個角落，電話總是一撥就通，總是很熱心地在發生棘手狀況時介入處理，總是隨時願意幫忙，或者加油打氣。

然而，透過攝影師在書中親自寫下的一字一句，才能大致了解馬格蘭何以能夠在經歷了這麼多年的風風雨雨之後存活至今：1950 年代亨利‧卡蒂埃－布列松和伊芙‧阿諾德在陽臺上喝酒時的對話；彼得‧馬洛如何在喬治‧羅傑過世幾週前，費盡心血重新整理羅傑畢生的作品，替他的回顧展做準備；賴瑞‧陶威爾動人地寫下他如何希望能夠跨過時間的藩籬，和畢紹夫當朋友。特倫特‧帕克描寫他和好幾位攝影師一起在蘇珊‧梅塞拉斯的紐約工作室打地鋪的經驗，更是真實地表現出馬格蘭年度大會的氣氛。

我覺得，從這本書的作品水準和攝影師的字裡行間，就足以說明馬格蘭的生存之道：一個組織不管架構如何，它成功的關鍵不在過程，而在於根本的人性。

<div align="right">

**布莉姬‧拉蒂諾**
Brigitte Lardinois

</div>

# 參考書目

這份書單僅列出收錄有馬格蘭攝影師作品的書目，不包含會員的個人著作。

1960　　Magnum's Global Photo Exhibition, The Mainichi Newspapers/Camera Mainichi, Tokyo

1961　　Let Us Begin: The First 100 Days of the Kennedy Administration, Richard L. Grossman (ed.), Simon & Schuster, New York

———　　Creative America, Ridge Press for the National Cultural Center, New York

———　　J'Aime le Cinéma, text by Franck Jotterand, Éditions Rencontre, Lausanne

1963　　Fotos van Magnum, Stedelijk Museum/Magnum Photos, Amsterdam

1964　　Peace on Earth, text by Pope John XXIII, photographs by Magnum, Ridge Press/Golden Press, New York

1965　　Messenger of Peace, Doubleday, New York

1969　　America in Crisis, photographs selected by Charles Harbutt and Lee Jones, text by Mitchel Levitas, Ridge Press/Holt, Rinehart and Winston, New York

1979　　This Is Magnum, Pacific Press/Magnum Tokyo

1980　　Magnum Photos, introduction by Hugo Loetscher, Saint-Ursanne, Switzerland

1981　　Paris, 1935–1981, introduction by Inge Morath, text by Irwin Shaw, Aperture, New York

1982　　Terre de Guerre, René Burri and Bruno Barbey (eds), text by Charles Henri-Favrod, Magnum Photos, Paris

1985　　After the War Was Over, introduction by Mary Blume, Thames & Hudson, London

———　　Après la Guerre⋯, Chêne, Paris

———　　Eine Neue Zeit, DuMont Buchverlage, Cologne

———　　Magnum Concert, introduction by Roger Marcel Mayou, Triennale Internationale de la Photographie au Musée d'Art et d'Histoire, Fribourg

———　　The Fifties: Photographs of America, introduction by John Chancellor, Pantheon Books, New York

1987　　Bons Baisers, Collection Cahier d'Images, Contrejour, Paris

———　　Israel: The First Forty Years, William Frankel (ed.), introduction by Abba Eban, Thames & Hudson, London

1988　　China: A Photohistory, 1937–1987, Thames & Hudson, London

———　　Terre Promise: Quarante Ans d'Histoire en Israël, Nathan Image, Paris

1989　　In Our Time, William Manchester (ed.), text by Jean Lacouture, W. W. Norton & Company, New York

———　　Magnum: 50 Ans de Photographies, text by William Manchester, Jean Lacouture and Fred Ritchin, Éditions La Martinière, Paris

1990　　À l'Est de Magnum, 1945–1990, René Burri, Agnès Sire and François Hébel (eds), Arthaud, Paris

———　　Music, Michael Rand and Ian Denning (eds), André Deutsch, London

———　　Ritual, Michael Rand and Ian Denning (eds), André Deutsch, London

1992　　Heroes and Anti-Heroes, introduction by John Updike, Random House, New York

1994　　Magnum Cinéma, Agnès Sire, Alain Bergala and François Hébel (eds), text by Alain Bergala, Cahiers du Cinéma/Paris Audiovisuel, Paris

1996　　Americani, introduction by Denis Curti and Paola Bergna, text by Fernando Pivano, Leonardo Arte, Milan

———　　Guerras Fratricidas, Agnès Sire and Martha Gili (eds), texts by Régis Debray, Javier Tusell and José Maria Mendiluce, Fundación Caixa, Barcelona

———　　Magnum Landscape, text by Ian Jeffrey, Phaidon Press, London

1997　　Magnum: Fifty Years at the Frontline of History, text by Russell Miller, Grove Press, New York

———　　Magnum Photos, Photo Poche Nathan, Paris

1998      1968: Magnum dans le Monde, texts by Eric
Hobsbawm and Marc Weizmann, Hazan, Paris
——— Israel, Fifty Years, Aperture, New York
——— Murs, Sommeil, Combattre, Arbres, Stars, Couples,
Déserts, Naître, La Nuit, Écrivains (series), Jean-Claude
Dubost, Marie-Christine Biebuyck and Agnès Sire
(eds), Finest SA/Éditions Pierre Terrail, Paris

1999      Magna Brava: Magnum's Women Photographers (Eve
Arnold, Martine Franck, Susan Meiselas, Inge Morath
and Marilyn Silverstone), text by Sara Stevenson,
Prestel, Munich, 1999
——— The Misfits, Phaidon Press, London

2000      GMT 2000, A Portrait of Britain at the Millennium,
HarperCollins, London
——— Magnum Degrees, introduction by Michael Ignatieff,
Phaidon Press, London

2001      New York September 11 by Magnum Photographers,
introduction by David Halberstam, Power House
Books, New York

2002      Arms Against Fury, Magnum Photographers in
Afghanistan, texts by Mohammad Fahim Dashty,
Douglas Brinkley, Lesley Blanch, John Lee Anderson
and Robert Dannin, powerHouse Books, New York
——— Magnum Football, Phaidon Press, London

2003      La Bible de Jérusalem, Éditions La Martinière, Paris
——— Magnum Photos Vu par Sylviane de Decker Heftler:
Paris Photo, 2002–2003, Filigranes Éditions, Trézélan,
France
——— New Yorkers as Seen by Magnum Photographers,
powerHouse Books, New York
——— The Eye of War, Weidenfeld & Nicolson, London

2004      Magnum M1: Rencontres Improbables, Magnum
Photos/Steidl, Göttingen
——— Magnum Photos Vu par Michael G.Wilson: Paris
Photo, 2004, Filigranes Éditions, Trézélan, France
——— Magnum Stories, Phaidon Press, London
——— Muhammad Ali, Abrams, New York
——— Periplus: Twelve Magnum Photographers in
Contemporary Greece, text by Sylviane de Decker-
Heftler, Atalante, Paris

2005      EuroVisions, text by Diane Dufour and Quentin Bajac,
Magnum Steidl/Centre Pompidou, Paris
——— Magnum Histories, Chris Boot (ed.), Phaidon Press,
London
——— Magnum Ireland, Brigitte Lardinois and Val Williams
(eds), introduction by John Banville, texts by Anthony
Cronin, Nuala O'Faolain, Eamonn McCann, Fintan
O'Toole, Colm Tóibín and Anne Enright, Thames &
Hudson, London
——— Magnum M2: Répétitions, Magnum Photos/Steidl,
Göttingen
——— Magnum Sees Piemonte, texts by Giorgetto Giugiaro,
Erik Kessel and Diane Dufour, Regione Piemonte
Venedig, photographs by Mark Power, Gueorgui
Pinkhassov, Martin Parr, Paolo Pellegrin and Robert
Voit, Mare, Hamburg

2007      L'Image d'Après: Le Cinéma dans l'Imaginaire de la
Photographie, texts by Serge Toubiana, Diane Dufour,
Alain Bergala, Olivier Assayas and Matthieu Orléan,
Magnum Steidl/La Cinémathèque Française, Paris
——— Madrid Immigrante: Seis Visiones Fotográficas sobre
Immigración en la Communidad de Madrid, texts by
Joaquim Arango, Chema Conesa, Eduardo Punset and
Diana Saldana, Communidad de Madrid
——— Tokyo Seen by Magnum Photographers, text by Hiromi
Nakamura, Magnum Photos, Tokyo
——— Turkey by Magnum, introduction by Oya Eczacibasi,
texts by Diane Dufour and Engin Ozendes, Istanbul
Museum of Modern Art, Istanbul

# 謝誌

本人衷心感謝所有馬格蘭工作人員對本書的寶貴貢獻，特別是下面這幾位的支持：馬格蘭倫敦辦事處的伊萊雅娜·阿塔納托斯（Ileana Athanatos）、尼克·高爾文（Nick Galvin，馬格蘭圖片庫的無名英雄）、多明尼克·格林（Dominique Green）、費歐納·羅傑斯（Fiona Rogers，她在素材一來就第一時間處理的盡責態度不能不記上一筆）以及法蘭西絲卡·席爾斯（Francesca Sears）；馬格蘭巴黎辦事處的瑪麗－克莉絲汀·畢布伊克（Marie-Christine Biebuyck）、艾娃·波迪納（Eva Bodinet）、米歇琳娜·弗雷納（Micheline Fresne）、朱利昂·弗里德曼（Julien Frydman）、加爾·勒昆汀（Gaelle Quentin）；紐約辦事處的馬克·盧貝爾（Mark Lubell）、麥特·墨菲（Matt Murphy）、梅根·帕克（Megan Parker）與湯姆·沃爾（Tom Wall，他在電子郵件中展現的樂觀態度，在大家覺得這本書做不下去的時候是很大的鼓舞）。菲利普·賽克勒（Philippe Seclier）在選輯參考書目上的努力功不可沒。

下列人士代表攝影師本人或他們的資產，他們的大力配合給了本書極大的幫助：史蒂夫·貝婁（Steve Bellow）、馬可·畢紹夫（Marco Bischof）、琳妮·坎貝爾（Linni Campbell）、吉米·福克斯（Jimmy Fox）、瑪婷·弗朗克、布莉姬·弗里德（Bridget Freed）、艾琳·哈爾斯曼（Irene Halsman）、露絲·哈特曼（Ruth Hartmann）、約翰·雅各布（John Jacob）、約翰·莫里斯（John Morris）、金克斯·羅傑（Jinx Rodger）、班·施耐德曼（Ben Schneiderman）、阿涅絲·西爾（Agnes Sire）、艾琳·美緒子·史密斯、凱文·史密斯（Kevin Smith），和已故的理查·維蘭（Richard Whelan）。

我要感謝所有同意參與這個計畫、並一路堅持到底的馬格蘭攝影師；也要感謝他們的助理，在這個複雜的過程中他們往往讓事情得以順利進行下去。勒內·布里、艾略特·厄爾維特、湯馬斯·霍普克和大衛·赫恩幫我解決了很多問題；還要特別感謝史都華·法蘭克林與馬丁·帕爾，他們的努力和中肯的建議，對這本書的誕生幫助很大。

我個人要感謝倫敦傳播學院的珍妮絲·哈特（Janice Hart）與瓦爾·威廉斯（Wal Williams），以及拉維·索尼（Ravi Sawney）的支持；還有德斯·麥卡利爾（Des McAleer）與費加爾·麥卡利爾（Fergal McAleer）體諒我為了做這本書常常缺席。

感謝泰晤士與哈德遜出版社的托馬斯·紐拉特（Thomas Neurath）、喬安娜·紐拉特（Johanna Neurath）和尼爾·帕爾弗里曼（Neil Palfreyman）。最後，藉此機會特別感謝泰晤士與哈德遜出版社的安德魯·薩尼加爾（Andrew Sanigar）、本書編輯菲利普·沃森（Philip Watson），以及本書設計師馬丁·安德森（Martin Andersen）。正因為所有參與者孜孜不倦的幫助、無窮無盡的耐心與辛勞，這本書成了我們每一個人的驕傲。

<div align="right">

布莉姬·拉蒂諾<br>
Brigitte Lardinois

</div>